KOREA KERAMIEK / CERAMICS

Deze publicatie verschijnt naar aanleiding van de tentoonstelling

KOREA Natuur Religie en Keramiek

in het Etnografisch Museum, Suikerrui 19, Antwerpen
van 26 maart tot 6 juni 1993

en

KOREAANSE KERAMIEK
Tweeduizend jaar aardse schoonheid

in het Rijksmuseum voor Volkenkunde, Steenstraat 1, Leiden
van 19 juni tot 29 augustus 1993

This publication appears in conjuction with the exhibition

KOREA Nature Religion and Ceramics

in the Ethnographic Museum, Suikerrui 19, Antwerp
from March 26 to June 6, 1993

and

KOREAN CERAMICS
Two thousand years of earthly beauty

in the National Museum of Ethnology, Steenstraat 1, Leiden
from June 19 to August 29, 1993

Korea

keramiek / ceramics

Jan Van Alphen

met bijdragen van / with contributions by
Chung Yang-Mo
Han Byong-Sam
Kim Jae-Yeol
Kim Yŏng-Wŏn
Bie Van Gucht
Ken Vos

Fotografie / Photography
Mark De Fraeye

Stad Antwerpen
Rijksmuseum voor Volkenkunde, Leiden
Snoeck-Ducaju & Zoon

Coördinatie:
Dr. Francine de Nave, conservator van de Historische Musea
Frank Herreman, adjunct-conservator van het Etnografisch Museum

Tentoonstelling:
script en wetenschappelijke voorbereiding: Jan Van Alphen
fotografie: Mark De Fraeye
concept en opbouw: Jean-Jacques Stiefenhofer
 met assistentie van Ann Op de Beeck, Gustaaf Saenen, Mick Blancquaert, het Departement voor
 Werken van de Stad Antwerpen.

Catalogus:
wetenschappelijke voorbereiding, coördinatie en eindredactie: Jan Van Alphen
 technische assistentie: Vincent Rutten

Teksten:
Chung Yang-mo, Han Byong-sam, Kim Jae-yeol, Kim Yŏng-wŏn, Jan Van Alphen, Bie Van Gucht,
Ken Vos.

Fotografie: Mark De Fraeye

Vertalingen:
Koreaans-Nederlands: M.S. Chi (Hoofdstuk 5)
Engels-Nederlands: Alltrans (Hoofdstuk 3 en 6)
 Chris De Lauwer (Hoofdstuk 4)
Nederlands-Engels: Alltrans (Hoofdstuk 1, 2, 5, 7, 8 en 9)

Vormgeving: Jean-Jacques Stiefenhofer

Druk: Snoeck-Ducaju & Zoon, Gent

Het copyright berust bij de auteurs

D/1993/0012/7
ISBN 90-5349-054-X

Coördination:
Dr. Francine de Nave, Director Historical Museums
Frank Herreman, Associate-Director Historical Museums/Ethnographic Museum

Exhibition:
scientific research: Jan Van Alphen
photography: Mark De Fraeye
design: Jean-Jacques Stiefenhofer
 with the assistance of Ann Op de Beeck, Gustaaf Saenen, Mick Blancquaert, the Department of
 Works of the City of Antwerp

Catalogue:
research, coördination and editing: Jan Van Alphen
 with technical assistance of Vincent Rutten

Texts:
Chung Yang-mo, Han Byong-sam, Kim Jae-yeol, Kom Yŏng-wŏn, Jan Van Alphen, Bie Van Gucht,
Ken Vos

Photography: Mark De Fraeye

Translations:
Korean-English: M.S. Chi (Chapter 5)
English-Dutch: Alltrans (Chapter 3 and 6)
Chris De Lauwer (Chapter 4)
Dutch-English: Alltrans (Chapter 1, 2, 5, 7, 8 and 9)

INHOUD / CONTENTS

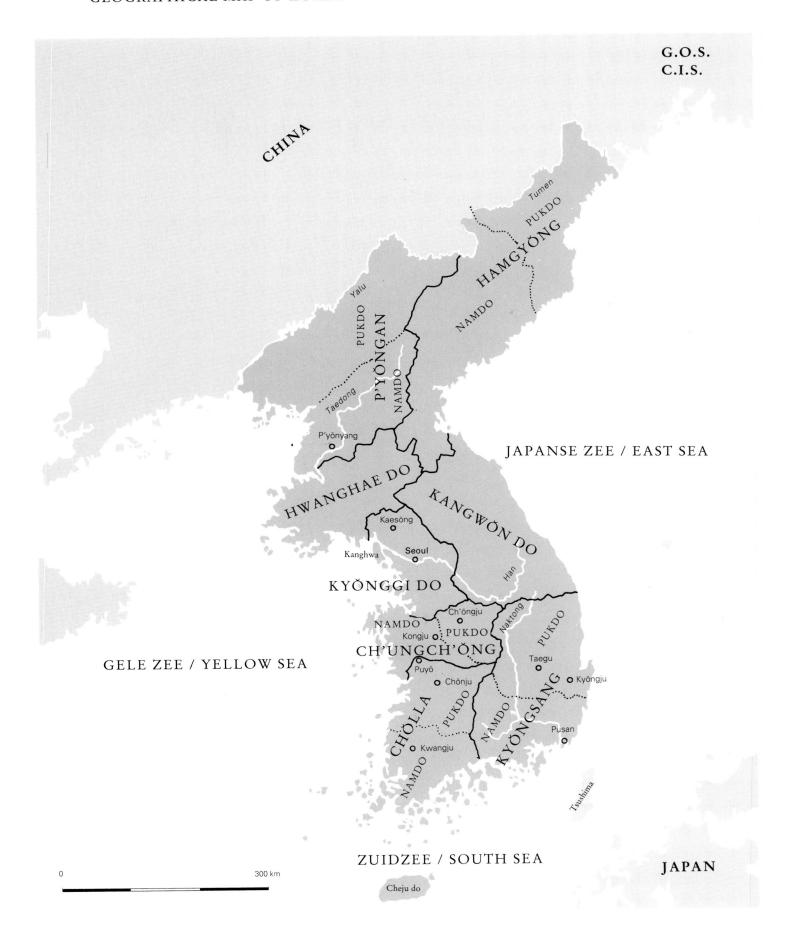

GEOGRAFISCHE KAART VAN KOREA
GEOGRAPHICAL MAP OF KOREA

G.O.S.
C.I.S.

CHINA

JAPANSE ZEE / EAST SEA

Tumen

PUKDO

HAMGYÖNG

Yalu

NAMDO

PUKDO

P'YÖNGAN

NAMDO

Taedong

P'yönyang

HWANGHAE DO

KANGWÖN DO

Kaesöng

Kanghwa

Seoul

Han

KYÖNGGI DO

Ch'öngju

NAMDO

Naktong

PUKDO

Kongju

PUKDO

GELE ZEE / YELLOW SEA

CH'UNGCH'ÖNG

Puyö

Taegu

Chönju

Kyöngju

CHÖLLA

PUKDO

NAMDO

KYÖNGSANG

Pusan

NAMDO

Kwangju

Tsushima

ZUIDZEE / SOUTH SEA

JAPAN

0 300 km

Cheju do

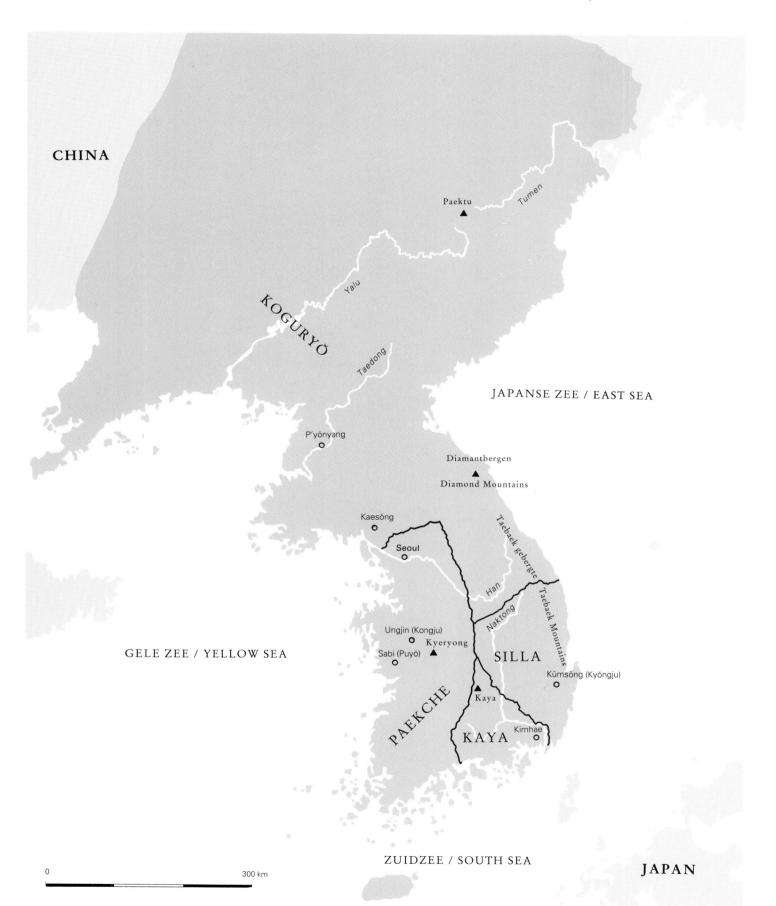

DE KOREAANSE KONINKRIJKEN IN DE 5DE-6DE EEUW
KOREA IN THE KINGDOMS-PERIOD, 5TH-6TH CENTURY

CHINA

Paektu ▲

Tumen

KOGURYŎ

Yalu

Taedong

JAPANSE ZEE / EAST SEA

P'yŏnyang ○

Diamantbergen ▲
Diamond Mountains

Kaesŏng ○

Seoul ○

Han

Taebaek gebergte

Taebaek Mountains

GELE ZEE / YELLOW SEA

Naktong

Ungjin (Kongju) ○
Kyeryong ▲

Sabi (Puyŏ) ○

SILLA

Kŭmsŏng (Kyŏngju) ○

PAEKCHE

Kaya ▲

KAYA

Kimhae ○

0 300 km

ZUIDZEE / SOUTH SEA

JAPAN

BELANGRIJKSTE OVENS IN DE KORYŎSO-PERIODE EN DE CHOSŎN-PERIODE
MAIN KILN-SITES IN THE KORYO- AND CHOSON-PERIOD

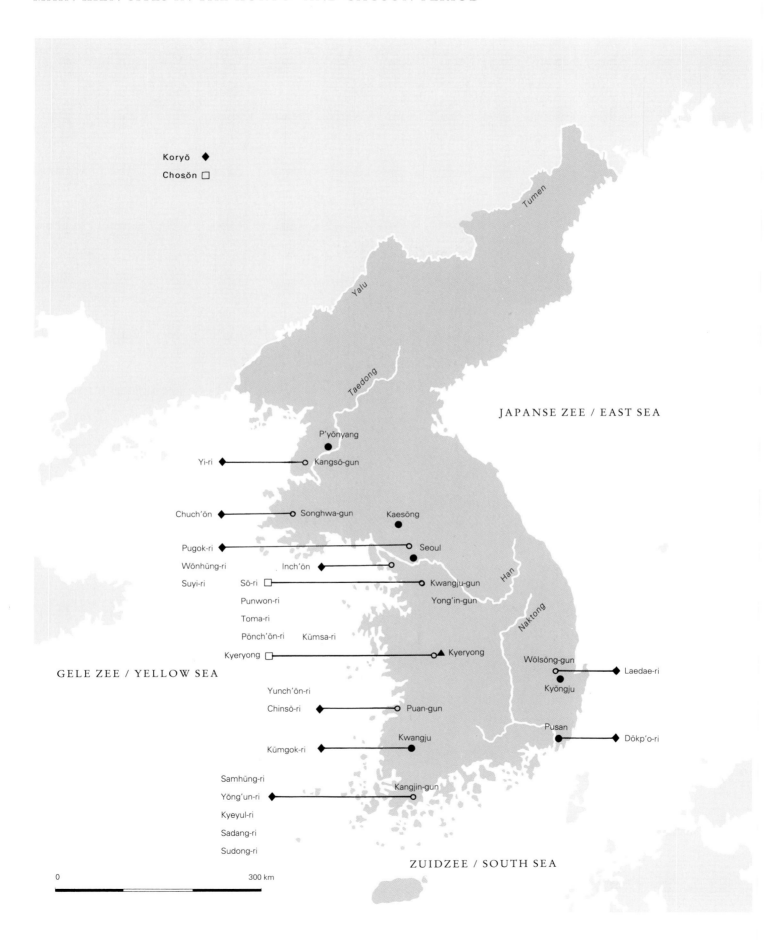

Koryŏ ◆
Chosŏn □

Tumen

Yalu

Taedong

JAPANSE ZEE / EAST SEA

● P'yŏnyang

Yi-ri ◆————○ Kangsŏ-gun

Chuch'ŏn ◆————○ Songhwa-gun Kaesŏng ●

Pugok-ri ◆————————————○ Seoul

Wŏnhŭng-ri Inch'ŏn ◆————————○ ●

Suyi-ri Sŏ-ri □————————————○ Kwangju-gun

Punwon-ri Yong'in-gun

Toma-ri

Pŏnch'ŏn-ri Kŭmsa-ri *Han*

Kyeryong □————————————▲ Kyeryong *Naktong*

GELE ZEE / YELLOW SEA Wŏlsŏng-gun ○————————◆ Laedae-ri

Yunch'ŏn-ri ● Kyŏngju

Chinsŏ-ri ◆————○ Puan-gun

Kŭmgok-ri ◆————————○ Kwangju ● Pusan ●————————◆ Dŏkp'o-ri

Samhŭng-ri

Yŏng'un-ri ◆————————————○ Kangjin-gun

Kyeyul-ri

Sadang-ri

Sudong-ri

ZUIDZEE / SOUTH SEA

0 ▬▬▬▬▬▬▬ 300 km

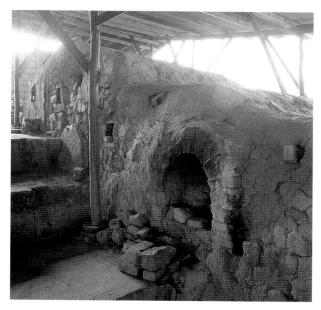

Klimmende tunnel-oven
Climbing tunnel-kiln

Ten behoeve van de lezer.

Bij de transcriptie van vreemde woorden werden in deze catalogus een aantal diacritische tekens gebruikt die de volgende waarde hebben bij de uitspraak:
- Een horizontale streep boven een klinker (ā, ī, ō, ū) verlengt de klinker: nāga wordt naaga uitgesproken Dit teken komt voor bij termen uit het Sanskriet en het Japans.
- Een s met een verticaal streepje erboven of een puntje eronder wordt sh uitgesproken: Śākyamuni wordt Shaakyamuni
- Een punt onder andere medeklinkers (ṭ, ḍ, ṇ, ṃ) geeft in de huidige context geen noemenswaardig uitspraakverschil.
- Een boogje boven een u of o (ŭ, ŏ,) maakt deze klinker kort en dit uitsluitend in Koreaanse termen: Chosŏn wordt Chooson uitgesproken.

Voor de transcriptie van de vreemde woorden werd gebruik gemaakt van volgende transcriptie-systemen:

- Koreaans: McCune-Reischauer
- Japans: Hepburn
- Chinees: Pinyin

In het westen ingeburgerde termen als Tokyo of Boeddha werden niet in hun wetenschappelijke transcriptie omgezet (Tokyō, Buddha).

For the Reader's use.

In the transcription of foreign words in this catalogue, certain diacritical marks have been used, indicating a pronunciation as follows:
- A horizontal line added above a vowel (ā, ī, ō, ū) makes the vowel long: nāga is pronounced naaga. This mark appears in Sanskrit and Japanese words.
- A s with a vertical line above it or a dot below it, is pronounced sh: Śākyamuni becomes Shaakyamuni
- A dot below other consonants (ṭ, ḍ, ṇ, ṃ) does not demand, in this context, a notable difference in pronunciation.
- A small curve added above u or o (ŭ, ŏ,) indicates that the vowel is short, and this only in Korean words: Chosŏn is pronounced Chooson.

For the transcription of foreign words, the following transcription-systems have been used:

- Korean: McCune-Reischauer
- Japanese: Hepburn
- Chinese: Pinyin

Words that have become established in the West, such as Tokyo, have not been put in their transliterated form (Tokyō).

1. KERAMIEK IN KOREA
Een geschiedenis van invloeden en sferen

Jan Van Alphen

1. CERAMICS IN KOREA
A history of influences and religious spheres

Jan Van Alphen

Voor het Westen begon de geschiedenis van de Koreaanse keramiek amper honderd jaar geleden, en wel uitgerekend met een toevalsvondst van erfvijand Japan, in Korea. Als voorbereiding op de oorlog met Rusland (1904-1905) legden de Japanse bezetters een spoorlijn aan dwars doorheen Korea. Daarbij stootten zij op graven uit de 12de eeuw en brachten zodoende ettelijke celadons uit de Koryŏ-tijd aan het licht. Met uitzondering van enkele schaarse Europese gezanten en reizigers, die met interesse de eerste opgravingen van koningsgraven rond de oude hoofdstad Kaesŏng hadden bijgewoond, wist men in het Westen én zelfs in het toenmalige Korea, zo goed als niets over de roem en de glorie van de oude Koreaanse keramiek. Niemand, behalve de Japanners.

Japan had in de 16de eeuw, bij de invasie van Hideyoshi in Korea (1592-1598), een groot aantal Koreaanse pottenbakkers gevangen genomen en opnieuw aan het werk gezet in Japan. Hier speelt een beetje de ironie van het noodlot. Japan had door de eeuwen heen heel wat overgenomen van Korea, ook in vriendschappelijke omstandigheden. Men denke maar aan de verschillende boeddhistische strekkingen, de voorstellingen van boeddha-figuren enz. Tijdens die bewuste invasie, die er op de eerste plaats niet op gericht was Korea zelf te overrompelen, maakten zij zich gehaat bij de Koreanen wegens hun brutale optreden. Maar tegelijkertijd geraakten zij in vervoering door de *punch'ŏng* rijstkommen van de Koreanen. Dit 'eenvoudig' Koreaans boerenprodukt werd wat later voorwerp van opperste verering in de Japanse theeceremonie. En zo was het ook ongeveer in het begin van de 20ste eeuw. Uitsluitend enkele Japanse kenners en verzamelaars kenden toen de waarde van de Koreaanse keramiek die uit Korea meegenomen was. Het is dan ook niet verwonderlijk dat een keramiekspecialist als Dr. Bushell aan het einde van de vorige eeuw verkondigde dat er geen sporen waren van het bestaan van een Koreaanse keramiektraditie en dat zoiets bijgevolg ook nooit bestaan had.

Nu nog steeds bieden Japanners de hoogste prijs voor al wat op de markt komt uit Koreaanse verzamelingen.

Hoewel niet met voorbeelden aanwezig op deze tentoonstelling, zijn er heel wat resten van een keramiekproduktie uit het Neolithicum van 4000 tot 1000 v.C. Het betreft eivormige potten in aardewerk versierd met het zgn. "kampatroon", gebakken in open 'put-ovens' op ca. 700°C. De Altaï-volkeren die rond 1000 v.C. (volgens sommigen veel vroeger) vanuit Oost-Siberië en Mantsjoerije naar het Koreaanse schiereiland emigreerden zouden de latere keramiekprodukten op indringende wijze bepalen. Zij werden 'Yemaek' genoemd in de Chinese geschiedschrijving. Zij luidden de Bronstijd (900-400 v.C.) in, een periode

In the eyes of the West, the history of Korean ceramics only started one hundred years ago, precisely with a stroke of luck in Korea by its hereditary enemy Japan. Preparing for its war with Russia (1904-1905), the Japanese occupiers built a railroad straight through Korea. During these works they came across tombs dating from the twelfth century and thus revealed a vast number of celadons of the Koryŏ period. With the exception of a few European envoys and travellers, who had witnessed the first excavations of royal tombs near the old capital Kaesŏng, nobody in the West nor even in Korea at that time knew anything about the power and the glory of old Korean ceramics. Nobody, except the Japanese.

In the sixteenth century, when Hideyoshi invaded Korea (1592-1598), Japan had captured a large number of Korean potters and had sent them back to work in Japan. This is the irony of fortune. During many centuries, Japan had copied a lot from Korea, even in times of peace. Just think of the different Buddhist orders, the representation of Buddhist figurines, etc.. During this invasion, which was not intended to take over Korea itself in the first place, they were hated by the Koreans because of their brutal actions. At the same time, however, the Japanese became ecstatic about the *punch'ŏng* rice bowls of the Koreans. This 'humble' Korean peasant product was soon to become the object of the highest adoration in Japanese tea ceremonies. The same situation continued at the beginning of the twentieth century. Only a few Japanese connoisseurs and collectors then knew the actual value of Korean ceramics that were taken from Korea. It therefore is no surprise, that the ceramics specialist Dr. Bushell stated at the end of the last century, that no trace could be found of the existence of a Korean ceramics tradition and that the same thus never existed.

Even today, the Japanese are offering the highest prices for any object of a Korean collection sold on the market.

Although this exhibition does not include any examples, there is a large number of remains of Korean ceramics dating from the Neolithic age from 4.000 to 1.000 B.C., egg-shaped vessels of earthenware, decorated with the so-called "comb pattern", fired in open 'pit kilns' at approx. 700°C. The Altai peoples that emigrated from East-Siberia and Manchuria to the Korean peninsula about 1.000 B.C. (much earlier according to some), were to have an essential effect upon ceramic production. In Chinese historiography, they were called 'Yemaek'. They marked the Bronze Age (900-400 B.C.), a period in which magnificent

waarin schitterend gepolijst rood en zwart aardewerk vervaardigd werd. Rood werd verkregen door het aardewerk met rode oker in te wrijven en te polijsten met hout of steen (*Cat.nr.* 1).

Rond het begin van onze jaartelling werd voor het eerst steengoed gebakken in Kimhae, in het zuiden van de provincie Kyŏngsang, het uiterste zuiden van Korea. Het werd op 1200°C gebakken in overdekte ovens. Het aldus genoemde Kimhae-steengoed werd ook, voor het eerst in Korea, op het pottenbakkerswiel gedraaid. Teruggevonden visgraten en verbrande graankorrels in ronde potten tonen aan dat het Kimhae-steengoed ook in de keuken gebruikt werd (*Cat.nr.* 2). Opvallend zijn vooral de reusachtige vaten, tot meer dan 2 m lang, die in de eerste eeuwen als lijkkist gebruikt werden.

Vele boeken over Korea spreken niet of nauwelijks over het rijkje Kaya dat zich in het zuiden van Korea bevond tussen de beter gekende rijken van Paekche en Silla, tijdens de periode van de zgn. Drie Koninkrijken (ca. 326-663). De keramiek van Kaya wordt evenwel altijd aangehaald als de oudste van diezelfde periode (4de tot 6de eeuw). Zij wordt meestal vormelijk beschreven zonder meer. Toch is het meer dan opvallend dat vanaf Kaya de vormen totaal veranderd zijn ten opzichte van alle vroegere produkten. Zoals sommige auteurs[1] veronderstellen, kregen de pottenbakkers van het Kimhae gebied nieuwe opdrachtgevers die van een uitgesproken sjamanistische overtuiging waren en voor wie onder meer paarden een belangrijke rol speelden. Omdat de pottenbakkers van het Kimhae-gebied technisch de knapsten waren, waren zij ook het best geschikt om de wensen van de nieuwe heersers ten uitvoer te brengen. Men neemt aan dat het om een hernieuwde influx van ruitervolkeren uit het Altaï-gebied gaat die geleidelijk aan een bijzondere stempel drukken op de aard van gebruiksvoorwerpen en grafgiften. Opvallend is ook dat hun invloed al vlug te merken is in de omliggende rijken Paekche en Silla, die op de nieuwe vormgeving gretig inspelen en ze verder gaan ontwikkelen.

Als eerste van die opvallende Kaya-vernieuwingen noemen we de (offer-) schaal op een hoge opengewerkte standaard (*Cat.nr. 5, 8, 10*). De standaard lijkt op een verdedigingstoren met schietgaten volgens de een[2], op een levensboom of een wereldas volgens de ander[3]. In deze laatste versie is het voorkomen van figuurtjes in klei op deze standaards, of ingegraveerde menselijke figuurtjes (*Cat.nr. 8*) een logisch gevolg.

Deze vormgeving met een hoge doorboorde standaard zet zich verder in het 5de-6de-eeuwse Silla (*Cat.nr. 16, 20*), ook wat de voorstelling van menselijke figuurtjes betreft (Cat.nr. 18).

Een tweede opvallende nieuwigheid is de voorstelling van dieren, met zorg uitgewerkt en verwerkt als gebruiksvoorwerp, al dan niet ritueel (*Cat.nr. 6, 7*). Vooral de stijl van de hoornvormige bekers gemonteerd op een dier is opvallend gelijkend met Skythische vondsten uit de steppen. Ook de hoornvormige drinkbeker krijgt navolging in Silla (*Cat.nr. 17*). Voorstellingen van dierenfiguurtjes op hoge standaards werden eveneens in Japanse graven uit de 6de-7de eeuw gevonden. De vormgeving is identiek

polished red and black earthenware was produced. The red colour was the result of rubbing in the earthenware with red ochre and polishing it with wood or stone (Cat.nr. 1).

Towards the beginning of our era, stoneware was fired for the first time in Kimhae, in the south of the province of Kyŏngsang, in the utmost south of Korea. Covered kilns delivered firing temperatures of 1200°C. The so-called Kimhae stoneware was also made on a potter's wheel for the first time in Korea. Fish bones and burnt grains of corn were found in round pots, showing that Kimhae stoneware was also used in the kitchen (Cat.nr. 2). Extremely significant are the gigantic vessels, up to 2 meters long, which were used as coffins during the first centuries.

Many books on Korea hardly or not at all mention the small empire of Kaya, in southern Korea, amidst the better-known empires of Paekche and Silla, during the period of the Three Kingdoms (approx. 326-663). However, Kaya ceramics is always referred to as the oldest dating from that same period of the 4th to the 6th century. It is usually described formally, without any further reference. The most striking element, is that from Kaya onwards, designs have totally changed with respect to all earlier products. As some authors[1] suggest, the potters of the Kimhae region got new clients, who had pronounced Shamanist beliefs and amongst others admired horses. Because the potters of the Kimhae region were technically the best, they were chosen to fulfil the wishes of the new rulers. It is assumed, that there was a renewed migration of equestrian peoples from the Altai region, which gradually influenced utensils and burial gifts. Their influence can easily be noticed on the surrounding empires of Paekche and Silla, which were eager to adopt and further develop these new designs.

The first striking Kaya innovation is the (sacrificial) plate on a high open stand (Cat.nr. 5, 8, 10). The stand resembles a defense tower with loopholes according to some,[2] to others it is a tree of life or an axis of the world.[3] As a logical result, this last version has figurines in clay on its stand or engraved human figurines (Cat.nr. 8).

This design with a high perforated stand continued in Silla of the 5th-6th century (Cat.nr. 16, 20), and so did the use of human figurines (Cat.nr. 18).

A second and striking novelty is the illustration of animals, elaborated with care and assimilated into utensils, whether or not ritual objects (Cat.nr. 6, 7). Especially the style of the horn-shaped cups mounted on the animal shows extreme similarities with Skythian discoveries in the steppes. The horn-shaped cup will also be copied in Silla (Cat.nr. 17). The representation of animal figurines on high stands was also found in Japanese tombs from the 6th and 7th centuries. Their design is identical and proves that the Kaya rul-

en toont aan dat de Kaya-heersers, of hun potten-bakkers, of beiden, de overtocht naar Japan maakten. Een van de bekendste grote vaten met geboetseerde dierenfiguurtjes komt uit het National Museum van Kyŏngju *(Cat.nr. 19)*. Deze "national treasure" zit aan de hals vol wriemelende kruipdieren.

Het koninkrijk Paekche lag in het zuidwesten van Korea en had over zee nauwe contacten met de Liang-dynastie (502-557) in China. Deze invloed is het duide-lijkst te merken in het graf van koning Munyŏng (r. 501-523) nabij het huidige Kongju. Dit graf bevatte Chinees aardewerk en een schat aan gouden voor-werpen. De graftombe zelf was op Chinese wijze gebouwd met platte gebakken tegels waarvan de zij-kant in reliëf versierd was met boeddhistische motie-ven. In 384 was het boeddhisme, via de Indische mon-nik Maranānta, vanuit China in Paekche gekomen. Het boeddhisme bracht, net zoals de Altaï-ruiters van Kaya, weer een totaal nieuwe invloed over het land, die zich al snel uitte in de keramiek. De befaamde grote tegels met het gevleugeld monster *(Cat.nr. 12)* en het berglandschap *(Cat.nr. 13)* zijn treffende Paekche-voorbeelden hiervan. De boeddhistische invloed bleef echter niet beperkt tot Paekche. Het rijk van Koguryŏ had via de noordelijke grens met China reeds een decennium vroeger met het boeddhisme kennis gemaakt, en ook het rijk van Silla werd, na aanvanke-lijke tegenstand, pro-boeddhistisch in 528. Vanaf dat moment is het boeddhisme de Koreaanse religie bij uitstek tot aan de opkomst van de Yi-dynastie (Cho-sŏn) in 1392, met het neo-confucianisme.

Een boeiende verzameling van verschillende soor-ten dakpannen illustreert de invloed van het boed-dhisme, zelfs tot in de versieringsmotieven van zulke utilitaire architecturale onderdelen *(Cat.nr. 14, 15, 22, 23, 24)*. Dakpannen zullen later, in de Koryŏ-tijd, nog van zich laten spreken.
Van de schaarse keramische resten uit Koguryŏ zijn de dak-einde tegels *(Cat.nr. 14 en 15)* twee veelzeg-gende voorbeelden in deze tentoonstelling. De nok-einde tegel of *ch'imi (Cat.nr. 23)* uit de 7de-8ste eeuw is een indrukwekkend stuk keramiek, zowel naar for-maat, als naar gewicht en vorm. Maar ook als bak-technische prestatie is dit element zeker niet te onder-schatten.

Zoals reeds vermeld bleef het rijk van Silla het langst uit de boeddhistische sfeer. Het eerder ver-melde vat met kruipdieren op de hals *(Cat.nr. 19)* bevestigt de sjamanistische invloed die er in de 5de-6de eeuw nog heerste. Dit vat draagt, naast hage-dissen en slangen, ook nog enkele mannelijke figuurtjes met geprononceerde geslachtsdelen, die de oude inheemse vruchtbaarheidscultus nog duidelijk vertegenwoordigen. Daartegenover staan de boed-dhistische urnen *(Cat.nr. 21 en 25)* uit het 7de-8ste-eeuwse Silla, die de 'bekering' op een zeer gesofisti-ceerde wijze aantonen: de bolronde urne met pinakel *(Cat.nr. 21)* is zelfs een regelregelrechte voorstelling van een boeddhistische *stūpa*, de koepelvormige graf-heuvel uit India, symbool van boeddha's *nirvāṇa*.

Met de stichting van de Koryŏ-dynastie in 935, ver-andert het uitzicht van de Koreaanse keramiek weer grondig. De kunst van het maken van celadons lijkt de

ers, or their potters, or both for that matter, had made the crossing to Japan. One of the most famous large vessels depicting moulded animal figurines comes from the National Museum of Kyŏngju (Cat.nr. l9). This "national treasure" has a number of squirming and crawling animals around its neck.

The kingdom of Paekche lay in the south-west of Korea and had close contacts across the sea with the Liang dynasty (502-557) of China. This influence is most evident in the grave of King Munyŏng (r. 501-523) near Kongju. This grave included Chinese earthen-ware and a treasure of golden objects. The tomb itself was built in a Chinese way, with flat fired tiles, and the sides were decorated with relieved Buddhist patterns. In 384, the Indian monk Maranānta had introduced Buddhism from China to Paekche. Buddhism brought along a totally new influence on the country, as once did the Altai horse people from Kaya, which was soon to be noticed in ceramics. The renowned large tiles with the winged monster (Cat.nr. 12) and the mountain scenery (Cat.nr. 13) are well-chosen Paekche examples. But the Buddhist influence did not limit itself to Paekche. Ten years before, the empire of Koguryŏ had been in contact with Buddhism via its northern border with China, and even the Silla empire, after some opposition in the beginning, had become pro-Buddhist in 528. Since then, Buddhism was pre-eminently the Korean religion until the emer-gence of the Yi dynasty (Chosŏn) in 1392, which intro-duced neo-Confucianism.

An interesting collection of different kinds of roof-ing tiles illustrates the influence of Buddhism, even in the decorative motives of such utilitarian architectural components (Cat.nr. 14, 15, 22, 23, 24). Roofing tiles would once again get much of the attention later, in de Koryŏ period.
Two revealing examples of the rare ceramic remains found in Koguryŏ are the roof-end tiles (Cat.nr. 14 and 15) in this exhibition. The ridge-tile or *ch'imi* (Cat.nr. 23) of the 7th to 8th century, is an impressive item, both in size, weight and design. But the value of this object in terms of firing technique is not to be un-derestimated.

As mentioned earlier, the Silla empire remained out of the Buddhist sphere the longest. The above men-tioned vessel with crawling animals on its neck (Cat.nr. 19) is a confirmation of the Shamanist influ-ence that still dominated the 5th and 6th centuries. This particular vessel carries, along with lizards and snakes, also a few male figurines with pronounced genitals, still representing the old native fertility cult. In contrast, there are the Buddhist urns (Cat.nr. 21 *and* 25) from Silla of the 7th and 8th century, depicting the 'conversion' in a very sophisticated way: the round urn with pinnacle (Cat.nr. 21) is even a straight repre-sentation of a Buddhist *stūpa*, the dome-shaped shell mound from India, the symbol of Buddha's *nirvāṇa*.

With the foundation of the Koryŏ dynasty in 935, the outlook of Korean ceramics changed fundamen-tally. The art of making celadons seems to have sud-

Koreaanse wereld plots een stralende en rijke 'touch' gegeven te hebben. De technische evolutie wordt verderop in deze catalogus uitvoerig belicht. De sfeer die deze 'jade-groene' celadons uitstralen, is inderdaad van een nieuwe orde ten opzichte van het verleden, maar de onderliggende ideologie blijft, zoals in Verenigd Silla, boeddhistisch. Uitgesproken boeddhistisch is bijvoorbeeld de waterdruppelaar in bodhisattva-vorm *(Cat.nr. 27)*. Waterdruppelaars dienen om de inktpasta aan te lengen op de inktsteen en vertegenwoordigen in de Koreaanse keramiek een aparte groep, een fel begeerde groep bij verzamelaars. In dit kleine voorwerp voor de schrijftafel konden pottenbakkers hun sculpturale fantasie uitleven. En dit is wellicht ook het verschil met de voorgaande perioden: vele celadon-types drukken nog een boeddhistische idee uit maar zijn, in vergelijking met de vroegere austeriteit, nu zeer werelds geworden. Zo ook de *kuṇḍikā (Cat.nr. 31, 43)*. Deze watersprenkelaar die in wezen het aloude watervat van de Indische boeddhistische bedelmonnik was, wordt nu een ritueel gebruiksvoorwerp in celadon dat enkel in aristocratische kringen en in boeddhistische kloosters van de Koryŏ-tijd kon aangeschaft worden. De hoofdsteun *(Cat.nr. 46)* die men tegenwoordig in een eenvoudige houten versie nog aantreft in boeddhistische kloosters, is hier een uitermate rijk versierd voorwerp geworden. Het boeddhisme vierde in de Koryŏ-periode nu eenmaal hoogtij en de kloosters kregen ook aanzienlijke politieke macht.

Maar het boeddhisme uit zich ook minder opvallend in de Koryŏ-celadons, onder meer door het lotusmotief. De kom en het schoteltje met lotusblaadjes in reliëf *(Cat.nr. 37 en 38)* zijn hiervan een voorbeeld. Heel wat wijnkopjes, al dan niet vast gemonteerd op een schoteltje op voet, zijn uitgewerkt in lotusvorm; sommige zijn zeer gestileerd maar blijven verwijzen naar het lotusmotief *(Cat.nr. 28)*.

De liefde voor de natuur van de Koreaan heeft zeker vele boeddhistische referenties maar staat boven ideologische normen. De drang om de natuur voor te stellen in gebruiksvoorwerpen heeft in Korea als het ware een syncretische uiting gehad, ook in het Koryŏ-celadon. Volkse sjamanistische, taoïstische, confucianistische en boeddhistische emblemen en symbolen krijgen allemaal hun uitwerking in het Koryŏ-celadon, ook al was de officiële boventoon boeddhistisch. Wijnkannen in de vorm van een bamboescheut *(Cat.nr. 33)* of van een pruimepit, de zgn. *maebyŏng (Cat.nr. 36, 47, 48, 56)*, of van een kalebas *(Cat.nr. 49)*, zijn in de vorm zelf symbolisch taoïstisch-confucianistisch. Maar de versiering van deze voorwerpen door graveren, inleggen of beschilderen, heeft de mogelijkheden om natuursymboliek weer te geven onbeperkt verruimd. De lage kom met ingelegde en ingedrukte reliëf-versiering *(Cat.nr. 42)* toont een greep uit die mogelijkheden. Met de unieke Koreaanse inlegtechniek, *sanggam*, zijn vliegende kraanvogels en gestileerde wolkjes gevormd, beide symbool van het lange leven. Binnenin de kom is een reliëf van zwierige pioenranken bekomen door de leerharde klei in een mal te drukken. Koning Ŭijong (12de eeuw) liet zelfs een paviljoen bouwen waarvan het dak volledig met

denly granted the Korean world a glorious and prosperous 'touch'. Its technical evolution will be described extensively later in this catalogue. The atmosphere emanating from this 'jade-green' celadons indeed reveals a new order regarding the past, though the underlying ideology remains Buddhist, as in Unified Silla. Extremely Buddhist, for instance, is the water dropper in bodhisattva design (Cat.nr. 27). Water droppers are used to dilute the ink paste on an ink stone and form a separate group in Korean ceramics, an object that is fiercely desired by collectors. This small object for the scholar's writing desk offered potters the opportunity to express their sculptural imagination. This probably made the difference with previous periods: many types of celadon still convey a Buddhist idea but have become very profane objects now, compared to earlier austerity. Another example is the *kuṇḍikā* (Cat.nr. 31,43). This water dropper, in fact the old water cask of the Indian Buddhist mendicant, has now become a ritual utensil in celadon only to be found in aristocratic circles and Buddhist monasteries of the Koryŏ period. The head rest (Cat.nr. 46), today still to be found in Buddhist monasteries in their simple wooden design, has become a magnificently decorated object here. Buddhism just reigned supreme in the Koryŏ period and the monasteries enjoyed considerable political power.

But Buddhism also expressed itself less conspicuously in Koryŏ celadons, amongst others with the lotus pattern. One example is the bowl and plate with raised lotus leaves (Cat.nr. 37 and 38). A lot of wine cups, fitted on a plate with or without stand, were modelled in lotus design; some of them are very stylized but continue to refer to the lotus motive (Cat.nr. 28).

The love Koreans showed for nature certainly has many Buddhist references but extends beyond any ideological standards. The urge of depicting nature in utensils existed as a syncretic manifestation in Korea, even in Koryŏ celadons. Popular Shamanist, Taoist, Confucian and Buddhist signs and symbols were all expressed in Koryŏ celadons, even if the official predominant tone was Buddhist. Wine jugs in the shape of a bamboo cane (Cat.nr. 33) or a plum stone, the so-called *maebyŏng* (Cat.nr. 36, 47, 48, 56), or that of a gourd or calabash (Cat.nr. 49), are formally Taoist-Confucian symbols themselves. But decorating these objects by engraving, painting or inlay has expanded the possibilities of depicting natural symbols in an unlimited way. The low bowl with inlaid and imprinted decorations in relief (Cat.nr. 42) shows a few of these possibilities. This unique Korean inlay technique, *sanggam*, was used to produce flying cranes and stylized clouds, symbolizing long life. The inside of the bowl shows a relief of graceful peony vines by pressing the hard clay into a mould. King Ŭijong (12th century) even ordered the building of a pavilion with a roof entirely covered with celadon tiles. These tiles (Cat.nr. 41) were also decorated with peony and leafage in relief.

celadon-dakpannen bedekt werd. Ook deze pannen *(Cat.nr. 41)* zijn stuk voor stuk met pioenen en loofwerk in reliëf versierd.

Vergeten wij hierbij het hoofdkenmerk echter niet: alle symboliek, alle ideologische verwijzingen zijn bedekt met een laag glazuur, het celadon-glazuur. Alsof de Koreaanse pottenbakker al deze geestelijke en materiële facetten van het leven heeft willen toedekken, letterlijk samensmelten onder een gekleurde maar nog net doorzichtige glanzende laag. Die kleur, die natuurgroene tint, zeegroen volgens het woordenboek, jade-groen of ijsvogel-blauw voor de Koreanen, om die kleur was het allemaal te doen. Celadons die uit de oven kwamen en – na het lange proces van draaien, inleggen, drogen, eerste bakbeurt, glazuurlaag, tweede bakbeurt – niet voldeden aan de kleurcontrole, werden onmiddellijk stukgeslagen om de kwaliteitsnorm hoog te houden.

Men kan zich voorstellen dat de Koryŏ-pottenbakker wel een edeler woord zou verwacht hebben voor die zo moeilijk te verkrijgen geheime kleur, dan de eerder banale westerse term 'celadon': genoemd naar de kleur van de jas van een figuur uit een 17de-eeuwse Franse herdersroman.

De Chosŏn- of Yi-dynastie (1392-1910) maakte vrij snel schoon schip met de inmiddels uit de hand lopende praktijken in boeddhistische middens. De privileges en luxe die bepaalde monniken genoten, waren niet meer in overeenstemming te brengen met het oorspronkelijke opzet van ascese en zelfcontrole. De nieuwe regeerders wilden orde en structuren, geschraagd door het in China beproefde confucianisme dat alvast een aantal duidelijke respectsregels voorop stelde. Puurheid, bescheidenheid en nederigheid pasten beter in het nieuwe jargon. Dat de rigide reglementering uiteindelijk tot bureaucratisering leidde, die ook tot grootse uitwassen in staat was, kon aanvankelijk het succes niet aantasten. Wit porselein werd het nieuwe symbool van puurheid. Eenvoudige vormen zonder versiering versterkten de zuiverheidsnotie van het witte porselein *(Cat.nr. 61, 64)*. Kleur was daarbij niet gewenst. Ook de officiële kledij was volledig wit. Koning Sejong (r. 1418-1450) vaardigde zelfs het decreet uit dat aan het hof nog uitsluitend wit porseleinen vaatwerk mocht gebruikt worden.

Toch evolueerden de opvattingen hieromtrent en geleidelijk aan kwam er weer kleur in het wit, zij het in beperkte mate. Zo werd vaak met inleg van ijzeroxyde een fijne donkere tekening aangebracht *(Cat.nr. 63)* of werden in ijzeroxyde enkele confucianistische symbolen geschilderd *(Cat.nr. 67)*. De waterdruppelaar hoorde uiteraard thuis in confucianistische middens waar poëzie en kalligrafie zeer hoog aangeschreven stonden. Puur wit, maar met een geestig trekje, beantwoordt de waterdruppelaar in de vorm van een kikker *(Cat.nr. 65)* aan de Koreaanse vorm van neo-confucianisme. Beschilderingen met kobaltblauw *(Cat.nr. 69)* volgden de trend die in Ming-China gezet was. Kobalt was echter duur, het werd ingevoerd uit Turkestan, en werd derhalve met mate gebruikt in Korea. Korea ging China voor in het produceren van rode kleur met koper, wat technisch een ingewikkelde baktechniek vergde. Ook dit koperrood werd met mate verwerkt.

But let us not forget the principal characteristic here: all symbols, all ideological references have been covered with a layer of glaze, celadon glaze. As if the Korean potter wanted to cover all these spiritual and material aspects of life, literally melting them together under a coloured but transparent shiny layer. Only this colour mattered, this natural green shade, sea green or aquamarine according to the dictionary, jade green or kingfisher blue for Koreans. If celadons, that were taken out of the kiln — after the long process of turning, inlay, drying, first firing, layer of glaze, second firing — did not pass the colour test, they were immediately smashed to pieces to maintain the standard of quality.

One can imagine that the Koryŏ potter would have expected a more noble word for this secret colour, so hard to obtain, than the rather trivial western designation 'celadon': after the colour of the jacket of a figure of a 17th century French pastoral novel.

The Chosŏn or Yi dynasty (1392-1910) rather quickly made a clean sweep of the practices in Buddhist circles that got out of hand. The privileges and luxury some monks enjoyed could no longer be reconciled with the original intentions of austerity and self-control. The new rulers wanted order and structure, supported by Confucianism, well-tried in China, which had already implemented a number of obvious rules of respect. Purity, discretion and humbleness were much more appropriate in the new jargon. The fact that this rigid regulation finally led to bureaucracy, which could also bring about the greatest excrescences, at first could not affect its success. White porcelain became the new symbol of absolute purity. Simple designs without any decoration strengthened this aspect of purity of white porcelain (Cat.nr. 61, 64). No colour was desired. Even the official clothes were entirely white. King Sejong (r. 1418-1450) even issued a decree that the court would exclusively use white porcelain kitchenware.

Nevertheless, opinions changed and gradually, though only in a limited way, white was accompanied by colours. Using the inlay technique of iron oxide, a fine dark drawing was often applied (Cat.nr. 63) or some Confucian symbols painted in iron oxide (Cat.nr. 67). The water dropper evidently belonged to Confucianistic circles as they held poetry and calligraphy in high admiration. Purely white but with a sparkling touch, the frog-shaped water dropper (Cat.nr. 65) corresponds to the Korean form of neo-Confucianism. Paintings in cobalt blue (Cat.nr. 69) followed the trend instigated in Ming China Cobalt, though, was expensive, as it was imported from Turkestan, and therefore only moderately used in Korea. Korea preceded China in the production of red colours with copper, requiring a technically sophisticated firing process. This copper red was also moderately used. A peach-shaped water dropper (Cat.nr. 62) was granted a few spots of this type of red.

At the end of the 19th century, the production of porcelain in Korea rapidly declined. Wealthy Koreans now bought their porcelain in Japan, e.g. the well-known Imari. Once again, here the irony emerges: much of the porcelain that was imported from Japan,

Een waterdruppelaar in perzikvorm *(Cat.nr. 62)* kreeg enkele bolletjes van dit rood.

Tegen het einde van de 19de eeuw ging de produktie van porselein in Korea pijlsnel achteruit. Begoede Koreanen kochten nu porselein in Japan, zoals het bekende Imari. En wederom ironie: veel van het uit Japan geïmporteerde porselein was gemaakt door afstammelingen van de destijds gedeporteerde Koreaanse pottenbakkers. In 1883 sloot de belangrijke porseleinoven van Kwangju.

Toch had Korea nog een ander keramiek-aspect ontwikkeld toen op het einde van de Koryŏ-tijd de celadon-produktie in verval geraakte, en de aristocratie vooral door wit porselein begeesterd werd. Punch'ŏng heette dit produkt en bestond aanvankelijk uit voorwerpen die in celadon-stijl gemaakt werden. Maar de klei was wat ruwer en er werd veel meer witte engobe gebruikt. Men noemt het wel eens 'het celadon van de gewone man' of 'boeren-celadon'. Het met de losse hand uitsnijden of graveren, werd vervangen door het indrukken van versieringen met kleine houten stempeltjes. Dit versnelde het wordingsproces aanzienlijk. De zo ontstane holten werden met een grote borstel met witte engobe bestreken en het teveel ervan werd weggevaagd. Een dun grijs of grijsgroen glazuur rondde de zaak af. De klei was meer ijzerhoudend dan de celadon-klei en gaf vaak een warmgrijze tot lichtbruine kleur.

Het effect van punch'ŏng is schitterend. Kommen werden langs binnen- en buitenzijde versierd met stempeltjes die een soort touw-indruk nalieten *(Cat.nr. 54, 59, 60)*. De rand bovenaan is meestal bezet met wuivende grashalmen en dikwijls komen er Chinese karakters tegen de opstaande wand of op de bodem. De punch'ŏng pottenbakkers veroorloofden zich ook veel vrijheid in de vormen. Zij imiteerden moeiteloos de 'verheven vormen' van maebyŏngs uit de celadon-tijd *(Cat.nr. 56)* en versierden ze op hun manier. Flessen met vlakke kanten *(Cat.nr. 57)* of als een liggende cilinder *(Cat.nr. 53)* werden ware sierstukken en overstegen het begrip 'boerenkeramiek'. Dat vonden de Japanners ook in die tijd. Zij waren nog het meest in de wolken met de aller eenvoudigste decoratieprincipes: ofwel het gehele voorwerp onderdompelen in wit slip en er nadien lijnen in graveren *(Cat.nr. 55)*, ofwel het bestrijken met wit slip door middel van een zeer grove borstel *(Cat.nr. 58)*. Dit laatste noemden de Japanners 'hakeme'.

Eens te meer wil het toeval dat de Japanners met de inval van hun generaal Toyotomi Hideyoshi in 1592 in Korea, een einde maakten aan de punch'ŏng-traditie; een traditie waarvan zij de produkten nochtans zeer hoog wisten te waarderen. Een liefde-haat verhouding kent vele mysteries.

Korea, dat lange tijd als een uithoek van de Chinese cultuur werd beschouwd, groeide, weliswaar met de hulp van China, op het gebied van keramiek boven China uit. De wereld van de Koreaanse keramiek is een ongemeen boeiende wereld, waarmee wij tot nu toe in het Westen niet bepaald verwend werden. Deze tentoonstelling moge de liefhebbers alvast een beetje tegemoet komen in dit gemis.

was made by the descendants of the deported Korean potters at that time. In 1883, the important porcelain kiln of Kwangju was closed.

Nevertheless, by the time celadon production had declined and the aristocracy was almost exclusively bewildered by white porcelain at the end of the Koryŏ period, Korea had developed another form of ceramics. Punch'ŏng was the name of this new product. At first it consisted of objects made in celadon style, though with a kaolin somewhat rougher and a lot more 'engobe' or slip was used. It is also referred to as 'celadon of the common man' or 'peasant celadon'.

The technique of freehand cutting or engraving was substituted by the impression of decorations by using small wooden stamps. This enhanced the speed of the formation process considerably. The cavities produced with this method were coated with a large brush of slip and any surplus was wiped off. The whole was finished with a thin layer of grey or grey and green glaze. The clay was more ferruginous than the celadon kaolin and mostly emits a warm grey to pale brown colour.

Punch'ŏng has a splendid effect. Bowls were decorated, both on the inside and outside, with small stamps leaving the impression of a kind of rope pattern (Cat.nr. 54, 59, 60). The top edge is mostly encrusted with waving grass-spires and often Chinese characters were applied to the rising wall or on the inside bottom. Punch'ŏng potters also expressed themselves freely in design. Without effort, they imitated the 'higher forms' of maebyŏngs of the celadon period (Cat.nr. 56) and decorated them in their way. Bottles or flasks with flat sides (Cat.nr. 57) or as a horizontal lying cylinder (Cat.nr. 53) were real ornamental masterpieces and exceeded the notion of 'peasant ceramics'. The Japanese at that time shared this opinion. They were even more bewildered by the most simple principles of decoration: either having the whole object immersed in white slip and then engraving lines in it (Cat.nr. 55), or coating it with white slip using a very rough brush (Cat.nr. 58). This is what the Japanese called 'hakeme'.

It was once again by chance that with the invasion of their general Toyotomi Hideyoshi in Korea in 1592, the Japanese ended the punch'ŏng tradition whose products they nevertheless highly appreciated and admired. Every love-hate relationship has its own many mysteries.

For a very long time Korea was looked upon as the remote corner of Chinese culture, but in the field of ceramics it exceeded China, which had given all of its support to Korea. Till today the West has not been overindulged with information about the particularly fascinating world of Korean ceramics. This exhibition is intended to help remedy this situation to a certain extent.

[1] COVELL, J.C. *The World of Korean Ceramics*, Seoul 1986, p. 20.
[2] HAN, BYONG-SAM *T'ogi (Pottery)*, Hanguk ŭi mi, note by Kim Won Yong, Vol. 5, pl. 55.
[3] COVELL, J.C. *The World of Korean Ceramics*, Seoul 1986, p. 22.

2. KOREAANSE POTTENBAKKERSTECHNIEKEN EN TERMINOLOGIE

Jan Van Alphen

Aardewerk, terracotta, steengoed, porselein zijn allemaal termen die gehanteerd worden als men over keramiek spreekt. Maar vaak heerst nogal wat verwarring in het gebruik van deze terminologie en in de definitie ervan. Deze verwarring wordt nog groter wanneer westerse en oosterse begrippen door elkaar gemengd worden. Zo heeft de term porselein voor een Koreaan niet helemaal dezelfde inhoud als voor een westerling.

Derhalve geven wij in dit hoofdstukje enige uitleg bij een aantal begrippen die tijdens het lezen van deze catalogus van pas kunnen komen.

Korea is een land dat werkelijk gezegend is met een ondergrond van uitstekende kleisoorten voor het maken van keramiek. Dat is in de loop van de geschiedenis ook de buurlanden niet ontgaan. Deze gunstige "voedingsbodem" heeft er zeker toe bijgedragen dat pottenbakken dé kunstvorm bij uitstek is geworden in Korea.

AARDEWERK is een algemene term voor voorwerpen die uit leem, aarde, of klei werden gemaakt en gebakken op vrij lage temperatuur, ongeveer 800 tot 900°C. Het heeft een poreuze (water-doorlatende) scherf.

In Korea wordt de term aardewerk vaak gebruikt voor wat in het westen steengoed zou zijn; dit, vooral omdat men reeds zeer vroeg hogere temperaturen kon bereiken en men beschikte over bijzonder goede klei. Koreanen spreken vaak van zacht (laag) en hard (hoog) gebakken aardewerk. De voorwerpen die in deze catalogus aardewerk genoemd worden dateren van voor de 5de eeuw, met uitzondering van tegels en verschillende soorten dakpannen.

Het Koreaanse aardewerk heeft een rode, grijze of crème kleur. In de ijzertijd wreef men de poreuze scherf in met rode oker of met lampzwart gemengd met koemest, wat na polijsting een prachtige rode, resp. zwarte glans opleverde. De kleur hangt vaak samen met de wijze van bakken. In dit verband spreekt men van oxyderend of reducerend bakken.

Oxyderend bakken gebeurde aanvankelijk ongewild doordat men in een open put bakte, maar het kan ook doelbewust in een gesloten oven. De zuurstof in de lucht, die in de oven aanwezig is, kan zich, zodra de vereiste temperatuur bereikt is, met de brandbare produkten in de oven verbinden: 'oxyderen'. Door de moleculaire veranderingen wordt de kleur van de ijzerhoudende klei meestal rood.

Reducerend bakken gebeurt wanneer de luchttoevoer in de oven wordt afgesneden bij hoge temperatuur. De ovenatmosfeer bevat dan te weinig zuurstof. De gloeiende brandstof gaat de zuurstof onttrekken aan o.a. het ijzeroxyde in de klei.

De zuurstofreductie heeft ondermeer tot gevolg dat de ijzerrode kleur (Fe_2O_3) overgaat naar zwart (FeO).

2. KOREAN POTTERS' TECHNIQUES AND TERMINOLOGY

Jan Van Alphen

Earthenware, terracotta, stoneware and porcelain are all terms commonly used when speaking of ceramics. However, there is frequently some confusion in the use of this terminology and in its definitions. This confusion grows when western and eastern concepts are intermingled. Thus the term porcelain does not hold the same meaning for a Korean as it does for a westerner.

This is why this chapter explains a number of concepts that may prove useful during the reading of this catalogue.

Korea is a country blessed with a subsoil of excellent clays for the manufacture of ceramics. This did not go unnoticed by its neighbouring countries. The favourable 'substrate' definitely contributed to pottery becoming the privileged art form in Korea.

EARTHENWARE is a general term for objects manufactured in loam, earth, or clay and fired at fairly low temperatures of approximately 800 to 900°C. It has a porous (permeable) shard.

In Korea the term earthenware is often used to describe what we in the west would call stoneware. Mainly because high temperatures were reached at an early stage and excellent clay could be used. Koreans often speak of soft (low) and hard (high) fired earthenware. The objects labelled earthenware in this catalogue date back to the 5th century, except for the tiles and various types of roof tiles.

Korean earthenware has a red, grey or cream colour. During the iron age the porous shard was rubbed in with red ochre or soot mixed with cow dung, which polished up to a beautiful red or black lustre. The colour is frequently dependent on the firing method. Here we speak of oxidising or reducing firing.

Oxidising firing was initially unintentional because firing occurred in an open pit, but the same result can be achieved intentionally in a closed kiln. The oxygen in the air present in the kiln may combine with the flammable products in the kiln once the required temperature has been reached: 'oxidising'. Molecular changes make the ferriferous clay turn red.

Reducing firing occurs when the air flow in the kiln is eliminated at high temperature. The kiln atmosphere then contains too little oxygen. The glowing fuel withdraws the oxygen from e.g. the ferrous oxide in the clay.

This oxygen reduction will result in the ferrous red colour (Fe_2O_3) turning black (FeO).

STEENGOED ontstaat bij het bakken op hogere temperatuur, tussen 1150 en 1300°C. De scherf wordt dan hard en dicht (niet-poreus).

Dit veronderstelt een betere kwaliteit van oven dan de open put.

In Korea werd reeds in het begin van onze tijdrekening niet alleen het pottenbakkerswiel geïntroduceerd, maar er werd ook zo vroeg reeds steengoed gebakken (aanvankelijk in het uiterste zuiden). Dit gebeurde eerst in de half-ondergrondse oven: een sleuf in de grond die overkoepeld werd.

De belangrijkste stap vooruit was de lange *klimmende tunnel-oven*: in een heuvel met een helling van ongeveer 30° werd eerst een sleuf gegraven die de bodem vormde. Daaroverheen bouwde men een tunnel in leem. Men stookte aan de basis en de hitte steeg op over de gehele lengte van de oven. Dit betekende een enorme winst, zowel in temperatuur als in brandstofverbruik. In de Koryŏ-tijd, 10de-14de eeuw, werd deze klimmende oven nog verder geperfectioneerd door verdeling in compartimenten met aparte stookgaten.

Bij het maken van steengoed gebeurde het vaak dat rondvliegende deeltjes van het brandhout zich vastzetten op het te bakken voorwerp. Deze toevallige versmelting leverde een soort glazuurstipjes op, zgn. *asglazuur*. Deze toevalsvondst werd nadien uitgebuit om hele voorwerpen met asglazuur te bedekken.

Voor het stapelen van de ongebakken voorwerpen in de oven werden ovensteuntjes gebruikt, de zgn. proenen. Op de onderzijde van recipiënten kan men de sporen hiervan terugvinden, vaak drie tot zes punten. De eerste celadon-kommen hadden die sporen ook aan de binnenzijde. Er werden ook cilindervormige steunen gebruikt die binnen de standring van het voorwerp pasten. Voor ingewikkelde bakstukken met speciale glazuren bestonden er tevens containers die een beschermende huls vormden rond het stuk. Zo bleef het glazuur gevrijwaard van rondvliegende aspartikeltjes.

PORSELEIN is de verst gevorderde fase in de keramiekkunst. Hiervoor is 'kaolien' nodig, een witte en zuivere kleisubstantie met een hoog smeltpunt. De naam komt van 'Kau-ling' of 'Gao' (Chinees: hoog) en 'Ling' (Chin.: heuvel), de Chinese heuvellanden waar deze klei aanvankelijk gevonden werd. De kaolien wordt vermengd met 'petun-tse' (Chin. baidunzu), een veldspaat-achtig gesteente. Dit mengsel geeft na het bakken een harde, witte verglaasde scherf, al dan niet doorzichtig. De baktemperatuur voor steengoed en porselein is ongeveer dezelfde, tussen 1200 en 1300°C. Eigenlijk zou men porselein een fijne, witte en transparante vorm van steengoed kunnen noemen.

In het Westen heeft porselein een dunne scherf met een hoge graad van vitrificatie, liefst doorzichtig.

In China hoeft de scherf niet dun of transparant te zijn, maar het porseleinen (t'zu) voorwerp moet wel verglaasd zijn en een bepaalde toon geven als men er tegen tikt.

Ook in Korea hoeft de wand niet dun of doorzichtig te zijn, maar het porselein moet een heldere klank hebben en op minimum 1200°C. gebakken zijn.

STONEWARE is produced when firing at high temperatures between 1150 and 1300°C. The shard becomes hard and impermeable (non-porous).

This supposes a better quality of kiln than the open pit.

In Korea at the beginning of our era not only was the potter's wheel introduced but stoneware was fired already (initially in the far south). This occurred first in semi-buried kilns: a trench in the ground that was covered.

The major step forward was the long *ascending tunnel kiln*: in a hill with a 30° slope first a trench was dug forming the bottom. Above it a loam tunnel was constructed. Stoking occurred at the base and the heat ascended over the full length of the kiln. This represented a tremendous gain both in temperature and in fuel consumption. In the Koryŏ period from the 10th until the 14th century this ascending kiln was further perfected by dividing it into compartments with separate stoking holes.

During the manufacturing of stoneware flying particles of the firewood would frequently settle on the objects to be fired. This accidental smelting often produced glaze dots, the so-called *ash glaze*. This accidental discovery was later used to cover entire objects with ash glaze.

To stack the unfired objects in the kiln little kiln supports were used, the so-called stilts. At the bottom of the recipients we find traces of these stilts, namely some three to six points. The first celadon bowls also had these traces on the inside. Cylindrical supports were also used which fitted inside the positioning ring of the object. For more intricate pieces with special glazing, containers (saggars) were used forming a protective casing around the piece. Thus the glazing was protected from flying ash particles.

PORCELAIN is the most advanced phase in the art of ceramics. For this 'kaolin' or china clay is required, a white and pure clay substance with a high melting point. The name is derived from 'Kau-ling' or 'Gao' (Chinese for high) and 'Ling' (Chinese: hill), the Chinese hills where this clay was originally found. The kaolin is mixed with 'petun-tse' (baidunzu) a felspar type of stone. After firing this mixture produces a hard, white vitrified shard which may be translucent. The firing temperature for stoneware and porcelain is approximately the same, i.e. between 1200 and 1300 °C. In fact porcelain could be referred to as a fine, white and translucent type of stoneware.

In the west porcelain has a thin shard with a high degree of vitrification, preferably translucent.

In China the shard need neither be thin nor translucent, but porcelain (t'zu) objects must be vitrified and produce a special sound when touched.

In Korea the side need not be translucent or thin, but the porcelain must produce a clear tone and be fired at a minimum temperature of 1200°C.

Het begrip 'wit' is voor de Koreaan vrij rekbaar (in het Koreaans zijn er 40 verschillende woorden voor wit), wat duidelijk tot uiting komt in de vroege Koryŏ- en Chosŏn-periode. Het wit varieert er van geel tot blauw.

CELADON. Tijdens het Verenigde Silla (7de-10de eeuw) werd geëxperimenteerd met uit China overgenomen *loodglazuur*. Dit glazuur werd ook in het Midden-Oosten gebruikt, maar steeds op een laag gebakken type aardewerk, wat doorgaans een sierfunctie had, zoals tegels. In Korea werd evenwel al zeer vroeg op hoge temperaturen gebakken voor het maken van gebruiksgoederen. Daar bij deze temperaturen het lood verdween, werd dit loodglazuur geen groot succes in Korea.

Eind 9de-begin 10de eeuw kwamen in Korea stilaan nieuwe glazuursoorten in voege, overgenomen uit Tang-China (618-907) en de Vijf Dynastieën (907-960): over land via noord-Chinese pottenbakkers enerzijds en over zee van de zuid-Chinese Yue-pottenbakkers anderzijds. Het betrof een porselein-achtige scherf met glazuur in tinten variërend van bruin-geel, via olijfgroen tot blauw-groen. In Koreaanse koningsgraven van die tijd werden heel wat resten van deze Chinese keramiek aangetroffen.

Deze Chinese impuls heeft een Koreaanse zoektocht op gang gezet naar de perfecte jade-groene kleur 'pisaek', ook wel 'ijsvogel-kleur' (kingfisher-blue) genoemd, naar de onwezenlijk blauw-groene eindpennen in de vleugels van deze vogel.

Via de uit China gekende import van vaatwerk met een matte groene glazuur, werd deze kleur in het westen 'celadon' genoemd. De term celadon komt uit de Franse herdersroman "L'astrée" van Honoré d'Urfé (1567-1625): de hoofdfiguur, Céladon, droeg een mantel in deze zeegroene kleur. Het werk was zeer populair in 17de-eeuwse Franse middens en de naam Céladon werd als kleurbegrip toegepast op de eerste geïmporteerde Chinese keramieken met dit soort glazuurkleur. De algemene Koreaanse term is *ch'ŏngja*.

De juiste methode om het *glazuur* te bereiden dat de typerende celadon-kleur gaf, is steeds een pottenbakkersgeheim geweest. De glazuurpasta was samengesteld uit ongebluste kalk (calciumoxyde), potas (kaliumcarbonaat), veldspaat (kaliumaluminiumsilicaat) en aarde met ca. 2% ijzeroxyde.

Chemisch gezien is de 2% ijzeroxyde in de glazuurpasta verantwoordelijk voor de kleur. Maar de precieze kennis van de duur en de hoeveelheid van het reducerend bakken is even onontbeerlijk. Vooraleer het klei-voorwerp (dat zelf 2 tot 3% ijzer bevat) een eerste maal 'biscuit' gebakken werd, werd het ingestreken met een waterige oplossing van ongebluste kalk. De klei van het vaatwerk is zeer zuiver en geeft na het bakken op ruim 1300°C een lichtgrijze scherf.

Nadien kreeg het gebakken stuk zijn celadon-glazuur laag en werd een tweede maal gebakken.

In dit verband dient vermeld te worden dat de kleurcontrole na het bakken enorm streng was. Het is een geijkte uitdrukking geworden dat slechts 1 stuk op 10 aan de kwaliteitsnorm beantwoordde, de rest werd vernietigd.

The notion of 'white' is quite extensible to Koreans (the Korean language has 40 words to describe white) this is clearly demonstrated in the early Koryŏ and Chosŏn period. White ranges from yellow to blue.

CELADON. During the United Silla (7th-10th century) experiments were performed with *lead glazing* brought from China. This glazing was also used in the Middle East, but always on a low fired type of earthenware usually used for decoration such as tiles. In Korea however, high-temperature firing was soon introduced for consumer goods. As at these temperatures the lead was eliminated this lead glazing did not become a great success in Korea.

At the end of the 9th and beginning of the 10th century new glazing types adopted from Tang-China (618-907) and the Five Dynasties (907-960) were introduced in Korea over land by the north Chinese potters and by sea by the south Chinese Yueh potters. This was a porcelain type shard with glazing in tones ranging from brown-yellow, through olive green to blue-green. Many remnants of these Chinese ceramics were found from this period in Korean royal graves.

This Chinese impulse started a Korean search for the perfect jade green colour 'pisaek' also called 'kingfisher blue', in reference to the incredible blue-green tail feathers in the wings of this bird.

This colour was called '*celadon*' in the West because of the mat green glazed crockery imported from China. The term 'celadon' originates from the French pastoral novel 'L'astrée' by Honoré d'Urfé (1567-1625): the main figure, Céladon, wore a coat in this aquamarine colour. The book was very popular in 17th century French circles and Céladon was adopted as a colour notion applied to ceramics with this colour of glazing imported from China. The general Korean term is *ch'ŏngja*.

The correct method to prepare the *glaze* which produced the typical celadon colour has remained a potters' trade secret. The glaze paste consisted of lime (calcium oxide), potash (potassium carbonate), felspar (potassium aluminium silicate) and earth with approximately 2% of ferrous oxide.

Chemically speaking the 2% ferrous oxide in the glaze paste is responsible for the colour. But the exact knowledge of the duration and amount of the reducing firing is just as indispensable. Before the clay object (which itself contains 2 to 3% of iron) is fired to a 'biscuit' it is covered with a watery solution of lime. The clay of the crockery is very pure and after firing at approximately 1300°C produces a light grey shard.

After this the fired piece received its celadon glaze coating and was fired for a second time.

Here it should be stated that the colour control after firing was extremely strict. It was standard practice that only 1 in 10 pieces met the quality standards; the remainder was destroyed.

Ook vermeldenswaardig is het feit dat het volgens deskundigen mogelijk is om celadons in één enkele beurt te bakken. Van enkele historische stukken is reeds uitgemaakt dat dit in sommige gevallen ook zo gebeurd is.

Celadon was een aangelegenheid voor het hof, de hogere aristocratie en boeddhistische kloosters. Terwijl het gewone volk doorging met het maken van voorwerpen in grijs steengoed, hield de staat controle op de celadon-produktiecentra.

Van de 270 tot nog toe gevonden celadon-ovens uit de Koryŏ-periode lagen er 240 in de Chŏlla-provincie.

Taegu-myŏn, de klei- en houtrijke streek in het Kangjin district, in het zuiden van de Chŏlla-provincie kende enkele zeer belangrijke ovenplaatsen. Zo was het dorp Yong'un-ri de plaats waar de vroegste celadons gebakken werden: 9de, 10de en begin 11de eeuw. Iets ten zuiden hiervan lag Sadang-ri, veruit het belangrijkste produktiecentrum van celadon in de 10de, 11de, 12de, 13de en zelfs 14de eeuw. Via de Yong-mun-rivier konden de celadons uit beide plaatsen naar de monding gebracht worden om rechtstreeks naar de toenmalige hoofdstad Kaesŏng verscheept te worden. Volgens rapporten uit de Koryŏ-tijd waren er zelfs 825 officiële celadon-ovens. In het noorden van de Chŏlla-provincie waren de ovens van Yunch'ŏn-ri, in het Puan-district, de belangrijkste.

ENKELE CELADON-TECHNIEKEN. Zoals reeds gesteld, kwamen de oudste celadon-voorbeelden uit China. De eerste celadon-ovens in Korea lagen dan ook aan de westkust, het dichtst bij China. De Koreaanse celadons in de late 10de-vroege 11de eeuw volgden de Chinese Yue-zhou stijlen, waren vrij ruw van kleikorrel en vertoonden onderaan de voor Yue typische sporen van ovensteuntjes.

In de tweede helft van de 11de eeuw werd de maturiteit van Korea duidelijk in het maken van celadon. De wanden werden dunner, de klei fijner. Er was wel een duidelijk verschil tussen de eerste-rangs celadons, gemaakt in de streek van Kangjin en Puan, en de lagere-rangs celadons uit Haenam en Inchŏn. Dit verschil verdwijnt nadien.

In het begin van de 12de eeuw groeit Korea naar het zenith van de celadon-kunst.

De pure celadons *sun-ch'ŏngja* (ook somun-ch'ŏngja) krijgen nu eigen vormen. De felgezochte blauw-groene kleur 'pisaek' is men nu definitief machtig, wat vooral de grondige kennis en ervaring van het reducerend bakken veronderstelt. Het celadon-glazuur is half doorzichtig, vertoont vaak kleine luchtgaatjes en is zonder craquelé, wat wijst op een ideale overeenkomst van het uitzetten van klei en glazuur bij het bakken. Zelfs Chinese kenners uit die tijd schreven dat Koryŏ-celadon het Chinese overtrof.

Naast de effen celadons uit die tijd werden ook gegraveerde stukken gemaakt, de *ŭmgak-ch'ŏngja*: met een fijne bamboestift werden figuurtjes in de leerharde klei gesneden, vooral plantaardige motieven. Dit alles werd dan overdekt met het glazuur. Het glazuur hoopte op in de diepten zodat een donkerder tekening ontstond op die plaatsen. De techniek werd ontleend van de Yue-yao.

It is also noteworthy that according to experts it is possible to fire celadons in a single operation. This has been demonstrated on some historical pieces.

Celadon was intended for court, the higher aristocracy and buddhist convents. Whereas the people continued manufacturing objects in grey stoneware the state controlled the celadon production centres.

Of the 270 found celadon kilns from the Koryŏ period 240 were located in the Chŏlla provinces.

Taegu-myŏn the clay and wooded region of the Kangjin district to the south of the Chŏlla province had some major kiln sites. The Yong'un-ri village was the firing site of the earliest celadons during the 9th, 10th and early 11th century. Slightly to the south there was Sadang-ri, by far the main production centre of celadon in the 10th, 11th, 12th, 13th and even 14th century. The celadons could be transported along the Yongmun river from both sites to the estuary to be shipped directly to the then capital Kaesŏng. Records of the Koryŏ period show that there were 825 official celadon kilns. In the north of the Chŏlla province the kilns of Yunch'ŏn-ri situated in the Puan district were the most important.

SOME CELADON TECHNIQUES. As already stated the oldest celadon examples came from China. The first celadon ovens in Korea were situated on the west coast, which was closest to China. The Korean celadons in the late 10th and early 11th century followed the Chinese Yue-zhou styles, had a fairly rough clay grain and displayed the typical Yue traces of stilts.

In the second part of the 11th century the maturity Korea had acquired in the manufacturing of celadon became obvious. The walls became thinner, the clay more refined. There was a clear distinction between the first rate celadons produced in the region of Kangjin and Puan, and the lower order celadons from Haenam and Inchŏn. This difference later disappeared.

At the beginning of the 12th century Korea reached the zenith of celadon art.

Pure celadons *sun-ch'ŏngja* (also somun-ch'ŏngja) now have their own shape. The much desired blue-green colour 'pisaek' has now been fully mastered, which assumes a thorough knowledge and experience in reducing firing. The celadon glazing is semi-translucent, shows some minute air bubbles and has no crackling which bears witness to an ideal balance between the expansion of the clay and glaze during firing. Even Chinese connoisseurs of the period confirmed that Koryŏ celadon exceeded Chinese celadon.

In addition to the uniform celadons of the period engraved pieces were also manufactured, the *ŭmgak-ch'ŏngja*: with a fine bamboo pen figures were engraved in the tough clay, mainly floral motives. All this was covered with glaze. The glaze heaped in the depths so that a darker drawing originated in those places. The technique was borrowed from the Yue-yao.

Het maken van een sanggam
celadon. In het atelier van Bang
Chul-ju.
Making a sanggam celadon.
Workshop of Bang Chul-ju.

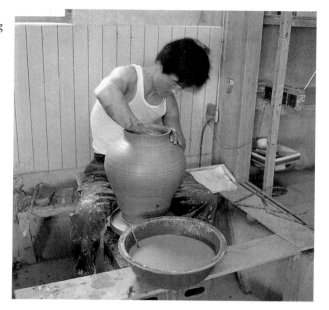

Draaien van een pot op het
pottenbakkerswiel
Turning the jar on the potter's
wheel

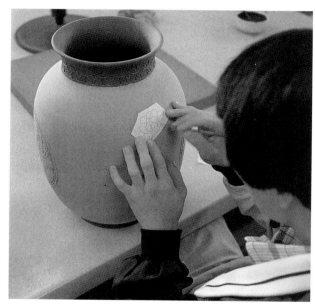

Aanbrengen van een figuur met
doorprikking
Applying the motif on the jar by
pricking

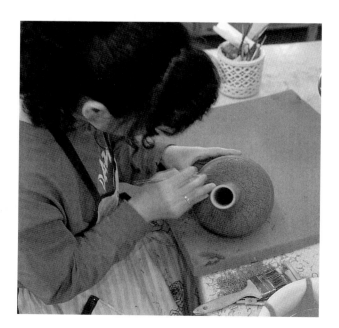

Graveren van de figuur
Engraving the motif

Door het ongebakken zachte voorwerp in een mal te drukken kreeg men siermotieven in reliëf. Daarover kwam het celadon-glazuur. Dit heet *yanggak-ch'ŏngja*.

Ook gesculpteerde celadons waren zeer in trek, zoals de waterdruppelaars voor inktstenen. Deze celadon-vorm noemt men *sanghyŏng-ch'ŏngja*.

In het midden van de 12de eeuw komt Korea met een innovatie die het kenmerk bij uitstek wordt van de Koryŏ-celadons, met name de inlegtechniek of *sanggam-ch'ŏngja*. Met een stift worden figuurtjes gegraveerd in de leerharde klei. Deze worden met een penseel gevuld met wit of zwart-bruin slip (dit laatste bestaat hoofdzakelijk uit ijzeroxyde en geeft na het bakken een zwarte kleur). Het teveel aan slip (en niet slib) wordt na het drogen met schrapertjes weggehaald zodat een scherpe tekening overblijft en een volledig effen oppervlak. Hierover komt de glazuurlaag.

Het glazuur van de *sanggam-ch'ŏngja* is dikker en transparanter dan dat van de *sun-ch'ŏngja*. *Sanggam* celadon heeft geen kleine luchtblaasjes maar wel een netwerk van craquelures. Deze ontstaan door de onmogelijkheid om de uitzetting van drie verschillende substanties volledig homogeen te laten verlopen: de klei van het voorwerp, de sliplaag in de groefjes en het celadon-glazuur. De moeilijkheidsgraad van het maken van perfecte ingelegde celadons mag, ook voor de leek, duidelijk zijn.

Sanggam-ch'ŏngja is gedurende de hele Koryŏ-periode (918-1392) in voege gebleven, zij het met een duidelijke kwaliteitsvermindering naar het einde toe, onder druk van de Mongoolse invasies.

Een variant op de inleg-techniek is de *yŏk-sanggam* of 'omgekeerde inleg'. In dit geval wordt de achtergrond van het motief met wit ingelegd en blijft het hoofdmotief in de basiskleur van de klei.

Er zijn verder nog een hele reeks afgeleide technieken zoals het beschilderen met wit slip, met koper-rood of zelfs met goud, het mengen van drie verschillende kleisoorten zodat een gemarmerd effect ontstaat na het bakken, enz. In de Koryŏ-tijd werden eveneens celadons gemaakt die onder het glazuur eerst met ijzeroxyde beschilderd werden. Dit gaf een volledig zwart-bruin werkstuk. Deze zwart-bruine engobe kon op haar beurt worden versierd met witte inleg onder het celadon-glazuur, enz.

De meeste van deze technieken zijn niet onmiddellijk van toepassing op de hier geselecteerde celadons; derhalve verwijzen wij naar de korte beschrijving ervan in het artikel van Dr. Kim Jae-yeol.

Tevens dient te worden onderstreept dat vanaf het begin van de Koryŏ-periode ook *wit porselein* gemaakt werd, *paekja*. Dit witte porselein kende dezelfde versieringstechnieken als het celadon, zodat men ook hier spreekt van monochroom porselein of *sun-paekja*, gegraveerd porselein of *ŭmgak-paekja*, porselein met ingelegde (zwarte, rode) versiering of *sanggam-paekja*, enz.

Toch kende het witte porselein zijn echte bloeitijd pas in de Chosŏn-periode (1392-1910). Voor het witte porselein uit de Chosŏn-tijd verwijzen wij naar het artikel van Dr. Chung Yang-mo in deze catalogus.

By pressing the unfired soft object in a mould decorative motives with relief were obtained. This was covered with celadon glaze. This is called *yanggak-ch'ŏngja*.

In the middle of the 12th century Korea introduced an innovation which was to become the characteristic of the Koryŏ celadons, namely the inlay technique or *sanggam-ch'ŏngja*.

Little figures are engraved in the tough clay. They are then filled with a brush with white or black slip (the latter mainly consists of ferrous oxide and after firing produces a black colour). The excess slip is removed after drying with scrapers so that a sharp drawing remains on a fully even surface. This is then covered with a layer of glaze.

The glaze of the *sanggam-ch'ŏngja* is thicker and more translucent than that of the *sun-ch'ŏngja*. *Sanggam* celadon does not have any air bubbles but a network of crackling. These originate because it is absolutely impossible to control the expansion of the three different substances in a fully homogenous fashion: the clay of the object, the slip layer in the grooves and the celadon glaze. The difficulty of making perfectly inlaid celadons is obvious even to the layman.

Sanggam-ch'ŏngja was used throughout the Koryŏ period (918-1392), albeit with a clear drop in quality towards the end under pressure of the Mongolian invasions.

A variant of the inlay technique is the *yŏk-sanggam* or 'inverted inlay'. In this case the background of the motif is inlaid in white and the main motif remains in the basic colour of the clay.

There is a whole series of derived techniques such as painting with white slip, with copper red or even gold, the mixing of three different clay types so that a marble effect is created after firing etc. In the Koryŏ period celadons were also made that were first painted with ferrous oxide under the glaze. This produced a black-brown piece. This black-brown engobe could in turn be decorated with a white inlay under the celadon glaze etc.

Most of these techniques are not directly applicable to the celadons selected here; this is why we refer to the short description in the article by Dr Kim Jae-yeol.

It should also be stressed that as from the beginning of the Koryŏ period *white porcelain* was also manufactured, *paekja*. This white porcelain used the same decorative techniques as celadon, so that we also refer to it as monochrome porcelain or *sun-paekja*, engraved porcelain or *ŭmgak-paekja*, porcelain with inlaid (black, red) decoration or *sanggam-paekja* etc.

Yet the hey-day of white porcelain came with the Chosŏn period (1392-1910).

For white porcelain of the Chosŏn period we refer to the article of Dr. Chung Yang-mo in this catalogue.

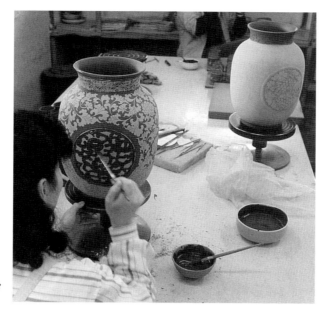

Invullen van wit en zwart slip
met penseel
*Filling up the grooves with white
and black slip*

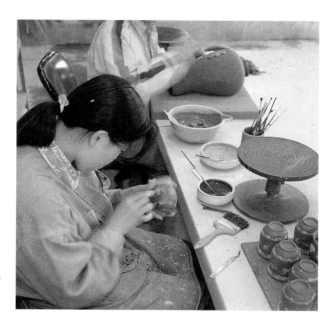

Wegschrapen van overtollig slip
*Removing superfluous slip by
scraping*

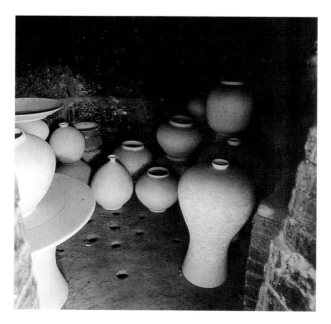

Vullen van de oven
Filling the kiln

Tenslotte mogen we een van de mooiste produkten uit de Koreaanse keramiek hier niet over het hoofd zien, met name de *punch'ŏng*. Deze unieke Koreaanse traditie begon tegen het einde van de Koryŏ-dynastie en bleef bestaan tot de inval van de Japanse generaal Hideyoshi in 1592.

Heel wat technieken die werden gebruikt voor het versieren van celadons, werden ook toegepast op punch'ŏng-goed. De ietwat grovere kleisubstantie werd echter eerst met een siertechniek bewerkt (graveren, stempelen, indrukken met touw, enz.) en dan volledig met wit slip bedekt. Vervolgens werd het overbodige slip weggeveegd zodat het enkel in de diepte bleef zitten. Daarop kwam het doorzichtige groenige asglazuur. Het werd gebakken in een oxyderende atmosfeer, in tegenstelling tot het reducerend bakken van celadon. Ook hier werden, zoals bij celadon en porselein, technische termen gebruikt als *sanggam-punch'ŏng*, *ch'ŏlhwa-punch'ŏng*, enz. Het gebruik van stempeltjes was nieuw en tijdbesparend vergeleken bij de klassieke celadon technieken. (Toch wordt hierbij nooit vermeld dat veel grijs steengoed vanaf de 5de-6de eeuw ook al met stempeltjes versierd was, vooral de boeddhistische grafurnen!).

De Japanners waren dol op punch'ŏng. Na de inval van Hideyoshi lieten zij de gevangen genomen Koreaanse pottenbakkers in Japan deze keramiektraditie voortzetten, wat het bekende Japanse 'Mishima' werd.

Een aparte klasse werd gevormd door het beschilderen met de eenvoudige grove streek van een ruwe borstel, *kwiyal-punch'ŏng* (Japans 'hakeme').

De techniek van de punch'ŏng wordt in deze catalogus uitvoerig beschreven in het artikel van Dr. Kim Yŏng-wŏn.

Wij willen er tot slot nog op wijzen dat, ondanks de mooi afgebakende technieken, nog niet alle technische toepassingen uit het verleden achterhaald zijn. Zowel westerse als oosterse bronnen hanteren hievoor vaak verschillende begrippen en benamingen. Ook de studie van de datering van Koreaanse keramieken is nog lang niet beëindigd. Maar door de vele vondsten die nog jaarlijks gedaan worden, komen vaak nieuwe contextbepalende gegevens aan het licht en wordt de puzzel steeds meer ingevuld.

Finally, we must not forget one of the most beautiful products of Korean ceramics, namely the *punch'ŏng*. This unique Korean tradition started towards the end of the Koryŏ dynasty and existed until the invasion of the Japanese General Hideyoshi in 1592.

Many techniques used to decorate celadons were also applied to punch'ŏng ware. The somewhat coarser clay substance was first subjected to a decorative technique (engraving, stamping, impressing etc.) and then fully covered with slip. Subsequently the excess slip is removed so that it only remains in the depths. This was then covered with the translucent greeny ash glaze. It was fired in an oxidising atmosphere as opposed to reducing firing for celadon. Here also, as for celadon and porcelain, technical terms were used such as *sanggam-punch'ŏng*, *ch'ŏlhwa-punch'ŏng* etc. The use of stamps was new and time saving as compared to the conventional celadon techniques. (However, it is rarely stated that a great deal of grey stoneware was also decorated by means of stamps in the 5th and 6th centuries, especially Buddhist funeral urns!).

The Japanese loved punch'ŏng. After the invasion of Hideyoshi they made the Korean potters they had taken prisoner continue this ceramic tradition, which became known as the famous Japanese 'Mishima'.

A separate class was formed by the painting with the simple rough stroke of a rough brush, *kwiyal-punch'ŏng* (Japanese 'hakeme').

The technique of the *punch'ŏng* is elaborately described in this catalogue in the article by Dr. Kim Yŏng-wŏn.

Finally, we would like to stress that in spite of the beautifully defined techniques we have not yet traced all the technical applications used in the past. Both western and eastern sources use different concepts and denominations. Also the study of the dating of Korean ceramics is not yet concluded. But the numerous findings that are still occurring annually frequently bring new context-determining data to light and the puzzle is gradually being completed.

3. KERAMIEK UIT DE PRE-KORYŎ PERIODE

Han Byong-sam

Onder de potten die uit klei vervaardigd werden, worden de potten die geen glazuurbehandeling kregen over het algemeen aardewerk genoemd. Het is bekend dat tijdens de laatste helft van het Mesolithicum rond 6.000 tot 5.000 voor Christus de mens aardewerk ging gebruiken. Dit betekent dus dat aardewerk zo ver als 8.000 jaar in de tijd teruggaat.

Reeds in het Neolithicum raakte het aardewerk algemeen verspreid in gebruik en produktie. Toen de mensheid het stadium de rug toekeerde, waarin zij nog terugviel op het vergaren van voedsel door de jacht en visvangst, en de overstap maakte naar landbewerking en veeteelt, ontstond de behoefte om voedsel te kunnen bewaren. Deze noodzaak gaf een impuls aan de produktie van aardewerk.

Om reden van de breekbare aard van het materiaal waaruit het bestond, gingen potten uit aardewerk makkelijk stuk en konden ze bijgevolg niet voor een duurzame periode gebruikt worden. In tegenstelling tot andere potsoorten werden daarom de potten uit aardewerk al gauw vervangen. In de loop der tijd ondergingen de stijlen en technieken die aangewend werden om aardewerk te produceren voortdurend wijzigingen. Het aardewerk van een bepaalde periode geeft bovendien de levensstijl, geloofsovertuigingen en economische situatie van die tijd aan. Daarom vormt aardewerk kostbaar onderzoeksmateriaal voor archeologen en kunsthistorici.

De geschiedenis van Koreaans aardewerk gaat evenzeer terug tot het Neolithicum, ongeveer 7.000 jaar geleden. De verschillende soorten aardewerk die toen geproduceerd werden, waren hoofdzakelijk voor dagelijks gebruik bedoeld en vertonen een eenvoudige schoonheid naast hun functie als gebruiksvoorwerp. Van toen af, tot de Koryŏ-periode waarin andere soorten ceramiek de bovenhand zouden krijgen, werd in het algemeen Koreaans aardewerk gebruikt en ontwikkeld in allerlei vormen en patronen. Bovendien kreeg het aardewerk nadien ook een functie als begrafenisaccessoires, grafgeschenken en ceremoniële potten. Ze werden zelfs als urnen gebruikt.

Op de volgende pagina's bestuderen we de ontwikkeling van het aardewerk van het Neolithicum tot de Verenigde Silla periode en hun karakteristieke kenmerken in elke periode.

I. HET PREHISTORISCHE TIJDPERK

Het Koreaanse aardewerk uit het prehistorische tijdperk wordt voornamelijk gekenmerkt door het aardewerk met kampatronen uit het Neolithicum en het effen aardewerk uit het Bronstijdperk. Alles werd nog met de hand gemaakt, zonder behulp van het pottenbakkerswiel of een roterende stand.

3. PRE-KORYŎ CERAMICS

Han Byong-sam

Among vessels made of clay, those which are left unglazed are generally called earthenwares. It is known that it was in the last part of the middle stone age about 6.000 to 5.000 B.C. that man began to use earthenwares. This means that earthenwares have a history as long as 8.000 years.

It was in the Neolithic age that earthenwares began to be commonly made and used. When mankind passed the stage of relying on collection such as fishing and hunting and began to farm and to keep domestic animals, there was a need to store food. This necessity encouraged the production of earthenwares.

Due to the fragile nature of the material earthenware vessels are easily broken and cannot be used for long. Unlike vessels of other kinds, therefore, earthenwares are quickly replaced. The styles and techniques of making earthenwares underwent constant development in the course of time. The earthenwares of an age reflect its life mode, religious faith, and economic conditions. For this reason, earthenwares are valuable research material for archaeologists and art historians.

The history of Korean earthenwares, too, dates back to the Neolithic Age some 7.000 years go. The various earthenwares that were made at that time were for daily use and show a simple sense of beauty as well as being useful artefacts. From that time onwards, until the Koryŏ period when ceramics of other types began to predominate Korean pottery was in general use and developed in many shapes and patterns. Earthenwares were used also as burial accessories, mortuary gifts, and ceremonial vessels. They were used even as funerary urns.

The following pages examine the development of earthenwares from the Neolithic Age to the Unified Silla period and their characteristics in each period.

I. PREHISTORIC AGE

Korean earthenwares of the prehistoric age are represented by comb-patterned earthenwares of the Neolithic Age and plain earthenwares of the Bronze Age. They were still made by hand without the aid of the potter's wheel or a revolving stand.

1. NEOLITHICUM. Het Neolithicum duurde in Korea ongeveer van 4.000 tot 1.000 voor Christus. Het aardewerk uit deze periode vertoonde voornamelijk kampatronen. Daarom werd de cultuur van het Neolithicum ook die van het aardewerk met kampatronen genoemd. De oppervlakte ervan werd versierd met geometrische patronen die getekend werden met behulp van een instrument dat de vorm van een kam had. De basisuitvoering van dergelijke potten was eivormig met een ronde of meer puntige onderkant, hoewel de meeste potten die in de buurt van de provincie Hamgyŏng aangetroffen werden een vlakke bodem vertoonden. Aardewerk met kampatronen werd in bijna elk gebied van het Koreaanse schiereiland opgegraven, hoofdzakelijk in de streken langs de kust en aan de oevers van grote rivieren. De meest bekende gebieden waren Amsa-dong, Kangdong-gu, Seoul, grafheuvels in Tongsam-dong, Yŏngdo-gu en in Yŏngsŏn-dong, Pusan, grafheuvels in Suga-ri, Kimhae-gun, in de provincie Zuid-Kyŏngsang en grafheuvels in Nongp'o-dong, Ch'ŏngjin, in de provincie Noord-Hamgyŏng. De diepe pot uit aardewerk die opgegraven werd in Amsa-dong, Seoul is kenmerkend voor de vondsten in deze gebieden.

Het meeste aardewerk uit dit tijdperk werd gemaakt door klei op elkaar te stapelen. Men gebruikte klei die sterk vermengd werd met veel zand. De potten werden dan op een lage temperatuur van 600 tot 700 graden Celsius gebakken.

2. HET BRONSTIJDPERK. Rond 1.000 voor Christus kwam een volk zich op het Koreaans schiereiland vestigen, dat aan landbouw en veeteelt deed en gebruik maakte van bronzen voorwerpen zoals bronzen spiegels en dolken van het Liaoning-type. Zij waren Toengoezen van Altaï-oorsprong die oorspronkelijk in het binnenland van Mongolië en in de noordoostelijke gebieden van China leefden. Zij ontwikkelden een eigen en unieke bronscultuur.

Door hun opkomst verdween het aardewerk met kampatronen van voorheen en werd het vervangen door effen aardewerk, zo genoemd omdat het geen patronen aan de buitenkant vertoonde. Deze potten hadden in het algemeen een geelbruine kleur. Het lichaam van klei bevatte quartz en veldspaat. De potten hadden een vlakke voet. De vindplaatsen van effen aardewerk liggen zeer verspreid over de binnenlandse gebieden van het schiereiland. Aangezien de makers van deze potten boeren waren, hadden zij zich gevestigd op lage hellingen. De meeste potten die men aantrof, werden opgegraven uit de overblijfselen van woningen, graven met enkele stenen kisten, kuilgraven en graven met kisten uit aardewerk. Deze vindplaatsen liggen over geheel Korea verspreid. Nochtans werden slechts enkele vindplaatsen systematisch onderzocht, zodat hier nog een taak voor de toekomst weggelegd is.

Tegenover het aardewerk met het kampatroon, dat in het algemeen eivormig is, vertonen de vormen van het effen aardewerk een grote verscheidenheid, zoals de vorm van een bloem, een hoorn, vaas, kom, kruik en een stamvormige beker. Sommige hebben zelfs een hals en handvaten.

1. NEOLITHIC AGE. The Neolithic Age in Korea lasted approximately from 4.000 B.C. to 1.000 B.C. The principal earthenwares during this period were those with comb patterns. Because of this the culture of the Neolithic Age is called that of comb-patterned earthenwares. Their surface was decorated with geometrical patterns drawn with the aid of a tool shaped like a comb. The basic form of such vessels is egg-schaped with a round or pointed bottom, but most of the vessels found in the area of Hamgyŏng province have a flat bottom. Comb-patterned earthenwares have been excavated in almost every part of the Korean peninsula, principally from sites along the coasts and on the banks of large rivers. Those sites which are best known are Amsa-dong, Kangdong-gu, Seoul, shell mounds in Tongsam-dong, Yŏngdo-gu and in Yŏngsŏn-dong, Pusan, shell mounds in Suga-ri, Kimhae-gun, South Kyŏngsang province and shell mounds in Nongp'o-dong, Ch'ŏngjin, North Hamgyŏng province. The deep earthenware bowl excavated at Amsadong, Seoul is typical of the finds from these sites.

Most of the earthenwares of this age were shaped by building of clay one upon another. Clay mixed with much sand was used.The vessels were fired at low temperatures ranging from 600 to 700 degrees centigrade.

2. BRONZE AGE. An agricultural people who used bronze artefacts such as Liaoning-type daggers and bronze mirrors settled in the Korean peninsula around 1.000 B.C. They were Tungus of the Altaic lineage who originally lived in Inner Mongolia and in the northeastern regions of China. They developed a unique bronze culture.

With their emergence the earlier comb-patterned earthenwares disappeared and were replaced by plain earthenwares, so-called because there were no patterns on their surface. The colour of these vessels was generally yellowish brown. The clay body contains quartz and feldspar. The base of the vessels was flat. Sites with plain earthenwares are widely found in the inland areas of the peninsula. As the people who made these vessels were farmers, they settled on low slopes. The majority of the vessels that have been found were excavated from remains of dwelling houses, graves with stone coffins, pit-tombs, and graves with pottery coffins. The sites are found all over Korea. However, few sites have been systematically investigated and this remains a task for the future.

Unlike earthenwares with the comb pattern which are generally egg-shaped, the shapes of the plain earthenwares show a great variety, such as flower-pot shaped, horn-shaped, vase, bowl, jar and stem-cup. Some have necks and handles.

Wat in die tijd ook zeer in opgang kwam, was het aardewerk dat op zijn oppervlakte kleuren en patronen aangebracht kreeg door het verven met pigmenten, die vervolgens gebakken werden nadat de oppervlakte gebruineerd of gepolijst werd. Hieronder valt het gepolijste rode aardewerk en gepolijste zwarte aardewerk. Zo is er bijvoorbeeld de kruik van gepolijst zwart aardewerk met een lange hals die opgegraven werd in Koejŏng-dong, Taejŏn, in de provincie Zuid-Ch'ungch'ŏng, en de kruik van gepolijst rood aardewerk die opgegraven zou zijn in Sanch'ong-gun, in de provincie Zuid-Kyŏngsang.

De techniek van de vormgeving van effen aardewerk verliep parallel met die van het aardewerk met kampatronen: stroken klei werden namelijk bovenop elkaar aangebracht. De kleiaarde werd in het algemeen met zand vermengd om te voorkomen dat er tijdens het bakproces haarscheurtjes zouden verschijnen en de wanden werden verstevigd door de transmissiewarmte letterlijk te verhogen.

II. DE PERIODE VAN DE GECONFEDEREERDE KONINKRIJKEN

De periode van de Geconfedereerde Koninkrijken vormde een overgang tussen het voorhistorische tijdperk en de periode van de Drie Koninkrijken, die de fundamenten van de oude staten verstevigde. Het aardewerk uit deze periode weerspiegelt de overstap van het aardewerk van het voorhistorische tijdperk naar het Silla aardewerk uit de periode van de Drie Koninkrijken. Het werd geproduceerd vanaf de eerste eeuw voor Christus tot in de derde eeuw na Christus. Het aardewerk uit de periode van de Geconfedereerde Koninkrijken staat ook bekend onder de benaming Kimhae-soort, omdat het voor het eerst gevonden werd in de Hoehyŏn-ni grafheuvel in Kimhae, in de provincie Zuid-Kyŏngsang.

De uitvinding van het pottenbakkerswiel was essentieel voor de opkomst van nieuwe potvormen en de techniek onderging snelle ontwikkelingen, terwijl ook het idee van de Chinese tunnelovens overgenomen werd, waardoor de voorwerpen op hogere temperaturen gebakken konden worden.

Het aardewerk uit de periode van de Geconfedereerde Koninkrijken werd voornamelijk opgegraven in de streken ten zuiden van de Han rivier. Het bestond hoofdzakelijk uit roodbruin en grijs aardewerk. Twee vormen waren dominant: de ene een diepe bowl met een vlakke of ronde bodem, waarbij de opening versmalde en een naar buiten gedraaide rand had, de andere een kruik met een rond lichaam en een korte hals die uitmondde op een naar buiten gedraaide rand. Beide werden versierd met gematteerde bedrukkingen en gerasterde patronen.

Onder de gebieden waar het aardewerk uit de periode van de Geconfedereerde Koninkrijken opgegraven werd, werd het gewest Kyongsang redelijk uitvoerig onderzocht. Een andere typische vindplaats is de reeks oude graven in Choyang-dong, Kyŏngju. Deze begraafplaatsen grenzen aan het graf van Koning Sŏngdŏk en werden gebouwd in de loop van de eerste eeuw voor Christus tot het einde van de derde eeuw

Also coming into vogue at that time were earthenwares on whose surface colours or patterns were painted with pigments which were then fired after the surface had been burnished or polished. These include burnished red pottery and burnished black pottery. Examples are the burnished black pottery jar with a long neck excavated in Koejŏng-dong, Taejŏn, South Ch'ungch'ŏng province, and the burnished red pottery jar reportedly excavated in Sanch'ong-gun, South Kyŏngsang province.

The technique of shaping plain earthenwares was the same as for comb-patterned earthenwares, namely, building up strips of clay upon one another. The clay was generally mixed with sand, in order to prevent cracks during firing, and to strengthen the walls by heightening the rate of transmitting heat.

II. THE PERIOD OF CONFEDERATED KINGDOMS

The period of Confederated Kingdoms was an age of transition between the prehistoric age and the Three Kingdoms period, when the basis of the ancient states was consolidated. Earthenwares of this period show a transition from the plain earthenwares of the prehistoric age to Silla earthenwares of the Three Kingdoms period. They were made from the first century B.C. to the third century A.D. Earthenwares of the Confederated Kingdoms period are also known as the Kimhae type, because the first site at which they were found was the Hoehyŏn-ni shell mound in Kimhae, South Kyŏngsang province.

The introduction of the potter's wheel was instrumental in the appearance of new vessel shapes and rapid developments were made in technique, while the introduction of tunnel kilns from China made it possible to fire the wares at higher temperatures.

Earthenwares of the Confederated Kingdoms period have mostly been excavated in areas south of the Han River. They were principally reddish brown and grey earthenwares. Two shapes predominate: one a deep bowl with a flat or round bottom, the mouth becoming narrow with everted rim, the other jar with a round body, its short neck extending to an everted mouth rim. They are decorated with matting impressions and lattice patterns.

Among areas where earthenwares of the Confederated Kingdoms period have been excavated, the Kyŏngsang district has been fairly thoroughly examined. A typical site is the group of ancient tombs in Choyang-dong, Kyŏngju. These tombs adjacent to the tomb of King Sŏngdŏk were erected from the end of the first century B.C. to the end of the third century A.D. Earthenwares of the Confederated Kingdoms

na Christus. Het aardewerk uit de periode van de Geconfedereerde Koninkrijken dat hier opgegraven werd, omvat potten met een brede opening en een lange hals voorzien van een aangebouwd handvat, potten met een ronde voet, versierd met matpatronen en kleine potten met ronde voet en grote opening. Voor deze periode is dit het typische aardewerk, dat op het pottenbakkerswiel gevormd werd.

period excavated from them included pots with a wide mouth and long neck with a sectional handle attached to it, pots with a round bottom decorated with mat patterns, and small pots with a wide mouth and a round bottom. They are all typical earthenwares of this period, made on the wheel.

III. DE PERIODE VAN DE DRIE KONINKRIJKEN

Archeologen beschouwen de laatste helft van de derde eeuw als het begin voor het aardewerk uit de periode van de Drie Koninkrijken, toen Koguryŏ, Paekche en Silla zich zouden verstevigen als koninkrijk nadat dorpen en aangrenzende kleine staten geannexeerd werden.

III. THREE KINGDOMS PERIOD

In dating earthenwares from the Three Kingdoms period archaeologists consider it as beginning in the latter half of the third century when Koguryŏ, Paekche, and Silla consolidated institutions necessary to a kingdom after absorbing villages and neighbouring small states.

1. KOGURYŎ. Koguryŏ, het eerst gevestigde van de drie koninkrijken, strekte zich uit over een groot territorium. Niettemin zijn de vindplaatsen met Koguryŏ aardewerk zeer zeldzaam. Bijgevolg is het bijna onmogelijk om ons in zijn ontwikkelingsproces te verdiepen. We kunnen enkel verwijzen naar een klein aantal voorwerpen van Koguryŏ aardewerk die uit woningen en graven opgegraven werden.

De reeks voorwerpen uit aardewerk die gevonden werd in een zeer oud graf aan de voet van de Mandal berg in Taedong-gun, in de provincie Zuid-P'yŏng'an, is van groot belang omdat dit duidelijk een Koguryŏ-vindplaats is. Uit nader onderzoek is gebleken dat Koguryŏ aardewerk volledig verschilt qua stijl en voorkomen van het Paekche of Silla aardewerk. Koguryŏ aardewerk bestond vaak in het bijzonder uit zachte grijszwarte potten die op lage temperaturen gebakken werden. Nochtans zijn er ook enkele grijsbruine potten. De meeste hebben de vorm overgenomen van de bronzen potten van de Oostelijke Han-dynastie uit China. De bodem is vlak en stabiel.

Koguryŏ aardewerk omvat vele potten die voor praktisch gebruik geschikt zijn, een eivormig lichaam, een grote opening, een hals en twee of drie handvaten hebben. Hun buitenzijde vertoont geen specifieke patronen met uitzondering van een eenvoudig patroon van lijnen of golven. De oppervlakte van sommige potten werd gepolijst voor een glanzende afwerking.

1. KOGURYŎ. Koguryŏ, established frist among the three kingdoms, occupied an extensive territory. However, sites with Koguryŏ earthenwares are very rare. It is, therefore, almost impossible to clarify the process of their development. We can only refer to a small number of Koguryŏ earthenwares excavated from dwellings and tombs.

The group of earthenwares excavated from an ancient tomb at the foot of Mandal Mountain in Taedong-gun, South P'yŏng'an province, is important because this is clearly a Koguryŏ site. An examination of them shows that Koguryŏ earthenwares were entirely different in style and expression from those of Paekche or Silla earthenwares. More specifically, Koguryŏ earthenwares, generally speaking, were mostly soft greyish black vessels fired at low temperatures. They include a few greyish brown vessels. Many of them reflect the shape of bronze vessels of the Eastern Han dynasty of China. Their feet are flat and stable.

Koguryŏ earthenwares include many pots suitable for practical use with an egg-shaped body, a wide mouth, a neck, and two or three handles. There are no special patterns on their surfaces except a simple pattern of lines or waves. The surface of some vessels was burnished to a lustrous finish.

2. PAEKCHE. Tijdens het Paekche koninkrijk werden de technieken voor de productie van aardewerk uit het China van de Han-dynastie en Koguryŏ overgenomen en verder ontwikkeld. Het Kaya- en Silla-stijl aardewerk werd vervaardigd in de gebieden van Paekche die ten zuiden van de Kŭm rivier lagen. Ten gevolge van uitvoerige culturele uitwisselingen met de Zuidelijke Dynastieën van China, werd de techniek verder ontwikkeld na de laatste jaren van de vijfde eeuw.

Paekche aardewerk omvat harde voorwerpen die op hoge temperatuur gebakken werden, en zachte voorwerpen die daarentegen op lage temperaturen gebakken werden. De meeste hebben een grijsgroene kleur. De potten kregen een eerder praktische vorm, en er

2. PAEKCHE. Paekche introduced the techniques of making earthenwares from Han China and from Koguryŏ and further developed them. Earthenwares of the Kaya or Silla style were produced in those areas of Paekche south of the Kŭm River. There were further developments in technique after the closing years of the fifth century as a result of active cultural exchanges with the Southern Dynasties in China.

Paekche earthenwares included hard wares fired at high temperatures, soft wares fired at low temperatures, and glazed wares. Most are greyish green. The vessel shapes served practical purposes, and more than 20 kinds can be counted, the most representative of

bestaan wel meer dan 20 soorten, waarvan potten, potstandaarden en grote bekers het meest voorkomen. Maar er bestonden ook speciale vormen, zoals een pot met drie poten.

De patronen op het Paekche aardewerk, wanneer we ze vergelijken met die van Silla aardewerk, zijn eerder eenvoudig. Meestal stond een stromatpatroon op de buitenzijde gedrukt, samen met een aantal horizontale parallelle lijnen.

In vergelijking met de pottenbakkers van Silla of Koguryŏ, waren deze van Paekche meer vertrouwd met de kunst van het werken met het pottenbakkerswiel. De kleiaarde voor Paekche aardewerk werd ook zorgvuldiger uitgekozen. Uit de grijze kleur van het lichaam van Paekche aardewerk is het duidelijk, dat de pottenbakkers van Paekche in het algemeen reducerend bakten. Bovendien zijn er enkele voorwerpen van roodbruin aardewerk, gebakken in een oxyderende atmosfeer. De zwarte kruik die uit Graf Nr. 2 in Karak-dong, Seoul, opgegraven werd, is echter een uitzondering en het ingesneden rasterpatroon verdient onze aandacht.

3. SILLA. Silla aardewerk nam de stijl en techniek van Kimhae aardewerk als diens erfgenaam over. De voorwerpen zijn vaak grijszwart, gereduceerd gebakken, en redelijk robuust en hard.

Silla aardewerk treft men aan in een uitgebreide reeks vormen, waaronder grote bekers, potten met een lange hals, grote kruiken en zelfs kleibeeldjes en inktstenen. Hun patronen vertonen dezelfde verscheidenheid, gaande van geometrische patronen, schuine rasters, zaagtandpatronen, rechte parallelle lijnen, parallelle golfpatronen en punten en cirkels. Sommige voorwerpen werden versierd met afbeeldingen van mensen en dieren.

Bij het dateren van Silla aardewerk, hebben de geleerden het ingedeeld in vier perioden: -1) van de derde eeuw tot en met de eerste helft van de vierde eeuw, 2) van de tweede helft van de vierde eeuw tot en met de eerste helft van de vijfde eeuw, 3) van de tweede helft van de vijfde eeuw tot en met de eerste helft van de zesde eeuw, 4) van de tweede helft van de zesde eeuw tot en met de eerste helft van de zevende. De vorm en patronen van het Silla aardewerk ondergingen kleine wijzigingen in de loop van deze perioden. In het geval van de bekers met voet, hadden de kommen uit het eerste stadium bijvoorbeeld geen deksel, hun lichaam was ingehouden en de voet vertoonde een verhoogde rand. Tijdens de tweede periode deden de bekers met voet en deksel echter hun optreden. Sommige andere potten uit deze periode kregen een hoekige vorm en grote openingen. De bekers zelf werden dieper met rechte openingen, terwijl de voet steviger werd.

Tijdens de derde periode werden de voeten dan weer slanker en leken ze kwetsbaar in vergelijking met de bekers, die minder diep werden en naar binnen toe plooiden. In de vierde periode werd de opening nog verder naar binnen gedraaid en werd een kleine wandrand toegevoegd. De voet werd korter en vertoonde kleinere perforaties, waardoor het geheel minder stabiel toescheen.

which are pots, vessel stands and tall cups. Those assuming a special shape include a three-legged vessel.

Patterns on the Paekche earthenwares, when compared with those of Silla earthenwares, are rather simple. In most cases, a straw mat pattern was impressed on the surface, accompanied by horizontal parallel lines.

Compared with the potters of Silla or Koguryŏ, Paekche potters were more familiar with the art of throwing earthenwares on the wheel. Paekche clay was selected more carefully. From the grey colour of the body of Paekche earthenwares, it appears that the Paekche potters generally fired in a reducing atmosphere. There are also a few reddish brown earthenwares fired in an oxidizing atmosphere. The black jar excavated from Tomb No. 2 in Karak-dong, Seoul, is an exception and its incised lattice pattern deserves note.

3. SILLA. Silla earthenwares inherited the style and technique of Kimhae earthenwares. They are mostly greyish black, fired in a reducing atmosphere, and fairly hard.

Silla earthenwares are found in a wide variety of shapes, including tall cups, pots with a long neck, large jars, and even clay figurines and ink-stones. Their patterns are also various, such as geometrical patterns, oblique lattice patterns, saw-tooth patterns, straight parallel line patterns, parallel wave patterns, and dots and circles. Some are decorated with human and animal figures.

In dating Silla earthenwares, scholars divide them into four stages -1) from the third century to the first half of the fourth century, 2) the second half of the fourth century to the first half of the fifth century, 3) the second half of the fifth century to the first half of the sixth century, 4) the second half of the sixth century to the first half of the seventh century. The shapes and patterns of the Silla earthenwares changed slightly through these period. In the case of pedestal cups, for instance, the vessels of the first stage had no lids, their bodies were restricted, and their bases had a raised rim. In the second stage, however, pedestal cups with lids began to appear. Some other vessels of this period became square with large openings. The cups themselves became deeper with straight mouths, and the bases appeared more solid.

In the third stage, the bases became smaller and appeared fragile in comparison with the cups, which are shallower and which curve inwards. In the fourth stage, the mouth is curved even further inward and has a small flange. The stands are shorter and have smaller perforations, appearing less stable.

4. KAYA. Kaya aardewerk vertoonde een grote gelijkenis in techniek met Silla aardewerk, maar de vormen verschilden sterk. Wat de bekers met voetstuk betreft, was de basis korter, het lichaam gelijk en waren er twee soorten openingen, nl. een hogere en een lagere. De opening bestond in vele vormsoorten – driehoekig, rond en gevlamd. De ontwerpen aan de buitenzijde waren eerder eenvoudig, meestal golfpatronen of een reeks punten.

Een andere typische eigenschap van Kaya aardewerk is dat zij vele kleifiguren bevatten, die dieren, huizen, rijtuigen en dergelijke op realistische wijze afbeelden.

IV. DE VERENIGDE SILLA PERIODE

Een nauwkeurige studie heeft aangetoond dat het aardewerk dat tijdens de Verenigde Silla periode vervaardigd werd meer de functionele en praktische weg opging, in tegenstelling tot het Oud-Silla aardewerk dat zelfs eerder onpraktisch was. Naar aanleiding van deze ommekeer trof men steeds minder, maar wel meer gelijke, vormen aan.

Het lijkt of deze wijzigingen zich in drie stappen hebben voltrokken. Aanvankelijk verdwenen in de vroege periode de potten met een lange hals, bekers met voetstuk en stands, daar waar nieuwe vormen als dozen met deksels, kommen met een voet, borden en bekers, alle met stabiele voetstukken, het licht zagen. In een tweede stap verdwenen de ingesneden patronen en gingen de bloemenpatronen de bovenhand halen. In een derde stadium werd aardewerk met loodglazuur geproduceerd, waardoor mooie kleuren als geel en groen geïntroduceerd werden.

Het aardewerk uit de Verenigde Silla periode vertoonde in dit opzicht een duidelijk verschil qua vorm en patroon. Een ander typisch verschijnsel is de opkomst van urnen. Waar andere soorten Silla aardewerk uit zeer oude graven opgegraven werden, kwamen de urnen alleen, zonder begrafenisgeschenken, uit de grond van de bergheuvels nabij Kyŏngju. Elke urne werd vervaardigd met als enig doel de assen na de verbranding te bewaren, een begrafenisgewoonte die zeer specifieke banden vertoonde met het boeddhisme. De meeste urnen waren volumineus, hadden een lage voet en een deksel in de vorm van een waardevol juweel of een knop die er als een beker uitzag.

(Met de toestemming van Yekyong Publications, Korea)

4. KAYA. The Kaya earthenwares are similar in technique to Silla earthenwares but showed a little difference in shape. In the case of pedestal cups, the bases were shorter, the bodies were even, and the openings appeared in two lines. one upper and the other lower. These openings were of various shapes — triangular, round, and flame-like. Surface designs were rather simple, mainly waves and series of dots.

Another characteristic of the Kaya earthenwares is that they include many clay figurines, depicting animal figures, houses, vehicles, etc. in a realistic manner.

IV. UNIFIED SILLA PERIOD

An examination of earthenwares produced during the Unified Silla period discloses that they became more functional and practical, in contrast to the earthenwares of Old Silla which were rather unpractical. As a result of this change, there were fewer and more uniform shapes.

These changes appear to have taken place in three stages. First, pots with a long neck, pedestal cups, and stands disappeared in the early period, while new shapes emerged such as boxes with lids, bowls with stands, dishes, and cups, all with stable bases. Second, patterns carved in intaglio disapperred and floral patterns came to predominate. Third, earthenwares began to be produced with lead glazes, giving birth to such beautiful colours as yellow and green.

Earthenwares of Unified Silla showed a clear change in shape and pattern in this manner. Another characteristic phenomenon is the appearance of funerary urns. While other types of Silla pottery were excavated from ancient tombs, funerary urns were enearthed singly without funerary gifts on mountain slopes near Kyŏngju. They were all made to contain the ashes after cremation, a burial practice that had particular associations with Buddhism. Most of the urns are voluminous, with low feet and lids either in the shape of a precious jewel or with a cup-shaped knob.

(With the permission of Yekyong Publications, Korea)

4. EEN GLORIE VAN JADE-GROEN KENMERKT HET POTTENBAKKERSVERNUFT
Celadons uit het Koryŏ-koninkrijk

Kim Jae-yeol

Ondanks vele invasies en interne conflicten wordt het Koryŏ-koninkrijk gekenmerkt door een zeer verfijnde cultuur. Gedurende een periode van 500 jaar, reikend van haar oprichting in 918 tot haar ondergang in 1392, hechtte de dynastie grote waarde aan het boeddhisme, ondersteunde het een politiek systeem geleid door de aristocratie en onderhield het complexe relaties met verschillende Chinese dynastieën, met name de Vijf Dynastieën, de Noordelijke Song, Zuidelijke Song, Qidan, Jin en Yuan. Koryŏ werd herhaaldelijk binnengevallen door de Qidan, Jin en Yuan om geopolitieke redenen.

Het meest van al stond Koryŏ in nauw contact met de cultureel hoogontwikkelde Song. Dit verklaart wellicht waarom Koryŏ, niettegenstaande haar politieke onstabiliteit, er toch in slaagde om een zeer hoog cultureel peil te bereiken, zelfs vergelijkbaar met dat van de Song-dynastie.

Deze ontwikkeling kwam tot een hoogtepunt met het voortbrengen van de eerste in metaal gegoten drukletters, de Tripiṭaka Koreana, in zowat 80.000 houten drukblokken, keramieken, en boeddhistische schilderingen. Dit zijn nog steeds de pijlers van het cultureel erfgoed van Korea. Vooral de keramieken, inclusief celadon, geproduceerd tijdens de Koryŏ-periode, blijven een bijzonder grote waarde behouden omwille van hun schoonheid en uniekheid, een resultaat van enerzijds de sterke invloed van de Chinese keramiek en anderzijds Koryŏ's eigen verbazingwekkende technologische vooruitgang. Koryŏ-keramiek werd hoog gewaardeerd, zelfs door de trotse Chinezen, en geëxporteerd naar China en Japan.

En toch was het pas 100 jaar geleden dat de Koryŏ-keramiek op internationaal vlak belangstelling en bijval begon te krijgen. Tijdens de 500 jaar durende Chosŏn-dynastie die volgde op de ondergang van het Koryŏ-rijk, geraakte de pracht van het Koryŏ-celadon in Korea volledig in vergetelheid.

Het Koryŏ-celadon werd opnieuw "ontdekt" omstreeks 1880 toen buitenlanders die in Korea verbleven – Japanners, Britten, Amerikanen en Fransen – een grote belangstelling aan de dag legden voor de Koryŏ-celadons die in die tijd opgegraven werden uit oude graven rond Kaesŏng, eens de hoofdstad van Koryŏ, nu een stad net buiten de gedemilitariseerde zone in Noord-Korea.

Na de eeuwwisseling werden er bij toeval een groot aantal mooie Koryŏ-celadons opgegraven bij de aanleg van een spoorweg, een project dat door de Japanners overhaast werd uitgevoerd als voorbereiding op de Russisch-Japanse oorlog (1904-1905).

Het verzamelen van Koryŏ-celadon kwam zeer snel in voege bij de buitenlandse bewoners van Korea. Noodgedwongen gaf dit aanleiding tot golven van illegaal grafdelven rond Kaesŏng en op het eiland

4. GLORIES OF JADE GREEN MARK POTTERS' GENIUS
Celadons of the Koryŏ Kingdom

Kim Jae-yeol

The Koryŏ Kingdom is characterized by its sophisticated culture, even though it suffered numerous invasions and internecine conflicts. Through the span of 500 years, extending from its fouding in 918 to its demise in 1392, the dynasty placed a high value on Buddhism, uplifted a political run by its aristocracy and maintained complex relations with various Chinese dynasties, like Five Dynasties, Northern Song, Southern Song, Qidan, Jin and Yuan.

Most of all, Koryŏ kept itself in close contact with culturally advanced Song. This explains why Koryŏ, in spite of its political instability, manadged to reach a towering cultural level, a level that was even comparable to that of the Song Dynasty.

That development culminated in the creation of the first movable metal printing type in the world, some 80.000 woodblock-Tripiṭaka Koreana, ceramics, and Buddhist paintings. All of this constitutes the mainstay of Korea's cultural heritage. Above all, ceramics, including celadons, produced during the Koryŏ period remain exceedingly high in value because of their beauty and uniqueness, a result of the strong influence of Chinese ceramics coupled with Koryŏ's own astounding technological advancement. Koryŏ ceramics were treasured even by the proud Chinese and exported to China and Japan.

Still and all, it was only 100 years ago that Koryŏ ceramics started to attract international attention and acclaim. Through the 500 years of the Chosŏn Dynasty that followed the collapse of the Koryŏ Kingdom, the splendors of Koryŏ celadons seem to have been all but forgotten in Korea.

Koryŏ celadons were "discovered" again in the 1880s when foreigners residing in Korea — Japanese, Britons, Americans and French — manifested a keen interest in those Koryŏ celadons unearthed at that time from ancient tombs around Kaesŏng, once the capital city of Koryŏ and now a city just beyond the Demilitarized Zone (DMZ) in North Korea.

After the turn of the century, a large number of lovely Koryŏ celadons happened to be dug up in the course of a railroad construction project, a project that was being rushed by the Japanese in preparation for the Russo-Japanese war (1904-1905).

Collecting Koryŏ celadons in no time came into vogue among Korea's foreign residents. This by necessity touched off waves of illicit grave-digging around Kaesŏng and on Kanghwa Island, an interim

Kanghwa, de tijdelijke hoofdstad van Koryŏ tijdens de Mongoolse invasie. Dit artikel behandelt de types, de oorsprong, de ontwikkeling en de algemene kenmerken van de Koryŏ-keramiek.

capital of Koryŏ during the Mongol invasion. This article deals with the types, origins, development, and characteristics in general of Koryŏ ceramics.

TYPES VAN KORYŎ KERAMIEK

Celadon was het voornaamste type van keramiek dat doorheen de Koryŏ-periode geproduceerd werd. Er werd ook een kleine hoeveelheid wit porselein en steengoed voortgebracht. Sinds de Drie Koninkrijken (57 v.C.-668 n.C.) maakte men immers voorwerpen in steengoed voor gewoon huishoudelijk gebruik. Er waren ook grote kruiken voor het bewaren van voedsel. Hoewel men een relatief groot aantal stukken steengoed kan dateren tot de Koryŏ-periode, is hun belang in de annalen van de dynastie vrij gering.

Bijgevolg zal het Koryŏ-steengoed niet behandeld worden in dit artikel. Het witte porselein daarentegen wordt wel beschreven, samen met de celadons omdat het in celadon-ovens, met celadon-technieken gemaakt werd en evoluties onderging gelijkaardig aan die van de celadons.

Het meest representatieve type van keramiek in het Koryŏ-rijk is het blauwe celadon. Bij het vervaardigen ervan gebruikt men klei en glazuur die een kleine hoeveelheid ijzer bevatten. Vervolgens heeft men een reducerend vuur nodig met een temperatuur van 1.100-1.200°C. Koryŏ-celadons worden in categorieën ondergebracht op basis van de materialen, de toegepaste technieken en de vormen.

Celadons zonder enige figuur of versiering noemt men effen celadons (*somun ch'ŏngja*). Er zijn gegraveerde celadons (*ŭmgak ch'ŏngja*) en celadons in reliëf (*yanggak ch'ŏngja*). Deze worden geklasseerd volgens hun motieven en versieringen.

Ingelegde celadons (*sanggam ch'ŏngja*) zijn uniek door de toegepaste techniek, ontwikkeld door de pottenbakkers van Koryŏ. Men kerft eerst een motief in de klei en dat wordt opgevuld met witte klei of rode klei die een grote hoeveelheid ijzer bevat. Na het bakken geven de witte en rode klei respectievelijk het effect van witte en zwarte kleuren. Deze inlegtechniek in klei noemt men *sanggam*.

Dit procédé, vermoedelijk ontleend aan de methode van lakwerk ingelegd met motieven in paarlemoer of koperwerk ingelegd met goud en zilver, was bijzonder in trek tijdens de Koryŏ-periode. Dit vindt men uitsluitend in Koryŏ-keramiek. Een variatie hierop is de omgekeerde inleg-celadon. Dit type noemt men *yŏk-sanggam ch'ŏngja*. Figuratieve celadons (*sanghyŏng ch'ŏngja*) hebben de vorm van dieren of planten. Wierookbranders, waterdruppelaars en kruiken behoren vaak tot dit type. Vele van de meest gegeerde celadons zijn figuratieve celadons. Er bestaan ook celadons met opengewerkte (ajour) decoratie (*tugak ch'ŏngja*).

Ijzerglazuur-celadons (*chŏlsa ch'ŏngja*) hebben donkerbruine of zwarte figuren. Deze werden erop aangebracht met borstels en men gebruikte een glazuur met een grote hoeveelheid ijzer. Deze celadons zien er werkelijk zeer levendig uit. De kleur van sommige ijzerglazuur-celadons is geel als gevolg van het

TYPES OF KORYŎ CERAMICS

Celadons were a dominant type of ceramics produced throughout the Koryŏ period. A small quantity of white porcelains and stonewares was also turned out. Since the Three-Kingdom period (57 B.C.-668 A.D.), stonewares had been made for use as ordinary household utensils. There were large jars too for storing food. Although there is a relatively large number of stonewares that presumably date back to the Koryŏ period, their importance in the annals of the dynasty is minimal.

Thus, Koryŏ stonewares will not be taken up in this article. White porcelains of the Koryŏ Kingdom, on the other hand, will be described together with celadons because they were made at celadon kilns with celadon techniques and underwent changes similar to those of celadons.

The most representative type of ceramics in the Koryŏ Kingdom is the blue celadon. In making celadons, clay and glaze that contain a small amount of iron are used. Then a deoxidizing flame at a temperature of 1.100-1.200 degrees Celsius is required. Koryŏ celadons are categorized according to their materials, the techniques involved in making them and their shapes.

Celadons without any design or decoration are called plain celadons (*somun ch'ŏngja*). There are incised celadons (*ŭmgak ch'ŏngja*) and celadons in relief (*yanggak ch'ŏngja*). They are classified in light of their designs and decorations.

Inlaid celadons (*sanggam ch'ŏngja*) are unique in the technique used in fashioning them. This was developed by potters of Koryŏ. First, designs are incised on the clay, and filled up with white clay or red clay that contains a great amount of iron before firing. When fired, the white clay and red clay produce the effect of white and black colours, respectively. Such a technique of inlaying is called *sanggam*.

The know-how, presumed to have been borrowed from the method of making lacquerware inlaid with mother-of-pearl designs or copperware inlaid with gold and silver, was most popular during the Koryŏ period. This is found only in Koryŏ ceramics. A variation of it is the celadon with no inlaid surface designs. This type is called *yŏk-sanggam ch'ŏngja*, or reverse inlaid celadon. Figurative celadons (*sanghyong ch'ŏngja*) are shaped like animals or plants. Incense burners, water droppers and kettles are often included in this type. Many of the most sought-after celadons are figurative celadons. There are also celadons in openwork decoration (*tugak ch'ŏngja*).

Iron glaze caladons (*chŏlsa ch'ŏngja*) have dark-brown or black designs on their surfaces. They were drawn by means of brushes and a glaze containing a great deal of iron was used. These celadons truly look dynamic and vibrant. The colour of some of the iron glaze celadons is yellow as a result of an oxidizing

oxyderend bakken. Bij wit porselein werd de ijzergla-
zuur-techniek zeer vaak toegepast.

Bij het maken van celadons met motieven in dik wit
slip (*toehwa ch'ŏngja*) onder het ijzerglazuur wordt
ook een borstel gebruikt. Naast het ijzerhoudend gla-
zuur haalden de pottenbakkers ook voordeel uit de
witte klei. De techniek wordt vaak toegepast bij het
voorzien van decoratieve figuren in reliëf.

Celadons versierd met ijzerglazuur (*chŏlhwa
ch'ŏngja*) worden gemaakt door de hele oppervlakte te
bedekken met dit ijzerglazuur. En dit moet gebeuren
vooraleer de celadon-glazuurlaag wordt aangebracht.
De kleur wordt nu zwart zoals bij de asglazuur-cela-
dons.

Effen of ingelegde celadons werden soms beschil-
derd met goud (*hwakum ch'ŏngja*). Men schildert
figuren met goud, of men kerft groeven in de ruimte
rond de ingelegde figuren. De groeven worden daarna
opgevuld met water gemengd met goudpoeder. Er
bestaat slechts een beperkt aantal celadons van dit
type.

Onderglazuur-koper celadons (*chinsa ch'ŏngja*)
worden vervaardigd met koperglazuur. Het kopergla-
zuur wordt aangebracht over de hele oppervlakte of in
de vorm van stippen. Bij het oxyderend bakken wordt
het koperglazuur rood. Het koperglazuur heet *chinsa*.
De pottenbakkers van het Koryŏrijk brachten deze
variëteit van glazuur uit, ongeveer 200 jaar voor de
Chinezen dit deden.

Asglazuur-celadons (*hukyu chagi*) ontstonden in de
vroege Koryŏ-periode. Waar in China vooral thee-
kopjes vervaardigd werden, maakte men deze cela-
dons in Koryŏ-flesvorm. Het mengen van klei van
drie verschillende kleuren gaf na het bakken een mar-
mer-effect. Stukken met dit uiterlijk worden marmer-
goed genoemd.

Er werden ook tegels voor binnenshuis en dakpan-
nen geproduceerd met de celadon-techniek, wat bij-
droeg tot de verscheidenheid van de keramiek-cultuur
van Koryŏ.

flame. In white porcelains, the iron-glazing technique
has been often used.

In making celadons with white slip designs (*toehwa
ch'ŏngja*), a brush is also put to use for drawing
designs in the case that they are iron glaze celadons. In
addition to glaze containing iron, potters took advan-
tage of white clay. The technique is often utilized in
providing decorative designs in relief.

Celadons decorated with iron glaze (*cholhwa
ch'ŏngja*) are made by applying such glaze all over the
surface. And this has to be done before the celadon
glaze treatment begins. The colour now turns black
like ash glaze celadons.

Celadons painted with gold (*hwakum ch'ŏngja*) are
made by applying it to pure or inlaid celadons.
Designs are painted with gold, or the area around
inlaid-designs is grooved. Then the groove is filled
with water mixed with gold powder. Only a limited
number of celadons of this type are in existence.

When celadons are made with coper glaze, they are
called celadons with underglaze copper (*chinsa
ch'ŏngja*). The copper glaze is applaid to the whole
surface or to designs of dots. When heated with an ox-
idizing flame, the copper glaze turns red. This copper
glaze is called *chinsa*. Potters of the Koryŏ Kingdom
came out with this variety of glaze about 200 years be-
fore the Chinese did.

Ash glaze celadons (*hukyu chagi*) came into being
during the early period of Koryŏ. Unlike the case of
China where they were used as tea cups, these cel-
adons served as bottles in Koryŏ. Mixtures of clay
with two or three different colours did end up making
designs look like marbles. Pieces with these designs
are called marbled wares.

Some tiles for interior use and roof tiles were also
produced with the celadon technique, contributing to
the diversity of the ceramic culture of Koryŏ.

OORSPRONG EN ONTWIKKELING

Geleerden hebben velerlei rapporten en theorieën
naar voor gebracht omtrent de oorsprong van de
Koryŏ-keramiek. In het algemeen neemt men aan dat
deze tot stand kwam onder invloed van de Yue-zhou
ovens gelegen in de provincie Zhejiang in Zuidoost-
China.

Over de oorsprong bestaan twee grote theorieën.
De eerste is dat zij ontstond in de 9de eeuw, of aan het
einde van het Verenigd Silla Koninkrijk (668-918); de
andere plaatst het ontstaan in de helft van de
10de eeuw, of in de vroege Koryŏ-periode. De auteur
ondersteunt de eerste theorie.

Wat de celadons betreft, heeft men een tiental sites
met primitieve ovens ontdekt aan de westkust van
Korea en het westelijk deel van de zuidkust. In deze
sites werden grote hoeveelheden resten van *kab-pal*
(aardewerk-containers ontworpen om te beletten dat
bevuilend materiaal aan de keramieken zou kleven tij-
dens het bakken in ovens) opgegraven samen met
kommen met brede voetringen.

ORIGIN AND DEVELOPMENT

Various reports and theories have been presented by
scholars concerning the origin of Koryŏ ceramics.
Generally speaking, though, it is believed that they
came into existence under the influence of the Yue-
zhou kilns located in Zhejiang Province, southeastern
China.

About the origin, there are two major theories. The
first is of the opninion they came to be produced in
the 9th century, or the final part of the United Silla
Kingdom (668-918), and the other traces the origin to
around the mid-10th century, or early in the Koryŏ
period. The author supports the first theory.

In the case of celadons, some 10 primitive kiln sites
have been discovered on Korea's west coast and in the
western part of the south coast. From these sites, a
huge amount of remains of *kab-pal* (an earthenware
devised to prevent polluted materials from sticking to
ceramics when fired in kilns) was unearted along with
bowls with wide foot-rings.

De kommen met brede voetring vertonen veel over-eenkomst met deze opgegraven in historische sites of ovens van de Tang-dynastie. Dit bewijst duidelijk dat de oorsprong van het Koryŏ-celadon sterk verwant is aan de celadons vervaardigd tijdens de Tang-dynastie. Te meer daar de vormen en glazuurkleuren van de Koryŏ-celadons erg overeenstemmen met deze van celadons geproduceerd in Yue-zhou ovens. Toch is het zeer moeilijk om die van Korea en China uit elkaar te houden.

De Kab-bal ontdekt bij vroege celadon-ovens in Korea is zo goed als gelijk aan die gevonden in de cela-don-ovens in Zuid-China, inclusief de Yue-zhou ovens. Dit feit ondersteunt de opvatting dat Kore-aanse pottenbakkers celadons begonnen te maken onder invloed van de keramieken van de streek Yue-zhou.

In China waren celadons met brede voetring in voege van ongeveer de 8ste eeuw tot het begin van de 9de eeuw. Na het midden van de 9de eeuw werden ze niet meer gemaakt. Men meent dat keramieken met gelijkaardige vormen ook in Korea, in bijna precies dezelfde periode vervaardigd werden.

In de 8ste en 9de eeuw stonden Korea, China en Japan onder dezelfde boeddhistische invloedssfeer, en zij onderhielden nauwe culturele betrekkingen met elkaar. Het Verenigd Silla Koninkrijk werd sterk be-invloed door de cultuur van Tang China, op haast elk cultureel gebied, zoals steengoed, boeddhistische kunst, en graftombes.

Vanaf de 9de eeuw vond het Zen-boeddhisme ingang in het Verenigd Silla en de gewoonte van het theedrinken verspreidde zich in alle lagen van de bevolking. De vraag naar celadon-kommen voor het theedrinken ging bijgevolg sterk de hoogte in.

In het begin van de 9de eeuw bevorderde Chang Pogo van het Verenigd Silla Koninkrijk de zeehandel tussen Korea, China en Japan. Deze man vestigde de hoofdbasis van zijn handelsactiviteiten op het eiland Wando, ten zuidwesten van Korea. In Kangjin, in de provincie Zuid-Chŏlla, dat dichtbij het eiland Wando ligt, bevonden zich vele ovens waar celadons geprodu-ceerd werden gelijkend op die vervaardigd in ovens van de Yue-zhou. Vandaar de speculatie dat Chang Pogo waarschijnlijk een groot deel, zoniet de volle-dige export van celadons, toentertijd een belangrijke handelsaangelegenheid, in handen had.

Toen de Koreaanse pottenbakkers celadons begon-nen te produceren, maakten zij ook wit porselein. In ovens te Yongin, Kyŏnggi Provincie, liggen nog steeds veel potscherven, wat er alleen maar op wijst dat destijds een enorme produktie van wit porselein met brede voetringen moet bestaan hebben.

Bij een diepte-onderzoek van de ovensites in 1987 en 1988, werden een 83 meter lange aarden oven en een ongeveer 40 meter lange bakstenen oven uitgegraven. In een stapel van 6 meter breed werden ook celadons en porselein gevonden. Men veronderstelt dat deze eerder gemaakt werden dan het witte porselein met brede voetringen.

In het algemeen neemt men aan dat de produktie van celadon en wit porselein van Koryŏ een aanvang nam aan het einde van het Verenigd Silla-tijdperk,

The bowls with wide foot-rings are akin to those excavated at historical sites or kilns of the Tang Dynasty. This clearly proves that the origin of Koryŏ celadons is closely related to celadons made during the Tang Dynasty. Especially, the shapes and glaze col-ours of the Koryŏ celadons are quite similar to those of celadons produced at Yue-zhou kilns. Still, it is very difficult to tell those of Korea and China apart.

Kab-pal discovered at early celadon kilns in Korea are almost the same as those found in the celadon kilns in south China, including Yue-zhou kilns. This fact strongly supports the view that Korean potters started to make celadons under the influence of ceramics from the Yue-zhou region.

In China, celadons with wide foot-rings were pop-ular from around the 8th century to the early part of the 9th century. After the mid-9th century, they were no longer made. It is believed that ceramics with simi-lar shapes were also made in Korea in almost precisely the same period.

In the 8th and 9th centuries, Korea, China and Japan were under the same Buddhist influence, and kept close cultural relations with one another. The Unified Silla Kingdom was strongly influenced by the culture of Tang China in almost every field of culture, like stonewares, Buddhist fine arts, and tomb systems.

From the 9th century, Zen Buddhism became pop-ular in Unified Silla and the habit of drinking tea spread through all walks of life. The demand for cel-adon bowls needed for drinking tea inevitably soared.

In the early 9th century, Chang Pogo of the Unified Silla Kingdom championed maritime trade between Korea, China and Japan. This man opened his main base of operations on Wando Island off southwest Korea. In Kangjin, Soult Chŏlla Province, which is near Wando Island, there existed many kilns where celadons similar to those made at the Yue-zhou kilns were produced. Hence the speculation that Chang Pogo might well have controlled much if not all of the export of celadons, a major trading business back then.

When Korean potters started to produce celadons, they also made white porcelains. In kilns at Yongin, Kyŏnggi Province, there still remain a lot of shards that indicate one thing: a huge production of white porcelains with wide foot-rings went on back in those days.

During in-depth investigations of the kiln sites in 1987 and 1988, an 83-meter-long earthen kiln and about a 40-meter-long brick kiln were excavated. Also in a 6-meter wide pile, celadons and white porcelains were found. They are presumed to have been made earlier than white porcelains with wide foot-rings.

The general belief is that the production of celadons and white porcelains of Koryŏ started at the end of the Unified Silla period under the strong influence of

onder sterke invloed van de Yue-zhou ovens. Maar het is nog niet duidelijk of zij werden gemaakt door de Chinezen die naar Korea kwamen of door de Koreanen zelf met hun eigen technieken.

De Koryŏ-keramiek ontwikkelde zich in drie fasen wat betreft artistieke kwaliteit: de beginfase, de middenfase (gouden tijd) en de vervalfase.

DE BEGINFASE (9de EEUW-1122). Deze fase bestrijkt de periode vanaf het ontstaan van de Koryŏ-pottenbakkerij tot het standaardiseren van een vorm en een kwaliteit, die reeds de zuivere Koryŏ-stijl benaderde tijdens het bewind van Yejong, de 16e koning van Koryŏ.

Het groene celadon en het witte porselein daterend van de late Verenigd Silla-periode, werden geleidelijk aan beter van kwaliteit en de vormen en versieringen werden mooier en meer verscheiden. De eerste keramiekproduktie bestond uit kommen zonder enige versiering. In de 11de eeuw verschenen graveerwerk en reliëf, ijzerglazuur, en figuren met wit slip. Daarna werden onder Chinese invloed ook potten, flessen en *maebyŏng* prominent. Het vaatwerk echter had in die tijd nog niet het hoge peil van verfijning bereikt dat de Koryŏ-stijl kenmerkt, en was nog enigszins gedisproportioneerd en strak van silhouet.

De kleur van het celadon was donkergroen en soms geel omwille van de oxyderende baktechniek. Maar de celadons werden stilaan dunner en duurzamer; een merkbare technische verbetering.

Vanaf het midden van de 11de eeuw werd de Koryŏ-maatschappij stabieler, tengevolge van de politieke centralisatie. Haar cultuur begon nu volop te bloeien. Wat het pottenbakken betreft, stopten de meeste van de vroegere ovens die verspreid lagen langs de oost- en zuidkust, hun produktie. Nieuwe ontwikkelingen concentreerden zich rond twee belangrijke gebieden: Taegu-myŏn, in het district Kangjin; en Poan-myŏn en Chinso-myŏn, in het district Puan, beide in de provincie Zuid-Chŏlla. Er bevonden zich ook nog een aantal ovens in andere streken. Maar de twee genoemde gebieden waren in hoofdzaak verantwoordelijk voor de snelle ontwikkeling van het Koryŏ-celadon, onder meer omdat de ovens aldaar rechtstreeks onder de leiding en controle van de staat stonden. Vanaf het midden van de 11de eeuw tot het begin van de 12de eeuw importeerde Koryŏ een grote hoeveelheid Chinees keramiek. Deze omvatte het Yao-zhou vaatwerk met graveerwerk in intaglio of reliëf, dat het celadon van Noord-China vertegenwoordigt, het Ci-zhou-aardewerk van de provincie Guang-dong, het befaamde Ding-aardewerk van de provincie Hobei, kermamiek van Jingde-zhen en de Xiuwu-celadons.

De invloed van de Chinese pottenbakkerij op het Koryŏ-celadon was immens en leidde tot een verdere diversificatie en verfijning in celadon-types, vormen en motieven (ijzerglazuur en witte slipfiguren waren bijvoorbeeld zeer populair), en de Koryŏ-pottenbakkerij voltooide haar basisontwikkeling.

the Yue-zhou kilns. But it still is not clear whether they were made by the Chinese who had come to Korea or by Koreans themselves with their own techniques.

Koryŏ ceramics developed in three phases in terms of artistic quality: the initial stage, the middle stage (golden age) and the declining stage.

INITIAL STAGE (9TH CENTURY-1122). This stage covers the period from the birth of Koryŏ pottery to the establishement of its standard shape and quality that assumed an almost purely Koryŏ style during the reign of Yejŏng, the 16th king of Koryŏ.

Green celadons and white porcelains dating from the late Unified Silla period gradually rose in quality and gained too in the variety of shapes and designs. The first ceramic output took the form of cups with no extra decorations. In the 11th century, carvings in intaglio and relief, iron glaze, and white slip designs appeared. Then under the Chinese influence, pots, bottles, and *maebyŏng* came to be featured in the output. However, pottery at that time had not reached the level of refinement that marked the Koryŏ style, and was still somewhat disproportioned and rigid in silhouette.

The colour of celadon was dark green and sometimes yellow because of an oxidizing flame. But the celadon was becoming thinner and more durable, showing a definite technical amelioration.

From the mid-11th century, Koryŏ society grew more stable as a result of political centralization. Now its culture for once began to bloom. In the field of pottery, most of the early kilns which had been scattered along the eastern and southern coasts stopped production. New developments were centered around two major areas: Taegu-myŏn, Kangjin County; and Poan-myŏn and Chinso-myŏn, Puan County, both in South Chŏlla Province. There were a few kilns in other regions too. But the two areas were largely responsible for the rapid development of the Koryŏ celadon, partly because kilns there were under direct government guidance and control. From the mid-11th to early 12th century, a great quantity of Chinese ceramics was imported by Koryŏ. They included the Yao-zhou ware with carvings in intaglio or in relief, which represents northern China's celadons, the Ci-zhou ware of Guang-dong Province, Hobei Province's famous Ding ware, Jingde-zhen's ceramics and the Xiuwu celadons.

The Chinese pottery's influence on Koryŏ celadons was immense and induced further diversification and refinement in celadon types, shapes and designs (for example, iron glaze and white slip designs were very popular), and Koryŏ pottery achieved basic development.

DE MIDDENFASE (GOUDEN TIJD: 1123-1231). De Koryŏ-keramiek die geleidelijk aan een eigen stijl ontwikkeld had, bereikte de top van haar verfijning onder het bewind van Injong, de 17de koning van Koryŏ. De daarop volgende eeuw werd de gouden tijd van de Koryŏ-keramiek. Deze kwam tot een einde met de Mongoolse invasie in 1230. Het merendeel van de grote meesterwerken werd in deze periode voortgebracht. De Koryŏ-keramiek had nu zowel op technisch als op esthetisch vlak haar hoogste niveau bereikt.

In de eerste helft van de 12de eeuw kwam Koryŏ's zogenaamde jade-kleurige celadon tot de perfectie. Zelfs het trotse Chinese volk kon het niet laten om het jade-kleurige glazuur als het fijnste ter wereld te bestempelen.

Xu Jing die Koryŏ bezocht in 1123 als afgezant van Huizong van de Noordelijke Song Dynastie, schreef in *Gao-li Tu-jing* (Reisverhaal naar Koryŏ van een Chinees gezant) het volgende:

De Koreanen noemen de groene kleur van keramiek jade. De recente technieken zijn meer verfijnd en het glazuur is nog mooier.....Zij bootsen het Ding-aardewerk na.....Vooral de wierookbrander in de vorm van een leeuw is uiterst fijn uitgewerkt, en de rest van de keramieken bezitten een kleur gelijkend op het mysterieuze groen van de Yue-zhou of Ru-zhou ovens.

Het schijnt dat in het eerste deel van de 12de eeuw de Koryŏ-keramiek een aanzienlijke artistieke en technische verbetering onderging dankzij de invloed van de Ding en Ru-zhou ovens die onder het rechtstreeks toezicht stonden van de Noordelijke Song. Sommige Koryŏ-celadons, zoals bijvoorbeeld de leeuwvormige wierookbrander, bleken zo goed te zijn dat zelfs de Chinezen verrast waren. In de *Xiou Zhong Jin*, geschreven door Taiping Laoren in de laatste dagen van de Noordelijke Song Dynastie, wordt het Koryŏ-celadon beschreven als het celadon met de allermooiste jade-kleur ter wereld.

Uit deze bewoordingen en uit de meesterwerken van effen celadon die nog steeds bestaan, met inbegrip vooral van de figuratieve celadons, kunnen we opmaken dat de Koryŏ-pottenbakkers in die tijd reeds een unieke eigen stijl hadden ontwikkeld. Hun stijl was helemaal verschillend van die van het Song-celadon. Hun verwezenlijking werd duidelijk in het buitenland erkend.

De glazuurlaag van celadons verbeterde verder om te komen tot een half-transparante jade-kleur die nog helderder en lichter was dan voordien. Het werd ook mogelijk om zeer gedetailleerde motieven te graveren in intaglio of in reliëf, wat vrij moeilijk was bij Chinese celadons door de niet-transparante glazuurlaag. Een dergelijke technische ontwikkeling maakte dat het Koryŏ-celadon er mysterieuzer en mooier uitzag.

De meest befaamde en unieke onder de Koryŏ-celadons is de inleg-celadon (*sanggam*), waarvan de oorsprong niet duidelijk is. Hoe dan ook tegen het midden van de 12de eeuw was zij reeds in grote mate ontwikkeld. Een celadon-kom opgegraven uit de graftombe van Mun Kong-yu, die stierf in 1159, toont de schoonheid van vorm en de kunst van het inlegwerk

MIDDLE STAGE (GOLDEN AGE: 1123-1231). Koryŏ ceramics which had been gradually achieving their own style reached the apex of refinement under the reign of Injong, the 17th king of Koryŏ. For 100 years henceforth it was the golden age of Koryŏ ceramics. This came to an end with the Mongol invasion of 1230. Most of the great masterpieces were produced during this period. Now Koryŏ pottery reached the highest level both technically and aesthetically.

In the first half of the 12th century, Koryŏ's so-called jade colour of celadon achieved perfection. Not even the proud Chinese people could prevent themselves from praising the jade colour glaze as the finest in the world.

Xu Jing, who visited Koryŏ in 1123 as an envoy of Huizong from Northern Song Dynasty, wrote in *Gao-li Tu-jing* (Travelogue to Koryŏ of a Chinese Envoy) as follows:

Koreans call the green colour of ceramics jade. The recent techniques are more sophisticated and the glaze is even more beautiful... They imitate the Ding ware... Above all, the lion-shaped incense burner is most intricately made, and the rest of the ceramics have colour similar to the mysterious green of the Yue-zhou kiln or Ru-zhou kiln.

It seems that in the early part of the 12th century, Koryŏ ceramics had chalked up considerable artistic and technical improvement under the influence of those Ding and Ru-zhou kilns that were under the direct control of Northern Song's government. It also appears that some Koryŏ celadons, the lion-shaped incense burners for instance, were good enough to take even the Chinese by Surprise. In *Xiu Zhong Jin*, written by Taiping Laoren in the last days of the Northern Song Dynasty, Koryŏ celadon is described as having the most beautiful jade colour in the world.

We can understand from these accounts and from the masterpieces of pure celadon which still exist including particularly those figurative celadons, that Koryŏ potters at that time had already established a unique style of their own. Their style was quite different from that of the Song celadon. Their achievement evidently was acknowledged abroad.

Glazing for celadons further improved to attain a semi-transparent jade colour which was even clearer and lighter than before. It also became possible to carve highly elaborate designs in intaglio or in relief, which was quite difficult in the case of Chinese celadons because of their non-transparent glaze. Such technical development made the Koryŏ celadon look more mysterious and beautiful.

The most famous and unique among the Koryŏ ceramics is the inlaid (*sanggam*) celadon, of which the origin is unclear. But it had been considerably developed by the mid-12th century. A celadon bowl excavated from the tomb of Mun Kon-yu, who died in 1159, shows the beauty of shape and the artistry of the inlay at its best. The inlaid celadon, made according to

op zijn best. Het inleg-celadon was een zuiver Koreaans produkt, gemaakt volgens de toen gangbare inlegtechniek uit de metaalbewerking en voortgebracht met de grondige kennis van klei en het verfijnd vakmanschap van de Koreaanse pottenbakkers. Dit vereiste de beste techniek van die periode. De produktie ervan werd toevertrouwd aan ovens in Kangjin en Puan, die onder overheidstoezicht stonden. Hiermee zetten de Koreaanse pottenbakkers een stap verder dan de wereld van het jade-kleurige celadon en openden een nieuw hoofdstuk in de wereldgeschiedenis van de pottenbakkerij.

Het *sanggam*-inlegwerk, gedetailleerd en glad, als het ware getekend met een penseel, vertoont een opmerkelijke harmonie tussen wit en zwart. De meest bekende inlegtekening van die periode, een patroon van wolken en kraanvogels, is representatief voor de ingelegde motieven van het Koryŏ-celadon. Het jade-kleurige glazuur was nog fijner geworden en liet het inlegwerk volop tot zijn recht komen. De glazuurlaag bracht eerst en vooral minder luchtbelletjes teweeg. Bovendien gaf het een meer heldere glans en vloeiendere lijnen, wat de schoonheid en sierlijkheid van het Koryŏ-celadon bevorderde.

De pottenbakkers schonken ook veel aandacht aan de steuntjes die het vaatwerk dragen bij het bakken. De steuntjes gemaakt van vuurvaste klei die in voege waren tijdens de beginfase, werden vervangen door kleine silica-steuntjes afkomstig van de Noordelijke Song-ovens. Nu werd zelfs de onderkant van de keramieken glad en schoon.

Anderzijds werd het Koryŏ-porselein dat in de beginfase blauwachtig en hard was, nu zachter en geelachtig, met vele kleine barstjes aan het oppervlak. Het porselein was zeer dun en het werd minutieus ingelegd of gegraveerd in intaglio of in reliëf, net zoals de celadons. Deskundigen zien een sterke invloed van de Noordelijke Song's Ding ovens, zowel wat de kwaliteit als de tekening betreft. Men vermoedt dat deze celadons uitsluitend ten behoeve van het koninklijk hof vervaardigd werden.

Naast het groene celadon en het wit porselein bestonden er ook vele soorten verfijnde keramiek. Deze omvatten ijzerglazuur-celadons, koperglazuur-celadons en asglazuur-porselein. Hier moet men erop wijzen dat het koperglazuur-celadon voor het eerst gemaakt werd door Koreaanse pottenbakkers, 200 jaar voor de Chinezen. De Koreanen zijn er tevens in geslaagd keramiek met een helderrood oppervlak te produceren door gebruik te maken van een onderglazuur van koperoxyde.

DE FASE VAN VERVAL (1231-1391). De Mongoolse invasie in 1231 was een zware slag voor Koryŏ. De pracht van de keramiek begon meteen te tanen. Het daaropvolgende jaar verhuisde de Koryŏ-regering naar het eiland Kanghwa om het contact met binnenvallende Mongoolse troepen te vermijden. Tot in 1259 werd het Koninkrijk voortdurend aangevallen door de Mongolen. Het hele Koryŏ- systeem brokkelde af. Tenslotte, in 1270, gaf Koryŏ zich over aan de Mongolen en het koninklijk hof keerde terug naar Kaesŏng. Aldus werd Koryŏ ondergeschikt aan Yuan. De geest van

the then-popular inlay technique for metal crafts and produced with Koryŏ potter's thorough understanding of soil and refined craftsmanship, was a purely Korean product. This clearly required the best technique of that period. The production of it was confined to kilns in Kangjin and Puan, which were government-controlled. With it, the Korean potters went one step beyond the realm of the jade colour celadon and opened a new chapter in the history of world pottery.

Sanggam inlay, elaborate and smooth as if drawn by a brush shows a notable harmony between black and white. The most popular inlay design of the period, a design of clouds and cranes, is representative of the Koryŏ celadon inlay designs. The jade colour glaze was even more refined and gave prominent play to the inlays. The glaze, for one thing, generated less bubbles. For another, it induced a brighter sheen and sleeker lines, further upgrading the beauty and elegance of the Koryŏ celadon.

Potters also paid keen attention to supports that hold pottery for firing. The supports made of fire-resistant clay which had been popular in the intial stage were replaced by small silica substitutes originating from Northern Song kilns. Now even the bottom of the ceramics became clean and smooth.

On the other hand, the Koryŏ porcelain which used to be bluish and hard in the early stage became softer and yellowish with numerous minute cracks on the surface. The porcelains were very thin and were intricately inlaid or carved in intaglio or in relief, just like the celadons. Experts detect a heavy influence from Northern Song's Ding kiln over both the quality and design. These celadons are thought to have been produced strictly for use in royal palaces.

In addition to the green celadon and the white porcelain, various kinds of ceramics were refined. They include iron glaze celadons, copper glaze celadons, and ash glaze porcelains. Here it should be noted that the copper glaze celadon was first made by Korean potters 200 years ahead of the Chinese. The Koreans also succeeded in producing bright red recamic surfaces through the use of underglaze copper oxide.

DECLINING STAGE (1231-1391). The Mongol invasion of 1231 was a blow to Koryŏ. Small wonder. The glories of its ceramics immediately began to decline. The following year the Koryŏ government moved to Kanghwa Island to avoid contact with invading Mongol troops. Until 1259, the kingdom was contiuously attacked by the Mongols. The system of Koryŏ went to pieces. Finally in 1270, Koryŏ surrendered to the Mongols, and the royal court returned to Kaesŏng. Koryŏ thus became a subordinate to Yuan. The spirit of independence waned. There was an inevitable

onafhankelijkheid kwijnde weg. Er was een onvermijdelijke influx van de Yuan-cultuur die nooit erg verfijnd was. De Koryŏ-keramiek verloor haar hoge kwaliteit en bleef bergaf gaan tot de val van de Koryŏ-dynastie in 1391.

Het inleg-celadon doorstond die periode. Maar de kleuren verloren hun aantrekkelijkheid. Het groen was nu donker en dof. De lijnen waren ook hun oorspronkelijke sierlijkheid kwijt.

De picturale ingelegde figuren van de vorige fase maakten plaats voor eenvoudige, simpele tekeningen die ofwel onafgewerkt ofwel overladen waren en bijgevolg evenwichtigheid misten. De harmonie tussen zwart en wit werd ook gebroken en de celadons zagen er ofwel hard en strak uit (te zwart) ofwel zwak en flauw (te wit). De celadons geproduceerd in die periode geven sterk de indruk dat zij zonder enig artistiek enthousiasme gemaakt werden. Zij schoten tekort in klasse en gratie.

Deze veranderingen zijn duidelijk zichtbaar in de reeks van ingelegde celadons met inscripties die een datering geven op basis van de Oosterse dierenriem. De inscripties tonen aan dat zij gemaakt werden tussen 1269 en 1287.

Terwijl de Koryŏ-celadons artistiek in verval geraakten, begon men reeds nieuwe invloeden gewaar te worden uit de Arabische en Westerse wereld, doorgegeven langs de Yuan in de late 13de eeuw. Afgevlakte flessen (flessen met vlakke zijden), arabesken en figuren met draken en fenixen, evenals veel-zuilige motieven deden hun intrede. Er verschenen grote, meer dan 70 cm lange, kruiken, duidelijk onder invloed van de Yuan-keramiek. Ook al bleven celadons vervaardigd in reducerende ovens gangbaar, werden er veel geelachtige en bruinachtige celadons met oxyderende baktechnieken vervaardigd, en ook zandsteunen kwamen op.

Daarnaast maakte men inleg-celadons beschilderd met goud en volgens *Koryŏ-sa* (History of Koryŏ) werden sommige stukken aan Kublai Khan van Yuan aangeboden als tribuut van Koryŏ.

In de 14de eeuw ging het Koryŏ-celadon nog verder achteruit. De kleur van het glazuur werd bijna zwart en de inleg grover. Men kreeg zelfs gestempelde decoratie. En het Koryŏ-celadon verloor haar vindingrijkheid. Niettemin lag het aantal celadons dat geproduceerd werd hoger dan in de voorgaande fase, en de ovens waren over het hele land verspreid, aldus de basis leggend voor de produktie van *het punch'ŏng* dat zou volgen.

In deze periode zag men de produktie van blauwachtig porselein sterker toenemen dan die van het standaard Koryŏ-porselein. Maar de kwaliteit was minder goed. In de dertiger jaren werd op Kumgang-san porselein opgegraven dat de inscriptie droeg van het jaar 1391. Het waren typische voorbeelden van het materiaal waarvan hierboven sprake was. Dit soort porselein beschouwt men als het prototype van het Chosŏn-porselein dat daarna bloeide.

influx of the Yuan culture that never was sophisticated. Koryŏ ceramics gradually lost their refined quality and continued to decline until the fall of Koryŏ in 1391.

The inlaid celadon persevered in the period. But the colours lost their appeal. Now the green was dark and dull. The lines had lost too their original gracefulness.

Pictorial inlay designs of the former stage were replaced by simple, plain designs which were either too omissive or too complicated and accordingly lacked balance. Harmony between black and white was also broken, and celadons looked either hard and strong (too black) or weak and feeble (too white). The celadons produced at that time give a strong impression that they were made without any artistic enthusiasm. They were short on class, and grace.

Such changes are evident in the series of inlaid celadons with dating inscriptions given in terms of the Oriental zodiac. The inscriptions indicate that they were made between 1269 and 1287.

While the Koryŏ celadons went through artistic decay, new influences from the Arab and Western worlds, transmitted through Yuan in the late 13th century, began to make themselves felt. Flattened bottles (bottles with flat sides) and arabesque and dragon-and-phoenix designs, as well as many-columned designs, were first introduced. Large jars more than 70 centimeters long appeared, obviously under the influence of Yuan ceramics. Even though celadons produced in deoxidizing flames were still prevalent, many yellowish and brownish celadons were also made through oxidizing-flame techniques, and sand supports also emerged.

Additionally, inlaid celadons painted with gold were made, and according to *Koryŏ-sa* (History of Koryŏ), some of the works were presented to Kublai Khan of Yuan as a tribute from Koryŏ.

In the 14th century, the Koryŏ celadon further deteriorated, with the colour of glaze changing to almost black, and the inlays turning coarser. Even stamped decoration appeared. And the Koryŏ celadon lost its ingenuity. Nevertheless, the number of celadons produced was higher than in the prior stage, and kilns were scattered around the country, preparing the basis for the *punch'ŏng* ware production that would follow.

This period saw the production of bluish porcelain become stronger than that of the standard Koryŏ porcelain. But the quality was inferior. In the 1930s, a set of porcelains bearing the inscription of the year 1391 were excavated on Kumkang-san. They were typical of the stuff dwelt upon in the foregoing passage. This kind of porcelain is believed to be the prototype of Chosŏn porcelains that flourished subsequently.

Men kan gerust stellen dat het Koryŏ-celadon van een uitmuntende schoonheid is. Koryŏ blonk vooral uit in het blauwe celadon dat slechts in een paar landen, waaronder Vietnam en China, vervaardigd werd.

Er zijn een aantal kenmerken waardoor de Koryŏ-celadons zich onderscheiden van andere. Wat hun esthetische kenmerken betreft, drukte Uchiyama Shōzō, de Japanse keramiekdeskundige van de jaren '30, eens zijn bewondering uit door te zeggen: "Koryŏ-celadon is mijn godsdienst". Hij ging verder met de woorden:" De oosterse geest wordt weerspiegeld in de rust en op haar beurt wordt de rust weerspiegeld in het niets. Het Koryŏ-celadon dat geboren is uit dit niets, behelst de essentie van de oosterse geest."

Om maar een paar kenmerken van het Koryŏ-celadon te noemen: het bezit een unieke kleur, een sierlijke vorm, een verscheidenheid aan tekeningen en originaliteit in technieken, zoals *sanggam* en beschildering in onderglazuurijzer.

De eerste en belangrijkste eigenschap van het Koryŏ-celadon is de kleur, bestempeld als "jade-groen".

Xu Jing noteerde in zijn *Reisverhaal naar Koryŏ* dat voor de Koryŏ-pottenbakkers de kleur van het Koryŏ-celadon jade-groen was. In China werd de kleur van celadons, vooral die geproduceerd in Yue-zhou ovens, een geheime kleur genoemd. Maar de Koryŏ-pottenbakkers, die aanvankelijk onder Chinese invloed stonden, bleven nieuwe, eigen technieken ontwikkelen en overtroffen tenslotte hun Chinese confraters met de blauwe celadons. De trots van de Koryŏ-pottenbakkers wordt het best weergegeven met de term "jade-groen".

De niet te evenaren schoonheid van het Koryŏ-celadon genoot grote waardering bij de Chinezen van toen, en Taiping Laoren van de Song prees de kleur van de Koryŏ-celadons als de mooiste ter wereld.

Als in het boeddhisme (toen de overheersende godsdienst) zuiverheid het doel was, dan was het jade-groen daar een materialisatie van. Het bereikte de perfectie in de 12de eeuw. De celadons opgegraven uit de graftombe van koning Injong (r. 1123-46) zijn zeldzame exemplaren. Voorzien van een enigszins diepe jade-kleurige toon, heeft het celadon vlak onder de glazuurlaag minuscuul kleine luchtbellen, die het half-transparant maken. Het subtiele celadon herinnert ons aan helder water dat tussen de rotsen in een diepe vallei vloeit. De esoterische jade kleur bekomt men niet alleen door het glazuur. De grijze klei en het glazuur moesten worden gecombineerd om deze subtiele kleur te creëren.

Dit fenomeen onderscheidt het Koryŏ-celadon ook van dat van de door de staat beheerde ovens, of de Longchuan-celadons van Song China. De Song-celadons streefden naar een strakke schoonheid in kleur en vorm. Hierdoor, hoewel onberispelijk, goed geaccentueerd en van een koele gratie, missen ze toch de heldere en serene schoonheid van de Koryŏ-celadons.

De dikke en bijgevolg ondoorzichtige glazuurlaag bedekte de klei volledig en liet niet toe verfijnde teke-

It can be safely said that the Koryŏ celadon is outstanding in its beauty. Especially in blue celadons which were produced only in a handful of countries including Vietnam and China, Koryŏ excelled.

There are a number of characteristics which set Koryŏ celadons apart from others. As to their aesthetic characteristics, Uchiyama Shōzō, the Japanese ceramic specialist of the 1930s, once expressed his admiration by saying that "The Koryŏ celadon is my religion". He went on to say that "the Oriental spirit is epitomized in tranquility and in turn tranquility is epitomized in nothingness. The Koryŏ celadon, which is born out of this nothingness, is the essence of the Oriental spirit."

To enumerate a number of characteristics of the Koryŏ celadon, it has a unique colour, elegant shape, diverse designs and originality in techniques such as *sanggam* and painting in underglaze iron.

The first and foremost trait of the Koryŏ celadon lies in its colour called "jade green"

Xu Jing noted in his *Travelogue to Koryŏ* that to Koryŏ potters the colour of Koryŏ celadon was jade green. In China, the colour of celadons, especially those produced in Yue-zhou kilns, was called a secret colour. But Koryŏ potters, who were initially under Chinese influence, kept developing techniques of their own and finally outdistanced their Chinese confreres in blue celadons. Koryŏ potters' pride is well expressed in the term "jade green".

The unrivaled beauty of the Koryŏ celadon earned it high esteem among the contemporary Chinese, and Taiping Laoren of Song praised the colour of Koryŏ celadons as the finest in the world.

If in Buddhism (then the dominant religion) purity was the goal, the jade green was almost like a materialization of it. It reached perfection in the 12th century. The celadons excavated from the tomb of King Injong (r. 1123-46) are rare examples. With a somewhat deep jade-colour tone, the celadon has minuscule air bubbles just beneath the glazed surface which give it a semitransparent quality. The subtle celadon reminds us of the clear water flowing between rocks in a deep valley. The esoteric jade colour cannot be produced by glaze only. The gray clay and glaze had to join thogether to create this subtle colour.

This phenomenon also distinguishes the Koryŏ celadon from those of government-run kilns or Longchuan celadons of Song China. The Song celadons pursued an austere beauty in colour and shape. As a result, though precise, properly exaggerated and of cool grace, they lack the clear and serene beauty of the Koryŏ celadons.

The thick and therefore not-transparent glaze covered all the clay and accordingly prevented any del-

ningen op het aardewerk aan te brengen. Dit zou zelfs de trotse pottenbakkers van de staatsovens ertoe aangezet hebben om de perfecte schoonheid van het Koryŏ-celadon te prijzen.

De tweede eigenschap is de sierlijkheid van het Koryŏ-celadon. De Koryŏ-celadons vervaardigd op het hoogtepunt van hun ontwikkeling, getuigen van een edele smaak die kenmerkend was voor het culturele beeld van de Koryŏ-periode. Die smaak was volkomen vrij van Chinese invloeden wat vorm en versiering betreft.

De soepele, vrij-vloeiende en toch evenwichtige configuratie onderlijnt veerkracht en vitaliteit.

De unieke en originele vorm van het Koryŏ-celadon kan men het best waarnemen in meloenvormige vazen. De kleine en fijne mond, de veerkrachtige en volumineuse schouder en de soepele gedaante doen denken aan een verfijnde en elegante dame, subtiel maar vol vitaliteit.

Wat de figuratieve celadons betreft,waren bij de Koryŏ-pottenbakkers de volgende motieven het meest geliefd: dieren zoals de leeuw, giraf, schildpad, draak en eend, planten zoals de bamboe, meloen, granaatappel, perzik en lotusbladen. De soepele en toch volumineuse vormen en de levendige, realistische beschrijving getuigen nogmaals van het uitmuntend talent van de Koryŏ pottenbakkers.

Het derde kenmerk van de Koryŏ-celadons is de ontwikkeling van diverse tekeningen in overeenstemming met de vorm en kleur. De fijne tekeningen, gekerfd of gegraveerd in reliëf, zijn in perfecte harmonie met de kleur, en de harmonieuze zwarte en witte ingelegde slipfiguren zijn prachtig.

De beschildering in onderglazuur-ijzer en met motieven in wit slip brengen ons in een andere esthetische sfeer van stoutmoedigheid en vitaliteit, helemaal verschillend van de jade-kleurige celadons.

De rijke en verscheiden technieken die decoratieve en geometrische figuren weergeven van pioenen, chrysanten en ranken, weerspiegelen de fijngevoeligheid van het Koryŏ-volk.

De subtiele wisseling en variatie in de dikte van lijnen en compositie creëren een totaal verschillend effect. Van de tekeningen aangewend in de Koryŏ-pottenbakkerij, verkoos men vooral kraanvogels vliegend tussen wolken, en vogels bij een vijver omgeven door wilgen. Die pittoreske en toch lyrische motieven waren ongetwijfeld in de mode tijdens de Koryŏ-periode. Dit schijnt de lyrische en dichterlijke neiging van het Koryŏ-volk te weerspiegelen.

Als de grootste verwezenlijking van de Koryŏ-pottenbakkers wordt meestal de uitvinding van de inlegtechniek genoemd.

Het was moeilijk te geloven dat een celadon met ingelegde tekening, zelfs met homogene klei, zonder enige barst of scheur uit een oven met een hoge baktemperatuur zou komen. Daarom was de *sanggam*-inlegtechniek waarbij figuren ingegraveerd werden en opgevuld met heterogene klei, werkelijk een grote prestatie in die tijd.

Alleen met een grondige kennis van de aard van de klei en met een strikte controle van het reducerend bakken was het mogelijk de *sanggam*-techniek te

icate designs from being incised on the pottery. This is believed to have induced even the proud potters of government-run kilns to praise the perfect beauty of the Koryŏ celadon.

The second trait is the elegance of Koryŏ celadons. The Koryŏ celadons made at the height of their development demonstrate a noble taste which was prevalent throughout the cultural spectrum of the Koryŏ period. That taste was completely free from Chinese influences when it came to shape and design.

The smooth, free-flowing and yet balanced configuration underlines resilience and vitality. The unique and original shape of the Koryŏ celadon can be best observed in melon-shaped vases. The small and neat mouth, the resilient and voluminous shoulder and the smooth configuration remind us of a refined and elegant lady, subtle but full of vitality.

As for the figurative celadons, animals like the lion, giraffe, turtle, dragon, and duck and plants like bamboo, melon, pomegranate, peach and lotus petals were the most endearing of motifs for Koryŏ potters. The smooth yet voluminous shape and realistically vivid description once again demonstrate the outstanding talent of Koryŏ potters.

The third feature of Koryŏ celadons is the development of diverse designs in keeping with shape and colour. The delicate designs, incised or carved in relief, are in perfect harmony with the colour, and the harmonious black and white inlay designs are magnificent.

The painting in underglaze iron and white slip design provide us with another sphere of aesthetics, that of boldness and vitality altogether different from jade colour celadons.

The rich and diverse techniques delineating rather decorative and geometric designs of peonies, chrysanthemums and scrolls express the refined sensitivity of Koryŏ people.

The delicate shift and variation in the thickness of line and composition create an entirely different effect. Among the designs used in Koryŏ pottery, most favored were cranes flying amidst clouds, and birds on a pond surrounded by willows. Those picturesque yet lyrical designs were definately a la mode during the Koryŏ period. This seems to reflect the lyrical and poetic penchant of Koryŏ people.

As the greatest achievement of Koryŏ potters, the invention of the inlay technique is most frequently mentioned.

It was hard to expect a celadon with designs inlaid even with homogeneous clay to come out of a kiln fired at a high temperature without a crack or fissure. Therefore, the *sanggam* inlay technique in which designs were incised and filled up with heterogeneous clay was really a great feat of the time.

Only with a complete mastery of the nature of clay and with strict control of the deoxidizing flame was it possible to achieve the *sanggam* technique. The

beheersen. De bevallige tekeningen, verkregen met de *sanggam*-techniek, het subtiele contrast van zwart en wit met een ondertoon van grijze klei, gaven het geslaagde effect van een fijne penseelschildering. De pottenbakkers legden er zich speciaal op toe om pioenen, chrysanten, wolken en kraanvogelmotieven, hoewel wat gestileerd, hun natuurlijke schoonheid te laten behouden.

Hierin ligt het knappe vakmanschap en de fijngevoeligheid van de Koryŏ-pottenbakkers. In het bijzonder beschouwde men het wolk- en kraanvogelmotief, typerend voor het Koryŏ-celadon, als een uiting van het verlangen naar de ideale spirituele wereld van het boeddhisme. Bijgevolg werden de celadons met wolk- en kraanvogelmotieven, zonder uitzondering, met de grootste zorg vervaardigd.

Met de komst van de *sanggam*-inlegtechniek, verdween de invloed van China in bijna alle aspecten van het Koryŏ-celadon. De originaliteit werd zo bewonderd door de Chinezen dat men zeer vaak bij opgravingen Koryŏ-celadons vond in graftombes van Song en Yuan China. Men zegt dat de komst van de inlegtechniek de beslissende drijfkracht leverde voor de ontwikkeling en het behoud van de originaliteit van Korea's keramiekcultuur, die verder bleef bloeien in de Chosŏn-dynastie.

Het laatste dat we moeten vermelden is de beschildering in onderglazuur-koper. Om de scharlakenrode kleur te bekomen, werd voor het eerst ter wereld – 200 jaar eerder dan China- koperoxyde gebruikt. Dit was nog een verwezenlijking mogelijk gemaakt door de vergevorderde technieken van het Koryŏ-volk om metaal te smelten.

De Chinezen met hun aangeboren voorliefde voor rood moesten wachten tot de 14de eeuw om over de technische barrières heen te komen bij het maken van de rode kleur. De onzuivere kwaliteit van het koper maakte de verkregen rode kleur donker en dik. Het was pas tijdens Ming China dat de Chinezen een echte rode kleur voor ogen kregen.

Een ander kenmerk van het beschilderen in onderglazuur-koper, is de wijze waarop de Koryŏ-pottenbakkers de rode kleur aanwendden. Waar de Chinezen het rood overvloedig gebruikten, waren de Koryŏ-pottenbakkers uiterst terughoudend in het gebruik van rood. Het rood werd aangebracht op een minuscuul klein deeltje van de tekening, zoals de kop van een kraanvogel, het midden van een bloem, met een accentuerend effect.

De Koryŏ-pottenbakkers waren naar het schijnt erg bezorgd dat de rode kleur de serene en vreedzame sfeer van hun werk zou verstoren.

Het streven naar evenwicht en beheersing door al te schitterende elementen in de celadons te onderdrukken, was het esthetisch principe bij uitstek van de Koryŏ-pottenbakkers.

(Met de toestemming van KOREANA 1991)

appealing designs made with the *sanggam* technique, the subtle contrast of black and white with the undertone of gray clay produced the happy effect of a fine brush painting. The potters used extra care to guarantee that peonies, chrysanthemum, cloud and crane designs, though somewhat stylized, retained their natural beauty.

Herein lies the fine craftsmanship and delicate sensitivity of the Koryŏ potters. In particular the cloud and crane design, representative of the Koryŏ celadon designs, was an expression of the aspiration for an ideal spiritual world of Buddhism. Accordingly, the celadons with cloud and crane designs were, without exception, made with the utmost care.

With the advent of the *sanggam* inlay technique, the Koryŏ celadon departed completely from the influence of China in almost all aspects. Its originality was so admired by the Chinese that Koryŏ celadons were frequently excavated from the tombs of Song and Yuan China. It is believed that the advent of the inlay technique provided a decisive impetus for the development and maintenance of the originality of Korea's ceramic culture which continued to flourish into the Chosŏn Dynasty.

The last to be mentioned is the painting in underglaze copper. To acquire the scarlet colour, oxidized copper was employed for the first time in the world — some 200 years ahead of China. This was also another achievement made possible with the advanced metal smelting techniques of the Koryŏ people.

The Chinese, with an innate preference for red, had to wait till the 14th century to overcome technical barriers in creating the red colour. Still, the impure quality of copper made the resultant red colour dark and thick. Only during Ming China did the Chinese come to see a genuine red colour.

Another feature of painting in underglaze copper is the way Koryŏ potters used the red colour. Unlike the Chinese who used red profusely, the Koryŏ potters exerted extreme restraint in their use of red colour. Red was applied to a minuscule part of the design such as the head of a crane, the center of a flower, with an accentuating effect.

It seems that the Koryŏ potters worried themselves sick over the possibility that red might disturb the serene and peaceful atmosphere of their works.

The pursuit of balance and restraint by subduing brilliant elements, embodied in the Koryŏ celadons was the aesthetic principle of Koryŏ potters.

(With permission of KOREANA 1991)

5. PUNCH'ŎNG STEENGOED

Kim Yŏng-wŏn

I. INLEIDING

Terwijl het witte porselein gedurende de gehele Chosŏn-periode gemaakt is, wordt punch'ŏng-goed aan het begin ervan, namelijk in de 15de en de 16de eeuw vervaardigd. Punch'ŏng ontstaat vanuit het in het verval geraakte ingelegde celadon aan het einde van de Koryŏ-dynastie, maar bestaat in dezelfde tijd maast het witte porselein. Hierdoor beïnvloedden beide keramische vormen elkaar zowel technisch als stilistisch. Aan de andere kant onderscheidt het meeste punch'ŏng zich door zijn unieke vormgeving, decoratietechnieken, patroonstructuren en -elementen van het celadon uit de Koryŏ-tijd en Chosŏn wit porselein. Glazuur en klei zijn die van de overgangsperiode van celadon maar wit porselein. Punch'ŏng is een type steengoed dat een nieuwe ontwikkeling vormt in de Koreaanse keramiek van de 15de en 16de eeuw.

2. PRODUKTIECENTRA

Het Koryŏ celadon is op grote schaal geproduceerd door ovens die, met centra als Kangjin in de provincie Chŏlla Namdo en Pu'on in de provincie Chŏlla Pukdo, voornamelijk langs de zuidwestkust gevestigd zijn. De ovens van het punch'ŏng-goed daarentegen zijn over het hele land verspreid. 'Chiriji' (Geografische beschrijvingen), opgenomen in *Sejong shillok* (De waarachtige annalen van Koning Sejong), vermeldt de 159 *chagiso* en 185 *togiso* waar keramiek vervaardigd wordt. Iedere -*so* staat daarin ingedeeld naar niveau: hoog, gemiddeld en laag naar gelang de kwaliteit van het produkt. *So* is hier een collectief begrip en duidt een 'standplaats' aan, waaromheen de ovens van diverse werkplaatsen (*ki*) zich bevinden. Aan de hand van de onderzoeksresultaten van het veldwerk over togiso en chagiso en van het punch'ŏng met overgeleverde inscripties vermoedt men dat er in de chagiso keramiek van hoge kwaliteit zoals wit porselein en punch'ŏng en in de togiso in het algemeen huishoudelijke voorwerpen van een mindere kwaliteit zoals bruine potten van aardewerk gebakken zijn, al zou een nog diepgaander onderzoek naar de togiso daar meer duidelijkheid over moeten scheppen. Gemaakt door het hele land is het punch'ŏng alleen al in Zuid-Korea door de ovens van ca. 220 *ki*, verspreid over ongeveer 110 gebieden, gebakken. In de meeste gevallen hebben de punch'ŏng-ovens zich parallel aan het ingelegde en gestempelde celadon van de late Koryŏ-periode en het witte Chosŏn-porselein ontwikkeld. Punch'ŏng-ovens die tot nu toe opgegraven en onderzocht zijn, zijn onder andere de oven te Ch'unghyodong op de berg Mudŭng te Kwangju in de provincie Chŏlla Namdo en de oven op de berg Kyeryong te Kongju in de provincie Ch'ungch'ŏng Namdo.

5. PUNCH'ŎNG STONEWARE

Kim Yŏng-Wŏn

I. INTRODUCTION

Whereas the white porcelain was made throughout the entire Chosŏn period, punch'ŏng-ware was made at the beginning of that period, namely in the 15th and 16th centuries. Punch'ŏng originated from the declining inlaid celadon at the end of the Koryŏ dynasty, though during that same period it coexisted with the white porcelain, so that the two ceramic forms influenced each other in production methods and style. On the other hand, most of the punch'ŏng-ware distinguishes itself from the celadon of the Koryŏ period and white Chosŏn porcelain by its unique design, decoration techniques, pattern structures and elements. The glaze and clay are from the period of transition from celadon to white porcelain. Punch'ŏng is a type of stoneware which represents a new development in the Korean ceramic art of the 15th and 16th centuries.

2. PRODUCTION CENTRES

The Koryŏ celadon was produced on a large scale in kilns which were chiefly located along the southwest coast, in such centres as Kangjin in the province of Chŏlla Namdo and Pu'an in the province of Chŏlla Pukdo. On the other hand, the punch'ŏng kilns were located throughout the country. "Chiriji" (Geographic descriptions), part of *Sejong shillok* (The True Annals of King Sejong), lists the 159 *chagiso* and 185 *togiso* where pottery was made. Every -*so* is catalogued according to standard: high, average and low, according to the quality of the product. In this context, *so* is a collective notion which denotes a "location", around which the kilns of various workshops (*ki*) are situated. On the basis of the research results of the fieldwork on togiso and chagiso and of the punch'ŏng with traditional inscriptions, it is surmised that in the chagiso, high-quality ceramics such as white porcelain and punch'ŏng have been baked and in the togiso in general household objects of a lesser quality, such as brown earthenware pots, although a more indepth research into the togiso should throw more light on the matter. In South Korea alone, the punch'ŏng, which was produced all over the country, was baked in the kilns of ca. 220 *ki*, spread over about 110 areas. In most cases, the punch'ŏng kilns had developed alongside the inlaid and stamped celadon of the late Koryŏ period and the white Chosŏn porcelain.

Punch'ŏng kilns which have been dug up and examined so far include the kiln at Ch'unghyodong on the Mudŭng mountain in Kwangju in the province of Chŏlla Namdo and the kiln on the Kyeryong mountain at Konju in the province of Ch'ungch'ŏng Namdo.

De benaming *punch'ŏng sagi* (versierd grijs-groen steengoed) is een door de geleerde Ko Yu-sŏp, de grondlegger van de Koreaanse kunsthistorie, gemaakte nieuwe term, in de tijd dat Japanners de term *mishima* zonder inhoudelijk verband hanteerden. Het is een afkorting voor 'grijsgroene keramiek, versierd (bekleed) met witte klei'. Tegenwoordig noemt men het ook kortweg 'punch'ŏng' (versierd grijsgroen). Zoals de benaming al impliceert ondergaat de punch'ŏng keramiek een zeer bijzonder produktieproces.

Allereerst wordt in klei een basisvorm gemaakt waarna daar omheen een laag wit slip gebracht wordt. Op dat witte vlak wordt een patroon volgens verschillende technieken aangebracht en vervolgens wordt het geheel met een glazuur overdekt. De eigenaardige kleurencombinatie van het punch'ŏng is het gevolg van de basisklei die grijzig is en het glazuur dat een transparant grijsgroen vertoont. De zich daaronder bevindende grijsachtige zachte kleur van de basisklei die plaatselijk tussen de witte klei en door het glazuur heen zichtbaar wordt, brengt samen met de opvallende witte kleur van de sliplaag een opmerkelijk contrasterend effect teweeg. Voor het decoratiepatroon van het punch'ŏng, dat op een witte sliplaag toegepast is, zijn er typen *sanggammun, inhwamun, chohwamun, pakchimun, ch'ŏlhoemun, kwiyalmun,* en *punjangmun* te onderscheiden. Daarnaast zijn er in de oven van de berg Kyeryong en in de oven op de berg Mudŭng, afwijkende soorten ontdekt, waarbij het glazuur en de basisklei identiek zijn, maar de witte sliplaag ontbreekt en waarbij tevens het patroon helemaal weggelaten is of in de basisklei zelf gegraveerd.

Sanggammun (ingelegd patroon in zwart en wit) is een patroon, vervaardigd in de van het Koryŏ-celadon overgenomen *sanggam* (inleg)-techniek die zich vanaf begin 14de tot begin 15de eeuw, met name in de regeringsperiode van Koning Sejong (r.1415-1450) kleurrijk ontplooit. De ingelegde punch'ŏng-kruik met bloemen en planten en vier oren, uit het graf van prinses Chongso (1412-1424) is een voorbeeld van net voor de periode van verfijning, waarbij glazuur en klei uit de tijd van Koning Sejong zorgvuldig gefiltreerd en verwerkt zijn en de patroonstructuur een vrijwel stabiele indruk maakt. In de beginperiode worden vooral motieven als de lotusbloem, vissen en wilgen onder meer in *sŏnsanggam* (lijninleg) weergegeven, maar in de loop der tijd steeds in verfijnde *myŏnsanggam* (oppervlakte-inleg) levendig uitgebeeld. Dat in een dorp, Udongni, bij Pu'an in de provincie Chŏlla Pukdo, voorwerpen als een platte fles van ingelegd punch'ŏng met vissen en een ingelegd punch'ŏng-vat met pioenen zijn opgegraven, wijst erop dat daar een oven voor ingelegd punch'ŏng gestaan heeft.

Inhwamun (gestempeld patroon) is een techniek van stempelen door middel van gereedschap als een zegel. Het is een relatief eenvoudigere techniek dan de inlegtechniek die een zekere handigheid vergt. Het gestempelde patroon begint al als deeldecoratie op het

The name *punch'ŏng sagi* (decorated greyish green stoneware) is a new term invented by the scholar Ko Yu-sŏp, founder of the Korean art history, at a time when the Japanese used the term *mishima* without any connection as regards content. It is an abbreviation for "greyish green ceramics, decorated (covered) with white clay". Nowadays it is also referred to in short as "punch'ŏng" (decorated greyish green). As the name implies, the punch'ŏng pottery undergoes a special production process.

First of all, a form is made in a base clay around which the white clay is applied. On that white surface a pattern is made according to various techniques, after which the whole is coated with glaze. The unusual colour combination of the punch'ŏng is the result of the combination of the greyish base clay and the glaze which is a transparent greyish green. The underlying greyish soft colour of the base clay which in places shows up through the white clay and through the glaze, creates together with the striking white colour of the silt layer a remarkable contrasting effect. For the decoration pattern of the punch'ŏng, which is applied on a white silt layer, different types can be distinguished: *sanggammun, inhwamun, chohwamun, pakchimun, ch'ŏlhoemun, kwiyaimun,* and *punjangmun*. Furthermore, differing types have been found in the kiln of the Kyeryong mountain and in the kiln of the Mudŭng mountain, where the glaze and base clay are identical, but where the white coating is lacking and where a pattern has been omitted altogether or engraved in the base clay itself.

Sanggammun (inlaid pattern in black and white) is a pattern made in the *sanggam* (inlaying) technique which was borrowed from the Koryŏ celadon and which flourished from the early 14th to the early 15th century, i.e. during the reign of King Sejong (±1415-1450). The inlaid punch'ŏng vase with flowers and plants and four handles, which was found in the tomb of princess Chŏngso (1412-1424) is an example from shortly before the period of refinement, when during the time of King Sejong glaze and clay were carefully filtered and worked and the pattern structure gives a practically balanced impression. During the early period, mainly such designs as the lotus flower, fish and willows were executed in *sŏnsanggam* (line inlay), but in the course of time they were always vividly represented in refined *myŏnsanggam* (surface inlay). The fact that such objects as a flat bottle of inlaid punch'ŏng with fish and an inlaid punch'ŏng dish with peonies have been unearthed in a village called Udongni, near Pu'an in the province of Chŏlla Pukdo, indicates that an kiln for inlaid punch'ŏng ware had once stood there.

Inhwamun (stamped pattern) is a uniform technique of stamping, using tools such as a stamp, and is a relatively more simple technique than the inlaying technique which requires a certain amount of skill. The stamped pattern already appears as part of the

Het maken van een Chohwamun
punch'ŏng (met ingesneden
patroon)
Keramist: Min Yong-ki
*Making a Chohwamun
punch'ŏng (with cut-away
motives)*
Ceramist: Min Yong-ki

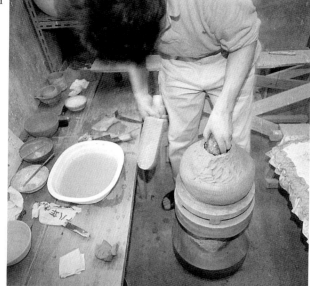

Maken van de pot door op-
bouw- en hamertechniek
*Making the jar by building-up
clay rolls and hammering*

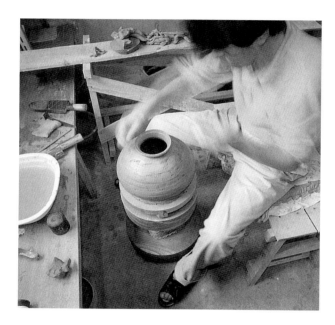

Afwerking van de pot
Finishing the jar-body

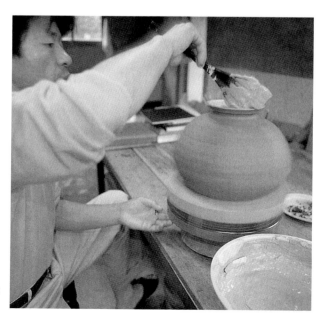

Aanbrengen van wit slip met
grote borstel (kwiyal)
*Applying white slip with a rough
brush (Kwiyal)*

in verval geraakte ingelegde celadon van de late Koryŏ-periode voor te komen. Maar aan het eind van Koryŏ en in het begin van Chosŏn neemt het als hoofddecoratie een voorname plaats in de keramiek in, waarna het tot gestempeld punch'ŏng ontwikkeld wordt. Gestempelde punch'ŏng is qua patroon en structuur niet willekeurig of onregelmatig afgewerkt, maar kenmerkt zich door geordendheid. De reden zou kunnen zijn dat het, in tegenstelling tot andere soorten punch'ŏng, voornamelijk bestemd was voor het gebruik aan het hof en door staatsinstellingen. Daarop komen herhaaldelijk inscripties voor met aanduidingen voor instellingen die betrekking hebben tot het hof, zoals 'kong'anbu', 'Innyŏngbu', 'Kyŏngsŭngbu', 'Insubu', 'Changhŭnggo', 'Yebinshi' en dergelijke.

De aanleiding voor het aanbrengen van de naam van een instelling is te vinden in een opmerking in de vierde maand van het zeventiende jaar van de regering van koning T'aejong in de *T'aejong Shillok* (De waarachtige annalen van Koning T'aejong) dat alle keramische en houten voorwerpen, bestemd voor officiële instanties, van de naam van de betreffende instelling moeten worden voorzien ter voorkoming van diefstal van staatseigendom. In de vierde maand van het derde jaar van koning Sejong wordt in de *Sejong shillok* vermeld in verband met de motivatie van het verschijnen van de naam van de maker, dat dit wordt aanbevolen ter kwalitatieve verbetering van dergelijke voorwerpen, door het aanbrengen van de naam van de ambachtsman op de bodem. Voorbeelden daarvan zijn echter in de praktijk pas vaak terug te vinden op voorwerpen uit de regeringsjaren van Koning Sejo (r.1455-1468), de bloeiperiode van het gestempelde punch'ŏng. Als motief voor het gestempelde punch'ŏng wordt het patroon van kleine chrysanten in verschillende vormen voortdurend gebruikt. In het celadon van de late Koryŏ-tijd of in het gestempeld punch'ŏng aan het begin van Chosŏn worden de chrysanten in kleine hoeveelheden over het oppervlak uitgespreid. Vanaf de tweede helft van de regeringsjaren van Koning Sejong groeien ze in aantal en tijdens de regeringsperiode van Koning Sejo komen ze nog dichter op elkaar en drukker, totdat het ene patroon moeilijk van het andere te onderscheiden is, de motieven elkaar overlappen en de witte sliplaag het hele oppervlak in beslag neemt.

In de vormgeving en patroonstructuur vertoonden de *chohwamun* en het *pakchimun* een nog veel grotere vrijheid in vergelijking met het ingelegde en gestempelde punch'ŏng. Chohwamun (ingesneden patroon) is een gegraveerd patroon op en nà het aanbrengen van de witte klei. Pakchimun (weggesneden patroon) gaat in het decoratieproces nog een stap verder dan chohwamun, waarbij de witte achtergrond van het op de witte klei ingesneden patroon wordt weggeschraapt. Op die manier blijft het patroon zelf als wit uitgespaard en in de achtergrond komt de kleur van de basisklei te voorschijn, zodat deze kleuren door het transparante glazuur heen een schitterend contrast met elkaar vormen. Wat het motief betreft komen op deze voorwerpen vooral lotusbloemen met stengels, pioenen met bladeren en vissen voor, maar ook geo-

decoration on the obsolete inlaid celadon of the late Koryŏ period. However, in the late Koryŏ period and in the early Chosŏn period it occupies a prominent place in ceramic art as main decoration, after which it is developed into stamped punch'ŏng. As regards pattern and structure, stamped punch'ŏng is not finished arbitrarily or irregularly, but is characterized by order. The reason for this could be that, unlike other types of punch'ŏng, stamped punch'ŏng was chiefly intended for use at the court and by government institutions. Inscriptions are regularly featured with references to court institutions, such as *"kong'anbu"*, *"Innyŏngbu"*, *"Kyŏngsŭngbu"*, *"Insubu"*, *"Changhŭnggo"*, *"Yebinshi"* etc.

The reason for inscribing the name of an institution is to be found in a comment recorded in the fourth month of the seventeenth year of the reign of King T'aejong in the *T'aejong Shillok* (The True Annals of King T'aejong) to the effect that all ceramic and wooden objects intended for official bodies must bear the name of the respective institution so as to prevent theft of government property.

In the fourth month of the third year of the reign of King Sejong, the *Sejong Shillok* mentions that writing the craftsman's name on the bottom is recommended because it enhances the quality of such objects. Examples of this practice, though, only begin to occur regularly on objects from the reign of King Sejo (±1455-1468), the heyday of stamped punch'ŏng. The pattern of small chrysanthemums in various forms invariably appears as design on the stamped punch'ŏng. In the celadon of the late Koryŏ period and in the stamped punch'ŏng of the early Chosŏn period the chrysanthemums are scattered thinly over the surface. From the second half of the reign of King Sejo they become ever more dense until one pattern can no longer be distinguished from the other, the designs overlap and the white silt layer covers the entire surface.

In style and pattern structure the *chohwamun* and *pakchimun* display an even greater freedom than the inlaid and stamped punch'ŏng. Chohwamun (engraved pattern) is an engraved pattern on and after the white clay. Pakchimun (cut-away pattern) goes a stage further than chohwamun in the decoration process, whereby the white background of the pattern engraved in the white clay is cut away. In this way the pattern itself stays white and in the background the colour of the base clay appears, so that these colours form a brilliant contrast with each other through the transparent glaze. The designs that feature on this ware are chiefly lotus flowers with stems, peonies with leaves, and fish, but also geometric variations or abstract images, which the artist usually executes in a very arbitrary and expressive fashion. Some examples

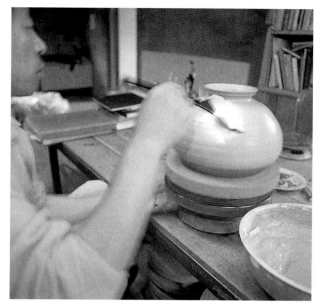

Aanbrengen van wit slip met
grote borstel (kwiyal)
*Applying white slip with a rough
brush (Kwiyal)*

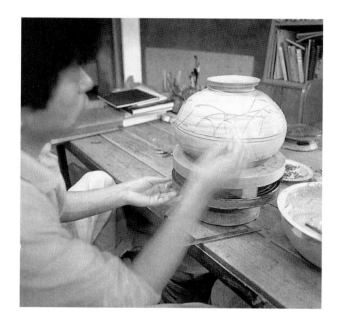

Insnijden van een figuur in de
witte sliplaag
*Cutting the motif in the white
slip*

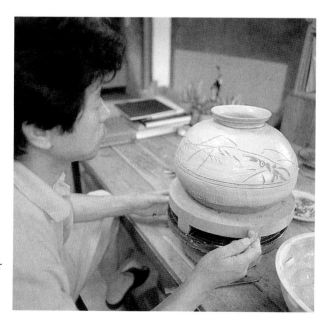

de chohwamun punch'ŏng voor
het bakken
*the chohwamun punch'ŏng
before firing*

metrische variaties of abstracte voorstellingen, die naar de wens van de maker meestal zeer willekeurig en plastisch weergegeven worden. Sommige voorbeelden laten een interessante patroonstructuur zien die de schematische voorstellingen van de lotusbloemen met stengels en pioenen met bladeren van de typische Chinese Tang- en Yuan-stijlen speels navolgt. De bloeitijd van het in- en weggesneden patroon is af te leiden van de punch'ŏng urnhouder met lotusbloemen en vissen van 'Kobong Hwasang' (gest. 1430) die ontdekt is in de pagode waar boeddhistische relikwieën worden bewaard van de Songgwang-tempel te Sŭngju-gun in de provincie Chŏlla Namdo. Vermoedelijk is deze bloeitijd de regeringsperiode van Koning Sejong (1418-1450), die bijna samenvalt met de bloeiperiode van ingelegd punch'ŏng. In de ovens van de Chŏlla provincies, zoals bijvoorbeeld te Udongni bij Pu'an in Chŏlla Pukdo en te Ch'unghyodong bij Kwangju in Chŏlla Namdo, blijkt het in - en weggesneden punch'ŏng steengoed meer voor te komen dan in de andere provincies.

Het meest abstracte patroon van de verscheidene decoratietechnieken van het punch'ŏng is dat van het *ch'ŏlhoemun* (geschilderd onderglazuur-patroon met ijzer als kleurstof). Ch'ŏlhoemun is een patroon dat op de witte sliplaag met een ijzerhoudende kleurstof geschilderd is. Hier bestaan twee variaties op; het ene relatief realistisch en het andere beknopt en extreem geabstraheerd. De oven aan de voet van de berg Kyeryong te Kongju in Ch'ungch'ŏng Namdo is de bekende produktieplaats van dit beschilderde punch'ŏng. Deze oven die in 1927 door de Japanners opgegraven is, is in mei 1992 door het National Museum of Korea in Seoul en het Ho-Am Museum opnieuw onderzocht, met als gevolg dat er op de bestaande gegevens van voorheen correcties zijn aangebracht en bovendien nieuwe ovens gelocaliseerd zijn. Dat daar graftabletten van punch'ŏng met ijzerhoudende verf geschreven inscripties als '14de jaar van Sŏnghwa' (1478), '23ste jaar van Sŏnghwa' (1487), '3de jaar van Hongch'i' (1490) en '15de jaar van Kajŏng' (1536) gevonden zijn, duidt erop dat vanaf het laatste kwart van de 15de eeuw tot het begin van de 16de eeuw de bloeiperiode van het geschilderde punch'ŏng is geweest. De geschilderde patronen als vissen, klimops en dergelijke uit deze periode zijn van bijzondere aard, maar het glazuur en de basisklei zijn reeds grof van kwaliteit, aangezien in deze periode het punch'ŏng over het algemeen aan het aftakelen is. Het punch'ŏng verkeert zich met andere woorden in verval vanaf de regeringsperiode van koning Sŏngjong (1469-1494), wanneer wit porselein massaal geproduceerd wordt. Dit verschijnsel ontstaat door, en heeft te maken met de veranderingen van het produktieproces die het hele land sinds de stichting van een pottenbakkerij bij de Saongwŏn (een hofinstelling voor voeding) in Kwangju, tussen 1467 en 1469, ondergaat.

Behalve de bovengenoemde typen zijn er het *punchangmun* (opgemaakt patroon) waarbij de witte sliplaag naadloos geheel omhuld wordt en het *kwiyalmun* (geborsteld patroon) waarbij met behulp van een gereedschap, kwiyal genaamd, een behangersborstel, de witte sliplaag aangebracht wordt en de kwastspo-

show an interesting pattern structure which playfully imitates the schematic representations of the lotus flowers with stems and peonies with leaves of the typical Chinese Tang and Yuan styles. The prime of the engraved and cut-away pattern can be gleaned from the cut-away punch'ŏng urn holder with lotus flowers and fish by Kobong Hwasang (died 1430) which was found in the pagoda where Buddhist relics are kept of the Songgwang temple at Sŭngju-gun in the province of Chŏlla Namdo. This prime is thought to be during the reign of King Sejong (1418-1450), which almost coincides with the heyday of inlaid punch'ŏng. In the kilns of the Chŏlla provinces, such as for example at Udongni at Pu'an in Chŏlla Pukdo and at Ch'unghyodong near Kwangju in Chŏlla Namdo, the engraved and cut-away punch'ŏng seems to be found more frequently than in the other provinces.

The most abstract pattern of the different decoration techniques of the punch'ŏng is that of the *ch'ŏlhoemun* (painted underglaze pattern using iron as pigment). Ch'ŏlhoemun is a pattern which is painted on the white silt layer with a ferrous pigment. There exist two variations on this: one relatively realistic and the other concise and extremely abstract. The kiln at the foot of the Kyeryong mountain at Kongju in Ch'ungch'ŏng Namdo is the well-known production centre of this painted punch'ŏng. This kiln which was unearthed by the Japanese in 1927, was re-examined in May 1992 by the National Museum of Korea in Seoul and the Ho-am Museum, as a result of which certain corrections have been made to the information already known and also new kilns have been located. The fact that there the punch'ŏng memorial tablets have been found with ferrous paint inscriptions such as "14th year of Sŏnghwa" (1478), "23rd year of Sŏnghwa" (1487), "3rd year of Honch'i" (1490) and "15th year of Kajŏng" (1536), suggests that the period from the last quarter of the 15th century to the beginning of the 16th century must have been the heyday of painted punch'ŏng. The painted patterns such as fish, ivy and others from this period are special, but the glaze and base clay are already of a rough quality, since this period is already marked by a general decline of the punch'ŏng. In other words, the punch'ŏng started to decline during the reign of King Sŏngjong (1469-1494), when white porcelain was being produced on a large scale. This phenomenon is connected with the changes in the production process which took place throughout the country since the foundation of a pottery workshop at the Saongwŏn (a royal organization for food) in Kwangju, between 1467 and 1469.

Apart from the aforementioned types, there are also the *punchangmun* (trimmed pattern) where the white silt layer is entirely and seamlessly enclosed, and the *kwiyalmun* (brushed pattern) where a wallpapering brush called kwiyal is used to apply the white slip and the brush strokes remain visible. The brushed pattern

ren zichtbaar overblijven. Het geborstelde patroon is samen met het opgemaakt patroon, als een apart genre in zwang geweest in de periode van het eind van de 15de eeuw tot het begin van de 16de eeuw. Maar in de meeste gevallen vormen ze een achtergrondpatroon bij de in- en weggesneden en geschilderde patronen.

and the trimmed pattern were very popular as a separate genre during the period from the late 15th century to the early 16th century. In most cases, though, they formed a background pattern for the engraved, cut-away and painted patterns.

4. PERIODISERING NAAR STIJL EN HISTORISCHE ACHTERGROND

4. PERIODIZATION ACCORDING TO STYLE AND HISTORICAL BACKGROUND

De produktieperiode van ongeveer 200 jaar waarin punch'ŏng stilistisch bloei en verval ondergaat, kan op grond van gegevens over het chronologisch verloop en historische overleveringen in grote lijnen verdeeld worden in een beginstadium, een ontwikkelingsstadium, een stadium van verfijning en een vervalstadium.

On the basis of chronological data and historical tradition, the production period of about 200 years during which punch'ŏng went through a stylistic prime and decline can be roughly subdivided into an early period, a development period, a period of refinement and a period of decline.

1. BEGINSTADIUM (OMTRENT 1390-1420). De tijd vanaf voor en na de stichting van Chosŏn tot het jaar 1420 kan als beginfase beschouwd worden. Het exacte jaartal van de ontstaansperiode is moeilijk vast te stellen, omdat het punch'ŏng-goed tot stand komt naar voorbeeld van het in verval geraakte ingelegde celadon aan het einde van Koryŏ. Daarom is het nogal problematisch om het ingelegde en het gestempelde celadon van het ingelegde en het gestempelde punch'ŏng te onderscheiden, aangezien beide soorten van rond de overgang van Koryŏ naar Chosŏn stammen. Toch kunnen hun respectievelijke eigenschappen in het kort als volgt worden opgesomd:

Het glazuur en de klei van ingelegd celadon aan het eind van Koryŏ wordt vanaf 1300 grover, dat wil zeggen dat de klei donkergrijs of donkerbruin wordt, terwijl het glazuur grijsachtig groen of donkergroen wordt. Ook de motieven zijn ongenuanceerder; de voormalige voorstellingen met wolken en kraanvogels zijn bijvoorbeeld door een 'yŏnsoksabang munwi' (herhalingspatroon aan alle kanten) zoals het 'pitpang'ul munwi' (regendruppelpatroon) vervangen, in plaats van weelderige lotusbloemen met stengels en pioenen met bladeren treden de volgens vaste vormen ontworpen chrysanten met bladeren als geliefd motief op. Wat de decoratietechnieken betreft, neemt het gestempelde patroon de plaats in van het ingelegde, zodat het oppervlak vergroot wordt en daarop decoraties als stampers, chrysanten en gestencilde lotusbloemen en dergelijke vaak gestempeld zijn. In die zin wordt de veertiende eeuw overheerst door het tijdperk van het gestempeld celadon. De contouren van de *maebyŏng* (pruimebloesemvaas) veranderen in de vorm van de letter 's' en de bovenrand van een kom of schaal gaat vaak verder naar buiten staan.

Deze stijl zet zich eveneens ook met de ingang van de Chosŏn-periode, niet als punch'ŏng, maar als een alternatief 'celadon' voort. Inmiddels is in de late vijftiende eeuw het celadon gemaakt van witte porseleinaarde (paekt'och'ŏngja) geleidelijk onder de invloed van wit porselein gekomen, waarbij het, afgezien van het eigen glazuur van het celadon, zowel in het gebruik van de grondstoffen als qua vormgeving en de diverse technieken, precies overeenkomt met wit porselein. Aan de andere kant kenmerkt het celadon zich

1. EARLY PERIOD (AROUND 1390-1420). The time from before and after the foundation of Chosŏn until the year 1420 can be taken as the early period. The exact year of origination is hard to establish, because the punch'ŏng ware was created after the example of the inlaid celadon which had fallen into decline at the end of Koryŏ. That is why it is rather difficult to distinguish the inlaid and stamped celadon from the inlaid and stamped punch'ŏng, since both types date from around the transition from Koryŏ to Chosŏn. Yet their respective features can be summarized up as follows:

The glaze and clay of inlaid celadon at the end of Koryŏ become coarser from 1300, in other words, the clay becomes dark grey or dark brown, while the glaze becomes greyish green or dark green. Also the designs are less refined; the earlier illustrations with clouds and cranes have been replaced by a "*yŏnsoksabang munwi*" (repeat pattern on all sides) such as the "*pitpang'ul munwi*" (raindrop pattern), while instead of luxuriant lotus flowers with stems and peonies with leaves we find chrysanthemums with leaves designed according to fixed patterns. As for the decoration techniques, the stamped pattern takes the place of the inlaid pattern, so that the surface becomes larger and features such stamped decorations as pistils, chrysanthemums and stencilled lotus flowers. In this way the fourteenth century is dominated by stamped celadon. The contours of the *maebyŏng* (plum blossom vase) change into an S-shape and the top rim of a bowl or dish often sticks out further.

This style also continues through the beginning of the Chosŏn period, though not as punch'ŏng, but as an alternative celadon. Meanwhile, in the late 15th-century, the celadon made of white porcelain clay (paekt'och'ŏngja) has gradually come under the influence of white porcelain, in that apart from the celadon's own glaze it corresponds exactly to white porcelain in the use of the raw materials as well as in the design and the various techniques used. On the other hand, in the transformation from sanggam and inhwa

49

bij de gedaanteverandering van sanggam- en inhwa-celadon naar sanggam en inhwa-punch'ŏng door het zuiveringsproces van het glazuur en de klei. Toegespitst op het punch'ŏng tot en met het jaar 1420 is de kleur van glazuur en klei weer meer aan de heldere kant, al is de onzuiverheid nog niet helemaal geëlimineerd. De klei neigt naar het donkergrijs en het glazuur naar licht of donker getint geelachtig groen. De schalen met de inscripties 'Kong'an' of 'Kong'anbu' (1400-1420), een overheidsbureau opgericht ten behoeve van de werkzaamheden van de tweede koning van Chosŏn, Chŏnjong, na zijn troonsafstand, zijn goede voorbeelden van deze beginfase van ingelegd en gestempeld punch'ŏng.

2. ONTWIKKELINGSSTADIUM (OMTRENT 1420-1450).
Het ontwikkelingsstadium valt samen met de regeringsjaren van koning Sejong, wanneer de Koreaanse cultuur zich versterkt en men zich vervolgens ook aan de keramiekproduktie wijdt. In het derde regeringsjaar van koning Sejong (1421) wordt de inscriptie van de maker ingevoerd. Tussen het zesde (1424) en veertiende regeringsjaar (1432) wordt een onderzoek naar de ovens door het land heen ingesteld en worden de gegevens gesystematiseerd, met het oog op de samenstelling van 'Chiriji' in de Sejong shillok. Met andere woorden, de samenleving in deze periode is cultureel in beweging en deze tijd is tevens voor de ontwikkeling van het keramiek een belangrijke periode waarin nieuwe fundamenten worden gelegd. Zoals de voorbeelden aan het begin van deze ontwikkelingsfase, namelijk de ingelegde punch'ŏng-kruik met bloemen en vier oren en de gestempelde punch'ŏng-kruik met chrysanten en vier oren, opgegraven uit het graf van prinses Chŏngso (zie boven) laten zien, zijn het glazuur en de klei zorgvuldig tot een grijsgroen gezuiverd. Ook de patroonstructuren maken een erg harmonieuze en stabiele indruk. De andere werken uit deze periode zijn de gestempelde punch'ŏng-schaal met chrysanten en met de inscriptie 'Changhŭnggo', opgegraven samen met een geboortegedenkschaal met de inscriptie 'Chŏnjong samnyŏn' (het derde jaar van koning Chŏngjong: 1438), en de scherven van een gestempelde punch'ŏng-schaal, het bord en het deksel van een rijstkom met chrysanten en met de inscriptie 'Mujin Naesŏm' (1430-1451), opgegraven bij de oven van Ch'unghyodong. Als men ze met de schalen met de inscripties 'Kong'an' of 'Kong'anbu' uit de beginfase vergelijkt, wordt duidelijk dat het punch'ŏng zich gedurende de 30 jaren na 1420 enorm ontwikkeld heeft.

De scherven van een gestempeld punch'ŏng-stuk met de inscriptie 'Mujin Naesŏm', afkomstig van de oven van Ch'unghyodong die het National Museum of Korea eerst in 1963 en het Kwangju National Museum daarna in 1991 onderzocht hebben, zijn een waardevol gegeven voor het onderzoek naar de chronologische volgorde van het punch'ŏng in dit ontwikkelingsstadium. Hier gaat het namelijk om een voorwerp van hoge kwaliteit bestemd voor levering aan de staatsinstelling voor huishoudelijke zaken, Naesŏmshi, wanneer deze plaats 'Mujin-gun'genoemd wordt. Het betreft een tussenperiode gedurende

celadon into sanggam and inhwa punch'ŏng, the celadon is characterized by the purification process of the glaze and clay. Applied to the punch'ŏng until the year 1420, the colour of the glaze and clay has become somewhat clearer, though the impurities have not yet been entirely eliminated. The colour of the clay verges on dark grey and that of the glaze on light or dark tinted yellowish green. The dishes bearing the inscriptions "Kong'an" or "Kong'anbu" (1400-1420), a government agency set up for the activities of Chŏnjong, the second king of Chosŏn, following his abdication, are perfect examples of this early period of inlaid and stamped punch'ŏng.

2. DEVELOPMENT PERIOD (AROUND 1420-1450). The
development period coincides with the reign of king Sejong, which is marked by the growth of Korean culture and by large-scale ceramic production. In the third year of king Sejong's reign (1421), the inscription of the artist's name is introduced. Between the sixth (1424) and fourteenth (1432) year of king Sejong's reign, a survey is carried out of all the kilns throughout the country and the data are classified with a view to the compilation of "Chiriji" in the Sejong shillok. In other words, society in this period is culturally on the move, and for the development of ceramic art it is also an important period in which new foundations are laid. As the examples from the beginning of this development period show, namely the inlaid punch'ŏng vase with flowers and four handles and the stamped punch'ŏng vase with chrysanthemums and four handles, turned up from the tomb of princess Chŏngso (see above), the glaze and clay have been carefully purified to a greyish green. Also the pattern structures give a particularly harmonious and balanced impression. The other works from this period are the stamped punch'ŏng dish with chrysanthemums and with the inscription "Changhŭnggo", which was turned up together with a commemorative birth dish bearing the inscription "Chŏngjong samnyon" (the third year of king Chŏngjong: 1438), and the fragments of a stamped punch'ŏng dish, the plate and cover of a rice bowl with chrysanthemums and with the inscription "Mujin Naesŏm" (1430-1451), turned up near the kiln of Ch'unghyodong. If we compare them with the dishes with the inscriptions "Kong'an" or "Kong'anbu" from the early period, it is clear that the punch'ŏng had developed tremendously during the 30 years after 1420.

The fragments of a stamped punch'ŏng piece with the inscription "Mujin Naesŏm", which came from the kiln of Ch'unghyodong that was examined in 1963 by the National Museum of Korea and in 1991 by the Kwangju National Museum, constitute a valuable element for the research into the chronological order of the punch'ŏng ware in this development period. It concerns here a high-quality object intended for the public institution for domestic affairs, Naesŏmshi, when this place was called "Mujin-gun". It is an interim period during which the place Kwangju was degraded to Mujin-gun in the twelfth year of King

welke de plaats Kwangju in het twaalfde jaar van koning Sejong (1430) tot Mujin-gun gedegradeerd is totdat het in het eerste jaar van koning Munjong (1451) tot 'Kwangju-mok' gepromoveerd wordt. De klei van deze scherven bestaat uit gezuiverde compacte deeltjes en is van een helder grijs, dat door het transparante grijsgroene glazuur heen schijnt; daarover is het witte hoofdpatroon van een stabiele structuur en compact uitgebeeld, waarvan de kleur een uitstekende combinatie met die van de basisklei vormt. Verder is de evenwichtige en massieve vorm ook een bewijs voor de virtuositeit van de maker, waarbij onder meer de verbetering van technieken, zoals de nette afwerking van de rondingen en de sporen van fijn zand aan de voet en dergelijke opvalt. Deze eigenschappen wijzen op een vervaardigingsperiode van de scherven die in de jaren '40 valt, vlak voor de fase van de jaren '50, hoewel het patroon in de cirkel midden in de schaal en in de bovenkant van het deksel er nog niet helemaal goed afgewerkt uitzien.

Op grond van dergelijke chronologische gegevens kan geconstateerd worden dat vooral de jaren '40 vlak voor de verfijningsfase een periode van een verbluffende technologische sprong is geweest. Eveneens kan vastgesteld worden dat in deze tijd ook het in- en weggesneden punch'ŏng, zoals de eerder genoemde urnhouder van Kobong Hwasang uit de pagode van Songgwang-tempel in Chŏlla Namdo, al een volwassen stijl vertoont.

Sejong (1430) until it was promoted to "Kwangju-mok" in the first year of King Munjong (1451). The clay in these fragments consists of purified compact particles and is of a clear grey colour which appears through the transparent grey-green glaze; over that comes the white main pattern which is compact and balanced in structure and of which the colour forms an excellent combination with that of the base clay. The balanced and solid form also testifies to the artist's skill, in which respect certain improved techniques catch the eye, such as the neat finish of the curves and the traces of fine sand on the base. These features suggest that the fragments must have been produced in the 1440s, just before the 1450s period, although the pattern inside the circle in the middle of the dish and on the top of the cover does not seem so well-finished.

It can be concluded on the basis of these chronological data that in particular the 1440s, just before the period of refinement, had been a period of amazing technological progress. Moreover, also the engraved and cut-away punch'ŏng, like the aforementioned urn holder of Kobong Hwasang from the pagoda of the Songgwang temple in Chŏlla Namdo, already appears to show a mature style in this period.

3. STADIUM VAN VERFIJNING (OMTRENT 1450-1470). Het punch'ŏng bereikt in deze periode een stilistisch hoogtepunt dankzij de ontwikkelingen en de stabiliteit tijdens de regeringsjaren van koning Sejong die de geschiedenis van de Koreaanse keramiek verscheidene diensten bewezen hebben. Een gestempelde punch'ŏng-schaal met chrysanten en de inscriptie 'Tŏknyŏngbu' (1455-1457), een overheidsbureau opgericht ten behoeve van de werkzaamheden van koning Tanjong (r.1452-1455) na zijn aftreden, heeft niet alleen een glazuur dat door de oxydatie binnen de oven bruin is geworden, maar ook de vorm, patroon en toegepaste technieken zijn fraai. Als voorbeeld van een stilistisch hoogtepunt van de jaren '60 kan men het gestempelde punch'ŏng-placenta-vat met chrysanten (1462) van prins Wŏlsan, bewaard gebleven in het Museum of Oriental Ceramics in Osaka, appreciëren. De vorm imiteert het geraffineerde witte porseleinen vat dat dan in de mode is. De patronenstructuur die het stuk van de schouder tot onderzijde volledig overdekt, de glad afgewerkte en heldere grijzige klei, het doorzichtige glazuur en de sierlijke afwerking van het oppervlak maken duidelijk dat deze periode het hoogtepunt van het punch'ŏng betekent. De scherven van een vergelijkbaar vat, die bij de oven van Ch'unghyodong gevonden zijn, trekken momenteel veel belangstelling van de wetenschappelijke wereld.

3. PERIOD OF REFINEMENT (AROUND 1450-1470). In this period the punch'ŏng reaches a stylistic climax thanks to the developments and stability during the reign of king Sejong which has been particularly beneficial to the history of Korean ceramic art. A stamped punch'ŏng dish with chrysanthemums and the inscription "Tŏknyŏngbu" (1455-1457), a government agency set up for the activities of king Tanjong (1452-1455) following his abdication, not only has a glaze which had turned brown as a result of oxidation inside the kiln, but also its form, pattern and techniques are attractive. An example of the stylistic height during the 1460s is the stamped punch'ŏng placenta jar with chrysanthemums (1462) of prince Wŏlsan, which is kept at the Museum of Oriental Ceramics in Osaka. The form imitates the refined white porcelain vessel which was in fashion at that time. The pattern structure which completely covers the part from the shoulder to the bottom, the smoothly finished and clear greyish clay, the transparent glaze and the graceful finish of the surface demonstrate that this period marks the height of the punch'ŏng. The fragments of a similar vessel that were found at the kiln of Ch'unghyodong are currently attracting much attention from the academic world.

4. VERVALSTADIUM (OMTRENT 1470-1550). De belangrijke chronologische gegevens voor deze periode zijn de punch'ŏng-stukken met de inscripties 'Misa' (afkorting van Ŭlmi sawŏl: vierde maand van 1475) en 'Chŏng'yun'i' (afkorting van Chŏng'yunyŏn yun

4. PERIOD OF DECLINE (AROUND 1470-1550). The main chronological elements relating to this period are the punch'ŏng pieces with the inscriptions "Misa" (abbreviation of Ŭlmi sawŏl: fourth month of 1475) and "Chŏng'yun'i" (abbreviation of Chŏng'yunyŏn yun

iwŏl: schrikkelmaand, tweede maand van 1477), de wit porseleinen stukken met de inscripties 'Chŏng'yun'i' en het puch'ŏng grafschrift met de inscriptie 'Sŏnghwa Chŏng'yu'(het jaar van Chŏng'yu gedurende de Sŏnghwa-periode: 1477). Dat deze punch'ŏng scherven niet alleen een vaste datering geven, maar tegelijkertijd ook een grove stijl vertonen, wijst er met zekerheid op dat het punch'ŏng vanaf de jaren '70 abrupt achteruitgegaan is. De direkte reden waarom de oven van Ch'unghyodong, die ter levering aan een centrale staatsinstelling als de Naesŏmshi het hoog gekwalificeerde punch'ŏng geproduceerd heeft, tot het niveau van een plaatselijke oven vervallen is, kan liggen in het feit dat de pottenbakkerij als onderdeel van de Saongwŏn te Kwangju in de provincie Kyŏnggido, gedurende de jaren van 1467 tot 1489 opgezet wordt om als directe leverancier aan het hof en de centrale regeringsinstellingen te dienen. Dat de in 1469 voltooide 'Kongjŏn' (Beschrijving van de nijverheid) opgenomen, in het *Kyŏngguk taejŏn* (Het Grote Wetboek) al een 'hofambachtsman', één van de aan de Saongwŏn verbonden pottenbakkers, vermeldt, suggereert dat de pottenbakkerij reeds in die periode opgericht is en de aan het staatsbedrijf Saongwŏn gedetacheerde vakmensen zich voor de produktie van de te leveren keramiek, namelijk het delicate witte porselein ingezet hebben. Een van de redenen waarom de produktie van het witte porselein in de Saongwŏn zonder meer moet toenemen, is een tendens dat men er steeds de voorkeur aan geeft, zoals in *Yongjae ch'onghwa* (Essaybundel van Yongjae) wordt opgemerkt: "Sinds koning Sejong nam het witte porselein het monopolie over". Na de stichting van zo'n pottenbakkerij was het dus niet meer nodig om elders in het land de keramiek voor officiële doeleinden te bestellen. Vervolgens storten de produkties van de ovens op het platteland opeens in elkaar en versnelt deze situatie het stilistische verval van het punch'ŏng.

Na 1470 gaat punch'ŏng in het algemeen achteruit, maar aan de voet van de berg Kyeryong te Kongju wordt het beschilderde punch'ŏng met een bijzonder merkwaardig patroon massaal geproduceerd. De laatste chronologische datering van alle gegevens die daar verzameld en gerangschikt zijn, is een graftablet met de inscriptie '15de jaar van Kajŏng' (1536). Wat het beschilderde punch'ŏng betreft, wordt de witte sliplaag erg dik aangebracht om de grove klei te verbergen en wordt het patroon vlot getekend, maar de technieken zijn zeer wild toegepast. Er zijn ook veel voorbeelden met sporen van dik zand aan de voet. De tendens van het geschilderde punch'ŏng is die van een verval dat plaatsheeft vanaf het laatste kwart van de vijftiende eeuw tot het begin van de zestiende eeuw.

In de voorbeelden van na deze periode, een graftablet met de inscriptie '19de jaar van Kajŏng' (1540) bewaard in het National Museum of Korea, en een graftablet met de inscriptie '15de jaar van Mannyŏk' (1578) bewaard in Japan, komen de inscripties gegraveerd op een zwak geborsteld patroon voor. Zoals blijkt uit dergelijke chronologische gegevens raakt het punch'ŏng vanaf circa 1540 in snel verval.

yun iwŏl: intercalary month, second month of 1477), the white porcelain pieces bearing the inscriptions "Chŏng'yun'i" and the punch'ŏng epitaph with the inscription "Sŏnghwa Chŏng'yu" (the year of Chŏng'yu during the Sŏnghwa period: 1477). The fact that these punch'ŏng fragments not only provide a firm dating, but also show a coarse style, serves to indicate with certainty that the punch'ŏng had suddenly begun to decline from the 1470s. The direct reason why the kiln of Ch'unghyodong, which had produced the high-quality punch'ŏng for a central public institution like the Naesŏmshi, had fallen to the level of a local kiln may lie in the fact that between 1467 and 1469 a pottery workshop had been set up as part of the Saongwŏn at Kwangju in the province of Kyŏnggido to serve as direct suppliers to the court and the central government institutions. The fact that the "Kongjŏn" (Inventory of Industries), which was completed in 1469 and incorporated in the *Kyŏngguk taejŏn* (The Great Statute Book), already mentions a "court craftsman", one of the ceramists working for the Saongwŏn, suggests that the pottery workshop had already been set up in that period and that the craftsmen who worked at the state-owned company Saongwŏn produced the delicate white porcelain there. One of the reasons why the production of white porcelain at the Saongwŏn simply had to increase is that there was a growing preference for this porcelain, as is commented in *Yongjae ch'onghwa* (Collection of Essays by Yongjae): "White porcelain has taken over the monopoly since king Sejong". Once this pottery workshop had been set up, it was no longer necessary to order ceramics for official use from anywhere else in the country. As a result, the kilns in the country suddenly collapsed, which of course hastened the stylistic decline of the punch'ŏng.

After 1470, punch'ŏng went through a period of general decline, yet at the foot of the Kyeryong mountain in Kongju, painted punch'ŏng with an unusual pattern was produced on a large scale. The last chronological dating of all the elements that were collected there and classified, is a memorial plaque with the inscription "15th year of Kajŏng" (1536). As far as the painted punch'ŏng is concerned, the white slip is applied very thickly in order to conceal the coarse clay and the pattern is fluently painted, but the techniques have been applied very roughly. There are also many examples with traces of thick sand at the bottom. The tendency characterizing the painted punch'ŏng is that of a decline which took place from the last quarter of the fifteenth century to the beginning of the sixteenth century.

On the examples dating from after this period, a memorial plaque with the inscription "19th year of Kajŏng" (1540), which is kept at the National Museum of Korea, and a memorial plaque with the inscription "15th year of Mannyŏk" (1578), kept in Japan, the inscriptions are engraved on a weakly brushed pattern. As is shown by those chronological data, the punch'ŏng began to decline sharply from around 1540.

In vergelijking met Koryŏ-celadon en Chosŏn wit porselein zijn er in punch'ŏng bijzonder veel inscripties te vinden. De inhoud kan gewoonlijk de volgende vormen aannemen: 1. naam van de maker; 2. naam van de officiële instelling; 3. plaatsnaam; 4. datum van vervaardiging; 5. naam van de opdrachtgever of een aanduiding van kwaliteitsklasse. Deze aanduidingen worden toegepast, zoals eerder vermeld, vanaf het zeventiende regeringsjaar van koning T'aejong (1417) om diefstal van voorwerpen te voorkomen door middel van naamsaanduiding van elke betreffende instelling, en vanaf het derde regeringsjaar van koning Sejong (1421) om de kwaliteit van de voorwerpen te verhogen door bekendmaking van de maker op de onderzijde. Voorbeelden met de aanduiding van de produktieplaats zijn voornamelijk afkomstig uit de ovens van de Kyŏngsang provincies. Om slechts enkele voorbeelden te noemen, worden in de inscripties 'Miryang Changhŭnggo', 'Kyŏngju Changhŭnggo', 'Yŏngyang Insubu' de plaatsnaam van de Kyŏngsang provincies met die van de instelling gecombineerd. Ook van de Chŏlla provincies zijn er voorbeelden van inscripties van plaatsnaam en instellingen, zoals de stukken met 'Naesŏm' en 'Mujin-Naesŏm' uit Ch'unghyodong in Kwangju aantonen. In plaatsen als Pu'an en Koch'ang zijn scherven gevonden waarop de schrifttekens voor 'Naesŏm' met een zegel aangebracht zijn. In de Ch'ungch'ŏng provincies zijn vooral de namen van de officiële instellingen zoals 'Yebinshi', 'Naejasi', 'Naesŏmshi' enzovoorts, als inscriptie gevonden.

Wat betreft de vervaardigingsdatum en de opdrachtgever zijn er duidelijke inscripties zoals eerder vermeld: 'Misa' (1475), 'Chŏng'yun'i' (1477), 'Sŏnghwa Chŏng'yu' (1477), en 'Kwanggong' (staatseigendom van de gemeente Kwangju), 'Kwangsang' (de hoogste kwaliteit van het gewest Kwangju), 'Kwangbyŏl' (speciaal gebakken werk van het gewest Kwangju) enzovoorts uit de reeds genoemde oven te Ch'unghyodong. Deze scherven zijn echter in nogal decadente stijl, waardoor geconstateerd kan worden dat ze pas gemaakt zijn na het verval van deze oven tot een plaatselijk atelier.

6. GEBRUIKERSGROEPEN

Voor zover het Koryŏ-celadon betreft, is het celadon van de hoogste kwaliteit met zijn mysterieuze kleur ('ijsvogel-groen') bestemd voor het hof en de adellijke families in de hoofdstad Kaesŏng, terwijl het celadon van mindere kwaliteit, namelijk het 'geelgroene' celadon voor de plaatselijke clans bedoeld is. Volgens de *Koryŏsa* (Kroniek van Koryŏ) hebben de herhaalde invasies van de Japanse zeerovers de pottenbakkers aan de kust gedwongen hun standplaats op te geven en naar het binnenland te vluchten, waar ze nieuwe werkplaatsen voor de produktie van keramiek opgebouwd hebben. Aan de andere kant zijn de ovens op het platteland bevorderd mede dankzij het feit dat de plaatselijke machthebbers naar het centrale gezag doorstroomden bij de oprichting van Chosŏn. Dat leidt ertoe dat de hele bevolking, van het hof tot de gewone burger, van keramiek gebruik maakt.

Compared with Koryŏ celadon and Chosŏn white porcelain, there are quite a lot of inscriptions to be found in punch'ŏng. These inscriptions may be the name of the artist, the name of the official body, a place-name, the date of manufacture, the name of the patron, or a quality indication. As we have said earlier, these indications began to be applied from the seventeenth year of the reign of king T'aejong (1417) so as to prevent theft of these objects by inscribing the name of each respective institution, and from the third year of the reign of king Sejong (1421) to enhance the quality of the objects by inscribing the artist's name on the bottom. Examples with indication of the place of production chiefly come from the kilns of the Kyŏngsang provinces. To give only a few examples, in the inscriptions "*Miryang Changhŭnggo*", "*Kyŏngju Changhŭnggo*", "*Yŏngyang Insubu*", the place-names of the Kyŏngsang provinces are combined with those of the institution. From the Chŏlla provinces, too, there are examples of inscriptions of place-names and institutions, as the pieces with "*Naesŏm*" and "*Mujin-Naesŏm*" from Ch'unghyodong in Kwangju show. In places like Pu'an and Koch'ang fragments have been found on which the letters of "*Naesŏm*" have been applied with a stamp. In the Ch'ungch'ŏng provinces, mainly the names of official bodies such as "*Yebinshi*", "*Naejasi*", "*Naesŏmshi*" etc. have been found as inscriptions.

As for the date of manufacture and the patron, there exist clear inscriptions which have already been referred to earlier: "*Misa*" (1475), "*Chŏng'yun'i*" (1477), "*Sŏnghwa Chŏng'yu*" (1477), and "*Kwanggong*" (government property of the municipality of Kwangju), "*Kwangsang*" (the highest quality of the district of Kwangju), "*Kwangbyŏl*" (specially baked work of the district of Kwangju) from the above mentioned kiln at Ch'unghyodong. These fragments, however, are in a rather decadent style, which suggests that they were made only after this kiln had declined to a local workshop.

6. USERS

As regards the Koryŏ celadon, the celadon of the highest quality with its mysterious colour ("kingfisher green") was intended for the court and for the noble families in the capital Kaesŏng, whereas the celadon of inferior quality, namely the "yellowish green" celadon, was intended for the local clans. According to the *Koryŏsa* (Koryŏ Chronicles), the successive invasions by Japanese pirates forced the ceramists who lived along the coast to flee inland, where they set up new workshops for the ceramic production. On the other hand, the kilns in the country were promoted thanks to the fact that the local rulers went to join the central authorities when Chosŏn was founded. As a result, the whole population, from the court down to the ordinary citizen, used ceramics.

Koryŏ celadon drukt als keramiek voor een beperkte bovenlaag een sierlijke, nobele en ingetogen schoonheid uit. Daarentegen is punch'ŏng, met uitzondering van het formele gestempelde punch'ŏng, meestal pragmatisch en functioneel en geeft de ongekunsteldheid en levendigheid van de smaak van de toenmalige burger weer. De steeds terugkerende kenmerken van punch'ŏng dat in de vijftiende en zestiende eeuw in zwang is geweest, zijn de ietwat stug aandoende bestanddelen, de ongedwongen vormgeving en patronen, en de uitdrukking van de persoonlijkheid van de ambachtsman, al dan niet strevend naar een abstracte wereld. Ook het witte porselein, vooral het ingelegde witte porselein dat uitsluitend in de vijftiende eeuw vervaardigd is, vertoont de invloed van punch'ŏng-steengoed. Na de oprichting van de pottenbakkerij in Kwangju in de provincie Kyŏnggido tussen 1467 en 1469 neemt de positie van het witte porselein daar toe, waardoor de punch'ŏng-ovens op het platteland in verval raken en vanaf het midden van de 18de eeuw langzaam maar zeker van het toneel verdwijnen.

As pottery for a small upper class, Koryŏ celadon expressed a graceful, noble and modest beauty. Punch'ŏng, on the other hand, apart from the formal stamped punch'ŏng, is mostly pragmatic and functional and expresses the simplicity and vitality of the people's taste at that time. The recurrent characteristics of punch'ŏng, which was in fashion in the fifteenth and sixteenth centuries, are the somewhat stiff elements, the spontaneous design and patterns, and the expression of the artist's personality, whether or not seeking to depict an abstract world. The white porcelain, too, particularly the inlaid white porcelain which was made only in the fifteenth century, shows the influence of punch'ŏng stoneware. The foundation of the pottery workshop in Kwangju in the province of Kyŏnggido between 1467 and 1469 served to enhance the position of white porcelain there. As a result, the punch'ŏng kilns in the country began to decline and would gradually disappear from the scene altogether from the mid 18th century.

6. DE INTRINSIEKE WAARDE LAG IN DE "VOLMAAKTE ZUIVERHEID"
Wit porselein uit de Chosŏn-dynastie

Chung Yang-mo

De produktie in de pottenbakkerijen kende een evolutie die hand in hand ging met de groei van de menselijke wijsheid en de vooruitgang van de beschaving sinds de mens begonnen was aardewerk te maken. Het steengoed kwam pas in een later stadium naar voren, en tenslotte werd het glazuur bedacht om de potten duurzaamheid en glans te geven. De pottenbakkerij in het oude Verre Oosten vond haar meest verfijnde kunstvorm in celadon, zwart aardewerk en wit porselein, waarbij de Chinezen steeds de toon aangaven. De Koreaanse pottenbakkers, die gewoonlijk hun inspiratie uit het Chinese aardewerk haalden, leverden op een aantal belangrijke vlakken een unieke bijdrage aan de keramiekkunst.

In 1976 werd net voor de zuidwestkust van Korea, in de nabijheid van Shinan in de provincie Zuid-Chŏlla, een ruime collectie van Chinese keramiek in een visnet opgetrokken. Deze eigenlijk toevallige ontdekking gaf aanleiding tot een sensationele berging van ongeveer 20.600 voorwerpen van antiek aardewerk uit het wrak van een Chinees handelsschip, dat naar men vermoedt in 1323 gezonken was. Onderzeese opgravers waren van mening dat het schip tienduizenden Chinese exportgoederen vervoerde toen het zijn uiteindelijke lot onderging. Het geborgen aardewerk omvatte ongeveer 12.300 celadons en 5.300 voorwerpen in wit en blauw/wit porselein.

Historici van de keramiekkunst zagen de verhouding van porselein-waar ten overstaan van celadons als een belangrijk bewijs dat de produktie van keramiek in China in de 14de eeuw een ware overgangsperiode meegemaakt had. De vraag naar celadons was in die tijd duidelijk gedaald terwijl wit porselein steeds meer geliefd en gevraagd werd. Bijgevolg was in die tijd de kwaliteit van de celadons duidelijk minderwaardig aan die van de vorige eeuwen. Het witte porselein kende daarentegen een gediversifieerde groei in soorten en vormen.

Opvallend is dat de produktie van keramiek in Korea rond diezelfde periode een gelijkaardige koersverandering kende. Het Koryŏ-celadon, dat ooit in het middelpunt stond van de bewondering van de toenmalige Chinezen van de Song-dynastie, ging aan kwaliteit verliezen vanaf het einde van de 13de eeuw. De produktie van celadon in de 14de eeuw werd opgevoerd in kwantiteit, maar zou al snel aan kwaliteit verliezen. Vanaf de 15de eeuw bleef de produktie van wit porselein groeien en zou de vaardigheid van de pottenbakkers in gelijke tred aanzienlijk verbeteren. De keramiekindustrie van Korea onderging zelfs een nog snellere overgang van celadon naar wit porselein dan in vergelijking met China. Hierbij dient nadrukkelijk vermeld te worden, dat de Koreaanse pottenbakkers tijdens de overgangsperiode een uiterst vindingrijke technologie ontwikkelden voor de produktie van het alom gekende punch'ŏng aardewerk.

6. THE MERIT LAY IN "ABSOLUTE PURITY"
White Porcelain of Chosŏn Dynasty

Chung Yang-mo

Pottery production by mankind continued its evolution along with the progress in human wisdom and civilization since primitive man began to make earthenware. Stoneware came in the next stage, and then glaze was devised to give vessels durability and luster. Celadons, black wares and white porcelains represented the most refined artistry in ancient East Asian pottery making, in which the Chinese were always far ahead. Korean potters, who were usually inspired by Chinese wares, made a unique contribution to ceramic art in a few significant areas.

In 1976, an assortment of Chinese pottery wares was hauled up in a fishing net off the south-west coast of Korea, near Shinan in South Chŏlla Province. This accidental discovery led to a sensational salvage of some 20.600 pieces of antique pottery from the wreckage of a Chinese trade ship, which is believed to have been sunken in 1323. Undersea excavators said that they believe the ship was carrrying tens of thousands of Chinese export wares when it met its fortune. The pottery wares salvaged included some 12.300 celadons and 5.300 white and blue-and-white porcelains.

The proportion of porcelain wares to celadons provided the historians of ceramic art with interesting evidence of a transition in Chinese pottery production in the 14th century. Demand for celadons was declining notably at the time, while the popularity of white porcelains was ever rising. Consequently, the quality of celadons produced at this time was obviously inferior to wares made in the preceding centuries. White porcelains, on the contrary, were growing diverse in kinds and shapes.

It is interesting to note that the Korean pottery industry was undergoing similar changes about this time. The Koryŏ celadon, which was once the object of admiration from the contemporary Chinese of the Song Dynasty, began to deteriorate in quality from the late 13th century. Celadon production in the 14th century increased in quantity but rapidly degenerated in quality. From the 15th century onward, the manufacture of white porcelains continued to grow and the potters' skill also improved remarkably. Korea's ceramic industry underwent an even faster transition from celadon to white porcelain than that of China. It must certainly be mentioned here that the Korean potters during this transitional period developed a very indigenous technology for producing the widely admired *punch'ŏng* ware.

De verdeling in perioden is in de geschiedenis van de keramiekkunst even belangrijk als in welke andere kunst of ambacht dan ook. Er bestaat geen twijfel rond het feit dat de ontwikkelingsstroom in de keramiekkunst het best begrepen kan worden door een vergelijking te maken met de politieke, economische, sociale en culturele situatie van elke periode, voornamelijk met betrekking tot andere kunsten. Bij een dergelijke onderneming kunnen voorwerpen uit keramiek, historische gegevens en materiaal met betrekking tot pottenbakkerijen zeer kostbare informatie opleveren.

Onderzoeksmateriaal dat gevonden werd in de oude pottenbakkerijen rondom Kwangju, ten zuiden van Seoul, waar de officiële keramiek van de Chosŏn-dynastie gefabriceerd werd, speelde een essentiële rol voor het chronologisch overzicht van het Chosŏn-porselein, dat in de volksmond *paekja* of in dit artikel het witte porselein genoemd werd. De structuur van de pottenbakkerijen, de vormen van de potten, de soort glazuur en de wijzigingen in de vorm van de basis en de ovensteunen vormden de belangrijkste interessepunten.

The division of periods is as important in the history of ceramic art as in any other art and craft. There is no doubt that the stream of development in ceramic art can be best understood by tracing it in relation to political, economic, social and cultural conditions of each period, particularly in connection with other arts. In such an endeavor, pottery objects, historical records and kiln site evidence all offer valuable information.

Research materials obtained from the ancient kiln sites around Kwangju, south of Seoul, where the official wares of the Chosŏn Dynasty were produced, played a crucial role in taking a chronological overview of the Chosŏn porcelain, popularly called *paekja*, or the white porcelain, in this paper. The structure of kilns, forms of vessels, types of glaze, and changes in the shape of the base and the spur marks served as major points of interest.

EERSTE PERIODE: 1392-1649

Koning Sejong, de vierde monarch van Chosŏn die regeerde van 1418 tot 1450, werd de meest opvallende koning in een opeenvolgende reeks van bekwame heersers die de fundamenten van de dynastie tijdens haar vroege jaren hebben gelegd. Onder zijn vooraanstaand leiderschap kende het herboren koninkrijk een culturele bloei dank zij de politieke en sociale stabiliteit en de stevige verdediging van de landsgrenzen.

De Sejong Shillok, de officiële jaarboeken van de heerschappij, bevat verscheidene verwijzingen naar de produktie van keramiek; waarschijnlijk is de belangrijkste vermelding de telling van de pottenbakkerijen, die uitgevoerd werd van 1424 tot 1425 en die resulteerde in een lijst van 324 pottenbakkerijen verspreid over het hele land, waarvan 139 voor de produktie van porselein en 185 voor steengoed. Al deze pottenbakkerijen werden in klassen onderverdeeld, in overeenstemming met de kwaliteit van hun produkten en met vermelding van hun ligging. De pottenbakkerijen in Kwangju, in de provincie Kyŏnggi, en Sangju en Koryŏng in de provincie Kyŏngsang werden als de beste porseleinbakkerijen gekwoteerd.

De jaarboeken vermeldden tevens, dat in opdracht van een gezant van Ming de pottenbakkerijen in Kwangju de opdracht kregen wit porselein in verscheidene grootten te fabriceren om deze voorwerpen aan de Chinese Keizer aan te bieden. Dit is een duidelijk bewijs dat het Koreaanse wit porselein in deze vroege periode de beste kwaliteit vertoonde.

Een eigentijdse bron, Yongjae Ch'onghwa (Een selectie uit de werken van Yongjae) van Sŏng Hyŏn vermeldt dat "uitsluitend wit porselein gebruikt werd in de koninklijke hofhouding van Sejong". De Kwanghaegun Ilga (Jaarboeken van de Heerschappij van Kwanghaegun: 1603-1628) maakt eveneens gewag van het feit dat de koning wit porselein gebruikte.

Het is duidelijk dat geen enkele andere soort porse-

FIRST PERIOD: 1392-1649

King Sejong, the fourth monarch of Chosŏn who reigned from 1418 to 1450, stood out among a succession of able rulers who laid the foudations of the dynasty during its early years. Under his prominent leadership, the new-born kingdom achieved a cultural flowering on the basis of political and social stability and strong defense of borders.

The *Sejong Shillok*, or the official annals of the reign, contains several references to ceramic production. The most important of these is probably the census of pottery factories, which was carried out in 1424 to 1425 and produced a list of 324 kilns across the country, including 139 for porcelain and 185 for stoneware manufacturing. All these kilns were classified into three grades in accordance with the quality of their products and their locations were presented. Kilns in Kwangju, Kyŏnggi Province, and Sangju and Koryŏng in Kyŏngsang Province were rated the best porcelain factories.

The annals also has an account that, at the request of a Ming envoy, kilns in Kwangju were ordered to make white porcelain wares in various sizes to be presented to the Chinese emperor. This serves as clear testimony to the high quality of Korean white porcelain at this early date.

A contemporary source, *Yongjae Ch'onghwa* (Assorted Writings of Yongjae) by Sŏng Hyŏn, says that "white porcelain was used exculsively in the royal household of Sejong". The *Kwanghaegun Ilga* (Record of the Reign of Kwanghaegun: 1603-1628) also notes that the king used white porcelain.

It is obvious that no type of porcelain was more highly valued in Korea during the Chosŏn period

56

lein in Korea een dergelijk grote waardering genoot tijdens de Chosŏn-periode dan het zuivere witte porselein. Deze hoge achting voor wit porselein gaat eigenlijk terug tot de Koryŏ-periode, toen de Koreaanse pottenbakkers aanvankelijk slechts weinig succes kenden in de produktie van wit porselein van hoge kwaliteit. Ten gevolge daarvan werd een groot aantal Chinese voorwerpen geïmporteerd om aan de vraag tegemoet te kunnen komen. De Koreaanse pottenbakkers maakten van deze Chinese produkten handig gebruik als model, en tegen het einde van de 12de eeuw begon men het typisch Koreaans wit porselein te produceren.

Aan het einde van de 15de eeuw, onder de heerschappij van Koning Sejong van Chosŏn, werd een nieuwe en kenmerkende Koreaanse soort van wit porselein ontwikkeld. De betere kwaliteit van deze produkten kan afgeleid worden uit het feit dat een Chinese gezant van het keizerlijke hof van Ming om een aantal produkten van dit aardewerk gevraagd heeft om ze aan de keizer te kunnen aanbieden.

Het witte porselein, dat zeer gewaardeerd werd om zijn volmaakte zuiverheid, die voortvloeide uit de schoonheid in vorm en de tint van het glazuur, werd met een grotere kwantiteit geproduceerd dan welke andere soort steengoed dan ook in de loop van de Chosŏn-periode. Het hele land bevatte een rijke voorraad aan fijne porseleinaarde, en de produktie van porselein in de officiële pottenbakkerijen stond onder het toezicht van de regering. Het grote publiek begeerde de volmaakte schoonheid van wit porselein, maar het algemeen gebruik ervan werd door middel van een Officieel Bevel in 1466 verboden, ten minste voor een bepaalde periode, waarbij ook de produktie beperkt werd tot voorwerpen die specifiek door de koninklijke hofhouding besteld werden.

Zoals blijkt uit de telling, die tijdens de heerschappij van Sejong uitgevoerd werd, produceerden de pottenbakkerijen die in de buurt van Seoul gevestigd waren, wit porselein van de beste kwaliteit. In het bijzonder vermelden de jaarboeken van de heerschappij van Sejong dat er vier pottenbakkerijen waren, die verspreid over het hele land eersteklasprodukten fabriceerden, waaronder één in Ponchon-ri, Chungbu-myŏn en Kwangju-gun. De pottenbakkerij van Kwangju maakte wit porselein van alle klassen tijdens de eerste jaren van de dynastie, maar zou zich later gaan beperken tot de produktie van voornamelijk eersteklasprodukten. De pottenbakkerijen in Sangju, Kyŏngsangbuk-do, en Koryŏng, Kyŏngsangnam-do, fabriceerden eveneens wit porselein van de beste kwaliteit. Onderzoekingen in de pottenbakkerijen in Kwangju en Koryŏng hebben aangetoond dat zij eersteklasprodukten fabriceerden, terwijl de pottenbakkerij van Sangju geen bewijs heeft geleverd voor haar produktie van eersteklasprodukten.

De eersteklasprodukten werden gemaakt van de beste porseleinaarde of kaolien en werden met een zuiver glazuur behandeld, dat een lichtblauwachtige tint opleverde. Het dikke, schitterende glazuur werd gelijkmatig over de oppervlakte aangebracht, die bijna geen craquelé of schroeiplekken vertoonde. Deze produkten straalden een uniek warm gevoel uit.

than the plain white porcelain wares. This high regard for white porcelain actually dates back to the Koryŏ period, when Korean potters at first had little success in producing white wares of high quality. As a result, a large number of Chinese wares were imported to meet the demand. The Korean potters used these Chinese wares as their models, but at about the end of the 12th century, typically Korean white porcelains were being produced.

By the 15th century under the reign of King Sejong of Chosŏn, a new and distinctively Korean type of white porcelain had been developed. The high quality of these wares may be judged from the fact that a Chinese envoy from the Ming imperial court requested a number of the wares for presentation to the emperor.

The white porcelain, highly admired for its absolute purity which was derived from the beauty of form and the tone of glaze, was produced in a larger volume than any other type of ware throughout the Chosŏn period. The whole country was blessed with a rich reserve of fine china clay, and the porcelain production at official kilns was supervised by the government. The public craved the pure beauty of white porcelain but its general use was prohibited, at least for a time, by court order in 1466, restricting manufacturing to pieces specially ordered by the royal household.

As shown in the census taken during the reign of Sejong, kilns located near Seoul produced white porcelains of the highest quality. Particularly, the annals of the reign of Sejong notes that there were four kilns which produced first-grade wares across the country, including one in Ponchon-ri, Chungbu-myŏn, Kwangju-gun. The Kwangju kiln produced white wares of all grades during the early years of the dynasty but tended thereafter to limit its production largely to first-grade wares. Kilns in Sangju, Kyŏngsangbuk-do, and Koryŏng, Kyŏngsangnam-do also produced white porcelains of the finest quality. Investigations of the kiln sites in Kwangju and Koryŏng established that they produced first-grade wares, but the Sangju site has not yet yielded evidence of its high-quality products.

The first-grade wares were made of the finest white china clay and coated with pure glaze with a pale bluish tint. The thick, lustrous glaze was applied evenly all over the surface, which is nearly devoid of cracks or scorch marks. These wares would give the viewer a uniquely warm feeling.

De tweedeklasprodukten werden gewoonlijk gemaakt van een kaolien van een lichtgrijze kleur, die een weinig ijzer bevatte. Het glazuur voor deze produkten bevatte tevens een kleine hoeveelheid ijzer, dat de oppervlakte van de pot een lichtgrijs-blauwe kleur gaf. Kleine haarscheuren zouden in de loop van het bakproces aan de oppervlakte van deze potten verschijnen, die gewoonlijk onderaan zandsporen vertoonden.

Wit porselein van de laagste klasse kreeg in zuivere witte kaolien zijn vorm op het pottenbakkerswiel. Het glazuur bevatte een kleine hoeveelheid ijzer, dat resulteerde in een lichtblauwe tint na het bakken. De potten uit deze categorie vertonen op hun oppervlakte dikwijls sporen van het pottenbakkerswiel. Vaak hebben ze een bamboevormige basis met sporen van porseleinaarde.

De Japanse invasie van 1592 tot 1598 toverde het grootste deel van Korea om in een puinhoop. De keramiekindustrie van Korea stortte mateloos in elkaar omdat de meeste pottenbakkerijen vernietigd werden en pottenbakkers gevangen genomen en naar Japan gedeporteerd werden. Om duidelijke en gegronde redenen kreeg de oorlog dan ook de bijnaam "de pottenbakkers-oorlog" of "theepot-oorlog", aangezien hij de teloorgang van de keramiekindustrie van Korea met zich meebracht terwijl Japan een dramatische stuwkracht kende in de ontwikkeling van zijn porseleinproduktie.

Dank zij de vooruitlopende technologie van de Koreaanse pottenbakkers die zich in de nasleep van de oorlog op Japanse bodem vestigden, begon Japan kwaliteitsporselein te produceren, dat uiteindelijk de keramiekindustrie in Europa zou gaan beïnvloeden.

Ondertussen kwam er maar geen einde aan de lijdensweg van het Koreaanse volk aan de overzijde van de zee, zelfs niet toen de vernietigende zevenjarige oorlog met Japan voorbij was. Het land werd herhaaldelijk geteisterd door hongersnood en bovendien kreeg de benarde situatie van het volk het nog erger te verduren door een nieuwe invasie, ditmaal van de Mantsjoe's vanuit het noorden in 1636. De keramiekindustrie moest nog geduld oefenen voor zij opnieuw uit haar ruïnes opgetrokken zou kunnen worden na deze twee belangrijke gewapende conflicten.

The second-grade wares were usually made of clay in pale gray color, which contains a little iron. Glaze for these wares also contained a small amount of iron that would give the vessel surface a pale grayish-blue tone. Tiny cracks would appear in the course of firing on the surface of these vessels that normally have sand spur marks on the bottom.

White wares of the lowest grade were modeled on the wheel with pure white clay. Glaze contained a little iron to result in a pale bluish tinge after the firing. Vessels in this category often have traces of wheel on the surface. They frequently have a bamboo-shaped base with clay spur marks.

The Japanese invasion in 1592 to 1598 turned the greater part of Korea into rubble. Korea's ceramic industry was ruined beyond measure as most pottery kilns were destroyed and potters were taken captive to be carried off to Japan. There was sufficient reason for the war to have the nickname of a "pottery war" or "tea bowl war" as it marked the nadir of Korea's ceramic industry while Japan acquired a momentum for dramatic development in its porcelain manufacture.

Thanks to the advanced technology of the Korean potters who settled on its soil in the wake of the war, Japan began to produce high-quality porcelains that would eventually influence the ceramic industry in Europe.

In the meantime, the sufferings of the Korean people across the sea had not come to an end with the close of the devastating seven-year war with Japan. The country was repeatedly swept by famine and the plight of the people was further added to due to another foreign invasion, this time the Manchus from the north in 1636. The ceramic industry had to wait to be resurrected from the ruins of the two major armed conflicts.

TWEEDE PERIODE: 1651-1751

De produktie van porselein werd langzaam nieuw leven ingeblazen na de oorlogen met Japan en het China van Qing. Wit porselein zou stilaan door een ruime bevolkingsklasse gebruikt gaan worden en de produktie ervan ging steeds meer groeien. De stijl van de potten en de tint van het glazuur ondergingen subtiele maar ingrijpende veranderingen. De potten kregen verfijnde vormen, sommigen zelfs met een oppervlakte in facetten. De tint van het glazuur was ofwel volmaakt wit ofwel blauwachtig wit, wat een warmer en meer dynamisch gevoel uitstraalde. Een aantal porseleinen werken werd geproduceerd met een fijn netwerk van craquelé en zelfs enige schroeiplekken, door tijdens het bakproces geen kapsels te gebruiken.

SECOND PERIOD: 1651-1751

Porcelain manufacturing regained vitality very slowly following the wars with Japan and Qing China. White wares came to be used by a broad class of people and their manufacture grew increasingly active. Subtle but definite changes took place in the style of vessels and the glaze colour. Vessels were modeled in refined forms, some with faceted surfaces. The tone of glaze was either pure white or bluish white, giving a feeling of more warmth and vitality. A number of wares were turned out with a fine network of cracks and even some scorch marks because saggars were not used in the firing.

De voornaamste kwaliteiten van het witte porselein van Chosŏn, die zeer duidelijk naar voren komen in de produktie van deze tweede periode, liggen in het beeldvormig effect en de indruk van warmte en menselijkheid die het ondanks een strakke eenvoud uitstraalt. De stoutmoedigheid en vitaliteit van de vorm, die zich manifesteren in potten en kruiken, zijn bijzonder opvallend, terwijl vele kleinere voorwerpen, waaronder bureau-accessoires zoals borstelhouders en waterdruppelaars voor de schrijflessenaar van de geletterde, werden gefabriceerd in verscheidene intrigerende vormgevingen. Bovendien begon men tijdens deze periode wit porselein te gebruiken voor de voorouderlijke rites in de huizen van gewone burgers.

DERDE PERIODE: 1752-1910

In 1752 werd de officiële fabriek van Punwon overgebracht naar een vestiging langs de oevers van de Hanrivier, voornamelijk omdat het brand- en timmerhout voor Seoul langs deze route vervoerd werd. Daarom was het niet meer noodzakelijk de pottenbakkerij van tijd tot tijd van de ene naar de andere plaats over te brengen om een betere toegang tot brandstoffen en andere grondstoffen te verkrijgen. Tegen 1883 was het in stand houden van de pottenbakkerij met behulp van staatsinkomsten echter zo duur geworden, dat een privé-managementsysteem ingevoerd moest worden.

De stopzetting van de overheidssteun en de tewerkstelling van Japanse ambachtslui, evenals nieuwe ingevoerde methoden, zoals de overdracht van druktechnologie, bracht een teloorgang teweeg van de aloude tradities van de Koreaanse porseleinproduktie. Goedkope Japanse produkten, die in massaproduktie in de streek van Kyūshū gefabriceerd werden, versnelden het neerwaartse proces van de keramiekindustrie van Korea.

Niettemin zag het laatste jaar van de Chosŏnperiode aan het einde van de 18de tot begin 19de eeuw de produktie van de meest practische voorwerpen tegemoet. De wanden werden dikker, evenals het glazuur dat meer ijzer bevatte en bijgevolg een meer blauwachtige tint kreeg. Eenvoudige en flegmatieke vormen kenmerkten het witte porselein van deze laatste periode, waarin het functionele aspect meer aandacht kreeg.

Wit porselein werd zonder twijfel zeer gewaardeerd door de Koreanen in de loop van de vijf eeuwen van de Chosŏn-dynastie. Yi Kyu-gyŏng, een vooraanstaand geleerde uit de vroege 19de eeuw, maakte een scherpzinnige opmerking in zijn 'Losse Uiteenzettingen' (Oju Yŏnmun Changjŏn San'go): "De intrinsieke waarde van wit porselein ligt in de volmaakte zuiverheid. Elke poging om het te versieren, zou enkel zijn schoonheid ondermijnen".

(Met de toestemming van KOREANA 1991)

The primary qualities of the Chosŏn white porcelain, which appear most vividly in the wares produced during this second period are in its sculptural effect and the impression of warmth and humanity which it conveys despite a stark simplicity. The boldness and vitality of form, as seen in large pots and jars, is particularly striking, while many smaller objects, including such stationery objects as brush stands and water droppers for the scholar's writing desk, were made in various intriguing shapes. It was also during this period that white porcelain wares began to be used for ancestral rites in the homes of commoners.

THIRD PERIOD: 1752-1910

In 1752, the official factory of Punwon was moved to a site along the banks of the Han River since most of the wood-fuel and timber for Seoul came by this route. The kiln therefore needed no longer to move from one spot to another periodically for easier acquisition of fuel and other materials. By 1883, however, the maintenance of the kiln out of state revenues had become so costly that a private management system was introduced.

The cessation of state support and employment of Japanese craftsmen as well as alien methods like transfer printing brought about a quick dereliction of the time-honoured traditions of Korean porcelain manufacture. Cheap Japanese wares mass-produced at factories in the Kyūshū area further accelerated the deterioration of Korea's ceramic industry.

However, the last year of the Chosŏn period from the late 18th to the early 19th century witnessed the manufacture of the most practical wares. The walls grew thicker, so did the glaze which contained more iron and consequently more bluish tint. Simple and stolid forms characterize the white wares of this final period, when their functional aspect drew greater attention.

There is little doubt that white porcelain was most highly valued by Koreans throughout the five centuries of the Chosŏn Dynasty. Yi Kyu-gyŏng, a prominent scholar in the early 19th century, made a acute observation in his *Random Expatiations (Oju Yŏnmun Changjŏn San'go)* by saying, "The greatest merit of white porcelain lies in its absolute purity. Any effort to decorate it will only undermine its beauty".

(With the permission of KOREANA 1991)

7. DE INVLOED VAN DE KOREAANSE KERAMIEK OP JAPAN

Ken Vos

De invloed van Korea's kunstenaars en ambachtslie-den op die van Japan is van doorslaggevende betekenis geweest voor de ontwikkeling van een eigen Japanse cultuur. Het Koreaanse schiereiland, tot 668 verdeeld in verschillende staten, fungeerde niet slechts als door-geefluik van de "hogere" Chinese technologie en cul-turele verworvenheden, maar heeft, zeker in de kunst, een duidelijk eigen stempel gedrukt op de ontwikke-ling van Japan. Archeologische vondsten op Kyūshū en in Korea ondersteunen de hypothese dat er grote overeenkomsten waren tussen de Koreaanse en Japanse materiële culturen. Kyūshū wordt beschouwd als de bakermat van de pre- en protohistorische Japanse cultuur. Het is geen toeval dat de afstand tus-sen Kyūshū en het Aziatische vasteland het kleinst is, in ieder geval minder dan 185 kilometers in vogel-vlucht, als de tussenliggende eilanden niet worden meegerekend.

Ofschoon duidelijk zal zijn dat veel van de over-gedragen technologische kennis zijn oorsprong had in het toen meer ontwikkelde China, heeft zeker de Koreaanse vormgeving in de Nara-tijd een doorslag-gevende rol gespeeld. Ook fungeerde het Koreaanse schiereiland als een filter, waarlangs de meeste contac-ten tussen China en Japan verliepen. In feite is de ont-wikkeling van het steengoed en porselein in Japan ondenkbaar zonder daarbij de Koreaanse rol in ogen-schouw te nemen. Volgens een van de twee vroegste geschiedschrijvingen, de *Nihon Shoki* (720), groten-deels op mythologische vertellingen gebaseerd, leidde keizerin Jingū (rond 201) als wraak op de moord door Koreanen op Kyūshū op haar echtgenoot, keizer Chūai, een expeditie naar Korea. Zij zou drie gevange-nen meegenomen hebben, uit ieder koninkrijk afzon-derlijk. Deze zouden na aankomst op Kyūshū begon-nen zijn met de produktie van keramiek. Hoewel dit verhaal op geen enkele manier door historische feiten gestaafd wordt, kan wel worden opgemaakt dat de contacten tussen beide volken al geruime tijd voor deze geschiedschrijving zeer intensief moeten zijn geweest. Tegenwoordig wordt aangenomen dat in de derde en vierde eeuw, onder druk van de veroveringen van het Chinese Qin-rijk, grote groepen immigranten van het Koreaanse vasteland zich op Kyūshū gingen vestigen.

Vast staat dat aardewerk, gemaakt op het handaan-gedreven pottenbakkerswiel, stenen werktuigen en bronzen voorwerpen van de Yayoi-cultuur (ca. 300 voor onze jaartelling-ca. 300) grote overeenkomsten vertonen met die van Korea en noordelijk China. Ook in de periode daarna, Kofun genoemd naar de type-rende grafheuvels (ca. 300-710), worden technologi-sche innovaties vanuit Korea in Japan overgenomen. In deze tijd zijn vooral de betrekkingen tussen Silla en het Yamato-hof in het gebied rond Nara en Kyōto

7. THE INFLUENCE OF KOREAN CERAMICS ON JAPAN

Ken Vos

The influence Korean artists and craftsmen exerted on their Japanese counterparts was of overriding impor-tance for the development of a characteristic Japanese culture. The Korean peninsula, which had been divided into different states until 668, not only served as a passageway for "higher" Chinese technologies and cultural achievements, but has definitely left its clearly own mark on the development of Japan, espe-cially in the arts. Archaeological excavations on Kyūshū and in Korea support the theory that there have been many similarities between the Korean and Japanese material cultures. Kyūshū is considered to be the cradle of the Japanese pre- and proto-historical culture. It is not a mere coincidence that the distance between Kyūshū and the Asian continent is the short-est, less than 185 km anyway, not taking into account the islands that lie between them.

Though it is obvious that most of the adopted tech-nological knowledge originates from China, at that time far more developed, during the Nara period Korean design has certainly played a dominant role. The Korean peninsula, through which most of the contacts between China and Japan were established, also had its filtering function. One cannot imagine the development of stoneware and porcelain in Japan without considering the part Korea played in it. According to one of the two earliest historical sources, the *Nihon Shoki* (720), mainly based upon mythological tales, the Empress Jingū (approx. in 201) headed an expedition to Korea, as a revenge for the murder on her husband, Emperor Chūai, committed by Koreans on Kyūshū. She was to take three prison-ers, one from each Kingdom. It is told that they, after their arrival on Kyūshū, had started the production of ceramics. Though this story cannot be sustained by historical facts in any way, it can be concluded that the contact between both nations must have been very close long before this historical source. It is assumed, that large groups of immigrants from the Korean mainland had settled on Kyūshū in the third and fourth century, under pressure of the conquests of the Chinese Qin empire.

However, it is certain that stoneware, produced on a hand-driven wheel, stone tools and bronze objects of the Yayoi culture (approx. 300 B.C.-A.D. 300) show large similarities with those of Korea and north-ern China. Even during the subsequent period, called Kofun after the typical shell mounds (approx. 300-710), technological innovations were adopted from Korea into Japan. Especially the relations between the Silla and Yamato courts in the area near Nara and Kyōto were extremely close during this period. Chi-

zeer nauw. Het Chinese schrift en documenten worden ingevoerd en aan het hof gebruikt door *kikajin*, genaturaliseerde Chinezen en Koreanen. Ook bestaan er bijzondere banden tussen de Kaya-federatie en Yamato die mogelijk wijzen op een verwantschap. Na de introductie van het boeddhisme vanuit Paekche in 538 of 552, komt met de boeddhistische monniken een voortdurende stroom ambachtslieden met nieuwe technische verworvenheden naar Japan. De nakomelingen van de immigranten worden in de hofhiërarchie opgenomen. Reeds eerder, in het midden van de vijfde eeuw, door overname van betere verhittingstechnieken in ovens in plaats van de opengestookte bakwijze, onstond het *sue*-goed dat geschikt was om vloeistoffen op te slaan en vooral een rituele functie kreeg. Koreaanse ambachtslieden die zich eerst vestigden in Suemura bij Ōsaka, waar de juiste materialen, vooral klei, te vinden waren, maakten dit mogelijk. Deze vroege, hooggestookte keramiek met haar onbedoelde asglazuur vertoont in haar vormen grote overeenkomsten met Silla-aardewerk.

Aan het eind van de zevende eeuw, met de val van Koguryŏ en Paekche, nam Japan grotere groepen Koreaanse immigranten op dan ooit tevoren, en de priesters en ambachtslieden onder hen pasten zich snel aan. Na deze periode van snelle overname door Japan van nieuwe verworvenheden, waaronder het Chinese administratieve systeem, werden de betrekkingen tussen het Verenigde Silla en het hof in Nara en Silla geleidelijk aan minder hartelijk. Ook latere Koreaanse immigranten, naarmate Japan technologisch zelfstandiger werd gedurende de Heian-periode (794-1184), waren minder welkom. Hoewel gedurende de Heian-tijd de Japanse keramiek zich ook grotendeels zelfstandig ontwikkelde, was de invloed van geïmporteerde voorbeelden, vooral uit China, aanzienlijk. Terwijl in Japan voor luxe gebruik het asglazuur onder invloed van Chinese Tang-voorbeelden langzamerhand het veld moest ruimen voor meer verfijnde technieken, zoals loodglazuur en veldspaatglazuur, lijken directe technologische contacten met Korea niet te bestaan.

Handelscontacten varieerden onder veranderende politieke omstandigheden in de twaalfde tot de zestiende eeuw; vanaf de twaalfde eeuw waren er bijvoorbeeld nauwelijks formele contacten tussen Koryŏ en Japan. De dreiging van de Mongoolse invallen vanuit Korea in de daaropvolgende eeuw, het verval van Koryŏ in de veertiende eeuw en de voortdurende aanvallen van de merendeels Japanse piraten, de *wakō*, stonden normale betrekkingen ook in de weg. In Japan ontwikkelde zich een nieuwe rage, het theedrinken, die geleidelijk aan geformaliseerd werd als de theeceremonie. De theeceremonie, die in de zestiende eeuw de vorm kreeg die we nu kennen, was een grote stimulans voor de waardering van eerst geïmporteerde keramiek uit China, Korea en Zuidoost-Azië, maar later ook van groot belang voor de ontwikkeling van de lokale produktie. Vooral Song-celadon en Mingporselein waren populair bij Japanse connaisseurs. In de Muromachi-tijd (1333-1568) verfijnden pottenbakkers geleidelijk aan hun technieken. Door de naturalistische en ascetische principes van de theeceremonie

nese writing and documents were imported and used at the court by *kikajin*, naturalized Chinese and Koreans. The Kaya federation and Yamato also showed special relations, possibly related to kinship. After Buddhism was introduced from Paekche in 538 or 552, together with Buddhist monks, a continuous flow of craftsmen and their technical achievements entered Japan. The descendants of these immigrants were admitted to the court hierarchy. Much earlier, in the middle of the fifth century, by adopting a better heating technique in kilns instead of open firing, *sue* ware was created which was suited to store fluids and primarily had its ritual function. Korean craftsmen, who first settled in Suemura near Ōsaka, where the perfect ingredients, especially clay, could be found, had made it all possible. These early high-fired ceramics with their unintentional ash glaze show great similarities in design with Silla earthenware.

Never has Japan absorbed larger groups of Korean immigrants than at the end of the seventh century, with the decay of Koguryŏ and Paekche, and the priests and craftsmen among them adapted themselves quickly. After this period of rapid adoption of new skills by Japan, including the Chinese administration system, relations between Unified Silla and the court in Nara and Silla slowly lost its cordiality. Afterwards, even Korean immigrants were received with less hospitality, as Japan became more autonomous during the Heian period (794-1184). Though Japanese ceramics also developed more independently during this Heian period, there was a considerable influence of imported models, especially from China. Luxury usage in Japan slowly lost its admiration for ash glaze, under the influence of Chinese Tang models, and more refined techniques such as lead glaze and feldspar glaze were progressively going to replace them although apparently there are no immediate technological relations with Korea.

From the twelfth until the sixteenth century, commercial relationships fluctuated under changing political conditions; as from the twelfth century there were practically no formal contacts between Koryŏ and Japan. The threat of Mongolian invasions from Korea in the following century and the decay of Koryŏ in the fourteenth century as well as the continuing charges of mostly Japanese pirates, the *wakō*, made all normal relations impossible. A new craze developed in Japan, drinking tea, which was gradually formalized into a tea ceremony. The tea ceremony, which in the sixteenth century was modelled into the ritual we know today, largely stimulated the appreciation of early imported ceramics from China, Korea and South-East Asia, but later also had a great effect on the development of local production. Especially Song celadon and Ming porcelain were popular with Japanese connoisseurs. During the Muromachi period (1333-1568) potters gradually refined their techniques. Due to the naturalist and ascetic principles of tea ceremonies, simple objects were highly admired; kilns such as

kwamen eenvoudige stukken in hoog aanzien; in ovens als die van Iga produceerde men met opzet werk dat vroegere stijlen of eenvoudig importgoed, vooral uit Zuidoost-Azië, imiteerde. In deze tijd werd ook een algemene tendens in de ontwikkeling van de pre-moderne Japanse keramiek zichtbaar, namelijk dat technologische ontwikkelingen pas na externe stimulansen werden ingevoerd, maar dat ook primitievere vormen onder de juiste economische voorwaarden bleven voortbestaan. In Korea en China was dit veel minder het geval.

Na de oprichting van de Yi-dynastie werden weer pogingen ondernomen om de diplomatieke en commerciële relaties tussen Korea en Japan te stabiliseren. Desondanks bleven deze door streng gereguleerde handel en beperkte contacten op regeringsniveau betrekkelijk gering. Wel is waarschijnlijk dat bepaalde technische verfijningen door Koreanen in Japan werden ingevoerd, zoals het gebruik van efficiëntere ovens, bijvoorbeeld de *anagama*, een type, waarbij door de aanwezigheid van een schoorsteen aan de achterzijde van de oven bij hogere temperaturen dan voorheen (tot 1300°C) gebakken kon worden. Ovens met meerdere kamers achter elkaar, zoals de *teppōgama* (geweerovens) of *jagama* (slangovens) werkten volgens hetzelfde principe. In de zestiende eeuw was men in Japan zo ver dat steengoed met bepaalde glazuren, zoals bijvoorbeeld een imitatie van celadon, gebakken kon worden in de ovens van vooral Mino en Seto. De ligging van de ovens werd steeds meer bepaald door de aanwezigheid van de geschikte grondstoffen, zoals de kwaliteit van de klei. De grootste veranderingen vonden echter plaats met de invallen van Hideyoshi in 1592 en 1597. Vele ambachtslieden werden door Hideyoshi's vazallen naar Japan meegenomen, sommige tegen hun wil, anderen weer als collaborateurs of op zoek naar een beter bestaan. Pottenbakkers stonden in Japan in hoger aanzien dan in Korea.

De grote Koreaanse invloed op de ontwikkeling van de Japanse keramiek is vanaf de zestiende eeuw beter gedocumenteerd. Technisch gezien zijn de belangrijkste factoren de invoering van een nieuw type oven (*noborigama*, de hellingoven waarin de koepelvormige kamers met elkaar verbonden zijn en afzonderlijk verwarmd kunnen worden tot 1400°C), de vondst van porseleinaarde bij de plaats Arita op Kyūshū en de introductie van het met de voet aangedreven pottenbakkerswiel. De vondst van de porseleinaarde wordt gewoonlijk toegeschreven aan de Koreaan Yi Sam-p'yŏng (Jap.: Ri Sampei) in 1616. Er zijn echter aanwijzingen dat reeds eerder met in Japan verkregen porseleinaarde porselein gebakken werd[1]. Porselein was uiteraard al eerder bekend in Japan via de import en waarschijnlijk werd al eerder in de zestiende eeuw porselein gebakken met geïmporteerde grondstoffen uit Zuid-China[2]. Het vroegste volledig in Japan gemaakte porselein, geproduceerd in de Tengudani-oven bij Arita, volgde de voorbeelden van Koreaans wit porselein. Al snel werd op grote schaal blauw-wit porselein met onderglazuur kobaltblauwe decoraties vervaardigd naar Chinees (Jingdezhen) voorbeeld, onder meer gestimuleerd door opdrachten

the one in Iga intentionally produced vessels imitating earlier styles or simple imported ware, primarily from South-East Asia. This period is also characterized by a general tendency in the development of Japanese pre-modern ceramics, namely that technological developments were only implemented after external incentives had occurred, though more primitive designs continued to exist under the right economic circumstances. Korea and China, however, only shared this trend on a very small scale.

After the emergence of the Yi Dynasty, new attempts were made to stabilize diplomatic and commercial relations between Korea and Japan. Nevertheless, these relations remained on a relatively low scale, due to limited contacts on government level and strictly regulated commercial relationships. It is probable, however, that certain technical refinements were imported into Japan by Koreans, such as the use of more efficient kilns, e.g. the *anagama*, a type of kiln which enables firing at higher temperatures than before (up to 1300°C) by a chimney at the back of the kiln. Kilns with multiple chambers behind one another, such as the *teppōgama* (rifle kilns) or *iagama* (snake kilns) operated according to the same principle. During the sixteenth century, Japanese potters were able to fire stoneware with certain glazes, such as an imitation of celadon, in the kilns of mainly Mino and Seto. The location of the kilns became more and more determined by the presence of proper raw materials, such as the quality of kaolin. The most important changes took place due to the invasions of Hideyoshi in 1592 and 1597. Many craftsmen were taken to Japan by the vassals of Hideyoshi, some of them against their will, others chose to collaborate or to search for a better life. Potters were much more respected in Japan than in Korea.

The decisive Korean influence on the development of Japanese ceramics is more accurately documented from the sixteenth century onwards. Technically speaking, the most important elements are the implementation of a new kind of kiln (*noborigama*, the sloping kiln in which the dome-shaped chambers are connected to one another and can be heated separately up to 1400°C), the discovery of kaolin near Arita on Kyūshū and the introduction of the foot-control potter's wheel. Usually, the discovery of kaolin is attributed to the Korean Yi Sam-p'yŏng (Jap.: Ri Sampei) in 1616. However, there are indications, that porcelain had been fired earlier in Japan.[1] Of course porcelain was known to the Japanese through import and probably porcelain out of imported materials from South-China had been fired earlier in the sixteenth century.[2] The earliest porcelain object entirely made in Japan, produced in the Tengudani kiln near Arita, was created according to the models of Korean white porcelain. Soon blue and white porcelain with underglazed cobalt blue decorations were to be produced on a large scale, following the Chinese (Jingdezhen) example, among other things encouraged by orders from the Dutch Vereenigde Oostindische Compagnie

van de Nederlandse Vereenigde Oostindische Compagnie. Pas vanaf het midden van de zeventiende eeuw werden ontwerpen en vormen gemaakt die geheel lokaal waren ontwikkeld. Dit porselein, ook met emaillekleuren boven het glazuur gedecoreerd, werd, afhankelijk van het ontwerp als Imari- of Kakiemonporselein geëxporteerd. Nabeshima- en Kakiemonporselein van hoge kwaliteit en voor de Japanse markt werd eveneens in ovens bij Arita geproduceerd.

Ook op de vormen van technisch minder veeleisend steengoed hebben Koreaanse pottenbakkers en hun nakomelingen een beslissende rol gespeeld. Terwijl theemeesters als Sen no Rikyū (1521-91) en Furuta Oribe (1544-1615) in de zeventiende eeuw de smaak van de keramiekliefhebbers bepaalden, nam de waardering voor eenvoudig Japans en Koreaans keramiek toe. Dit betekende een grote stimulans voor de produktie van archaïsche vormen die bijvoorbeeld waren beïnvloed door de Chinese *temmoku* (Jian)-kommen en deze benaming kregen. Een bekend voorbeeld van relatief primitief keramisch werk met een hoge esthetische waardering zijn de *raku*-theekommen die vanaf het laatste kwart van de zeventiende eeuw door Tanaka Chōjirō bij Kyōto werden gemaakt. Oorspronkelijk een dakpannenmaker, zou hij de zoon zijn van een Koreaanse pottenbakker die vanaf 1525 dakpannen fabriceerde. Chōjirō werkte nadat hem als eerbewijs het zegel 'raku' (vreugde) was toegekend, direct in opdracht van Hideyoshi, een groot liefhebber van theekeramiek. Raku-aardewerk met zijn zachte en opvallend gekleurde glazuren werd geheel met de hand, dus zonder wiel, gevormd.

Een ander voorbeeld van vroege Koreaanse beïnvloeding, zij het directer, is dat van het Karatsu-steengoed van Noord-Kyūshū. Deze invloedrijke ovens gaan direct terug op vroegere ovens die sterke Koreaanse invloed verraden[3]. Sommige Karatsu-stukken lijken sterk geïnpireerd door het Koreaanse punch'ŏng; zo worden ook versiertechnieken bekend van punch'ŏng (*hakeme*: borsteltechniek; *mishima*: insnij- en inlegtechniek) toegepast. Ook de vormen van de theekommen, oorspronkelijk afgeleid van Koreaanse rijstkommen, tonen een grote overeenkomst, een gevolg van de herwaardering van Koreaanse keramiek door de theemeesters. Vreemd genoeg werden juist de stukken met tweekleurige glazuren, in die tijd volledig onbekend in Korea, in Japan juist *Chōsen-Garatsu* (Koreaans Karatsu) genoemd. De verklaring ligt waarschijnlijk deels daarin dat het begrip "Koreaans" bij keramiek-connaisseurs een zeer positieve klank had. Wel staat vast dat de eerste officiële pottenbakker van Karatsu, Sōden (Fukuami Shintarō), van Koreaanse afkomst was en vanaf 1592 actief was. Zoals bij de meesten van de honderden andere Koreaanse keramisten uit die periode, is zijn oorspronkelijke Koreaanse naam niet bekend. Wel staat vast dat in het begin van de Tokugawa-tijd de Koreanen een dominerende rol speelden.

Een andere oven met een Koreaanse achtergrond was Agano (vanaf ca.1605 tot 1632) en later bij Sarayama en Yatsushirō geproduceerd, opgezet door Chŏn Hae (Jap.: Sonkai, Ueno Kizō), dat wit steengoed produceerde dat deels sterk op Karatsu lijkt. De

(United East-Indian Company). It was only from the second half of the seventeenth century, that designs and forms were developed entirely locally. This porcelain, also with decorations in enamel colours on top of the glaze, was exported as Imari or Kakiemon porcelain, according to its design. The kilns near Arita also produced high-quality Nabeshima and Kakiemon porcelain for the Japanese market.

The Korean potters and their descendants also had a decisive influence on the design of technically less demanding stoneware. While tea masters such as Sen no Rikyū (1521-91) and Furuta Oribe (1544-1615) determined the taste of ceramics enthusiasts in the seventeenth century, simple Japanese and Korean ceramics became more and more respected. It meant a great incentive for the production of archaic designs which, for instance, were influenced by the Chinese *temmoku* (Jian) vessels and which took over this name. A well-known example of relatively primitive ceramic work which is regarded highly for its aesthetic value are the *raku* tea bowls produced by Tanaka Chōjirō near Kyōto since the last quarter of the seventeenth century. He was the son of a Korean potter who produced roofing tiles since 1525, and he himself originally was a roofing tiler. After the seal 'raku' (joy) was presented to him as a tribute, Chōjirō worked directly for Hideyoshi, a great lover of tea ceramics. Raku stoneware with its soft and strikingly coloured glazes was entirely hand-made, without the use of the potter's wheel.

Another though more direct example of early Korean influence, is Karatsu stoneware from North-Kyūshū. These influential kilns are directly based upon earlier types of kilns indiscriminately showing a strong Korean influence.[3] Some Karatsu objects seem extremely inspired by the Korean punch'ŏng; even decorative techniques known from punch'ŏng (*hakeme*: brush technique; *mishima*: inlay and cutting technique) are applied. The design of tea bowls as well, originally derived from Korean rice bowls, shows great similarities, resulting from the renewed appreciation of Korean ceramics by the tea masters. Strangely enough, the vessels with double-coloured glazes, at that time fully unknown in Korea, were called *Chōsen-Garatsu* (Korean Karatsu) in Japan. Probably, this can be explained partially by the fact that the term "Korean" had a positive connotation for the connoisseurs of ceramics. It is however true that the first official potter of Karatsu, Sōden (Fukuami Shintarō) was of Korean origin and had started producing actively since 1592. His original Korean name is not known, which happened to be the case for most of the hundreds of other Korean ceramists during that period, even though Koreans played a dominant part at the beginning of the Tokugawa period.

Another kiln with Korean background is the one of Agano (from approx. 1605 to 1632), which was later operated near Sarayama and Yatsushirō, established by Chŏn Hae (Jap.: Sonkai, Ueno Kizō), producing white stoneware which to some extent closely resem-

naam Takatori, de Japanse naam voor de pottenbakker P'alsan (Jap.: Hassen) is ook de naam voor de oven die vanaf de zeventiende eeuw bekend staat om zijn fijnmazige craquelé van diverse soorten theegoed. Ook het bekende Satsuma-goed (vanaf 1599) heeft een Koreaanse oorsprong. Kim Hae en zijn zoon, Kim Hwa, ontwikkelden bij Kagoshima behalve de vervaardiging van hoogwaardig steengoed ook die van porselein. Ook de Hirado-ovens voor porselein (vanaf begin zeventiende eeuw) bij Mikōchi of Mikawachi gaan terug op een Koreaanse stichter, Imamura Sannojō, zoon van Kō Kwan, op zijn beurt bekend als initiator van het Nakano-goed. Bij Hagi, op Honshu tenslotte, specialiseerde zich Yi Kyŏng vanaf 1593, als vele anderen op theekommen die ontleend waren aan de diepe Koreaanse rijstkom.

De Koreaanse pottenbakkerfamilies assimileerden zich vrij snel door Japanse namen aan te nemen. Toch hebben deze families in sommige gevallen vandaag de dag een deel van hun Koreaanse achtergrond vastgehouden[4]. Nieuwe waardering voor de Koreaanse aspecten van Japanse keramiek en Koreaanse keramiek zelf werd weer gestimuleerd met het ontstaan van de zogeheten *mingei*-beweging (*mingei*). De instigator en filosoof van de beweging, Yanagi Sōetsu (1889-1961) wilde de Japanse tradities behoeden voor de ondergang onder invloed van nieuwe technologieën en van de contemporaine voorkeur voor overdecoratieve ontwerpen. Hij zag in Korea's traditionele en dikwijls eenvoudige ovens van het begin van deze eeuw voorbeelden van de waardering voor het ongekunstelde en de assymetrie, een waardering die de theescholen hadden weten te bewaren. Yanagi reisde met belangrijke mingei-keramisten als Kawai Kanjirō (1890-1966) en Yanagi Shōji (1894-1978) naar Korea om hen kennis te doen maken met de werkwijze en esthetische opvattingen van de pottenbakkers daar. Ook nu nog bestaat er in de levendige wereld van de hedendaagse Japanse keramiek een speciale band met Korea.

bles Karatsu. The name Takatori, the Japanese name of the potter P'alsan (Jap.: Hassen) is also the name of the kiln known since the seventeenth century for its fine-meshed crackleware of different types of teaware. Even the well-known Satsuma ware (since 1599) has Korean origins. Kim Hae and his son, Kim Hwa, developed the production of both high-quality stoneware and porcelain at Kagoshima. The Hirado kilns for porcelain (starting from the beginning of the seventeenth century) near Mikōchi or Mikawachi also have a Korean founder, Imamura Sannojō, son of Kŏ Kwan, known as the originator of Nakano ware. And finally, near Hagi, on Honshu, Yi Kyŏng had specialized himself since 1593, not unlike many others, in tea bowls copying the design of Korean deep rice bowls.

Korean potter families settled down rather fast by assuming Japanese names. Still, some of these families have until now retained a part of their Korean background.[4] Renewed esteem for Korean aspects of Japanese ceramics and Korean ceramics too was stimulated by the emergence of the so-called *mingei* movement. The originator and philosopher of this movement, Yanagi Sōetsu (1889-1961) wished to guard Japanese traditions from their decline under the influence of new technologies and from the contemporary preference to over-decorated design. He saw Korea's traditional and mostly simple kilns of the beginning of this century as examples for the admiration of simple nature and asymmetry, an admiration the tea schools had been able to maintain. Yanagi travelled to Korea with influential mingei ceramists such as Kawai Kanjirō (1890-1966) and Yanagi Shōji (1894-1978) to learn them the methods and aesthetic views of local potters. Even now, there still exists a special bond with Korea in the lively world of modern Japanese ceramics.

Bibliografie

ADAMS, EDWARD B., *Korea's Pottery Heritage, Vol. II*, Seoul International Publishing House, Seoul 1990.

BECKER, JOHANNA, *Karatsu Ware. A Tradition of Diversity*, Kodansha International, Tokyo, New York & San Francisco 1986.

COVELL, JON CARTER & ALAN COVELL, *The world of Korean Ceramics*, Si-sa-yong-o-sa, Seoul 1986.

KLEIN, ADALBERT, *Japanische Keramik. Von der Jômon-Zeit bis zur Gegenwart*, Hirmer Verlag, München 1984.

The Radiance of Jade and the Clarity of Water; Korean ceramics from the Ataka collection (tentoonstellingscatalogus), Hudson Hills Press, New York 1991.

Noten

[1] KLEIN 1984, p.87.

[2] KLEIN 1984, p.89.

[3] BECKER 1986, p.15; *ibid*, p.170.

[4] BECKER 1986, p.21.

Bibliography

ADAMS, EDWARD B., *Korea's Pottery Heritage, Vol. II*, Seoul International Publishing House, Seoul 1990.

BECKER, JOHANNA, *Karatsu Ware. A Tradition of Diversity*, Kodansha International, Tokyo, New York & San Francisco 1986.

COVELL, JON CARTER & ALAN COVELL, *The world of Korean Ceramics*, Si-sa-yong-o-sa, Seoul 1986.

KLEIN, ADALBERT, *Japanische Keramik. Von der Jômon-Zeit bis zur Gegenwart*, Hirmer Verlag, München 1984.

The Radiance of Jade and the Clarity of Water; Korean ceramics from the Ataka collection (exhibition catalogue), Hudson Hills Press, New York 1991.

Notes

[1] KLEIN 1984, p.87.

[2] KLEIN 1984, p.89.

[3] BECKER 1986, p.15; ibid p.170.

[4] BECKER 1986, p.21.

8. HEDENDAAGSE KERAMIEK

Bie Van Gucht

Om een analyse te kunnen maken van de hedendaagse Koreaanse keramiek moeten we ruim honderd jaar in de geschiedenis terugblikken. De teloorgang van de Koreaanse keramiek op het einde van de 19de eeuw en een zekere heropleving in de 20ste eeuw hangt ook nauw samen met de invloed die Japan uitoefende op het schiereiland.

De Koreaanse keramiek kwam na een bloeiperiode van meer dan 1500 jaar in een neerwaartse spiraalbeweging terecht. 1883 was een zwart jaar in de keramiekgeschiedenis van dit land. Gedurende meer dan 500 jaar hadden de 'Koninklijke Ovens van Punwon' in Kwangju meesterwerken voortgebracht. Vanaf het einde van de 15de eeuw werd de produktie van Paekja (wit porselein) gecontroleerd door de regering. Gebruik van Paekja door het gewone volk werd beschouwd als een misdaad.

In 1883 gingen de Koninklijke Ovens dicht en de hofhouding van Koning Kojong (1854-1907) begon Imari porselein, geïmporteerd uit Japan te gebruiken. Ironisch genoeg was veel van het Imari-goed gemaakt door afstammelingen van Koreaanse pottenbakkers die 3 eeuwen voordien hun land verlaten hadden en bloeiende werkplaatsen hadden uitgebouwd in Japan. Het sluiten van de Koninklijke Ovens betekende de genadeslag voor de Chosŏn keramiektraditie.

De ovens van Kwangju werden geprivatiseerd, maar de kwaliteit ging zodanig achteruit, dat spoedig de voorkeur gegeven werd aan ingevoerd porselein.

De vaklui van de eens zo gerenomeerde werkplaatsen in Kwangju verlieten de streek, openden kleine ateliers en trachtten door het produceren van goedkoop vaatwerk te overleven. Het was er hen geenszins om te doen eerbiedwaardig werk te scheppen. Voor hen was het maken van het voorwerp een klein facet in het produktieproces van opgraven en klaarmaken van de klei, het malen en mengen van het glazuur en het vullen en stoken van de ovens. Japan had nu meer dan een vinger in de pap te brokken.

De Japanse keramiekontwikkeling kan trouwens op haar beurt niet los gekoppeld worden van Koreaanse invloeden. Vanaf de inval van de legers van Hideyoshi in 1592 en gedurende de bezetting die tot 1598 duurde, werden niet alleen de zo begeerde 'punch'ŏng bowls' naar Japan (meer bepaald het eiland Kyūshū) overgebracht, er kwam tevens een ware exodus op gang van Koreaanse pottenbakkers. Sommigen onder hen verlieten Korea vrijwillig; het merendeel echter diende zich onder dwang in Japan te vestigen. Eén ding is evenwel zeker: de Japanse keramiek (tot dan toe vrij onbelangrijk) kende vanaf dat moment een geweldige ontwikkeling en werd de meest verspreide en gewaardeerde kunstvorm op het eiland. Op het einde van de 16de eeuw was de kunst van de theeceremonie (sadō) op haar hoogtepunt en aangezien de

8. CONTEMPORARY CERAMIC ART

Bie Van Gucht

In order to make an analysis of contemporary Korean ceramic art, we must go back more than a hundred years in history. The decline of Korean ceramic art at the end of the 19th century and a slight revival in the 20th century are also closely linked to the influence which Japan had on the peninsula.

After having flourished for more than 1500 years, Korean ceramic art began to decline. 1883 was a black page in the country's history of ceramic art. For more than 500 years, the "Royal kilns of Punwon" in Kwangju had produced great masterpieces. From the end of the 15th century, the production of *paekja* (white porcelain) came under government control. It was considered a crime for the ordinary people to use *paekja*.

In 1883, the Royal Kilns were closed and the court of King Kojong (1854-1907) began to use Imari porcelain, which was imported from Japan. Ironically, a lot of the Imari ware was made by descendants from Korean ceramists who had left their country 3 centuries earlier and had built up flourishing workshops in Japan. The closure of the Royal Kilns was the death blow for the Chosŏn ceramic tradition.

The kilns of Kwangju were privatized, but the quality deteriorated so much that soon preference was shown for imported porcelain.

The craftsmen of the once so renowned workshops in Kwangju left the region, set up small workshops and tried to make a living by producing cheap pottery. They were not at all concerned with creating noble art. Making the object to them was merely a minor aspect in the production process from digging up and preparing the clay, grinding and mixing the glaze and filling and lighting the kilns. Japan now had more than a finger in the pie.

Furthermore, the development of Japanese ceramic art is not devoid of Korean influences. After the invasion by the armies of Hideyoshi in 1592 and during the ensuing occupation which lasted until 1598, not only the much coveted punch'ŏng bowls were brought to Japan (more particularly the island of Kyūshū), but a real exodus of Korean ceramists began as well. Some left Korea of their own accord; most, however, were forced to set up in Japan. One thing is certain, though: Japanese ceramic art (which up to that time had been quite negligible) experienced a rapid development and became the most widespread and appreciated art on the island. At the end of the 16th century, the art of the tea ceremony (sadō) had reached its height and since most generals were looking for the perfect tea bowl, it is hardly surprising that they were fascinated by the

meeste generaals op zoek waren naar de perfecte thee-bol, was het ook niet verwonderlijk dat ze gefascineerd waren door de ruwe Koreaanse Punch'ŏng bowls (in feite rijstkommen). Immers de zeer direkte behande-ling van de klei liet toe zeer subtiele assymetrische vormen te bekomen die vooral een openheid van geest vertolkten. Deze benadering lag volledig in de geest van de Japanse kunst.

Toen Korea in 1910 een kolonie van Japan werd, kon er meteen ook de hand gelegd worden op de rijke klei-groeven in het zuidelijk deel van het land. De kaolien-rijke klei werd naar Japan verscheept en een grote por-seleinproduktie kon van start gaan in de fabrieken rond Nagoya en Seto.

In 1934 werd door de Japanse regering een inventaris opgemaakt van de nog in bedrijf zijnde ateliers in Korea. 7600 ovens werden geregistreerd. Prompt overspoelde de Japanse militaire regering de Kore-aanse markt met goedkope industriële keramiek uit Kyūshū en installeerde zij een gigantische fabriek in de havenstad Pusan. Van hieruit werd op grote schaal naar China en Mantsjoerije geëxporteerd. Het resul-taat bleef niet uit; na 3 jaar bleken nog slechts 400 Koreaanse ovens operationeel te zijn. Het beoogde doel, de verwoesting van de traditionele Koreaanse keramiekcultuur, was bereikt.

De levensomstandigheden van de overgebleven pottenbakkersfamilies waren uiterst penibel, zoals trouwens altijd het geval was tijdens de grote bloeiepe-rioden. Keramiek is vanouds een gemeenschapskunst waaraan slechts zelden persoonsnamen verbonden waren. Koreaans, evenals Chinees vaatwerk van groot technisch vernuft en van een zeldaaam artistiek raffi-nement is naamloos de geschiedenis ingegaan.

In Japan daarentegen behoorde de pottenbakker tot een hogere sociale klasse en zo ontstond daar reeds vanaf het begin van de 17de eeuw de traditie om de titel van 'meester in de keramiekkunst' van generatie tot generatie over te dragen.

Met Sōetsu Yanagi, vader van de Japanse beweging voor Volkskunst, kwam in de jaren '30 een sterke her-waardering voor traditionele keramiekkunst. De Japanse keramiek was in haar zoektocht naar de per-fecte afwerking en door het gebruik van bonte kleuren ver afgeweken van haar wortels. In Tokyo werden rond die periode de eerste tentoonstellingen gehouden van stukken uit de Koreaanse Yi-dynastie.

De nieuwe generatie Japanse keramiekkunstenaars was diep getroffen door de innerlijke kracht en een-voud die het werk uitstraalde.

Hamada (één van de meesters uit de Japanse kera-miekgeschiedenis van de 20ste eeuw) formuleerde zijn appreciatie als volgt: 'Ik geloof dat er in de wereld nauwelijks andere potten bestaan waarin de adem van een volk zo voelbaar aanwezig is, vooral dan in de Yi-stukken. Tussen het Japanse leven en de pot dringt de 'smaak' zich op, bij de Chinezen schept de 'schoon-heid' een afstand, maar bij de Koreaanse stukken zit het leven van de mensen in het object'.

Yanagi ondernam samen met Kawai en Hamada tochten in Korea om de plattelandskeramiek te leren kennen. Ontegensprekelijk waren de Koreanen de

rough Korean Punch'ŏng bowls (actually rice bowls). The very direct treatment of the clay made it possible to create very subtle asymmetrical forms which in particular were the expression of an open mind. This approach was in perfect keeping with the spirit of Japanese art.

When in 1910 Korea became a Japanese colony, access was gained to the rich clay quarries in the southern part of the country. The kaolin-rich clay was shipped to Japan and so a large-scale porcelain pro-duction could begin in the factories around Nagoya and Seto.

In 1934, the Japanese government drew up an inven-tory of the workshops that were still in operation in Korea. Some 7,600 kilns were registered. Soon the Japanese military government flooded the Korean market with low-priced industrial ceramics from Kyūshū and set up a gigantic factory in the port of Pusan, which was the starting point for large-scale exports to China and Manchuria. This soon had the desired effect; after 3 years, only 400 Korean kilns were left in operation. The ultimate object, namely to destroy the Korean ceramics tradition, had been achieved.

The living conditions of the remaining potters' fam-ilies had become highly uncomfortable, as they had always been during the great heydays. Ceramic art is traditionally a community craft to which only rarely personal names were linked. Korean ceramic work, which, like Chinese pottery was characterized by great technical skill and a rare artistic refinement, went down in history anonymously.

In Japan, however, the ceramist was higher up the social scale and so already in the early 17th century the tradition began of handing down the title of "master ceramist" from generation to generation.

In the thirties, Sōetsu Yanagi, father of the Japanese movement for folk art, inspired a strong renewed appreciation of traditional ceramic art. Japanese ceramic art had strayed far from its roots in its search for perfect workmanship and in the use of bright col-ours. In Tokyo the first exhibitions of works from the Korean Yi dynasty were staged around that time.

The new generation of Japanese ceramists was deeply impressed by the inner strength and simplicity which that work exuded.

Hamada (one of the masters of 20th century Japa-nese ceramic art) formulated his appreciation as fol-lows: "I believe that in the whole world there are no pots which are so imbued with the spirit of a people as these, particularly the Yi works. Between Japanese life and the pot, "taste" emerges; with the Chinese, "beauty" creates a distance, but in the Korean works the object contains the life of the people".

Together with Kawai and Hamada, Yanagi trav-elled through Korea to get to know the country pot-tery. The Koreans were undeniably masters in a spon-

meesters in een spontane en direkte benadering van hun werkstuk. De Japanners waren vooral geboeid door de wijze waarop de Koreanen een voetring maakten. Men werd zich sterk bewust van de entiteit van een voorwerp als een organische vorm die tot stand kwam dankzij de interactie van de pottenbakker en de klei, met een invloed op het hele procédé, van het afwerken van de rand tot het draaien van de voet. Spontaan en onbewust ontstond er een sterke relatie tussen klei en glazuur, tussen textuur en materiaal en vooral tussen vorm en decoratie. Of een pot nu assymetrisch was of niet, het resultaat was altijd evenwichtig. Hier leunt de Koreaanse keramiek dicht aan bij de filosofie van het Zen boeddhisme, die stelt dat een ontbreken van discriminatie of categorisatie een teken van verlichting is. De Koreaanse plattelandspottenbakker discrimineerde niet tussen de mooie en de lelijke pot of velde geen oordeel bij het uitpakken van een oven. Perfectionisme in vorm was voor hem geen punt. De eenvoudige volkskunst van deze periode herinnerde in zekere mate aan de punch'ŏng bowls die in Japan zo gegeerd waren. De Japanners trachtten de ongedwongen stijl te immiteren maar slaagden er nooit in de zo beroemde Koreaanse voetring te maken.

In een verhaal worden de 3 landen, China, Japan en Korea met elkaar vergeleken. Een jongen op het strand gooit stenen in het water. Hij gooit krachtig en de steen valt heel ver; hij vertegenwoordigt China. Een Japanner wil hem nadoen en gooit een steen die helaas niet zover terecht komt. Maar hij geeft niet op, zoekt de meest geschikte stenen uit, oefent, en kan na enige tijd zo ver smijten als de Chinees. Een Koreaan slaat het spel gade. Hij gooit uit volle kracht een steen die helemaal niet ver belandt, maar hij trekt het zich niet aan; hij amuseert zich. Succes of verlies is voor hem niet bepalend.

Yanagi en zijn reisgenoten putten veel inspiratie uit hun diverse verblijven in Korea die telkens een stimulans waren in hun voortzetting van de beweging voor volkskunst. Deze stijl werd bepalend voor de Japanse potterie van de 20ste eeuw en werd vooral door Shōji Hamada en de Britse pottenbakker Bernard Leach naar Amerika en Europa uitgedragen. In dit verband kan men van een openbaring spreken in de pottenbakkerstraditie in Europa. Het Japanse en Koreaanse porselein en steengoed dat in Europa aankwam, wierp de gegevens omtrent de traditionele keramiek ondersteboven. De kunstenaars ontdekten er een uitdrukkingsmiddel in dat de gewone utilitaire functie overschreed.

Wie nu in de drukke winkelstraten van Seoul loopt en de massa celadon replica ziet, kan zich helemaal niet voorstellen dat, nauwelijks een eeuw geleden, het Koreaanse celadon een 'verloren kunst' was. Noch de wereld, noch het Koreaanse volk zelf had enig vermoeden van de grote rijkdom in het verleden. Wel kende Japan sinds het einde van de 16de eeuw de rustieke Koreaanse rijstbowl die beschouwd werd als een meesterstuk uit de punch'ŏng-periode en ook nu weer lag Japan aan de basis van de ontdekking van de

taneous and direct approach to their work. The Japanese were especially interested in the way the Koreans made a base ring. There grew an awareness of the entity of an object as an organic form which was created through the interaction between the ceramist and the clay, with an influence on the entire process, from the finishing of the rim to the turning of the base. Spontaneously and unconsciously there grew a close relationship between clay and glaze, between texture and material and particularly between form and decoration. Whether a pot was asymmetrical or not, the result was always balanced. In this respect, Korean ceramic art is in keeping with the philosophy of Zen Buddhism, which says that an absence of discrimination or categorization is a sign of enlightenment. The Korean country ceramist did not discriminate between a beautiful or an ugly pot or did not pass any judgment when taking a pot out of the kiln. He was not concerned with perfect forms. The simple folk art of this period somewhat recalled the punch'ŏng bowls which were so popular in Japan. The Japanese tried to imitate the spontaneous style, but they never succeeded in making the famous Korean base ring.

There is a story in which the three countries, China, Japan and Korea, are compared. A boy on the beach is throwing stones into the water. He makes a powerful throw so that the stone lands very far; he represents China. A Japanese boy wants to match that and so he too throws a stone, which however does not land very far. But he does not give up; he picks out the most suitable stones, practices, so that after some time he can throw as far as the Chinese boy. A Korean boy is watching the whole game. With all his might he throws a stone as well, but he does not get far at all. But he does not mind; he is having a good time. Success or failure is of no importance to him.

Yanagi and his travelling companions derived a great deal of inspiration from their various travels through Korea which time and again stimulated them to continue the folk art movement. This style became characteristic of 20th-century Japanese pottery and was exported to America and Europe in particular by Shōji Hamada and the British ceramist Bernard Leach. In this connection one might speak of a revelation in European ceramic tradition. The Japanese and Korean porcelain and stoneware which arrived in Europe completely changed the ideas about traditional ceramic art. In it the artists discovered a means of expression which went far beyond the ordinary utilitarian function.

Anyone walking along the shopping streets in Seoul and seeing the mass of celadon replicas will find it hard to imagine that barely a century ago Korean celadon was a "lost art". Neither the world, nor the Korean people themselves had any inkling of the great wealth in the past. Japan however has been acquainted since the late 16th century with the rustic Korean rice bowl which was regarded as a masterpiece from the punch'ŏng period, and now Japan was again at the origin of the discovery of the Koryŏ treasures. Around

Koryŏ-schatten. Rond 1900 begon Japan met de bouw van de Keizelijke spoorweg die dwars over het Koreaanse schiereiland zou lopen. De vernietiging van de eeuwenoude grafheuvels bij het leggen van de sporen leidde tot de ontdekking van ontelbare Koryŏ celadons. Opgravingen tijdens voorbij decennia openbaarden de verbazingwekkende geschiedenis van de Koreaanse keramiek en de vondsten zijn nog lang niet voorbij.

Zo kwam men tot de ontdekking dat Korea sinds lang een gigantische keramiekproduktie had. Wanneer we echter het volumineuze werk 'Oriental Ceramic Art' van dr. Bushell, dat op het einde van de 19de eeuw gepubliceerd werd, raadplegen dringen andere conclusies zich op. Dr. Bushell schrijft in verband met Korea 'Er werd grondig onderzoekswerk verricht in het land gedurende de laatste jaren en het staat nu vast dat geen enkele vorm van artistieke potterie hier gamaakt wordt en er werd ook geen spoor gevonden van enige waardevolle produktie in het verleden'.

Sommige universiteitsprofessoren die een opleiding in Japan genoten hadden, deelden, na de ontdekking van de koningsgraven, de bewondering van de Japanners voor de Koreaanse keramiek. Spijtig genoeg waren zij eveneens van mening dat de meesterstukken enkel een gelukkig toeval waren, voortspruitend uit pogingen om Chinese topstukken te kopiëren. De toekomst zou anders uitwijzen.

Veel van de opgegraven stukken verhuisden naar Japanse collecties en musea. Een beroemd voorbeeld hiervan is de 'Ataka'-collectie in het Museum voor Oosterse ceramiek in Osaka.

Japanners die geen originele stukken konden bemachtigen, wilden exacte kopiën van de topstukken en de aanzet was gegeven voor de heropleving van de Koreaanse keramiekindustrie. Eén van de meest befaamde artiesten die de celadonkunst terug tot leven bracht is Yu Kŭn-Hyŏng, bekend onder de artiestennaam Hae Gang. Hij begon zijn researchwerk in 1910, toen 17 jaar oud, en heeft 50 jaar later het 'Institute of Hae Gang Koryŏ celadon' opgericht. Zeer recent werd aan dit instituut nog een prachtmuseum toegevoegd.

Gedurende verschillende decennia werd er door jonge pottenbakkers (die later celadon-specialisten werden) heel wat onderzoekswerk verricht om de formule te vinden van de 'secret color'. Zij werden sterk gehinderd door een gebrek aan technische kennis. Om de celadongeheimen te ontdekken diende men vooreerst de juiste samenstelling van de kleisubstanties te vinden: steengoed dat gebakken werd op 1300°C. Om vervorming te voorkomen moest proportioneel veel koalien toegevoegd worden en de grijs-groene kleur na het bakken werd verkregen door een portie ijzerrijke klei. Vervolgens het glazuur dat veel veldspaat bevat en de as van een boomsoort die rijk is aan organisch ijzer. Ook de wederzijdse werking tussen de kleisubstantie en het glazuur was van groot belang. Bovendien moest men zoeken naar het ontwerp en de bediening van de op hoge temperatuur gestookte ovens (hellingovens met verschillende kamers).

Ook de punch'ŏng produktie werd weer opgestart na het openleggen van de oude ovens van Kyeryong

1900, Japan began the construction of the Imperial railway which was to traverse the Korean peninsula. The destruction of the age-old burial mounds when the rail track was laid led to the discovery of innumerable Koryŏ celadons. Excavations over the past decades uncovered the amazing history of Korean ceramic art and there are yet many finds to be made.

That is how it was discovered that Korea had for a long time known a large-scale pottery production. Yet when we consult the voluminous work by Dr. Bushell, "Oriental Ceramic Art", which was published in the 19th century, we come to different conclusions. Dr. Bushell writes the following about Korea: "Thorough research work had been carried out in the country over the last few years, and it is quite certain now that no form of artistic pottery whatsoever exists here, nor has any trace been found of any such valuable production in the past".

After the discovery of the royal tombs, some university professors who were trained in Japan shared the Japanese admiration for Korean ceramic art. Unfortunately, though, they were also of the opinion that the masterpieces were merely a happy coincidence resulting from attempts to copy Chinese masterworks. The future was to prove otherwise.

Many of the finds went to Japanese collections and museums. A well-known example is the "Ataka" collection in the Museum of Oriental Ceramic Art in Osaka.

Japanese who were unable to get hold of original pieces wanted exact copies of the masterworks, and so the signal was given for the revival of the Korean ceramics industry. One of the most eminent artists who breathed new life into the art of celadon is Yu Kŭn-Hyŏng, better known by his pseudonym Hae Gang. He started his research work in 1910 at the age of 17, and 50 years later he founded the "Institute of Hae Gang Koryŏ Celadon". Very recently a marvellous museum was added to this institute.

For several decades, a number of young ceramists (who later became specialists in celadon) carried out a lot of research to find the formula of the "secret colour". They were frustrated in their efforts by a lack of technical know-how. To discover the secrets of celadon, the exact composition of the clay had to be found first: stoneware which was baked at 1300°C. In order to avoid distortion, a large proportion of kaolin had to be added, and the greyish green colour after baking was obtained by a portion of clay which was rich in iron. Then there is the glaze which contains a lot of feldspar and the ashes of a tree which is rich in organic iron. Also the interaction between the clay substance and the glaze was very important. Moreover, the design and operation of the high-temperature kilns (sloping kilns with different chambers) had to be discovered.

The punch'ŏng production was started up again too after the old kilns of Kyeryong (where between 1418-

(waar in de periode van 1418-1450 tijdens het bewind van Koning Sejong de mooiste punch'ŏng stukken gemaakt werden door de monniken van de plaatselijke boeddhistische tempels).

Van enige noemenswaardige 'moderne' keramiekkunst kan in Korea pas gesproken worden vanaf 1960.

Tijdens de koloniale periode (1910-1940) was er buiten eenvoudig plattelandsaardewerk en de produktie van donkerbruine 'onggi'-potten (de typische reusachtige voorraadpotten voor het bewaren van de gefermenteerde groenten tijdens de lange winterperiode) enkel nog sprake van massaproduktie. Het is een periode van steriele technisch perfecte industriële voorwerpen; produkten die bestemd waren voor uitvoer en gemaakt naar stijl en smaak van de Japanse klant.

Gedurende de burgeroorlog (1950-1953) viel elke activiteit volledig stil. Een aantal keramisten begon hun loopbaan aan het Korean Industrial Arts Center en gingen verder specialiseren in de Verenigde Staten, Europa of Japan. Sommigen waren geïnteresseerd in het maken van nieuwe kunstwerken, anderen zochten een terugkeer naar een eerlijker en edeler vorm van het ambacht, zodat de keramiekers niet konden gegroepeerd worden als één beweging. Het waren ook deze kunstenaars die later keramiek introduceerden aan de Koreaanse universiteiten en van toen af werden ook nieuwe wegen gevonden en ingeslagen.

De periode van 1950 tot 1970 karakteriseert zich door de integratie van de ateliers voor keramiek binnen het geheel aan disciplines, onderwezen aan de universiteiten, en werkte op die manier ook de toenadering tussen keramiek en beeldhouwkunst in de hand. De klei leent zich evengoed tot de uitdrukking van een potvorm als tot de monumentale kunst.

De nieuwe generatie kleikunstenaars zet zich sterk af tegen de zogenaamde traditionalisten voor wie het kopiëren van meesterstukken als uitdrukkingsmiddel kon volstaan. Deze vorm van traditionalisme blokkeerde iedere verdere evolutie maar in deze beweging vond men ook pottenbakkers die zich binnen de beperkingen van het genre op een persoonlijke en doeltreffende manier konden uitdrukken. Zij ontwikkelden nieuwe lijnen van individuele expressie en stonden ver boven de slaafse nabootsing.

Keramiekateliers van het traditionele type hebben zich gecentraliseerd rond de steden Ich'ŏn, Yŏju, Kyŏngju en Inch'ŏn. De meeste artiesten onder hen, waaronder bekende meesters als Hwang In-chun, Ahn Tong-O, Yu Kun-hyong en Chi Sun-taek, zijn autodidact. Hun succes hebben ze vooral te danken aan de waardering die hun werk in Japan geniet.

Veel van de kunstenaars die zichzelf als makers van 'pure keramiek' bestempelden waren afgestudeerden van de befaamde universiteiten als Seoul National University, Ehwa, Kookmin en Hongik of werden gevormd in de Verenigde Staten en Europa.

Er ontstond een groeiende tendens om klei tot plastisch uitdrukkingsmiddel te gebruiken en er ontplooide zich een sterke voorkeur voor de keramiekplastiek. Sommige kunstenaars werden gebiologeerd door het verschijnsel klei en de materie wordt dan ook

1450, during the reign of King Sejong, the most beautiful punch'ŏng pieces were fashioned by the monks of the local Buddhist temples).

A noteworthy "modern" ceramic art only originated in Korea from about 1960.

During the colonial period (1910-1940) there had only been mass production, apart from simple country earthenware and the production of dark-brown "onggi" pots (the typical gigantic storage pots for keeping fermented vegetables during the long winter period). It is a period of sterile and technically perfect industrial objects, products which were intended for export and were fashioned to the style and taste of the Japanese customer.

During the civil war (1950-1953), all activity ceased. A number of ceramists started their career at the Korean Industrial Arts Center and specialized further in the United States, Europe or Japan. Some were interested in making new works of art, while others sought to return to a more genuine and noble form of the craft, so that the ceramists could not be classified into one movement. These were also the artists who later introduced ceramic art to the Korean universities, and from then on new avenues were discovered and followed as well.

The period between 1950 to 1970 is characterized by the integration of the pottery workshops within the category of disciplines which were taught at the universities, which also helped to bring ceramics and sculpture closer together. The clay lends itself just as well to fashioning a pot as to creating monumental art.

The new generation of pottery artists dissociates itself emphatically from the so-called traditionalists to whom the mere copying of masterpieces sufficed as a means of expression. This form of traditionalism blocked all further development, though within this movement too there were ceramists who were able to express themselves in a personal and effective manner within the limitations of the genre. They developed new lines of individual expression and stood far above slavish imitation.

Traditional type pottery workshops were centred around the cities of Ich'ŏn, Yŏju, Kyŏngju and Inch'ŏn. Most of the artists there, including such known masters as Hwang In-chun, Ahn Tong-O, Yu Kun-hyong and Chi Sun-taek, are self-taught. They owe their success chiefly to the appreciation for their art in Japan.

Many of the artists who call themselves producers of "pure ceramic art" had been to the top Korean universities like Seoul National University, Ehwa, Kookmin and Hongik or had been trained in the United States and Europe.

There was a growing tendency to use clay as an eloquent means of expression and so a strong preference developed for plastic ceramic art. Some artists were spellbound by clay, and so the material is strongly emphasized, whereas others become estranged from

sterk geaccentueerd, waar anderen vervreemden van de materie, zodat klei op blik, hout, textiel of kunststof gaat lijken. Het oeuvre wordt vaak getekend door een groeiende abstractie, los van elke vorm van functionalisme.

Vaak is het werk een poging tot synthese van de westerse en oosterse culturen in dienst van de eigen esthetiek. De wisselwerking met de westerse keramiek heeft ook het empirisme van de Aziaten vervangen door een zekere vorm van rationalisme en het aanschouwelijk matuurgevoel door een analytisch natuurgevoel. Er is in Korea veel kritiek op deze kunstvorm; vooral het overboord gooien van eigen keramiektradities wordt fel aangevallen. Ook het gebruik van onconventionele vormen en kleuren wordt vaak niet begrepen. Het traditionele Korea onhaalt het avant-garde werk nog steeds meer op kritiek dan op waardering.

Nochtans zijn er enkele kunstenaars die voor een doorbraak gezorgd hebben. Vooral Kwon Soon-hyung en Shin Sang-ho hebben met succes de overstap naar de terra incognita gemaakt.

Shin Sang-ho werd één van de bekendste keramisten door zijn spontaniteit en scheppend vermogen in de vertaling van het traditineel werk naar de hedendaagse smaak; wat een geslaagde mengeling van traditionalisme en modernisme als resultaat had. In 1984 verbleef hij als gastdocent aan de State University of Connecticut. In de ban van de hedendaagse Amerikaanse keramiekkunst onderging zijn werk een onvermijdelijke metamorfose. Zijn kunstenaarsloopbaan kan hierdoor ook duidelijk opgedeeld worden in de periode voor en na 1984. Met zijn ommezwaai naar monumentale keramieksculpturen werd hij als trendsetter erkend in de hedendaagse Koreaanse keramiek. Voor velen was zijn werk een aanmoediging om van het ambacht over te gaan naar de individuele taal.

Kwon Soon-hyung wordt algemeen beschouwd als één van de grondleggers van de creatieve keramiek. Ook hij verbleef geruime tijd in de Verenigde Staten. Omwille van zijn unieke glazuurbeheersing wordt hij wel eens de kunstschilder-keramist genoemd.

Het boeiendste werk vinden we bij de 'kunstpottenbakkers' die de vormen en glazuren van de keramiek als specifieke uitdrukkingsmiddelen ervaren met voeling voor de traditie. Vaak weten zij hun werk met een aandoenlijke frisheid en op verrassende manier te vertolken. Het is een grote kunst om in volle vrijheid een eigen visie te geven op de grote tradities van Silla, Koryŏ of Chosŏn, zonder de verleidelijke weg van imitatie op te gaan. Traditie mag immers niet de richtlijn zijn voor creatief werk maar kan hooguit zorgen voor een spiegeleffect. De sublieme manier waarop zij vaak de welomlijnde grenzen van de tradities overschrijden, voor zichzelf ruimte scheppend en hun rechten als kunstenaar opeisen, is uitermate boeiend.

Vele anonieme kunstenaars spelen een belangrijke rol in de promotie van deze visie op de Koreaanse keramiekkunst. Baanbrekend werk werd verricht door ceramisten als Hwang Chong-gu, Hwang Chong-nye, Min Yong-ki, Kim Yikyung, Roe Kyung-joe, Cho Chung-hyun, Yoon Kwang-joe om er maar enkelen te noemen.

the material, so that clay begins to resemble tin, wood, textile or plastic. The work is often characterized by a growing abstraction, detached from all functionalism.

Very often the work is an attempt to achieve a synthesis of the Western and Oriental cultures to serve the artist's own aesthetic sense. The interaction with Western ceramic art has also replaced the empiricism of the Asians with a certain form of rationalism and the graphic feeling for nature by an analytical feeling. In Korea this art form has been heavily criticized; particularly the abandonment of local ceramic traditions is under severe attack. The use of unconventional forms and colours is often not understood either. Traditional Korea still receives the avant-garde work more with criticism rather than approval.

Yet there are a few artists who have achieved a breakthrough. Kwon Soon-hyung and Shin Sang-ho in particular have successfully ventured into terra incognita.

Shin Sang-ho became one of the best known ceramists with his spontaneity and creative power in adapting traditional work to modern taste, which resulted in a successful combination of traditionalism and modernism. In 1984 he held a visiting lectureship at the State University of Connecticut. Fascinated as he was by contemporary American ceramic art, his work inevitably underwent a metamorphosis. His artistic career can therefore be clearly divided into the period before and after 1984. His reorientation towards monumental ceramic sculptures made him known as a trendsetter in contemporary Korean ceramic art. For many artists his work was an incentive to switch from craftsmanship to an individual language.

Kwon Soon-hyung is generally regarded as one of the founders of creative ceramic art. He too had spent some time in the United States. He is also referred to as the painter-ceramist on account of his unique mastery of glaze.

The most fascinating work is found with the "artistic ceramists" who perceive the forms and glazes of ceramic art as specific means of expression, with a sense of tradition. Often they succeed in expressing their work with a touching freshness and with a surprising touch. It is quite an art to give in complete freedom a personal view of the great traditions of Silla, Koryŏ or Chosŏn, without being tempted to imitation. Tradition must not be the guideline for creative work but at most can serve as a reflection. The sublime way in which these artists often go beyond the well-defined frontiers of tradition, while creating elbow-room for themselves and asserting their rights as artists, is highly fascinating.

Many anonymous artists play an important role in promoting this perception of Korean ceramic art. New ground has been broken by ceramists like Hwang Chong-gu, Hwang Chong-nye, Min Yong-ki, Kim Yikyung, Roe Kyung-joe, Cho Chung-hyun, Yoon Kwang-joe, to name only a few.

Kim Yikyung werd tijdens haar studies aan de Alfred Art School in de Verenigde Staten door Bernard Leach gewezen op haar rijk en boeiend cultureel erfgoed. Zij keerde prompt terug naar Korea en begon een grondige studie van de collecties in het National Museum in Seoul. Leach zelf had gedurende verschillende jaren samen met Hamada gewerkt in Japan en studiereizen gemaakt in Korea. Hij bracht 9 jaren door met het bestuderen van de materialen en technieken van de keramiekkunst uit het Verre Oosten. In de jaren die hij in het Oosten vertoefde had hij geleerd het pottenbakken te waarderen. Zijn ideeën waren een openbaring voor de jonge generatie Westerse pottenbakkers.

Bij het werk van Kim Yikyung stelt zich de eeuwige vraag over de relatie tussen traditionele en hedendaagse kunst. In haar potten is het functionalisme uit het verleden een bron van creatieve inspiratie voor het hedendaagse werk. Zij slaagt erin de juiste gemoedsgesteldheid te bereiken, waardoor de artistieke kwaliteit van haar produkt, de utilitaire ambachtelijke aspecten overtreft en, met behoud van de spontane kwaliteiten, haar verbeelding krachtig tot uiting doet komen. Haar keramiek krijgt soms een onverwacht functioneel aspect en vertoont te gelijkertijd een voortgaande vormontwikkeling los van het gebruik. Haar vormscheppend vermogen uit zich op een persoonlijke doeltreffende wijze. Ook het intieme evenwicht tussen vorm en glazuur blijft voortdurend boeien. Kim Yikyung is professor aan de Kookmin universiteit.

Min Yong-ki werkt als zelfstandig studio-pottenbakker en is één van de zeldzame kunstenaars bij wie de integratie van het leven en het werk van de pottenbakker leidt tot een echt 'geïntegreerde' pot. Hij brengt op een sublieme wijze de punch'ŏng weer tot leven en creëert eenvoudig en edel werk. Bij hem zien we een duidelijk geprofileerde ontwikkeling vanuit de traditie, en van hieruit gaat hij de intrinsieke waarde exploreren. Min Yong-ki is een meester in de 'hakeme'-techniek, waarbij wit slip met een ruwe borstel over de pot gestreken wordt, zodat de vegen van het penseel voor een levendig karakter zorgen.

Hwang In-chun was één van de vorsers om het Koryŏ celadon weer tot leven te brengen. Tijdens de Japanse kolonisatie werd hij erkend als een meester in dit genre en hij droeg zijn geheimen over aan zijn kinderen Chong-gu en Chong-nye.

Sinds 1950 is Hwang Chong-gu professor aan de Ehwa Universiteit waar hij een nieuwe generatie keramisten gevormd heeft. Door de oprichting van een Ceramics Research Center aan deze universiteit heeft hij een belangrijke bijdrage geleverd tot hernieuwing en actualisering van de celadonkunst.

Door zijn artistiek werk slaagde hij erin deze kunst levendig te houden. Bij hem gaat het glazuur fascineren; glanzend of mat, omwille van zijn trillingen, zijn diepten, zijn doorzichtigheid.

Hwang Chong-nye studeerde eerst Westerse schilderkunst alvorens ze keramiekstudies startte. De materie die de pot omgeeft gaat dan ook een grote rol spelen, en zodoende geeft de interactie tussen kunstschilder en pottenbakker een boeiend resultaat.

During her studies at the Alfred Art School in the United States, Kim Yikyung's attention was drawn to her rich and fascinating cultural heritage by Bernard Leach. She promptly returned to Korea and began an in-depth study of the collections in the National Museum in Seoul. Leach himself had worked for several years together with Hamada in Japan and had made several study tours through Korea. He had spent 9 years studying the materials and techniques of ceramic art in the Far East. During the years he had spent in the East he had learnt to appreciate pottery. His ideas were a revelation to the new generation of Western ceramists.

The work of Kim Yikyung raises the eternal question about the relationship between traditional and contemporary art. In her pottery, the functionalism of the past is a source of inspiration for the contemporary work. She succeeds in obtaining the right mood, so that the artistic quality of her work reaches further than the traditional utilitarian aspects and her imagination and spontaneous qualities come very much to the fore. Her pottery sometimes assumes an unexpected functional aspect and at the same time shows a progressive development of form, independent of the use. Her creative power expresses itself in a personal and effective way. Also the delicate balance between form and glaze never ceases to fascinate. Kim Yikyung is professor at Kookmin University.

Min Yong-ki works as an independent studio ceramist and he is one of the rare artists with whom the integration of the life and work of the ceramist results in a truly "integrated" pot. He breathes new life into the punch'ŏng art in an excellent way and creates simple and noble art. In his work we see a distinctive development from tradition, from which he then explores the intrinsic value. Min Yong-ki is a master in the "hakeme" technique, in which white slip is spread over the pot with a rough brush, so that the brush strokes produce a vivid character.

Hwang In-chun was one of the artists who sought to breathe new life into the Koryŏ celadon. During the Japanese occupation he was recognized as a master in this genre and he passed his secrets down to his children Chong-gu and Chong-nye.

Since 1950, Hwang Chong-gu has been professor at Ehwa University where he has trained a new generation of ceramists. With the foundation of a Ceramics Research Center at this university he has made a valuable contribution to the revival and innovation of the art of celadon.

With his artistic work he succeeded in keeping this art alive. The glaze is particularly fascinating — glossy or mat — because of its vibrations, its depths, its transparency.

Hwang Chong-nye first studied Western painting before embarking on ceramics. The material which surrounds the pot begins to play a more important role, and in this way the interaction between painter and ceramist produces a fascinating result.

In de keramiek kan een kunstenaar zijn creativiteit en de kracht van zijn verbeelding evengoed uitdrukken als in een schilderij, maar dan met meer behoud van de spontane kwaliteiten van een resultaat dat op een materiële wijze uit zijn handen is ontstaan.

Hwang Chong-nye is docente aan Kookmin Universiteit.

Met onze westerse ogen kunnen we de schoonheid van de Silla, Koryŏ en Chosŏn keramieken bewonderen, we kunnen trachten een zekere affiniteit te ontwikkelen voor de hedendaagse kleikunst. Maar toch blijft het nagenoeg onmogelijk door te dringen in de wezenheid van de Oosterse pottenbakkerskunst en er de werkelijke filosofische draagwijdte van te begrijpen.

An artist can express his creativity and imaginative power just as well in ceramic art as in a painting, all the while retaining the spontaneous qualities of a product which has been physically fashioned by his hands.

Hwang Chong-nye is a lecturer at Kookmin University.

Through our Western eyes we are able to appreciate the beauty of the Silla, Koryŏ and Chosŏn ceramics, we can try to develop a certain affinity for contemporary pottery. Yet it remains practically impossible to get through to the essence of Oriental ceramic art and to understand its true philosophical meaning.

CATALOGUS

Jan Van Alphen

Op de afbeeldingen van de keramieken wordt regelmatig een opname van de onderkant van de stukken getoond.
Hieruit kan afgeleid worden hoe het object in de oven werd gestapeld. Men kan zodoende het aantal en de plaatsing van de vuurvaste steuntjes of proenen terugvinden, of vaststellen dat het stuk met de volledige oppervlakte van de voet op een "ovenplaat" of op een cilindersteun werd gezet.

De afmetingen zijn in centimeter aangeduid
L. = lengte
B. = breedte
D. = diameter (grootste diameter van het object)
H. = hoogte
Dikte of diepte worden apart aangegeven.
Van voorwerpen die uit meerdere onderdelen bestaan, wordt de totale hoogte gegeven en eventueel de afmetingen van de afzonderlijke onderdelen indien dit relevant is.

Voor de datering van de stukken werd uitgegaan van de ons beschikbare gegevens. Wanneer deze niet toereikend waren, is een vraagteken geplaatst.
Volgende periode-benamingen worden hieronder gebruikt:
– Bronstijd: 900-400 v.C.
– Proto-Drie Koninkrijken: ca. 57v.C-ca. 326 n.C.
– Drie Koninkrijken: ca. 326-ca. 668
– Kaya: ca. 325-562
– Koguryŏ: ca. 100-668
– Paekche: ca. 316-663
– Silla: ca. 326-668
– Verenigd Silla: 668-935
– Koryŏ: 935-1392
– Chosŏn: 1392-1910

NB. In de literatuur wordt voor de stichting van de koninkrijken Koguryŏ, Paekche, Kaya en Silla meestal een legendarische datum in de eerste eeuw v.C. gebruikt. Wij gebruiken hier de term proto-Drie Koninkrijken voor de periode tussen die legendarische en de historische stichting.

CATALOGUE

Jan Van Alphen

The representations of the ceramics frequently include a picture of the bottom part of the piece. From this it can be derived how the object was stacked in the kiln. One can thus identify the number and positioning of the refractory support points or stilts, or determine whether the object was placed with the full surface of the foot on a 'kiln plate' or on a cylinder support.

The dimensions are given in cm.
L. = length
W. = width
D. = diameter (greatest diameter of the object)
H. = height
Thickness or Depth are indicated separately.
For objects consisting of several parts, the total height is indicated, and, where relevant, the dimensions of their constituent parts.

Dating of the objects was based on the available data. Where these proved insufficient, a question mark was added.
The following period-designations are used:
– Bronze Age: 900-400 B.C.
– Proto-Three Kingdoms: c. 57 B.C.- c. 326 A.D.
– Three Kingdoms: c. 326 - c. 668
– Kaya: c. 325-562
– Koguryŏ: c. 100-668
– Paekche: c. 316-663
– Silla: c. 326-668
– United Silla: c. 668-935
– Koryŏ: 935-1392
– Chosŏn: 1392-1910

NOTE: In the literature the foundation of the Koguryŏ, Paekche, Kaya and Silla dynasties is usually indicated by a legendary date in the 1st century B.C. We use the term 'proto-Three Kingdoms' for the period between the legendary and the historical foundation.

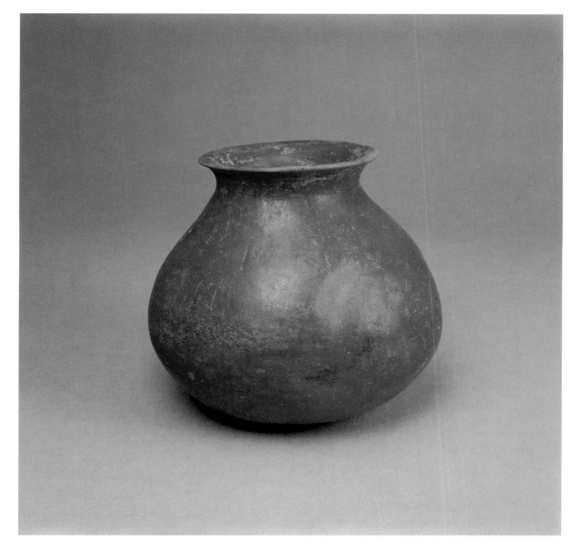



1 Rode gepolijste kruik
Bronstijd: 500-300 v.C.
Aardewerk, rood beschilderd en gepolijst H.12,8 D.13,8
Vindplaats: Kyŏngsangnam-do, Sanchung-gun
National Museum of Korea, Seoul

Dit type aardewerk werd aangetroffen in pre-historische
verblijfplaatsen en begraafplaatsen, temidden van een dol-
mencultuur. In zuidelijke dolmens worden ze vaak samen
met gepolijste, stenen dolken gevonden, wat kan wijzen op
een rituele functie. Dit aardewerk, met dunne scherf is uit
fijne klei gemaakt, gemengd met mica. Het werd met rode
oker ingewreven vóór het bakken in een (oxyderende) open
put. Na het bakken verkreeg men door polijsting de mooie
rode glans.

Red polished jar
Bronze Age: 500-300 AD
Earthenware, red painted and burished H.12.8 D.13.8
Provenance: Kyŏngsangnam-do, Sanchung-gun
National Museum of Korea, Seoul

This type of earthenware has been found in prehistoric vil-
lages and cemeteries, amidst a dolmen culture. In southern
dolmens they are often found in conjunction with polished
stone daggers, which might indicate a ritual function. This
earthenware, with thin shard, is made of fine clay mixed
with mica. It was rubbed with red ochre and then fired in an
(oxidizing) open pit. After firing it was polished to a fine red
lustre.



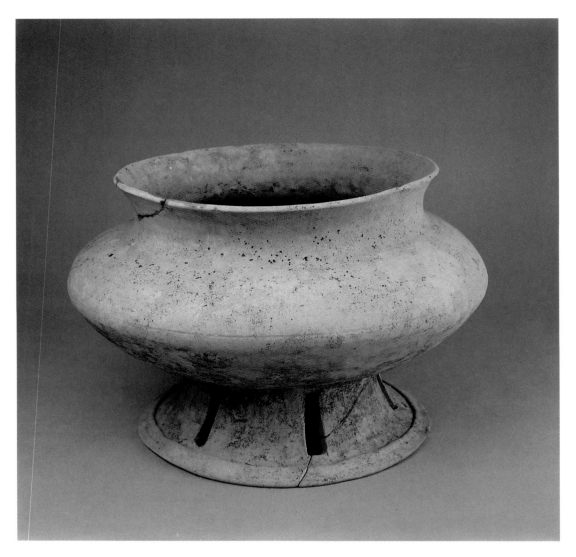

2 Vat in de vorm van een brander
Proto-Drie Koninkrijken: 2de-3de eeuw
Crèmekleurig aardewerk H. 22,6 D. 33,2
Vindplaats onbekend
National Museum of Korea, Seoul

Tijdens de eerste eeuwen, aan het begin van de ijzertijd in
Korea, heeft het vaatwerk een hele evolutie ondergaan. De
meeste recipiënten hebben een lage, conisch uitlopende voet
gekregen zodat het vat horizontaal kan geplaatst worden op
elke ondergrond. Opvallend is de opkomst van een soort
ajourwerk in deze voet. In latere eeuwen wordt de voet
hoger (zie nr. 16, 18, 20). Dit vat heeft een uitgesproken brede
buik en ingesnoerde hals en is duidelijk om zijn bruikbaar-
heid geconcipieerd. Het wordt "brandervormig" genoemd,
maar of het als brander gediend heeft, is zeer de vraag. Zoals
bij vele Silla-recipiënten is de doorboorde voet handig om
het vat op het vuur te zetten.

Burner-shaped vessel
Proto-Three Kingdoms: 2nd-3rd century
Cream-coloured earthenware H. 22.6 D. 33.2
Provenance unknown
National Museum of Korea, Seoul

During the first centuries, or early Iron Age in Korea, pot-
tery underwent a significant evolution. Most pottery pieces
were provided with a low conically widened foot allowing
the vessel to stand horizontally on any surface. Striking is
the emergence in this foot of a form of openwork. In later
centuries the foot was to become higher (see nos. 16, 18, 20).
This vessel has a pronounced wide belly and a constricted
neck, and was obviously conceived for its functionality. Al-
though it is called 'burner-shaped', it is by no means certain
it actually served as a burner. As in many other examples of
Silla pottery, the pierced foot is particularly handy for plac-
ing the vessel on the fire.

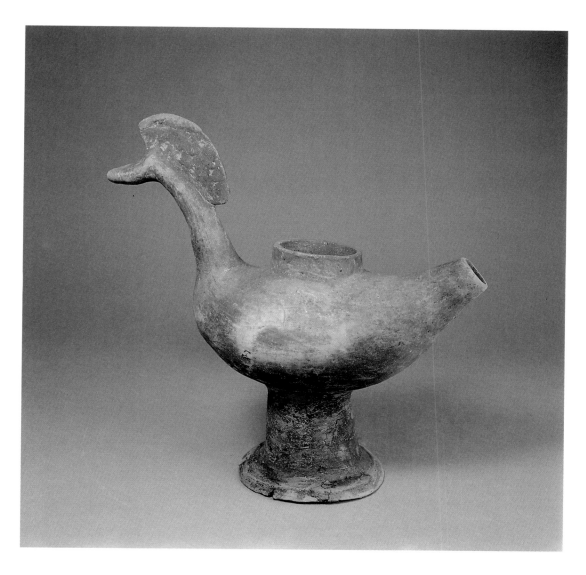

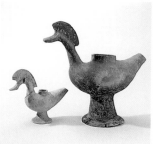

3 Paar vogelvormige recipiënten
Proto-Drie Koninkrijken: 3de-4de eeuw
Aardewerk H. 34,4 en 18,5 B. 36 en 21
Vindplaats: Kyo-dong, Kyŏngju
Horim Museum of Art, Seoul

Zoals de veelsoortige bekers in diervorm uit de Kaya- en
Silla-periode, zijn deze vogelvormige bekers wellicht ook
grafgiften. In tegenstelling tot de latere voorbeelden zijn zij
uiterst gestileerd. De Kaya- en Silla-vogels (zie Nr. 7) heb-
ben een duidelijk gedetailleerde bek, ogen, en vleugels. Hier
is alles haast gestroomlijnd vereenvoudigd. Ondanks de
kam op het hoofd is het moeilijk uit te maken om welke
vogelsoort het hier precies gaat. Los van alle abstractie
maken bovenstaande vaten toch een levendige, zelfs grap-
pige indruk.

Pair of bird-shaped vessels
Proto-Three Kingdoms: 3rd-4th century
Earthenware H. 34.4 and 18.5 W. 36 and 21
Provenance: Kyo-dong, Kyŏngju
Horim Museum of Art, Seoul

Just as with the wide variety of animal-shaped cups from the
Kaya and Silla periods, these bird-shaped vessels are also
probably funeral gifts. Unlike later examples these two are
extremely stylized. The Kaya and Silla birds (see No. 7) have
a sharply detailed beak, eyes, and wings. Here, everything is
simplified almost to the point of abstraction. The comb on
the head does not reveal the type of bird depicted here. In
spite of their abstract form these vessels nevertheless pro-
duce a lively, even comical effect.

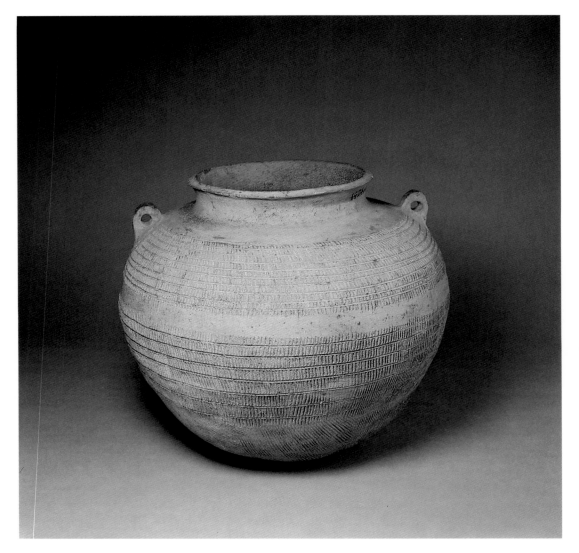

4 Vat
Drie Koninkrijken: 4de eeuw
Crèmekleurig aardewerk H.25,7 D.27,2
Vindplaats onbekend
Seoul National University Museum

Vessel
Three Kingdoms: 4th century
Cream-coloured eartenware H.25.7 D.27.2
Provenance unknown
Seoul National University Museum

Deze pot is een van de meest gekoesterde in het Seoul National University Museum. Hij is misschien ook een van de mooiste en meest harmonieuze in zijn soort. Het crèmekleurige aardewerk uit deze vroege periode wordt ook wel "eierschaal"-kleurig genoemd. Het is op relatief lage temperatuur gebakken (ca. 1000°C). Zoals bij sommige potten uit de vroege Paekche-tijd (zie Nr. 9) is de buik met horizontale banden versierd. In de banden zijn evenwijdige verticale lijntjes gedrukt, gehamerd in de leerharde klei voor het bakken. Vanaf ongeveer 1/4 onderaan eindigen ook hier de banden en is het bodemvlak gevuld met langere schuine lijnen. Op de schouders van de pot staan twee kleine oortjes. In latere voorbeelden uit de Silla-tijd hangen vaak sierlijke hangertjes in deze ringvormige oren.

This pot is one of the most cherished objects at the National University Museum in Seoul. It is perhaps also one of the most beautiful and most harmonious of its kind. The cream-coloured earthenware from this early period is also referred to as 'eggshell'. It is fired at a relatively low temperature (approx. 1000°C). As with some pots from the early Paekche period (see No. 9), the belly is decorated with horizontal bands. The bands are impressed with parallel vertical lines, hammered into the leather-hard clay before firing. The bands stop at about one-fourth the way from the bottom, and from there the bottom face is filled with longer oblique lines. On the shoulders of the pot are two small ears. Later examples from the Silla period are often provided with ornamental pendants in these annular ears.

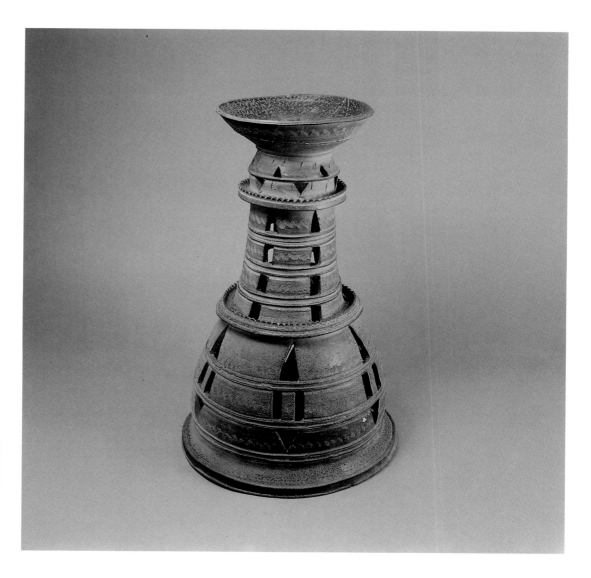

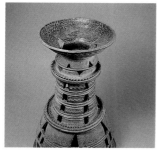

5 Hoge standaard voor een (offer-) pot
Drie Koninkrijken: 5de-6de eeuw
Grijs steengoed met sporen van asglazuur H. 52,8 D. 31,3
Vindplaats onbekend
Ho-Am Art Museum, Yongin

Hoewel wellicht behorend tot de Kaya-cultuur, werd deze
standaard algemener met Drie Koninkrijken omschreven.
Dit type van hoge standaard zou het eerst in het rijkje van
Kaya gemaakt zijn. Later werd de vorm ook in Silla en Paek-
che gebruikt. De opengewerkte hoge voet werd een bepa-
lend kenmerk. Volgens sommige vorsers werd de standaard
oorspronkelijk bij sjamanistische rituelen op het vuur
geplaatst met een gevulde offerschaal erboven op. Het uit-
laten van de rook doorheen de openingen op verschillende
niveaus werd dan symbolisch verklaard. Anderen zien in de
standaards de reproduktie van oude verdedigings- en obser-
vatietorens.

Tall stand for (sacrificial) pot
Three Kingdoms: 5th-6th century
Grey stoneware with traces of ash glaze H. 52.8 D. 31.3
Provenance unknown
Ho-Am Art Museum, Yongin

Although it probably belongs to the Kaya culture, this stand
has been associated more generally with Three Kingdoms.
This type of high stand is believed to have first been made in
Kaya. The form was later also used in Silla and Paekche. The
high openwork foot was to become a distinguishing feature.
According to some researchers, the stand dates back to sha-
manistic rituals where it was placed on the fire with a filled
chalice on top of it. The smoke escaping through the open-
ings at the various levels is then given a symbolic explana-
tion. Others see in these stands the reproduction of ancient
defence and observation towers.

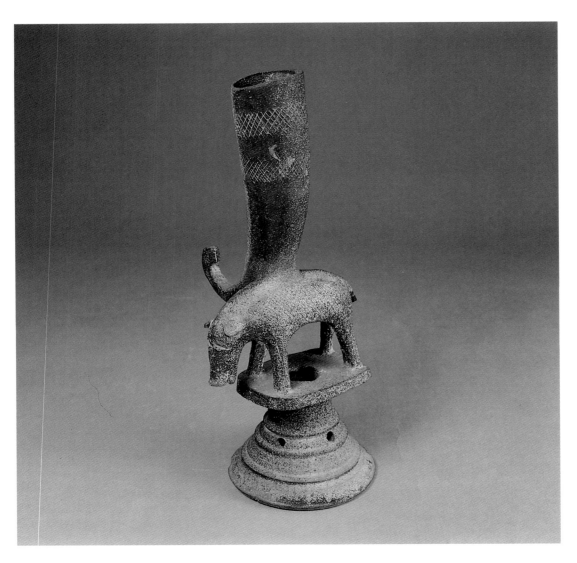

6 Hoorn-vormige beker op een everzwijn
Kaya: 5de-6de eeuw
Steengoed met sporen van asglazuur H.24,8 B.8,6
Vindplaats Kimhae, Dugsan
Kyŏngju National Museum

Van dit type drinkhoorn werd er nog een gevonden met een
paard als basis en een ander met een hert. Het is een typisch
produkt van Kaya. De hoorn rust op een everzwijn, dat op
zijn beurt op een doorboord sokkeltje staat. Een ronde
doorboorde voet schraagt het geheel. De hoorn is met twee
banden van kruisende lijntjes versierd. Bij de drie gevonden
voorbeelden is de drinkhoorn telkens op dezelfde wijze op
de rug van het dier gemonteerd. Ook deze grafgiften hadden
waarschijnlijk een rituele functie. Misschien hadden ze
dezelfde betekenis als het, in Korea bekende, vat in de vorm
van een ruiter te paard, dat de wetenschappers nog steeds
blijft intrigeren.

Horn-shaped mug on a wild boar
Kaya: 5th-6th century
Stoneware with traces of ash glaze H.24.8 W.8.6
Provenance: Kimhae, Dugsan
Kyŏngju National Museum

Of this type of drinking horn two other examples have been
found, one with a horse, and the other with a deer as base. It
is a typical Kaya product. The horn rests on a wild boar,
which in turn stands on a pierced base. A round, pierced
foot supports the structure. The horn is decorated with two
bands of crossing lines. On all three examples the drinking
horn is mounted in identical fashion on the back of the ani-
mal. These funerary gifts, too, probably had a ritual func-
tion. They may have had the same meaning as the vessel in
the form of a rider on horseback, well-known in Korea,
which even today continues to fascinate researchers.

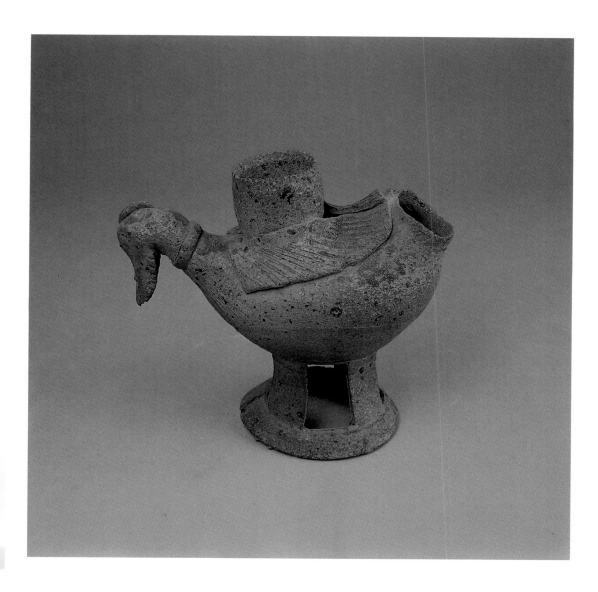

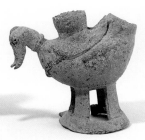

7 **Paar vaten in de vorm van eenden**
Kaya: 5de-6de eeuw
Steengoed met sporen van asglazuur H.16,5 en 15,5 B.17,5
Vindplaats waarschijnlijk Ch'angnyŏng, Zuid Kyŏngsang
National Museum of Korea, Seoul

In tegenstelling tot het vogelpaar Nr.3 toont dit eendenpaar
heel wat details in de kopjes en vleugels. Het zijn onmisken-
baar eenden en zij zijn typisch op Kaya-wijze afgebeeld met
een getande bek en bekermond. De houding van de eenden
is zeer natuurgetrouw, ook op de opengewerkte voet.

Pair of duck-shaped vessels
Kaya: 5th-6th century
Stoneware with traces of ash glaze H.16.5 and 15.5 W.17.5
Provenance: probably Ch'angnyŏng, South Kyŏngsang
National Museum of Korea, Seoul

In contrast with the bird pair (No.3), this duck pair exhibits
rather more details in the heads and wings. They are unmis-
takably ducks, and are depicted in the typical Kaya form
with a toothed beak and a toothed mug mouth. The posture
of the ducks is very natural, also on the openwork foot.

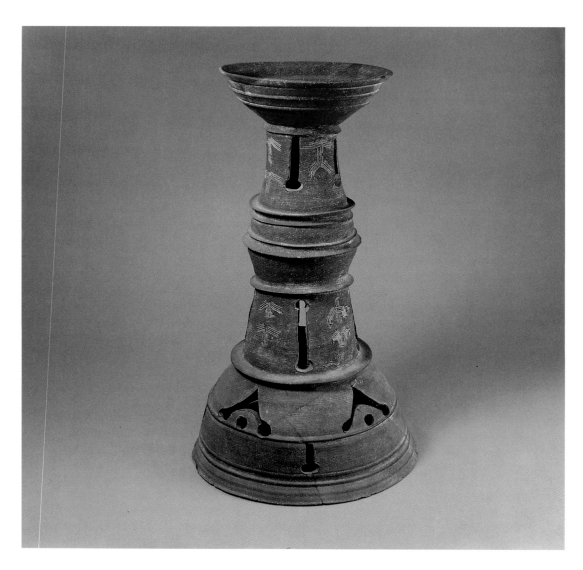
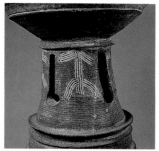
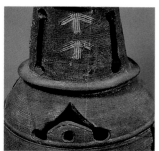

8 Hoge standaard voor (offer-) schaal
Kaya: 5de-6de eeuw
Grijs steengoed H.56,4 D.33
Vindplaats onbekend
Kyŏngju National Museum

Deze hoge standaard is net als Nr.5 uit de Kaya-periode.
Zijn functie moet in dezelfde rituele zin geïnterpreteerd
worden. Opvallend hier zijn de ingegraveerde menselijke
lichaamsvormen op twee niveaus. Ook hier halen vorsers
een sjamanistische symboliek aan, waarbij de hoge stan-
daard als levensboom geldt en waarin goddelijke figuren
(met een gestileerde menselijke gedaante) de verschillende
verdiepingen bevolken.
In tegenstelling met de Silla-stijl, waar de openingen van het
ajourwerk geschrankt boven elkaar staan, komen ze bij
Kaya- standaards veelal loodrecht boven elkaar voor.

Tall stand for (sacrificial) jar
Kaya: 5th-6th century
Grey stoneware H.56.4 D.33
Provenance unknown
Kyŏngju National Museum

Just as No.5, this high stand dates from the Kaya period. Its
function should be interpreted in the same ritual sense. No-
ticeable here are the engraved human figures at two levels.
Again, researchers refer to shamanistic symbolism, the high
stand serving as the tree of life with godly figures (with styl-
ized human bodies) populating the various levels.
In contrast with the Silla style, where the openings of the
openwork are placed crosswise on top of one another, in
Kaya stands they usually appear perpendicular to each
other.

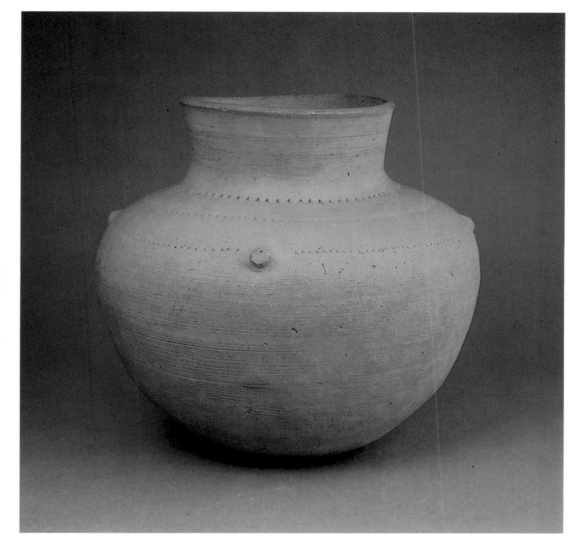

9 Vat met vier stulpvormige oren
Paekche: 6de-7de eeuw
Steengoed met ingedrukte versiering H.26 D.25,7
Vindplaats: Namsan-ri, Kongju, Zuid Ch'ungch'ŏng provincie
Kongju National Museum

Dit prachtige vat, met naar boven toe verbredende buik, cilindervormige hals en ronde basis, wordt tot een zeer vroeg Paekche-type gerekend. Er werd duidelijk veel aandacht besteed aan de vorm en de afwerking. Van de schouder naar de hals zijn drie evenwijdige banden van driehoekjes aangebracht. De band met de grootste omtrek gaat doorheen de vier kleine oortjes. Deze hadden wellicht meer dan een louter decoratieve functie. Op heel het vat zijn weefselachtige indrukken te zien. Die komen van de met textiel overtrokken klopper, waarmee dit soort potten van een ronde bodem voorzien wordt. Deze methode werd, en wordt nog op vele plaatsen ter wereld toegepast, nadat de bodemloze pot met het pottenbakkerswiel gedraaid is.

Vessel with four bell-shaped ears
Paekche: 6th-7th century
Stoneware with impressed decoration H.26 D.25.7
Provenance: Namsan-ri, Kongju, South Ch'ungch'ŏng province
Kongju National Museum

This beautiful vessel with the belly widening upwards, cylindrical neck and round base, is regarded as a very early Paekche type. Clearly much attention has been paid to the form and the finish. From the shoulder to the neck run three parallel bands of triangles. The band with the largest circumference passes through the four small ears. These probably had more than a purely ornamental function. The entire surface of the vessel is covered with fabric-like impressions. These are produced by a beater covered with textile, used to provide this kind of pot with a round bottom. This method was and is still applied in many parts of the world, after the bottomless pot has been turned with the potter's wheel.

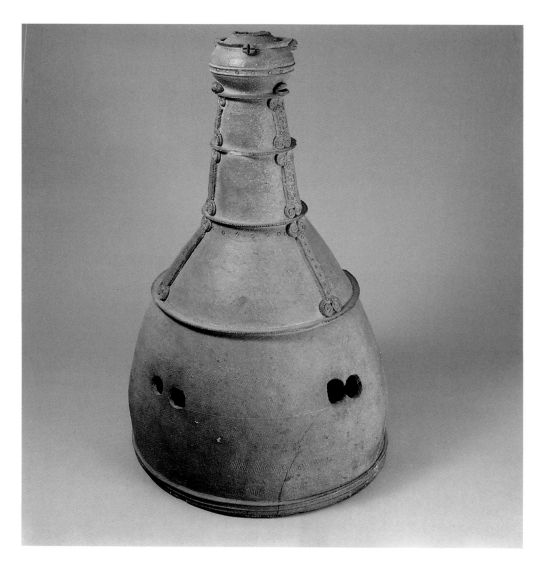

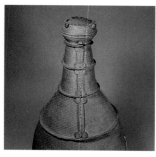

10 Hoge standaard voor (offer-) schaal
Paekche: 5de-6de eeuw?
Grijs steengoed H.68,2 D.39,2
Vindplaats: Kongju
Kongju National Museum

Deze hoge standaard is verwant met Nr. 5 en 8. Hij is stilis-
tisch evenwel afwijkend. De vormen zijn ronder, zowel wat
de gehele opbouw betreft als de versiering. Deze doet den-
ken aan metalen meubelbeslag. Ook de schaarse openingen
in het onderste gedeelte zijn rond. Sommige wetenschappers
plaatsen dit standaard-type in Kaya en verwijzen voor de
ietwat minder strakke stijl naar bepaalde sjamanistische
invloeden. De schaalvormige bekroning is afgebroken.

Tall stand for (sacrificial) jar
Paekche: 5th-6th century
Grey stoneware H.68.2 D.39.2
Provenance unknown
Kongju National Museum

This high stand is related to Nos. 5 and 8. Stylistically, how-
ever, there are some differences. The forms are rounder,
both as regards the overall structure and the decoration. The
latter resembles metal furniture fittings. Also the few open-
ings in the bottom part are round. Some specialists situate
this type of stand in Kaya, and refer to specific shamanistic
influences to explain the slightly less rigorous style.
The scale-shaped crowning has broken off.

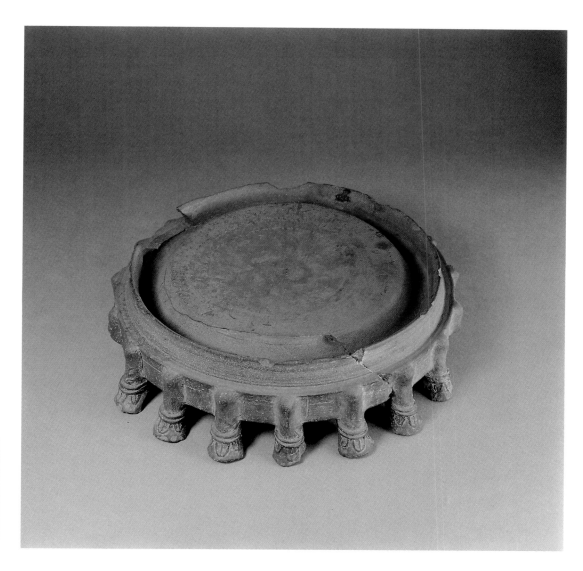

11 Inktsteen
Paekche: 6de-7de eeuw
Grijs steengoed H.7,7 D.27,4
Vindplaats: Kamsung-san, Puyŏ
Puyŏ National Museum

Het feit dat in vele archeologische sites in Korea inktstenen gevonden zijn, zegt veel over de geletterdheid van de Koreanen. Dit bepaalde type ronde inktsteen met vele voetjes is in oorsprong uit China afkomstig en verwijst dan ook naar de band met China in de Paekche-tijd. Vanuit Paekche brachten de Koreanen hem over naar Japan. Het inktblok werd in het midden van de steen gewreven en met water aangelengd. Vandaar de geul rondom de steen. Naar analogie met enkele andere vondsten hoorde bij deze inktsteen wellicht een koepelvormig deksel. Hiervoor is immers een rabat voorzien aan de buitenste rand van de steen.

Inkstone
Paekche: 6th-7th century
Grey stoneware H.7.7 D.27.4
Provenance: Kamsung-san, Puyŏ
Puyŏ National Museum

The fact that ink stones have been found in many archaeological sites in Korea says a great deal about the literacy of the Koreans. This particular type of round inkstone with numerous feet, originates from China and refers to the ties with China during the Paekche period. From Paekche the Koreans exported the stone to Japan. The ink block was rubbed in the middle of the stone and diluted with water. This also explains the gully around the stone. By analogy with some other discoveries, this inkstone probably had a dome-shaped lid as the outer edge of the stone is provided with a corresponding groove.

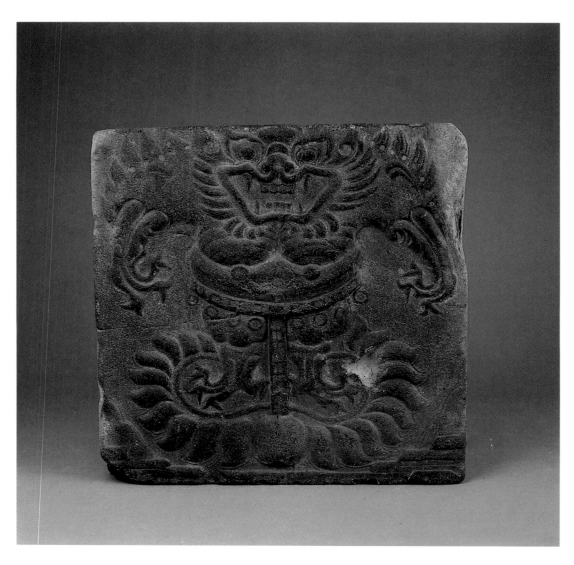

12 Tegel met monster op een lotusbloem
'Treasure' Nr. 343a
Paekche: 7de eeuw
Grijs steengoed H. 29,7 B. 29,4
Vindplaats: een tempel in Puyŏ, Kwe-am, Whe
National Museum of Korea, Seoul

Dit soort tegels met afbeeldingen in reliëf vormden wellicht
de vloer- (of wand-?)tegels van een tempel. Deze werd
samen met Nr. 13 in Puyŏ gevonden op de plaats waar vroe-
ger een tempel heeft gestaan. Hij werd in een mal gedrukt en
kon op die wijze vermenigvuldigd worden. Het gevleugelde
monster op de tegel was van sjamanistische origine en
diende om boze geesten te verdrijven. Maar zoals elders in
Azië heeft het boeddhisme deze symbolen geïncorporeerd.
Het monster staat op de boeddhistische lotus. Het werd een
beschermer van het boeddhisme en wordt ook vaak op
andere delen van het huis teruggevonden als beschermer van
de woning. (zie nrs. 15 en 22). In tegels zoals deze kan men
zelfs een verre Indische invloed terugvinden, nl. van de
Garuda-figuur.

Tile with monster on lotus flower
'Treasure' No. 343a
Paekche: 7th century
Grey stoneware H. 29.7 W. 29.4
Provenance: a temple in Puyŏ, Kwe-am, Whe
National Museum of Korea, Seoul

These tiles with pictures in relief probably served as floor
(or wall?) tiles in a temple. This one was discovered together
with No. 13 in Puyŏ on the site where a temple formerly
stood. It was pressed in a mould and could thus be repro-
duced. The winged monster on the tile is of shamanistic ori-
gin and was used to expel evil spirits. As elsewhere in Asia,
however, Buddhism has incorporated these symbols. The
monster is depicted on the Buddhist lotus. It became a pro-
tector of Buddhism and is also frequently found on other
parts of the house, always with a protective function (see
Nos. 15 and 22). In tiles such as these one can even trace a dis-
tant Indian influence, namely that of the Garuda figure.

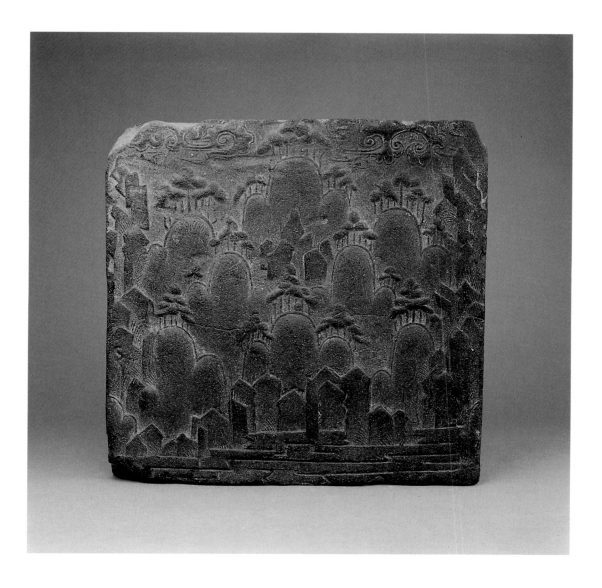

13　Tegel met landschap in reliëf
'Treasure' Nr.343b
Paekche: 7de eeuw
Grijs steengoed H.29,4 B.28,9
Vindplaats: een tempel in Puyŏ, Kwe-am, Whe
National Museum of Korea, Seoul

Net zoals Nr.12 komt deze tegel uit een tempel in Puyŏ.
Het landschap in reliëf toont aan hoezeer de pottenbakkers-
kunst verbonden was met de andere kunstvormen, in dit
geval de schilderkunst. Of moet men hier van beeldhouw-
kunst gewagen. Wolken, bergen en bomen zijn uiterst sub-
tiel doch schematisch weergegeven. De zwart-wit effecten
benaderen de schakeringen die befaamde Chinese en Kore-
aanse schilders in inkt op zijde en papier schilderden. De
hoekige bergen onderaan suggereren de "diamanten ber-
gen". De afgeronde bergen staan steeds per drie gegroe-
peerd. Zij zijn begroeid met dennebomen. Ook hier is de
boeddhistische sfeer sterk voelbaar.

Tile with landscape in relief
'Treasure' No.343b
Paekche: 7th century
Grey stoneware H.29.4 W.28.9
Provenance: a temple in Puyŏ, Kwe-am, Whe
National Museum of Korea, Seoul

Just as with No.12, this tile was also found in a temple in
Puyŏ.
The landscape in relief illustrates to what extent the art of
pottery was related to other art forms, in this case painting,
or should we say sculpture. Clouds, mountains and trees are
represented with extreme subtlety, and yet schematically.
The black and white effects approach the nuances painted in
ink on silk and paper by famous Chinese and Korean pain-
ters. The angular mountains at the bottom suggest the 'dia-
mond mountains'. The rounded mountains are always de-
picted in groups of three. They are covered with pine-trees.
Here, too, the Buddhist atmosphere is clearly present.

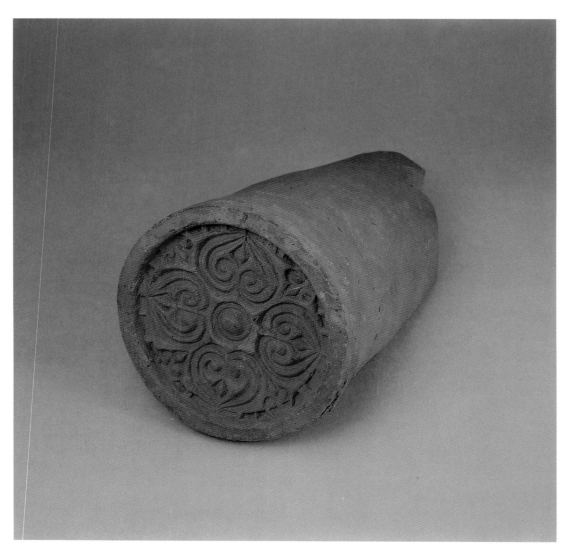

14 Dak-einde tegel
Koguryŏ: 5de-6de eeuw
Rood aardewerk L.29,3 D.14,3
Vindplaats onbekend
National Museum of Korea, Seoul

Keramiek van het Koguryŏ-rijk is uiterst schaars. Het gebruik om daktegels te versieren, werd uit de Chinese kolonie te Lelang overgenomen en dateert reeds uit de Han-tijd (206 v.C.-220 n.C.). Na de introductie van het boeddhisme in Korea werden deze ronde tegeluiteinden een ideale plaats om boeddhistische symbolen in de architectuur te verwerken. Ook dit gebruik werd geëxporteerd naar Japan.
Bovenstaande tegel is een *sud-maksae* of mannelijk type, hier versierd met een in een mal gedrukte gestileerde lotus. De halve cilinder bedekt de opening tussen twee vrouwelijke concave dakpannen.
De andere types zijn:
– *am-maksae* of vrouwelijke tegel: concave pan, zie Nr.41.
– *kwimyon*: een hoekrand-tegel met monsterkop, zie Nr.22.
– *ch'imi* of 'uilestaart', een massief sluitstuk op de uiteinden van de daknok, zie Nr.23.
– *sokkarae-maksae* is een vierkant of rond plaketje dat op de kop van een balk gespijkerd wordt.

Roof-end tile
Koguryŏ: 5th-6th century
Red earthenware L.29.3 D.14.3
Provenance unknown
National Museum of Korea, Seoul

Ceramics from the Koguryŏ dynasty are extremely scarce. The practice of decorating roof tiles was adopted from the Chinese colony at Lelang and dates from the Han period (206 B.C.-220 A.D.). After the introduction of Buddhism in Korea, these round tile-ends proved the ideal place to incorporate Buddhist symbols into the architecture. This technique, as well, was exported to Japan. The above tile is a *sud-maksae* or male type, in this case decorated with a stylized lotus pressed in a mould. The half-cylinder covers the opening between two female concave roof tiles.
The other types are:
– *am-maksae* or female tile: concave pan, see No.41.
– *kwimyon*: a corner tile with monster head, see No.22.
– *ch'imi* or 'owl tail': a massive coping stone at the ends of the ridge, see No.23.
– *sokkarae-maksae*: a square or round plaquette bolted onto the head of a beam.

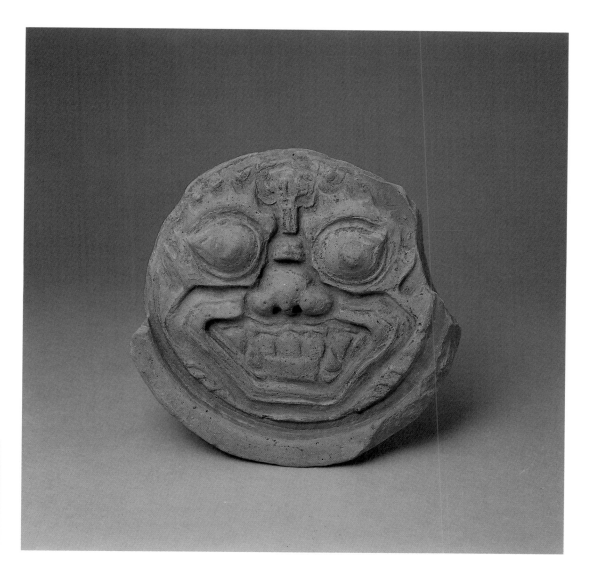

15 Dak-einde tegel
Koguryŏ: 5de-6de eeuw
Rood aardewerk Diam.16,9 Dikte 3,7
Vindplaats: Dae-dong, Sang-oh
National Museum of Korea, Seuoul

Het monsterkop-motief of demon-masker als onderdeel
van een gebouw is een bekend gegeven in heel het Oosten,
maar evenzeer in het Westen, denk maar aan onze kathe-
dralen. In Korea heeft dit monster zeker een oude sjamanis-
tische oorsprong, maar kreeg een hernieuwde betekenis via
het boeddhisme. Het is steeds vreeswekkend maar met de
bedoeling het gebouw te beschermen tegen boze geesten
(zie ook Nr.22). Van dit monstermasker zijn enkele exem-
plaren gevonden. Het is zeer karakteristiek voor Koguryŏ.

Roof-end tile
Koguryŏ: 5th-6th century
Red earthenware D.16.9 Thickness 3.7
Provenance: Dae-dong, Sang-oh
National Museum of Korea, Seoul

The monster-head motif or demon mask as part of a build-
ing is well-known throughout the East, but also in the West
— just think of our cathedrals. In Korea, this monster
undoubtedly has an ancient shamanistic origin, but acquired
a new meaning under the influence of Buddhism. It invar-
iably inspires fear, but it does so to protect the building
against evil spirits (see also No.22).
Of this monster mask a few examples have been found. It is
very characteristic of Koguryŏ.

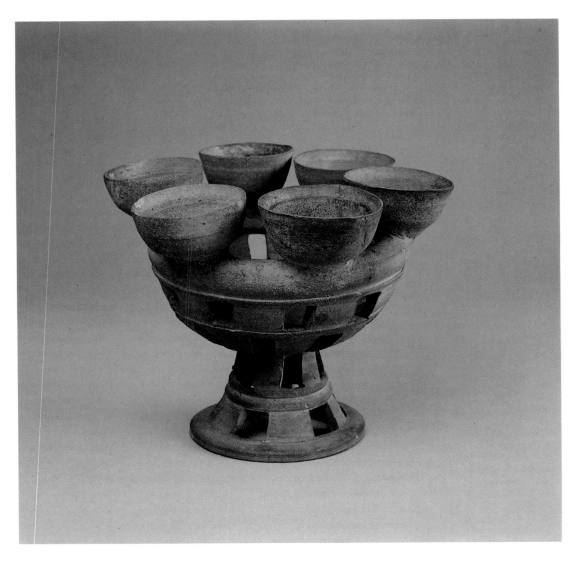

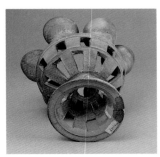

16 Lamp
Silla: 5de-6de eeuw
Grijs steengoed H.15,5 B.17,6
Vindplaats Kyongbuk, Kyŏngju
National Museum of Korea, Seoul

In de stijl van de recipiënten op hoge, opengewerkte voet is
deze lamp een typisch Silla-produkt. De positie van de ope-
ningen in de voet en het middengedeelte alterneert per band.
Deze lamp moet een rijk en vooral stralend effect gegeven
hebben wanneer de zes met vet of olie gevulde kommetjes
brandden. Mogelijk had zij een rituele functie.

Lamp
Silla: 5th-6th century
Grey stoneware H.15.5 W.17.6
Provenance: Kyongbuk, Kyŏngju
National Museum of Korea, Seoul

In the style of vessels placed on a high, openwork foot, this
lamp is a typical Silla product. The position of the openings
in the foot and the central part alternates per band. This
lamp must have given off a rich and, above all, a radiant
effect when the six cups filled with fat or oil were lit. It may
have had a ritual function as well.

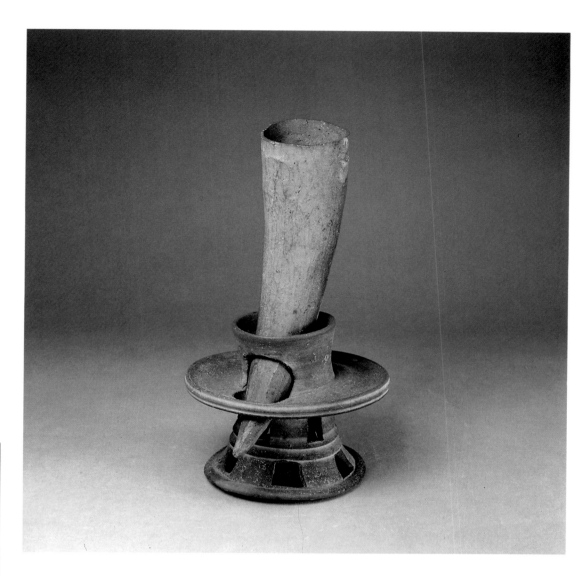

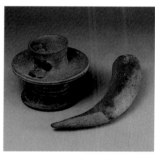

17 Hoorn-vormige drinkbeker
Silla: 5de-6de eeuw
Grijs steengoed Totale H.24 L.hoorn 22,7 D.5,4 H.standaard
11,1 D.13,3
Vindplaats: site van de Inyong-tempel, Kyŏngju
Kyŏngju National Museum

De hoorn-vorm van de beker is veel realistischer en tegelijk
strenger dan zijn tegenhangers uit Kaya, Nr.6. Hier werd
zeer functioneel gedacht. De wijze waarop de hoorn-punt in
de standaard steekt is uiterst vernuftig. Hij wordt stevig in
balans gehouden door de standaard tweemaal te doorboren
met een passende diameter. Deze standaard vormde initieel
zelf een kopje met schoteltje op een voet. De voet is op Silla-
wijze alternerend opengewerkt.

Horn-shaped drinking-cup
Silla: 5th-6th century
Grey stoneware
Total H. 24 L.horn 22.7 D.5.4 H.stand 11.1 D.13.3
Provenance: Inyong-sa temple, Kyŏngju
Kyŏngju National Museum

The horn shape of the mug is much more realistic and at the
same time more rigorous than its counterparts from Kaya,
No.6. This object is functionality itself. The way in which
the horn point is inserted in the stand is particularly inge-
nious. It is firmly kept in balance by piercing the stand twice
with a fitting diameter. Initially this stand itself formed a
cup with saucer on a foot. The foot is opened up in alternat-
ing layers, typical of Silla style.

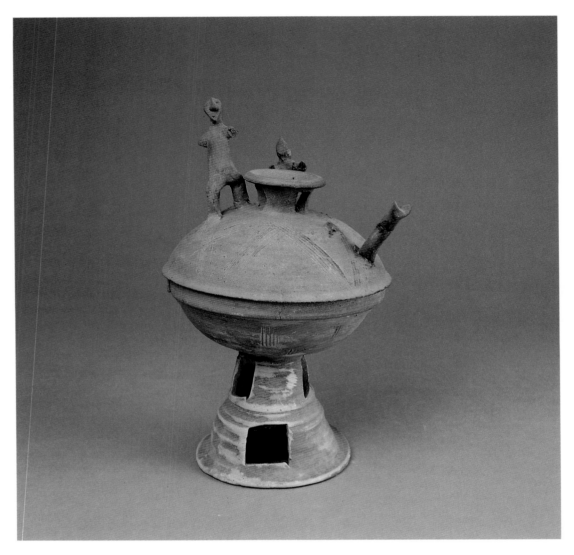

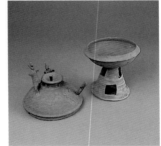

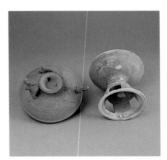

18 Schaal op voet met figuurtjes op het deksel
Silla: 5de-6de eeuw
Grijs steengoed
Totale H. 23,5 H.schaal 12,4 D.12,5 H.deksel 11,5 D.13,6
Vindplaats onbekend
National Museum of Korea, Seoul

Deze schaal komt in grote lijnen overeen met Nr.20. De perforaties in de knop op het deksel tonen aan dat de grondvorm van het deksel eveneens een kom op voet is, mits het om te keren. Zulks is in dit geval niet mogelijk wegens de drie figuurtjes op het deksel. Zij vertonen sterke gelijkenis met een reeks van terracotta figuurtjes die in het Kyŏngju National Museum tentoon gesteld is. Hun herkomst is eveneens niet gekend. Daar de meeste van deze figuren buitenmatig grote geslachtsorganen vertonen (zie ook Nr.19), wordt hun functie (als grafgiften) met het afsmeken van vruchtbaarheid verbonden. Het deksel is verder versierd met lijnenreeksen die pijlmotieven vormen. Banden van lijnen-blokjes versieren de schaal.

Mounted cup with figurines on the lid
Silla: 5th-6th century
Grey stoneware
Total H. 23.5 H.cup 12.4 D.12.5 H.lid 11.5 D.13.6
Provenance unknown
National Museum of Korea, Seoul

This dish roughly correponds with No. 20. The perforations in the knob on the lid, show that the basic form of the lid is also a dish on foot when placed upside down. Here this is not possible, due to the presence of the three figurines on the lid. They show a strong resemblance to a series of terracotta figures displayed at the Kyŏngju National Museum. Their origin is equally unknown. Since most of these figures have excessively large sex organs (see also No.19), their function (as funerary gifts) is linked with the fertility imploration ritual. The lid is further decorated with line series forming arrow motives. The dish is decorated with bands of line blocks.

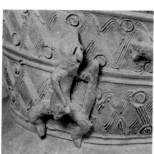

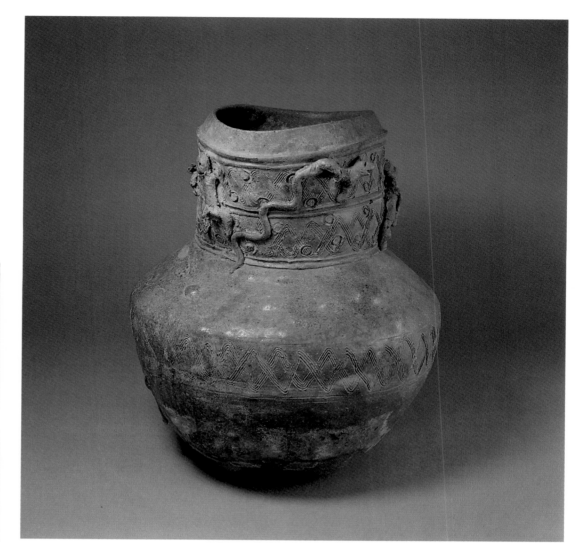

19 Vat met figuurtjes
'National Treasure' Nr.195
Silla: 5de-6de eeuw
Steengoed H.40,1 D.33
Vindplaats: Nodong-dong, Tombe Nr.11, Kyŏngju
Kyŏngju National Museum

Dit grote vat is een van de twee meest opzienbarende vaat-
werkprodukten uit de vroege Silla-periode, in het Kyŏngju
National Museum. Beide zijn ongeveer gelijkvormig, hoe-
wel dit vat iets groter en onregelmatiger is dan zijn tegen-
hanger. Vrij rudimentair, maar duidelijk herkenbaar zijn
hier een aantal figuren aangebracht op de hals. Twee manne-
lijke figuren staan met gespreide benen tegen het vat, één
ervan houdt een soort scepter vast. De geslachtsdelen zijn
duidelijk geprononceerd. Slangen en hagedissen kruipen
langs hen heen. Een slang verslindt een kikker. Deze voor-
stellingen worden in verband gebracht met sjamanistische
(vruchtbaarheids-) rituelen die hun oorsprong vinden bij de
Altaïsche ruitervolkeren die in Korea immigreerden (zie
ook Nr.18). Verder is het vat versierd met ingegrifte zigzag-
banden en cirkeltjes.

Vessel with figures
'National Treasure' No.195
Silla: 5th-6th century
Stoneware H.40.1 D.33
Provenance: Nodong-dong, Tomb no.11, Kyŏngju
Kyŏngju National Museum

This large vessel is one of the two most spectacular pottery
products from the early Silla period, in the Kyŏngju
National Museum. Both have more or less the same form,
although this example is slightly larger and more irregular
than its counterpart. Rather rudimentary yet clearly visible,
one notes a number of figures on the neck. Two male figures
are standing with open legs against the vessel, one holding a
kind of scepter. The sex organs are very pronounced. Snakes
and lizards are crawling among them. One snake is devour-
ing a frog. These representations are linked with shamanistic
(fertility) rituals dating back to the Altaic horsemen that
migrated to Korea (see also No.18). The vessel is further dec-
orated with engraved zigzag bands and circles.

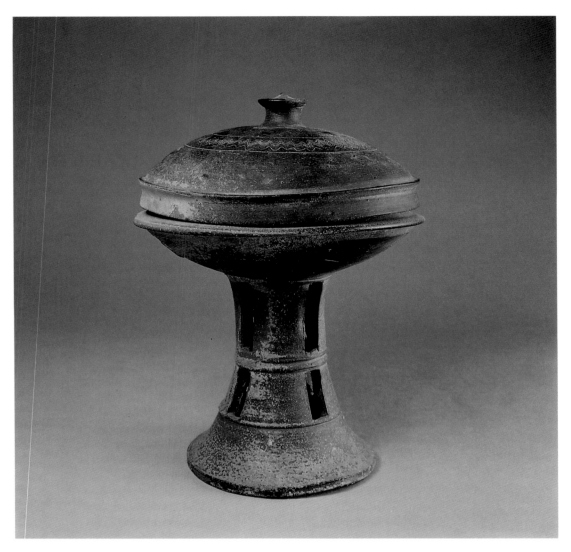

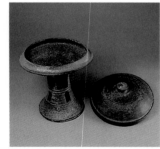

20 Schaal op voet met deksel
Silla: 5de-6de eeuw
Grijs steengoed
Totale H.25,8 H.schaal 19,2 D.19,3 H.deksel 7,5 D.18,3
Vindplaats: Ham-an, Tombe Nr.34
National Museum of Korea, Seoul

De schaal op voet is een van de meest voorkomende Silla-vaatwerktypes, al dan niet met een deksel. Toch is het pal boven elkaar staan van de openingen in de voet eerder een Kaya-kenmerk. Met de doorboorde voet kon de inhoud gemakkelijk op het vuur verwarmd worden en het gevulde geheel kon meteen op tafel geplaatst worden. In vele gevallen deed het deksel ook nog dienst als kom. Op het deksel is een band aangebracht met het veel gebruikte zigzag-motief.

Mounted cup with cover
Silla: 5th-6th century
Grey stoneware
Total H. 25.8 H.cup 19.2 D.19.3 H.lid 7.5 D.18.3
Provenance: Ham-an, Tomb no.34
National Museum of Korea, Seoul

The mounted dish, with or without lid, is one of the most common Silla pottery types. The openings in the foot, all positioned right on top of each other, however, are characteristic of Kaya. The pierced foot allowed the contents to be readily heated on the fire, and the filled dish could then be immediately placed on the table. In many cases the lid also served as a bowl. The lid is provided with a band displaying the commonly used zigzag motif.

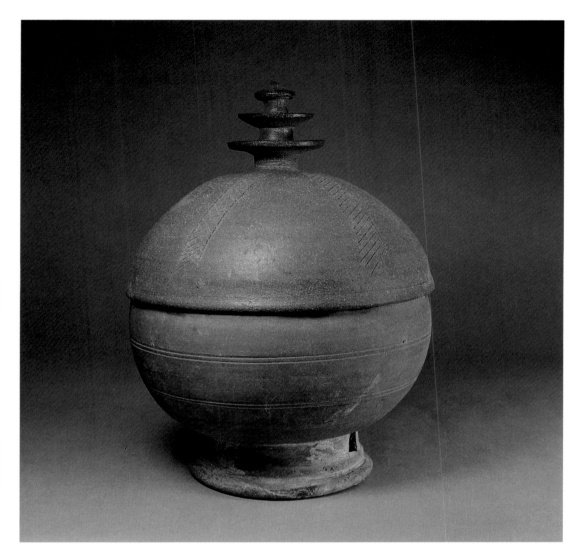
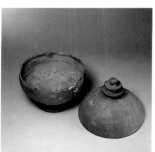
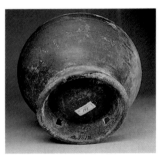

21 Grafurne in stūpa-vorm
Verenigd Silla: 7de eeuw
Grijs steengoed
Totale H.28,1 H.urne 14 D.20,3 H.deksel 14,7 D.20,7
Vindplaats: Kyŏngju
Kyŏngju National Museum

Met de kleine opengewerkte voet is dit recipiënt nog in de
oude Silla-stijl. De bolronde vorm en vooral het koepel-
vormige deksel met pinakel doen zeer sterk denken aan de
oorspronkelijke Indische *stūpa*, de boeddhistische grafheu-
vel. Het pinakeltje is duidelijk een verwijzing naar de *chat-
tra's*, de parasol-reeks op de stupa. Deze urne heeft dan ook
de asse van een boeddhistische monnik bevat. Verassen
werd, onder invloed van het boeddhisme uit India, ook het
gebruik in het boeddhistische Verenigd Silla-rijk.

Funerary urn in stūpa-shape
Unified Silla: 7th century
Grey stoneware
Total H. 28.1 H.urn 14 D.20.3 H.lid 14.7 D.20.7
Provenance: Kyŏngju
Kyŏngju National Museum

This recipient with the small openwork foot still belongs to
the old Silla style. The convex form and especially the
dome-shaped lid with pinnacle are very reminiscent of the
original Indian *stūpa*, the Buddhist tumulus. The pinnacle
clearly refers to the *chattras*, the series of parasols on the
stupa. This urn has therefore held the ashes of a Buddhist
monk. Under the influence of Indian Buddhism, cremation
became also a common practice in the Buddhist United Silla
dynasty.

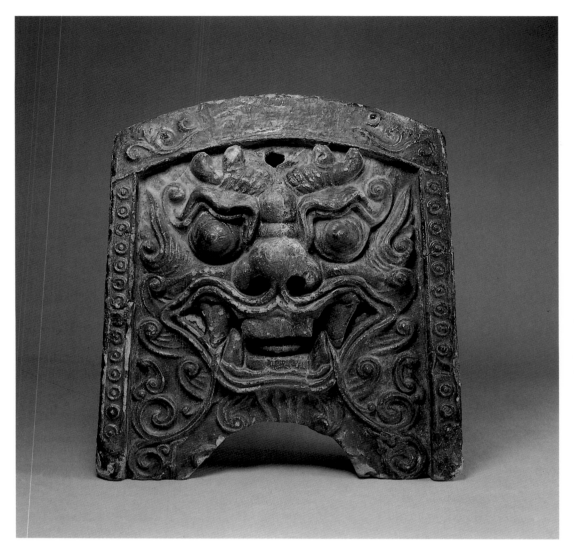

22 Groen-geglazuurde dak-eind tegel
(kwimyon)
Verenigd Silla: 7de-8ste eeuw
Aardewerk met groen glazuur H.28,3 B.26,2 Dikte 6,5
Vindplaats: Anap-chi, Kyŏngju
Kyŏngju National Museum

Op het einde van de vier schuine dakranden, die vertrekken
vanaf de nokuiteinden, waakt steevast een demonenmasker
over de vier hoeken van Koreaanse tempels en paleizen.
Vanuit de kleine boog onder de monsterkop vertrekt het
laatste stukje diagonale dakrand. Dit soort daktegels is een
vast onderdeel van de traditionele dakconstructie. Deze
monsterkop lijkt een verder uitgewerkte versie van de vroe-
gere Paekche- en Koguryŏ-types, zie nr.12 en 15.
De groene glazuurlaag is in deze periode een geïmporteerde
Chinese aangelegenheid en heeft nog niets de maken met het
latere, befaamde Koryŏ celadon-glazuur.

Green-glazed roof tile (kwimyon)
Unified Silla: 7th-8th century
Earthenware with green glaze H.28.3 W.26.2
Thickness 6.5
Provenance: Anap-chi, Kyŏngju
Kyŏngju National Museum

The ends of the four sloping roof edges, extending from the
ridge ends, are invariably decorated with a demon mask
watching over the four corners of Korean temples and pal-
aces. From the small arch under the monster-head, extends
the final part of the diagonal roof edge. This type of roof tile
is a constant element in traditional roof construction. This
monster-head appears to be a refined version of the earlier
Paekche and Koguryŏ types, see Nos.12 and 15.
The green glaze used in this period is still the imported ver-
sion from China and bears no resemblance whatsoever to
the later, famous Koryŏ celadon glaze.

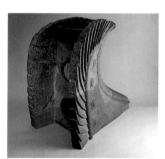

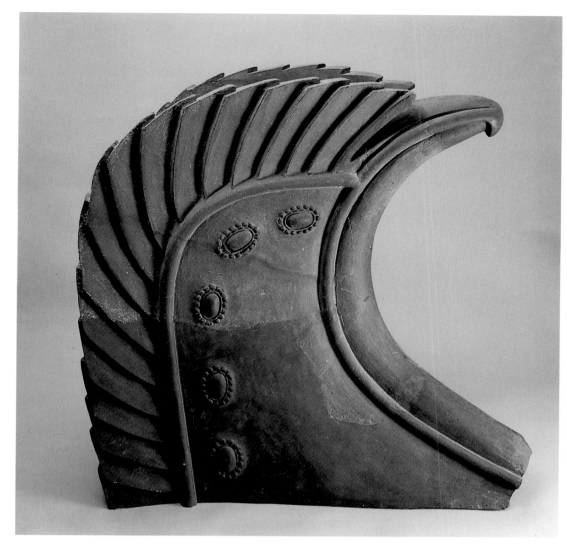

23 **Nok-einde versiering (ch'imi)**
Verenigd Silla: 7de-8ste eeuw
Grijs aardewerk H.67,3 B.67
Dikte 42
Vindplaats: Anap-chi, Kyŏngju
Kyŏngju National Museum

Zoals vermeld in Nr.14 is dit een dakonderdeel dat "uile-staart" genoemd wordt, duidelijk verwijzend naar de natuurlijke overeenkomst. De nok van de traditionele palei-zen en tempels eindigde aan beide uiteinden in zulk opstaand motief, wat een zeer elegent uitzicht geeft aan de hele dakconstructie. Sommige "uilestaarten" of *ch'imi* waren bijzonder groot, zoals die van de Hwangryong-sa tempel, met een hoogte van 182cm.

Ridge-end decoration (ch'imi)
Unified Silla: 7th-8th century
Grey earthenware H.67.3 W.67
Thickness 42
Provenance: Anap-chi, Kyŏngju
Kyŏngju National Museum

As mentioned in No.14, this roof part is called 'owl tail', highlighting the natural resemblance. The ridges of tradi-tional palaces and temples ended at both sides in such a raised motif, which imparts a very elegant appearance to the entire roof construction. Some 'owl tails' or *ch'imi* were extremely large, including that of the Hwangryong-sa tem-ple, which was 182 cm high.

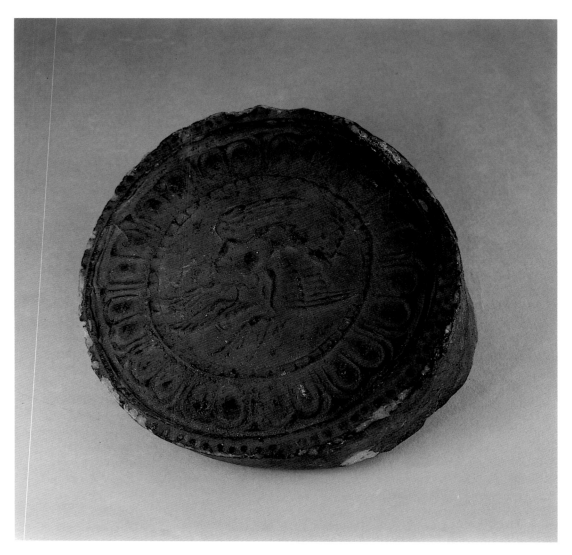

24 Dak-eind tegel met vogelmotief (kalavinka)
Verenigd Silla: 7de-8ste eeuw
Grijs aardewerk D.15,4 Dikte 6,5
Vindplaats: Anap-chi, Kyŏngju
Kyŏngju National Museum

De opgravingen in Anap-chi, bij Kyŏngju, in 1975-6 brachten niet minder dan 15.000 vondsten op waaronder 5.798 tegels met meer dan 500 verschillende motieven. Enkele motieven hieruit, zoals deze vogel met mensenhoofd, tonen aan dat het 'Reine Land Boeddhisme' toen zijn invloed liet gelden in Korea. De mens-vogel of Kalavinka komt voor in Kumārajīva's (343-413) vertaling van het Sanskriet-werk Sukhāvati-vyūha, dat het Westelijke Paradijs van Amitābha beschrijft. Kalavinka is de oud-Indische naam voor een mus of een koekoek.

Roof-end tile with bird motif (kalavinka)
Unified Silla: 7th-8th century
Grey earthenware D.15.4 Thickness 6.5
Provenance: Anap-chi, Kyŏngju
Kyŏngju National Museum

The excavations in Anap-chi, near Kyŏngju, in 1975-76 uncovered no fewer than 15,000 objects, including 5,798 tiles with more than 500 different motives. Some of these, such as this bird with a human head, demonstrate the influence of the 'Pure Land Buddhism' in Korea during this period. The man-bird or kalavinka is mentioned in Kumārajīva's (343-413) translation of the Sanskrit work Sukhāvati-vyūha, which describes the western Paradise of Amitābha. Kalavinka is the Sanskrit name for a sparrow or a cuckoo.

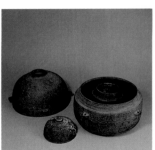

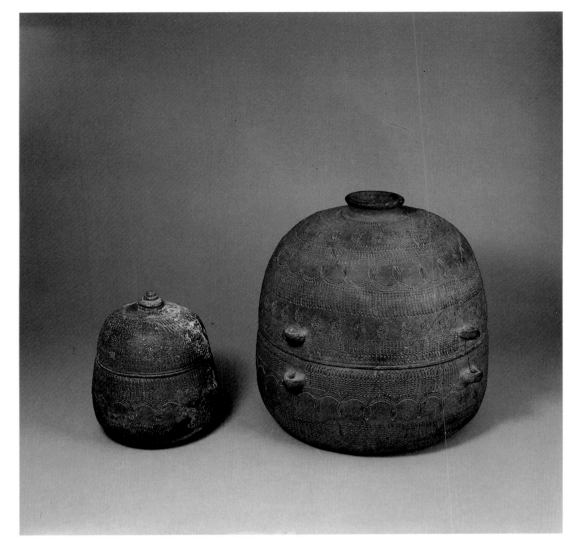

25 Grafurne met container
Verenigd Silla: 7de-8ste eeuw
Grijs steengoed H.urne 21,2 D.16,3 H.doos 32,6 D.32,8
Vindplaats onbekend
Kyŏngju National Museum

In de Verenigde Silla-periode werd veel belang gehecht aan de gecremeerde resten van de overledenen. Het cremeren was een boeddistische gewoonte die in oorsprong terug gaat op hindoeïstisch India. Het ongeglazuurde steengoed werd rijkelijk versierd met punten, hele en halve cirkels, ruiten, golfjes, zigzag- en geometrische motieven en gestileerde bloembladeren, ingegrift met een bamboestift.
Deze urne zit in een beschermende tweedelige doos, eveneens in steengoed. Deze is aan beide onderdelen met lusvormige oortjes voorzien om stevig gesloten te worden.

Funerary urn with container
Unified Silla: 7th-8th century
Grey stoneware H.urn 21.2 D.16.3 H.container 32.6 D.32.8
Provenance unknown
Kyŏngju National Museum

In the Unified Silla period much attention was paid to the cremated remains of the deceased. Cremation was a Buddhist custom dating back to Hindu India. The unglazed stoneware was lavishly decorated with points, whole and half circles, diamonds, curls, zigzag and geometric motives and stylized petals, incised with a bamboo pen.
This urn fits in a protective dual container, also made of stoneware. Both parts are provided with loop-shaped ears to keep it firmly closed.

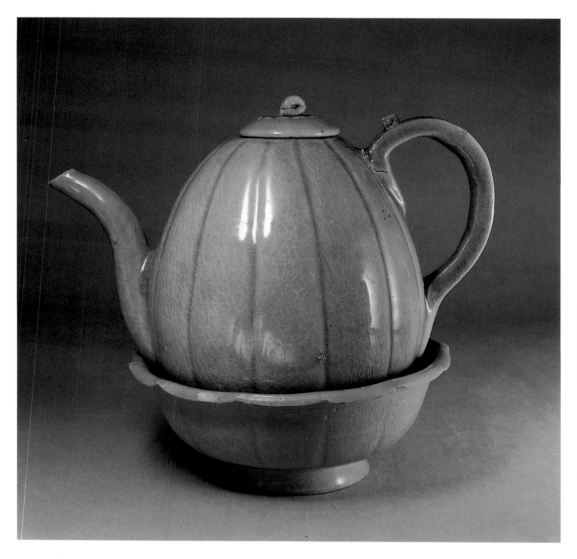

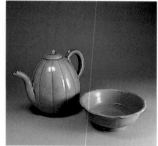

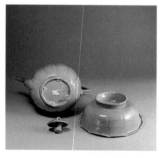

26 Gelobde celadon-kan en bekken, met
 ingesneden vormgeving
 Koryŏ: 11de eeuw
 Grijs steengoed met celadon-glazuur
 H. kan 19,2 B.24,2 D.16 H.bekken 7,8 D.17,2
 Vindplaats onbekend
 National Museum of Korea, Seoul

Deze meloenvormige kan diende voor het schenken van
water of wijn. Het bekken moest de kan-inhoud eventueel
warm houden. De meloenvorm is een van de meest voorko-
mende types van schenkkannen in Korea en is duidelijk op
de natuur geïnspireerd. Ook het bekken verwijst naar de
natuur met zijn bloembladen, evenals het krullend steeltje
op het handvat en het deksel. Beide aldus gevormde oogjes
werden destijds verbonden. Men spreekt hier van ingesne-
den vormgeving omdat de meloen- en bloembladgroeven
hoofzakelijk modelvormend zijn. Er is geen andere techniek
gebruikt voor de versiering van dit ensemble. De concen-
tratie van glazuur in de groeven zorgt voor een donkerdere
aftekening van de vormen. Monochroom celadon, *Sun-
ch'ŏngja*.

Lobed celadon pitcher and bowl with incised
modelling
Koryŏ: 11th century
Grey stoneware with celadon glaze
H.jug 19.2 W.24.2 D.16 H.bowl 7.8 D.17.2
Provenance unknown
National Museum of Korea, Seoul

This melon-shaped pitcher was used to pour water or wine.
The bowl was intended to keep the contents warm. The
melon shape is one of the most common type of jug in
Korea, and is clearly inspired by nature. The bowl, too, re-
fers to nature with its petals and curling stalk on the handle
and lid. The ears thus formed used to be connected.
This is an example of incised modelling because the model is
determined primarily by the melon and petal grooves. No
other technique was used to decorate this ensemble. The
concentration of glaze in the grooves results in a darker defi-
nition of the outlines.
Monochrome celadon, *Sun-ch'ŏngja*.

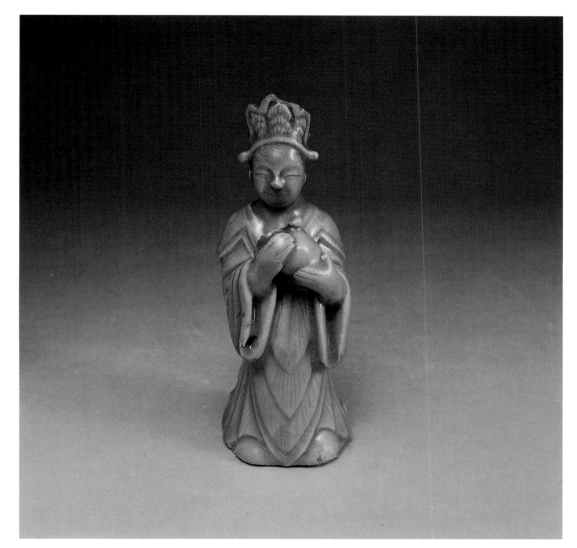

27 Celadon-waterdruppelaar in de vorm van een bodhisattva

Koryŏ: eerste helft 12de eeuw
Grijs steengoed met celadon-glazuur H.14,9 B.5,8
Vindplaats: Kaesŏng
National Museum of Korea,Seoul

De Koreaanse pottenbakkers waren ongeslagen in het maken van de meest fantasierijke voorwerpen, waarbij de relatie tot de natuur opvallend was. Dit uit zich nog het meest in de waterdruppelaars, een onmisbaar element bij het gebruik van de inktsteen voor schrijf- of schilderwerk. Meestal gaat het om planten of dieren. Een enkele keer, zoals hier, is een menselijke figuur voorgesteld. In dit geval een bodhisattva, een boeddha in wording. Waterdruppelaars hebben een of twee kleine openingen voor het vullen en uit-druppelen van water. De bodhisattva houdt een vrucht vast waarin de vulopening is. Het druppelgaatje zit in zijn rech-ter-mouwopening. De details zijn gegraveerd onder het gla-zuur, wat Ŭmgak genoemd wordt.
Monochroom celadon, Sun-ch'ŏngja, gesculpteerd, Sang-hyŏng.

Celadon water-dropper in the shape of a Bodhisattva

Koryŏ: first half 12nd century
Grey stoneware with celadon glaze H.14.9 W.5.8
Provenance: Kaesŏng
National Museum of Korea, Seoul

Korean potters were unrivalled in making the most creative of objects, in which the relation to nature was particularly apparent. This is best expressed in the water-droppers, an essential tool in using the ink stone for writing or painting. Usually plants or animals are depicted. Occasionally, a human figure is represented. In this case it is a Bodhisattva, a Buddha in the making. Water-droppers have one or two small openings for filling and dropping. The Bodhisattva is holding a fruit which contains the filling hole. The dropping hole is located in the opening of the right-hand sleeve. The details are engraved under the glaze, a technique known as Ŭmgak.
Monochrome celadon, Sun-ch'ŏngja, carved, Sanghyŏng.

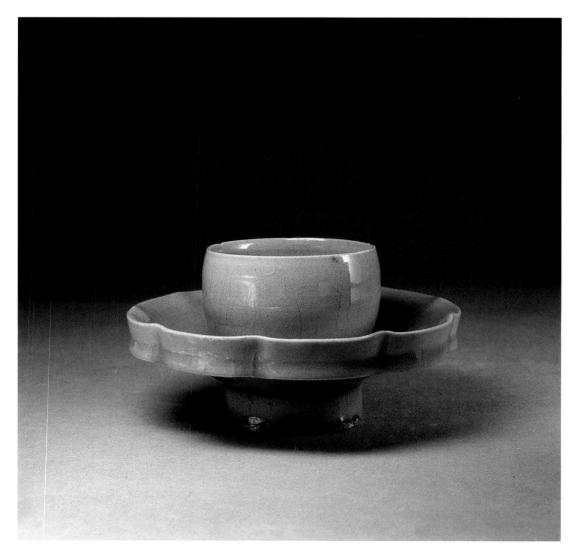

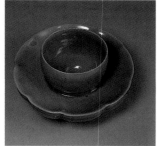

28 Celadon-kopje en schoteltje
Koryŏ: eerste helft 12de eeuw
Grijs steengoed met celadon-glazuur H.6,7 D.6,2
Vindplaats: Kaesŏng
National Museum of Korea, Seoul

Dit wijnkopje met onderschoteltje op voet is uit één stuk gemaakt. (Nr.34 bestaat uit twee delen). Opvallend is de uiterste eenvoud van vorm en uitvoering. Het enige sierelement zijn de negen lobben van het bloemvormige schoteltje. Op de boord van dit schoteltje geeft een donkere lijn in het celadon-glazuur aan tot hoever de rand overhangt ten opzichte het onderste gedeelte. De helderheid en gladheid van het celadon-glazuur geven de indruk dat het kopje drijft in het schoteltje.
Monochroom celadon, *Sun-ch'ŏngja*.

Celadon cup and saucer
Koryŏ: first half 12th century
Grey stoneware with celadon glaze H.6.7 D.6.2
Provenance: Kaesŏng
National Museum of Korea, Seoul

This wine cup with saucer on foot is made in one piece. (No.34 consists of two parts). Remarkable is the extreme simplicity of form and execution. The only ornamental elements here are the nine lobes of the floral saucer. On the border of this saucer, a dark line in the celadon glaze indicates how far the edge hangs over with respect to the bottom part. The lustre and smoothness of the celadon glaze create the impression that the cup is floating in the saucer.
Monochrome celadon, *Sun-ch'ŏngja*.

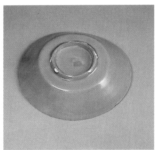

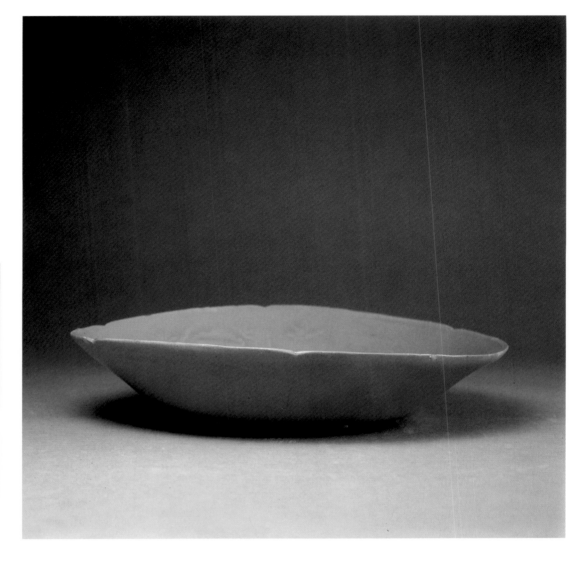

29 Celadon-schotel in bladvorm met motief in
 reliëf
Koryŏ: eerste helft 12de eeuw
Grijs steengoed met celadon-glazuur en motief in
reliëf H.4,5 D.17,2
Vindplaats onbekend
Ho-Am Art Museum, Yongin

Met 6 fijne inkepingen in de rand en 6 licht verheven ver-
ticale lijntjes aan de binnenkant van de opstaande boord,
zijn als het ware grote lobben aangeduid. Deze geven de
vorm van het schoteltje een bloemvormig uitzicht. Op elk
van de afgebakende lobben en tevens op de bodem van het
bordje zijn fijne plantenmotieven in reliëf aangebracht. Dit
gebeurde door het afdrukken in een mal, *Yanggak*. De
scherf is uiterst dun, wat wellicht ook de reden is waarom
het schoteltje in zijn geheel wat onregelmatig of vervormd
is. Monochroom celadon, *Sun-ch'ŏngja*.

Celadon foliate dish with raised design
Koryŏ: first half 12th century
Grey stoneware with celadon glaze and motif in relief
H.4.5 D.17.2
Provenance unknown
Ho-am Art Museum, Yongin

The 6 narrow incisions in the edge and the 6 slightly raised
vertical lines on the inside of the raised border suggest large
lobes. These impart a floral aspect to the form of the dish.
Each of the lobes as well as the bottom of the dish are pro-
vided with fine plant motives in relief. This result was
obtained by printing in a mould, *Yanggak*. The shard is
extremely thin, which probably explains the irregular or dis-
torted form of the dish.
Monochrome celadon, *Sun-ch'ŏngja*.

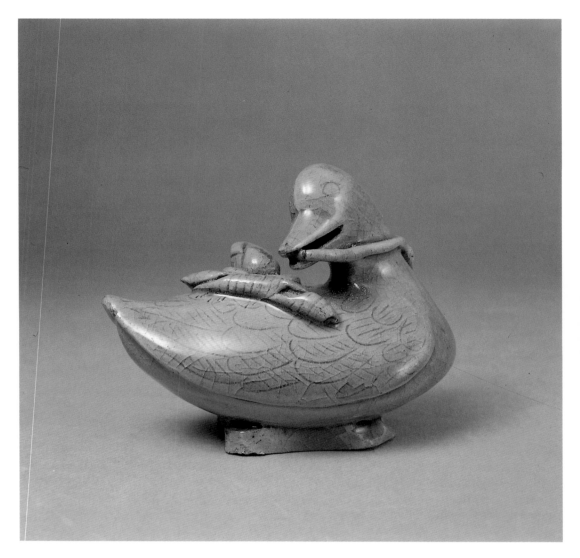

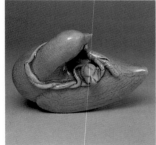

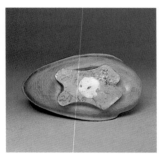

30 Celadon-waterdruppelaar in de vorm van een eend
Koryŏ: eerste helft 12de eeuw
Grijs steengoed met celadon-glazuur H.7,5 B.9,4
Vindplaats: Kaesŏng
National Museum of Korea, Seoul

Samen met een tegenhanger in het National Museum van Korea te Seoul is dit eendje een van de bekendste water-druppelaars van de Koryŏ-ceramiek. Het diertje schijnt zich te willen ontdoen van een lotusknop die op zijn rug ligt en waarvan de lange stengel rond zijn hals gedraaid is; spits-vondig, geraffineerd en nadien veelvuldig geïmiteerd. De gegraveerde details en het jade-kleurige glazuur ronden dit bijzondere kleinood meesterlijk af.
Monochroom celadon, *Sun-ch'ŏngja*, gesculpteerd, *Sang-hyŏng*, (met gegraveerde versiering, *Ŭmgak*).

Celadon water-dropper in a duck-shape
Koryŏ: first half 12th century
Grey stoneware with celadon glaze
H.7.5 W.9.4
Provenance: Kaesŏng
National Museum of Korea, Seoul

Together with its counterpart at the National Museum of Korea in Seoul, this duck is one of the most famous water-droppers in Koryŏ ceramics. The animal apparently wants to get rid of the lotus bud that is lying on its back, with its long stalk twisted around the animal's neck; ingenious, refined, and later much imitated. The engraved details and the jade coloured glaze complete the exquisite craftsman-ship that went into this remarkable gem.
Monochrome celadon, *Sun-ch'ŏngja*, carved, *Sanghyŏng* (with engraved decoration, *Ŭmgak*).

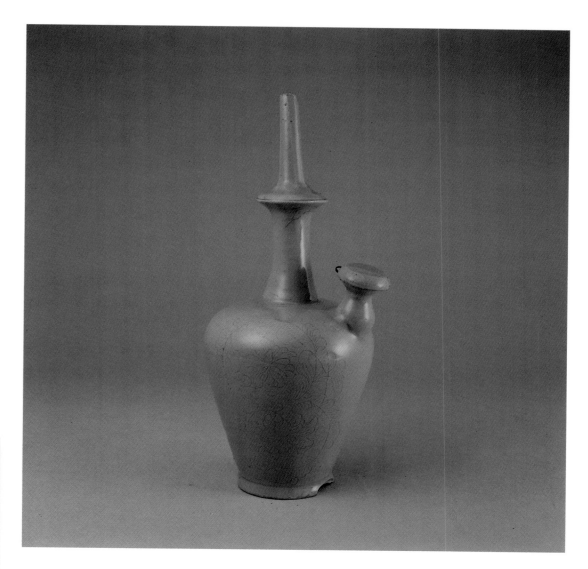

31 Celadon kuṇḍikā met gegraveerd motief

Koryŏ: 11de eeuw
Grijs steengoed met celadon-glazuur H.28,4 D.12,5
Vindplaats onbekend
National Museum of Korea, Seoul

De Kuṇḍikā is een van de meest uitgesproken boeddhisti-
sche voorwerpen in de Koreaanse keramiekkunst. In oor-
sprong gaat het om de drinkwaterkruik (Sanskrit: Kalaśa)
met lange hals, die boeddhistische monniken op hun bedel-
tochten altijd bij zich droegen. Hun bezittigen waren
beperkt tot een bedelnap, een pij, een staf en deze kruik.
Verschillende bodhisattva's hebben de kuṇḍikā als vast
attribuut. In de loop der tijden kreeg dit voorwerp een meer
rituele functie als watersprenkelaar. Deze kuṇḍikā heeft een
apart vultuitje met een overkragend deksel op de breedste
diameter van de schouder. De gegraveerde pioenranken zijn
eenvoudig gehouden zodat de aandacht vooral naar de
geslaagde egale celadon-kleur gaat. Op deze vroege celadons
komt over het algemeen nog geen craquelé voor. Op de
bodem staat een inscriptie in Chinese karakters (mogelijk de
vervaardiger).
Monochroom celadon, *Sun-ch'ŏngja*, met gegraveerde ver-
siering, *Ŭmgak*.

Celadon kuṇḍikā with engraved motif
Koryŏ: 11th century
Grey stoneware with celadon glaze H.28.4 D.12.5
Provenance unknown
National Museum of Korea, Seoul

The kuṇḍikā is one of the most characteristic Buddhist
objects in Korean ceramics. This object was originally
known as a drinking-water jug (Sanskrit: Kalaśa) with a
long neck, which Buddhist monks invariably carried with
them on their mendicant journeys. Their possessions con-
sisted of a begging bowl, a frock, a staff and this jug. Various
Bodhisattvas have the kuṇḍikā as a fixed attribute. Through-
out the ages this object was given a more ritual function as
water sprinkler. This kuṇḍikā has a separate filling spout
with a projecting lid on the broadest diameter of the shoul-
der. The engraved peony vines have been kept simple so that
the focus is mainly on the fine even celadon colour. In gen-
eral no crackling is yet to be found on these early celadons.
The bottom bears an inscription in Chinese characters (pos-
sibly the maker).
Monochrome celadon, *Sun-ch'ŏngja*, with engraved deco-
ration, *Ŭmgak*.

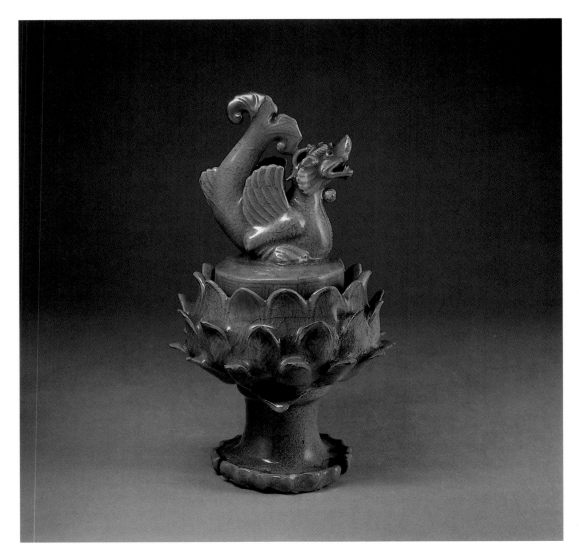

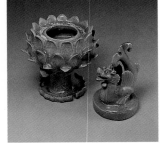

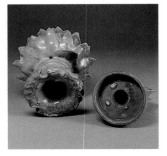

32 Celadon-wierookbrander in de vorm van een
 draak
 Koryŏ: eerste helft 12de eeuw
 Grijs steengoed met celadon-glazuur
 Goudlak-restauratie H.20,1 D.10,9
 Vindplaats: Kaesŏng
 National Museum of Korea, Seoul

Het deksel van deze tweedelige wierookbrander is gesculp-
teerd in de vorm van een gevleugelde draak. Dit motief vindt
zijn oorsprong in het taoïsme. De muil van het dier staat
opengesperd om de rook door te laten. Details zoals schub-
ben zijn gegraveerd.
De basis van de brander is een open lotus met drie lagen van
bloembladen op een brede stengel. De lotus is een uitge-
sproken boeddhistisch symbool. Draak en lotus wijzen eens
te meer op de versmelting van sjamanistische, taoïstische en
boeddhistische elementen in Korea. Restauratie van cela-
dons met goudlak gebeurde destijds veel bij waardevolle
stukken.
Monochroom celadon, *Sun-ch'ŏngja*, gesculpteerd, *Sang-
hyŏng* (met gegraveerde versiering, *Ŭmgak*).

Celadon incense burner in the shape of a
dragon
Koryŏ: first half of the 12th century
Grey stoneware with celadon glaze, restored with gold
varnish H.20.1 D.10.9
Provenance: Kaesŏng
National Museum of Korea, Seoul

The lid of this twelfth-century incense burner is cut out in
the shape of a winged dragon. The origin of this design lies
in Taoism. The beast's jaws are held open to allow the
smoke to pass. Details, such as the scales, are engraved. The
base of the burner is an open lotus flower with three layers
of petals on a broad stem. The lotus flower is an important
Buddhist symbol. The dragon and lotus indicate the blend-
ing of shamanistic, Taoistic and Buddhistic elements in
Korea. At the time, many valuable celadons were restored
using gold varnish.
Monochrome celadon, *Sun-ch'ŏngja*, sculptured, *Sang-
hyŏng* (with engraved decorations, *Ŭmgak*).

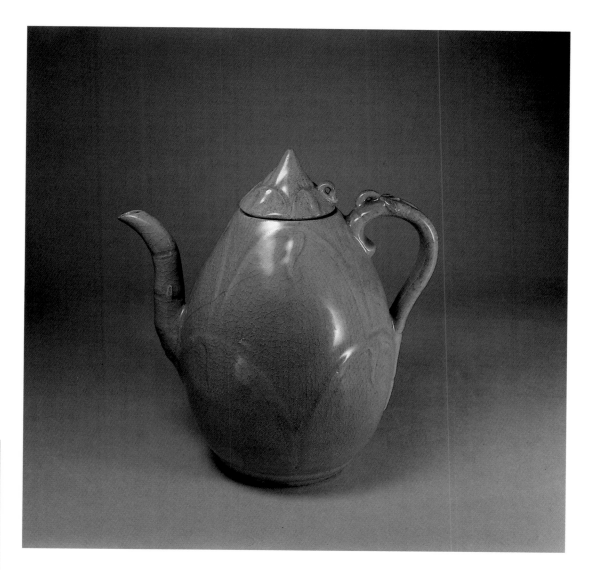

33 Celadon-wijnkan in de vorm van een
bamboescheut
Koryŏ: eerste helft 12de eeuw
Grijs steengoed met celadon-glazuur H.21,4 D.16
Vindplaats: Kaesŏng
National Museum of Korea, Seoul

Op meesterlijke wijze werden alle onderdelen van deze
wijnkan tot een natuurlijk geheel geïntegreerd. Alle details
van de bamboescheut zijn uitgewerkt, zelfs de nerven van de
samenstellende bladeren zijn zichtbaar. De bamboetwijg is
verwerkt in handvat en giettuit. De contouren van het dek-
seltje gaan ongemerkt over in deze van de pot. Eens te meer
blijkt hier hoe sterk de Koreaanse pottenbakker zich door
de natuur liet inspireren. De Art-Nouveau stijl van rond de
eeuwwisseling wordt vaak teruggevoerd naar Japanse bron-
nen; de 12de-eeuwse Koreaanse pottenbakker had deze
natuurkunst reeds 7 eeuwen voordien bespeeld, én later
doorgegeven aan Japan.
Monochroom celadon, *Sun-ch'ŏngja*, (met gegraveerde ver-
siering, *Ŭmgak*).

Celadon wine ewer in the shape of a
bamboo shoot
Koryŏ: first half of the 12th century
Grey stoneware with celadon glaze H.21.4 D.16
Provenance: Kaesŏng
National Museum of Korea, Seoul

The component elements of this wine ewer are integrated
into a complete whole with total mastery. Every detail of
the bamboo shoot is depicted, even the veins of its leaves can
be seen. The handle and spout are part of the bamboo
branch, and the lines of the lid blend smoothly into those of
the jug. The extent to which Korean potters allowed nature
to be their inspiration is revealed once again. Turn-of-the
century Art Nouveau is frequently traced back to Japanese
sources; but the 12th century Korean potters had already
been master of this art of nature for some 7 centuries, and
passed it on to the Japanese.
Monochrome celadon, *Sun-ch'ŏngja* (with engraved deco-
rations, *Ŭmgak*).

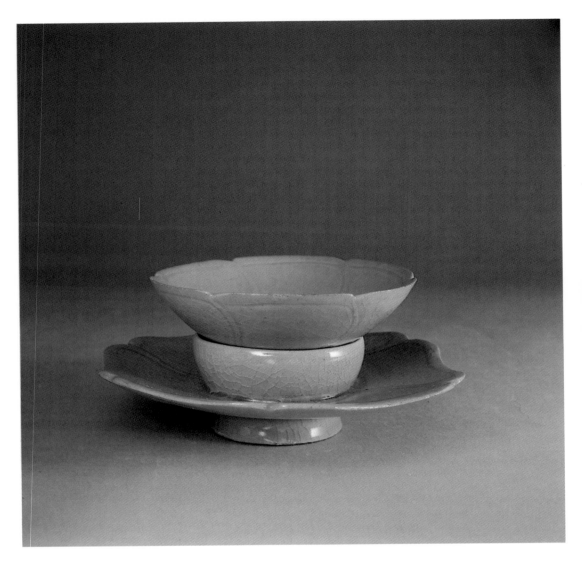

34 Celadon-wijnkopje en onderschotel
Koryŏ: 12de eeuw
Grijs steengoed met celadon-glazuur
Totale H.7 H.schoteltje 4 D.15 H.kopje 3,8 D.10,6
Vindplaats: Kaesŏng
National Museum of Korea, Seoul

In tegenstelling tot Nr. 28 is dit een tweedelige set.
Zowel het kopje als het schoteltje zijn in een zeslobbige
bladvorm uitgewerkt; het kopje aan binnen- en buitenkant,
het bordje enkel aan de bovenkant. Het centrale deel van het
onderstel is opengewerkt. Tussen dit streng gedraaide cen-
trale deel en het bladvormige schoteltje ontstaat een mooi
visueel contrast.
Monochroom celadon, *Sun ch'ŏngja* (met gegraveerde ver-
siering, *Ŭmgak*).

Celadon wine cup with saucer
Koryŏ: 12th century
Grey stoneware with celadon glaze
Total H.7 Saucer H.4 D. 15 Bowl H.3.8 D.10.6
Provenance: Kaesŏng
National Museum of Korea, Seoul

Unlike exhibit No. 28 this is a two-piece set. Both cup and
saucer are executed in the shape of six-lobed leaves, the
bowl both inside and out, the saucer on the upper side only.
The central part of the saucer is open design. There is a
beautiful visual contrast between the foliate saucer and the
rounded central support.
Monochrome celadon, *Sun-ch'ŏngja* (with engraved deco-
rations, *Ŭmgak*).

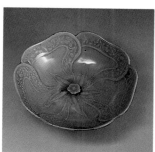

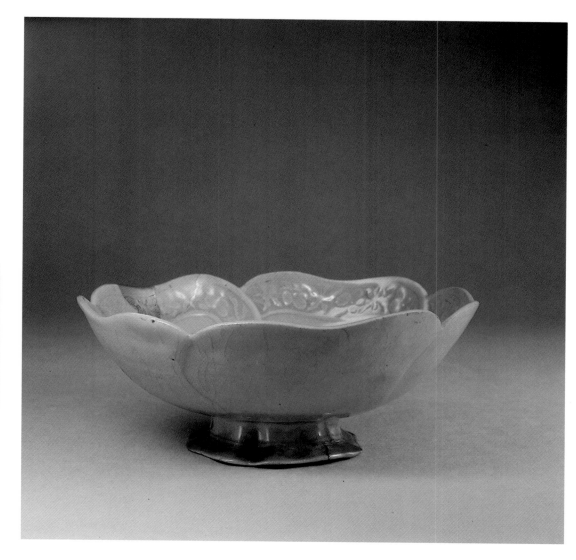

35 **Celadon-kom in bladvorm met reliëf-versiering**

Koryŏ: 12de eeuw
Grijs steengoed met celadon-glazuur en versiering in reliëf
Goudlak restauratie H.7,3 D.17,5
Vindplaats: Kaesŏng
National Museum of Korea, Seoul

Van binnenuit gezien is deze kom als een binnenste-buiten gekeerde bloemkelk met vijf blaadjes die elkaar schijnen te overlappen. In het centrum is de aanzet van de bloemknop met vijf smalle blaadjes uitgewerkt en bekroond met een rozetje in reliëf. De randen van de bloembladen zijn met een boord afgewerkt waarbinnen een prachtige reliëfband van plantaardige motiefjes prijkt. Aan de buitenzijde zijn de bloembladen enkel met een groefje aangegeven. Het voetje is eveneens gelobd.
Monochroom celadon *Sun Ch'ŏngja* met ingedrukte reliëf-versiering, *Yanggak* (en gegraveerde versiering, *Ŭmgak*).

Celadon foliate bowl with raised design

Koryŏ: 12th century
Grey stoneware with celadon glaze and relief decorations, restored with gold varnish.
H.7.3 D.17.5
Provenance: Kaesŏng
National Museum of Korea, Seoul

Seen from the inside this bowl looks like a flower chalice turned inside out, with five overlapping petals. In the centre, the flower bud is elaborated with five slender leaves crowned with a rosette decoration in relief. The edges of the petals are finished with a rim revealing a splendid raised band with plant motives. The petals on the outside are merely marked by a delicate groove. The foot also is finely lobed.
Monochrome celadon *Sun-Ch'ŏngja* with impressed relief decoration, *Yanggak* (and engraved decoration, *Ŭmgak*).

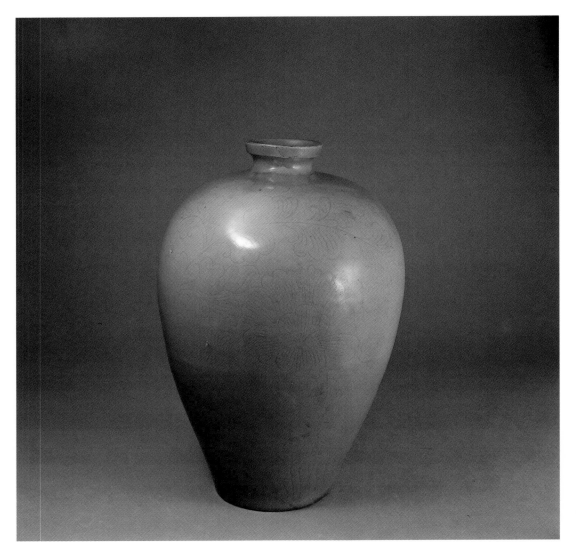

36 Celadon-Maebyŏng
Koryŏ: eerste helft 12de eeuw
Grijs steengoed met celadon-glazuur en gegraveerd
motief H.31,5 D.19,8
Vindplaats: Kaesŏng
National Museum of Korea, Seoul

Een maebyŏng is een "vaas in de vorm van een pruim" of
een "pruimepit". Sommigen noemen het gewoon een bloe-
menvaas, maar wellicht was het een wijnpot. Derhalve
wordt de term maebyŏng gehanteerd om dit soort typische
potten te benoemen. De basisvorm is zoals dit prachtige
vroeg 12de-eeuwse exemplaar, maar voorbeelden uit latere
perioden hebben een hoog opstaande schouder en zijn inge-
snoerd naar onder toe, om te eindigen in een verbredende
voet, zie Nr.47, 48 en 56. Oorspronkelijk hebben mae-
byŏngs een klokvormig dekseltje, wat in slechts zeldzame
gevallen bewaard is gebleven. Deze vaas heeft een zwierig
gegraveerde rank van pioenrozen.
Monochroom celadon, *Sung-ch'ŏngja* met gegraveerd
motief, *Ŭmgak*.

Celadon Maebyŏng
Koryŏ: first half of the 12th century.
Grey stoneware with celadon glaze and engraved
motif H.31.5 D.19.8
Provenance: Kaesŏng
National Museum of Korea, Seoul

A maebyŏng is a "vase in the shape of a plum or a plum-
stone". Some simply call it a flower vase, but most probably
it was a wine pot. The term maebyŏng is indeed used for
these typical jugs. The basic shape is that of this splendid
early 12th century specimen. Examples from later periods
have a raised shoulder and become narrower towards the
base ending in a wider foot, see No. 47, 48 and 56. Originally
maebȳongs had a bell-shaped lid, which was preserved in
only very few cases. This vase is decorated with a gracefully
engraved peony vine.
Monochrome celadon, *Sung-ch'ŏngja* with engraved
motive, *Ŭmgak*.

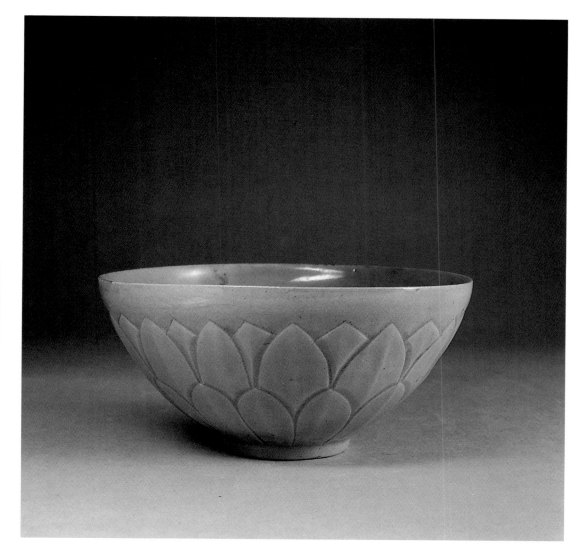

37 Celadon-kom met lotusmotief in reliëf

Korỹo: 12de eeuw
Grijs steengoed met celadon-glazuur en ingesneden reliëf-
motief H.7,9 D.15,9
Vindplaats: Kaesŏng
National Museum of Korea, Seoul

De techniek van het uitsnijden van het motief met reliëf-
werking is waarschijnlijk overgenomen van de Chinese
Yue-waren in de 10de eeuw. Hier zijn drie lagen van lotus-
blaadjes uitgesneden. Elk blaadje heeft een licht voelbare
centrale nerf. De glazuurconcentratie in de diepere delen
geeft een donkere aftekening. Deze 'bowl' heeft een prach-
tige grijsgroene kleur en is kenmerkend voor de vroege
12de eeuw.
Monochroom celadon, *Sun-ch'ŏngja*.

Celadon bowl with lotus motif in relief

Korỹo: 12th century
Grey stoneware with celadon glaze and cut out relief
motif. H.7.9 D.15.9
Provenance: Kaesŏng
National Museum of Korea, Seoul.

The technique of carving the motif with a relief effect was
probably borrowed from the Chinese Yue-ware in the 10th
century. Here three layers of lotus leaves have been cut out.
Each leave has a slightly raised central vein. The concen-
trated glaze in the deeper parts results in a darker outline.
This bowl has a superb grey-green colour and is character-
istic for the early 12th century.
Monochrome celadon, *Sun-ch'ŏngja*.

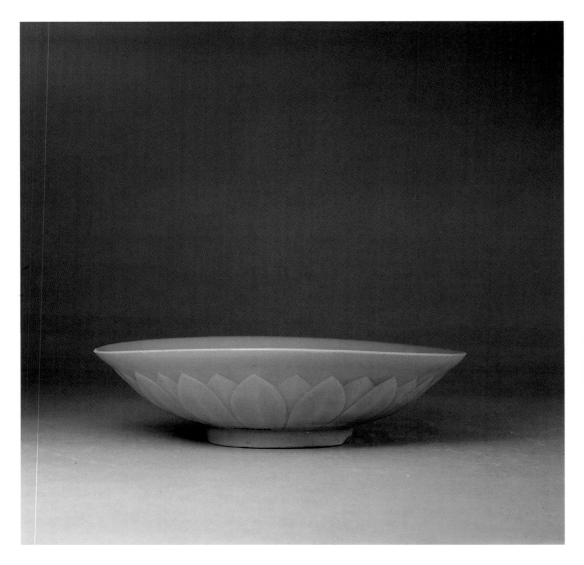

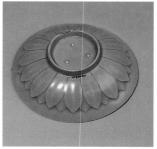

38 Celadon-schoteltje met lotusmotief in reliëf
Koryŏ: eerste helft 12de eeuw
Grijs steengoed met celadon-glazuur en ingesneden reliëf-
motief H.4,3 D.16,4
Vindplaats onbekend
Haegang Ceramic Art Museum, Ich'ŏn

Dit zeer fijne schoteltje of lage kom vertoont veel gelijkenis
met Nr.37. Het lotusmotief is evenwel veel delicater gesne-
den en het celadon-glazuur lijkt extra dun en doorzichtig te
zijn. De kleur is overigens zeer geslaagd en benadert het
gegeerde 'ijsvogel-blauw'. Zoals bij Nr.37 werd het stuk
binnen de voetring op drie kleine proenen gedragen bij het
bakken, zodat het celadon-glazuur ook de onderzijde van de
voetring bedekt.
Monochroom celadon, *Sun-ch'ŏngja.*

Celadon dish with lotus motif in relief
Koryŏ: first half of the 12th century
Grey stoneware with celadon glaze and cut out relief
motif H.4.3 D.16.4
Provenance unknown
Haegang Ceramic Art Museum, Ich'ŏn

This very delicate dish, or low bowl, shows considerable
resemblance with item No.37. The lotus motif is cut out far
more delicately, and the celadon glaze appears to be very
thin and transparent. Moreover, the colour achieved is very
successful and comes close to the much sought-after king-
fisher blue. During firing in the kiln the dish was supported
by three small stilts, as in item No.37, so that the celadon
glaze also covered the bottom of the foot rim.
Monochrome celadon, *Sun-ch'ŏngja.*

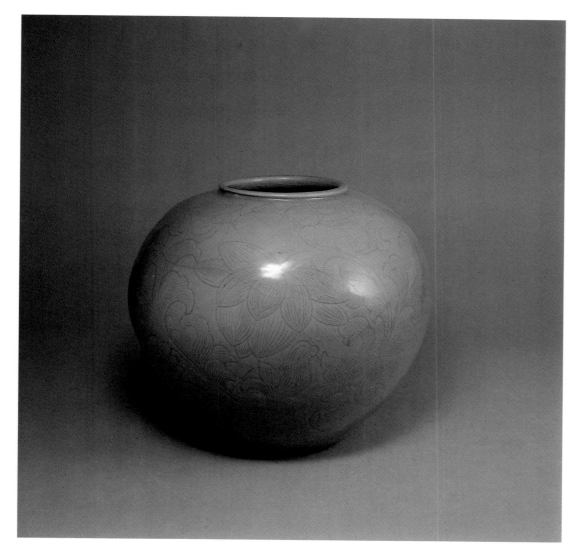

39 Ronde celadon-kruik
'Treasure' Nr.1028
Koryŏ: 12de eeuw
Grijs steengoed met celadon-glazuur H.24,4 D.27,5
Vindplaats onbekend
Ho-am Art Museum, Yongin

Deze bijna sferische pot heeft een lichtjes verheven motief
onder het glazuur. Slingerende lotusranken bedekken de
hele oppervlakte van de pot en zijn met fijne inkervingen
gedetailleerd. De opening is met een minieme mondring
omlijnd. Voor de voet is de sferische curve slechts lichtjes
afgevlakt om het visuele bolle effect niet te verliezen. De
onderzijde diende dan ook met 6 proenen gesteund te wor-
den om stabiel te blijven in de oven. In vormgeving, afwer-
king en glazuur is dit een bijzonder geslaagd werk; vandaar
ook de waardebepaling 'Treasure'.
Monochroom celadon, *Sun-ch'ŏngja* (met gegraveerde ver-
siering, *Ŭmgak*).

Round celadon jar
'Treasure' N° 1028
Koryŏ: 12th century
Grey stoneware with celadon glaze H.24.4 D.27.5
Provenance unknown
Ho-Am Art Museum, Yongin

This almost spherical jar has a slightly raised motif under the
glaze. Winding lotus branches cover the entire delicately
incised surface. The opening has a minimally marked mouth
rim. The foot only slightly reduces the spherical curve so as
not to lose the visual effect. The bottom had to be supported
with six stilts to remain stable in the kiln. As far as design,
finish and glaze are concerned, this is a particularly success-
ful work, and explains why it was designated as 'Treasure'.
Monochrome celadon, *Sun-ch'ŏngja* (with engraved deco-
ration, *Ŭmgak*).

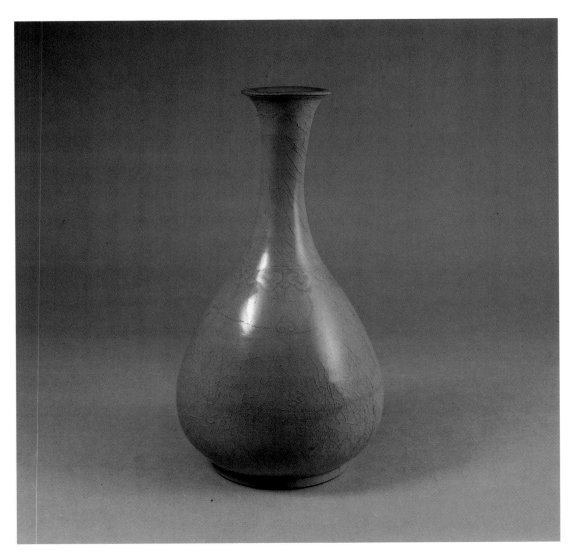

40 Celadon-fles met lange hals
Koryŏ: 12de eeuw
Grijs steengoed met celadon-glazuur H.27,3 D.14
Vindplaats onbekend
National Museum of Korea, Seoul

Met haar peervormig lichaam, lange hals en licht verbre-
dende opening is deze fles een zeer elegant gebruiksvoor-
werp. Wellicht diende zij wijn te bevatten. De ingegraveerde
versiering is discreet gehouden: lotusblaadjes bij de voet,
enkele gestileerde wolkjes op de buik, een band met hart-
vormige wolkenkoppen of 'ruyi' bij de aanzet van de hals en
golven bij de mond. De craquelure vertoont uitgebreide
aders.
Monochroom celadon, *Sun-ch'ŏngja* (met gegraveerde ver-
siering, *Ŭmgak*).

Celadon bottle with a long neck
Koryŏ: 12th century
Grey stoneware with celadon glaze H.27.3 D.14
Provenance unknown
National Museum of Korea, Seoul

With its pear-shaped body, long neck and slightly everted
mouth, this bottle is an extremely elegant utensil. It was
probably used for wine. The engraved decoration is discreet
with small lotus leaves near the foot, some stylized clouds
on the belly, a band with heart-shaped clouds or 'ruyi' near
the base of the neck and clouds near the mouth. The crackle
is deeply veined.
Monochrome celadon, *Sun-ch'ŏngja* (with engraved deco-
ration, *Ŭmgak*).

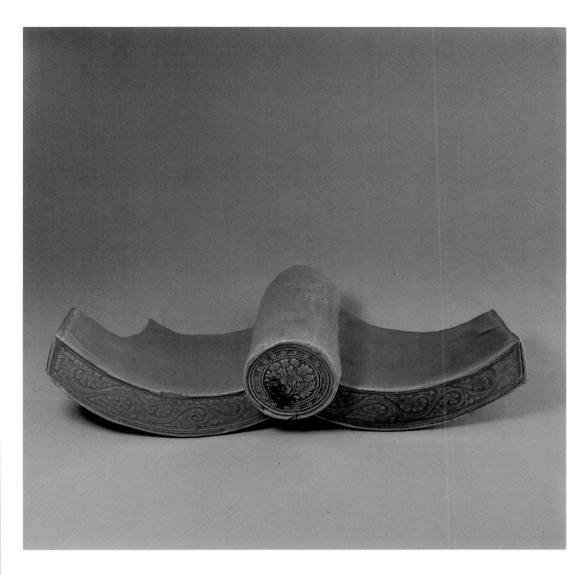

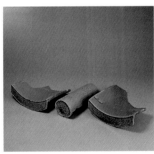

41 Set celadon-dakpannen met ingedrukte reliëf-versiering

Koryǒ: 12de eeuw
Grijs steengoed met celadon-glazuur en reliëfversiering H.linkse dakpan 8,2 B.20 Diepte 17,2 H.rechtse dakpan 8,2 B.20,5 Diepte 17,2 D.middenste dakpan 8,3 Diepte 20,4
Vindplaats: Kangjin
National Museum of Korea

Het legendarische verhaal dat koning Ŭijong in 1157 een groot park had laten aanleggen met een paviljoen waarvan zelfs de dakpannen in celadon waren, werd nooit voor waar gehouden. Tot in 1964 de bewuste dakpannen inderdaad werden teruggevonden. Het betreft hier twee concave (vrouwelijke) dakpannen, *am-maksae*, en een cylindrische mannelijke pan, *sud-maksae* (zie ook Nr.14).
De concave pannen hebben een ingedrukte reliëf-band van golvende bladranken terwijl op de centrale pan een scherp getekende pioentak in een medaillon met cirkeltjes voorkomt. Het uitzicht van een dergelijk volledig dak moet verbluffend geweest zijn.
Monochrome celadons, *Sun-ch'ŏngja*, met ingedrukt reliëf, *Yanggak*.

Set of celadon roof tiles with impressed relief decoration

Koryǒ: 12th century
Grey stoneware with celadon glaze and relief decoration H.left roof tile 8.2 W.20 D.17.2 H.right roof tile 8.2 W.20.5 D.17.2 D.middle roof tile 8.3 D.20.4
Provenance: Kangjin
National Museum of Korea

The legend that King Ŭijong had designed a large park in 1157 with a pavilion of which even the roof tiles were made of celadon, was never thought to have been based on truth; that is, until these tiles were indeed discovered in 1964. These are two concave (female) roof tiles, *am-maksae*, and a cylindrical male tile, *sud-maksae* (also see No.14). The concave tiles are decorated with an impressed relief band of curving tendrils with, on the central tile, a sharply contoured peony vine in a medallion with small circles. The sight of such a complete roof must have been truly staggering.
Monochrome celadons, *Sun-ch'ŏngja*, with impressed relief, *Yanggak*.

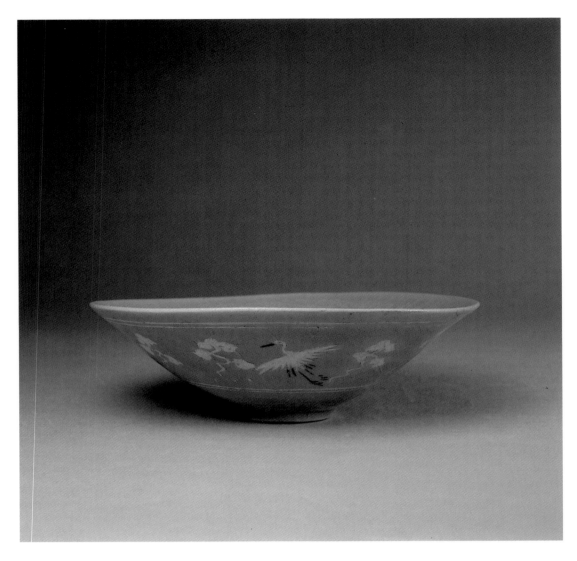

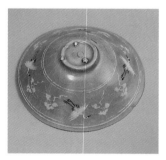

42 Celadon-kom met ingelegde en ingedrukte
reliëf-versiering
'Treasure' nr.1024
Koryŏ: 12de eeuw
Grijs steengoed met witte en zwarte inleg onder het celadon-
glazuur en reliëf-versiering. H.5,7 D.16,2
Vindplaats onbekend
Ho-Am Art Museum, Yongin

Deze ondiepe kom is het paradepaardje van Korea's cela-
don-patrimonium. Zij verenigt de inlegtechniek, *Sanggam*,
met de ingedrukte reliëftechniek, *Yanggak*, onder een door-
zichtige celadon-laag. Daarenboven is de kraanvogel (sym-
bool van het lange leven), vliegend tussen gestileerde wol-
ken, hét Koryŏ-motief bij uitstek. De wolken en de kraan-
vogel zijn met wit slip ingelegd, zijn snavel en poten met
zwart slip (ijzeroxyde). Het uit de mal gedrukte reliëf aan de
binnenzijde, bestaat uit een reeks pioenranken.
Ingelegd celadon, *Sanggam-ch'ŏngja*, met reliëf-versiering,
Yanggak.

Celadon bowl with inlaid and raised design
'Treasure' No 1024
Koryŏ: 12th century
Grey stoneware with white and black inlay under celadon glaze
and raised design
H.5.7 D.16.2
Provenance unknown
Ho-Am Art Museum, Yongin

This shallow bowl is a showpiece of Korea's celadon patri-
mony. It combines inlay-technique, *Sanggam*, with
impressed relief-technique, *Yanggak*, under a transparent
celadon layer. Moreover, the crane (symbol of long life), fly-
ing between the stylized clouds, is the Koryŏ-motif par
excellence. The clouds and crane are inlaid with white slip,
and its beak and feet with black slip (iron oxide). The
impressed relief on the inside consists of a series of peony
vines.
Inlaid celadon, *Sanggam-ch'ŏngja*, with relief decoration,
Yanggak.

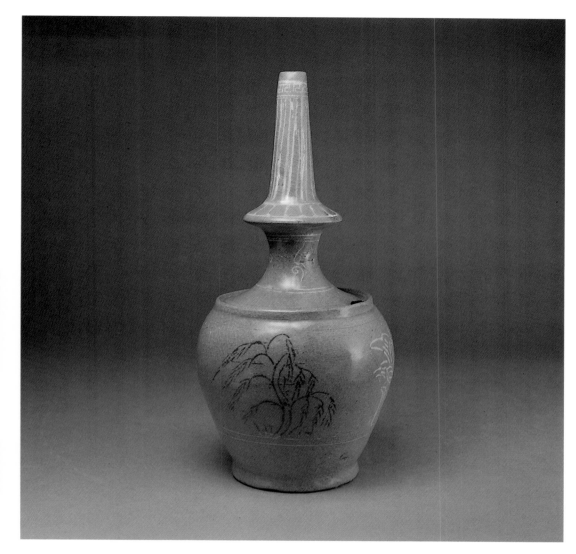

43 Celadon-kuṇḍikā met ingelegde versiering

Koryŏ: 13de eeuw
Grijs steengoed met witte en zwarte inleg
onder het celadon-glazuur H. 26,7 D. 12,8
Vindplaats onbekend
National Museum of Korea, Seoul

In Nr. 31 werd reeds gewezen op de uitgesproken boeddhistische karakteristieken van de kuṇḍikā of watersprenkelaar. Bij dit exemplaar is de vulopening bij de schouder, binnen de opstaande rand. Op die opening werd vaak een korte tuit met dop gezet (zie nr. 31). Deze kuṇḍikā is onder het celadon-glazuur versierd met een pioenroos, ingelegd met wit slip, en een treurwilg, ingelegd met zwart slip (ijzeroxyde). De smalle giettuit heeft een cannelure-achtige witte inleg. Celadon met inleg, *Sanggam-ch'ŏngja*.

Celadon Kuṇḍikā with inlaid decoration

Koryŏ: 13th century
Grey stoneware with white and black inlay under celadon glaze. H. 26.7 D. 12.8
Provenance unknown
National Museum of Korea, Seoul
Under item No. 31 we already referred to the pronounced Buddhist characteristics of the kuṇḍikā, or water sprinkler. In this object the mouth is near the shoulder, inside the raised rim. This opening was often covered with a short spout with cap (see item 31). This kuṇḍikā is decorated underneath the celadon glaze with a peony rose with white slip inlay, and a weeping willow inlaid with black slip (iron oxide). The narrow spout has a groove-like white inlay. Celadon with inlay, *Sanggam-ch'ŏngja*.

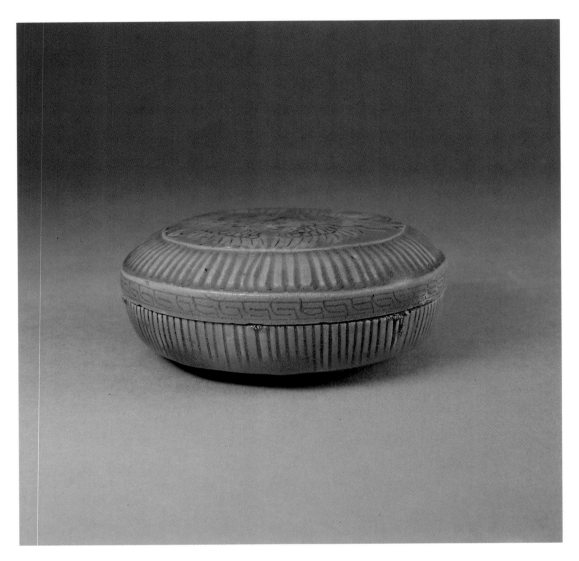

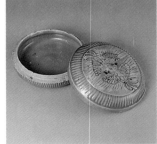

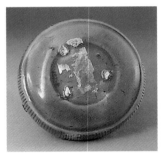

44 Ronde celadon-doos met deksel en ingelegde versiering
Koryŏ: 12de eeuw
Bruin-grijs steengoed met witte en zwarte inleg onder het celadon-glazuur Totale H. 4,1 H.doos 2,7 D.9,9 H.deksel 1,9 D.9,8
Vindplaats onbekend
National Museum of Korea, Seoul

Tijdens de hoogbloei van de celadon (12de eeuw) was inleg met wit slip en zwart slip (ijzeroxyde) het exclusieve waar-merk van de Koreaanse pottenbakkers. Dit cosmetica-doosje toont de toepassing van verschillende technieken. De rechte rand van het deksel is met een meandermotief (zon-der inleg) ingegraveerd. De naar binnen toe afgeronde wan-den van doos en deksel zijn in groefjes ingesneden zodat canneluren onstaan. Het bovenvlak van het deksel is lichtjes verheven en versierd met twee elkaar omhelzende fenixen (een motief van Chinese oorsprong). De basisvormen van de vogels zijn ruim in wit ingelegd terwijl de detailtekening met zwart is aangegeven. Het lichtgroene doorzichtige cela-don-glazuur versterkt de kleur- en lichtschakeringen in dit kleinood.
Ingelegd celadon, *Sanggam-ch'ŏngja*.

Round celadon box with cover and inlaid decoration
Koryŏ: 12th century
Brown-grey stoneware with white and black inlay under celadon glaze.
Total H. 4.1 H.box 2.7 D.9.9 H.cover 1.9 D.9.8
Provenance unknown
National Museum of Korea, Seoul

During the heyday of celadon (12th century), inlay with white slip and black slip (iron oxide) was the exclusive hall-mark of Korean potters. This cosmetics box illustrates how various techniques were applied. The right edge of the cover is engraved with a meander motif (without inlay). The inwardly rounded sides of the box and cover are grooved. The top of the cover is slightly raised, and decorated with two embracing phoenixes (a motif of Chinese origin). The basic shapes of the birds is broadly laid-in in white while the details are marked in black. The light green transparent cel-adon glaze enhances the hues and shades in this precious object.
Inlaid celadon, *Sanggam-ch'ŏngja*.

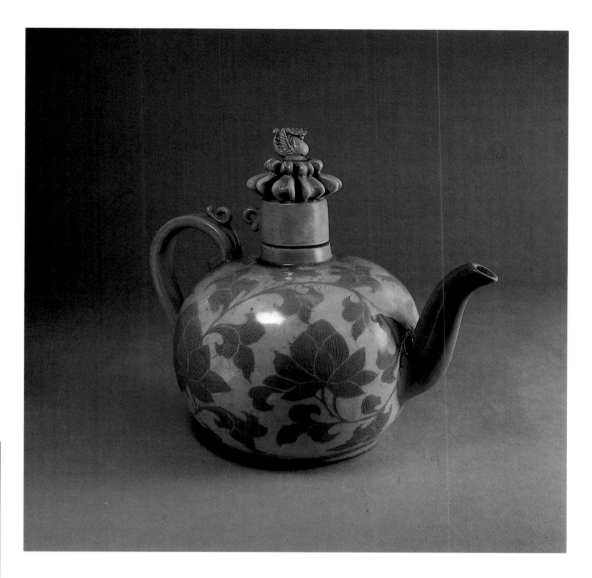

45 Celadon-wijnkruik met versiering in
 'omgekeerde' inleg
 Koryŏ: 12de eeuw
 Grijs steengoed met witte en zwarte inleg onder het celadon-
 glazuur Tot. H. 20,8 H. kruik 15 B. 23,3 H. deksel 7,1 D. 5,3
 Vindplaats: Kaesŏng
 National Museum of Korea, Seoul

 Deze wijnkruik die bekroond is met een gevleugeld draakje
 zittend op een dubbele gestileerde lotus, is gedeeltelijk geïn-
 spireerd op kruiken die in de Koryŏ-tijd in metaal werden
 gemaakt. De kan zelf is versierd met de 'omgekeerde inleg'.
 Hiervoor werd de achtergrond i.p.v. de figuur met wit slip
 ingelegd zodat de lotusranken in de toon van de basisklei
 naar voor komen. Details als bladnerven zijn daarenboven
 met zwart slip ingelegd.
 Het glazuur is zeer doorzichtig en vertoont veel craquelé.
 Celadon met omgekeerde inlegtechniek, *Yŏk-sanggam-
 ch'ŏngja*.

Celadon wine ewer with reverse inlay
Koryŏ: 12th century
Grey stoneware with white and black inlay under celadon glaze.
Total H. 20.8 H. ewer 15 W. 23.3 H. lid 7.1 D. 5.3
Provenance: Kaesŏng
National Museum of Korea, Seoul

This wine ewer crowned with a winged dragon, sitting on a
double stylized lotus, was partly inspired by metal jugs of
the Koryŏ period. The ewer itself is decorated with 'reverse'
inlay: the background, rather than the figure, was inlaid
with white slip so that the lotus scrolls stand out against the
colour of the basic clay. Details of leave veins were inlaid
with black slip. The glaze is very transparent and is heavily
crackled.
Celadon with reverse inlay technique, *Yŏk-sanggam-
ch'ŏngja*.

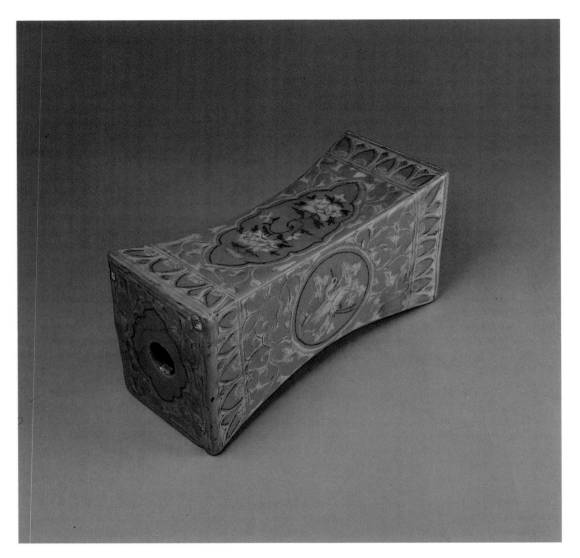

46 Celadon-hoofdsteun met ingelegde versiering
Koryŏ: midden 12de eeuw
Grijs steengoed met witte en zwarte inleg onder het celadon-
glazuur H.9,4 L.23,3 B.12,7
Vindplaats: Kaesŏng
National Museum of Korea, Seoul

Bij de adel en in boeddhistische kloosters waren deze
'hoofdkussens' in celadon in voege. Nog steeds slapen
boeddhistische monniken op een dergelijk voorwerp, maar
dan in hout. Dit meesterwerk met zijn zandlopervormige
contouren is met wit en zwart (ijzeroxyde) slip ingelegd. De
randen zijn afgezet met een band van lotusblaadjes. Op de
breedste vlakken prijkt centraal een medaillon waarin de
vermaarde kraanvogel tussen gestileerde wolkjes vliegt
(beide lang-leven symbolen). Op de twee overige vlakken
staan pioenrozen in een langgerekte cartouche. Op de kop-
vlakken komt hetzelfde soort cartouche terug, rond een cen-
trale opening. De resterende ruimten zijn ingevuld met bla-
derranken. In de craquelures zijn her en der roodkleurige
aders merkbaar, als gevolg van bepaalde chemische omstan-
digheden.
Ingelegd celadon, *Sanggam-ch'ŏngja.*

Celadon headrest with inlaid decoration
Koryŏ: mid-12th century
Grey stoneware with white and black inlay under celadon
glaze. H.9.4 L.23.3 W.12.7
provenance: Kaesŏng
National Museum of Korea, Seoul

These celadon headrests were very popular with the nobility
and in Buddhist monasteries. Buddhist monks still sleep on
such objects, nowadays made of wood. This masterpiece
with hourglass contours is inlaid with white and black (iron
oxide) slip. The edges are decorated with a band of lotus
leaves. On the widest sides is a central medallion in which
the famous crane flies between stylized clouds (both are
symbols of long life). On the two other surfaces are peony
roses in an oblong cartouche. On the crosscut sides we find
the same cartouche around a central opening. The remaining
space is decorated with tendrils. Inside the crackle some red
veins can be seen, the consequence of particular chemical
conditions.
Inlaid celadon, *Sanggam-ch'ŏngja.*

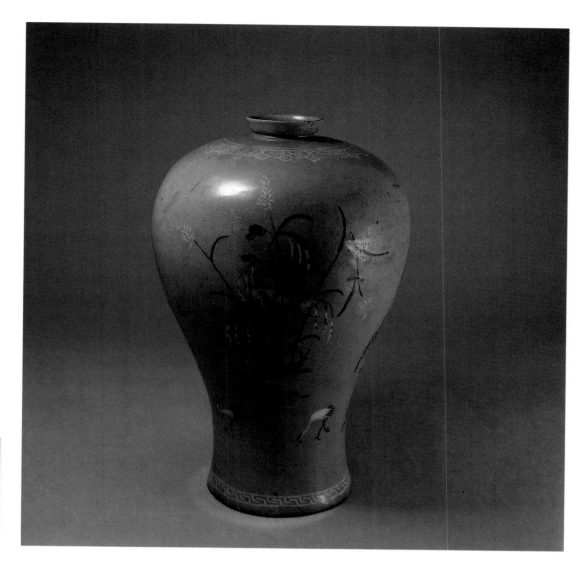

47 Celadon-maebyŏng met ingelegde versiering
Koryŏ: 12de eeuw
Grijs steengoed met witte en zwarte inleg onder het celadon-
glazuur H.28,5 D.17,5
Vindplaats: Kaesŏng
National Museum of Korea, Seoul

Deze maebyŏng heeft, net als Nr.48, een uitgesproken
S-vormige lijn, in tegenstelling tot de eerder besproken mae-
byŏng, Nr.36. De verbredende voet is met een witte mean-
der afgeboord, terwijl het bovenvlak, rondom de opening,
met een band van *ruyi*-wolkenkopjes verfraaid is. De hoofd-
motieven zijn in het zwart ingelegd: treurwilgen en riet-
planten, waarvan kleine details in het wit aangebracht zijn.
Ook kenmerkend bij deze populaire Koreaanse tafereeltjes
zijn de rondwarende kraanvogels.
Ingelegd celadon, *Sanggam-ch'ŏngja*.

Celadon maebyŏng with inlaid decoration
Koryŏ: 12th century
Grey stoneware with white and black inlay under the celadon
glaze. H.28.5 D.17.5
Provenance: Kaesŏng
National Museum of Korea, Seoul

This maebyŏng (like No.48) has an outspoken S-shaped
line, in contrast to the previously described maebyŏng,
No.36. The everted foot has a white meandered rim,
whereas the top around the opening is decorated with a *ruyi*
band of clouds. The principal motives are inlaid in black:
weeping willows and reed, with details marked in white.
Typical for these popular Korean scenes is the presence of
cranes.
Inlaid celadon, *Sanggam-ch'ŏngja*.

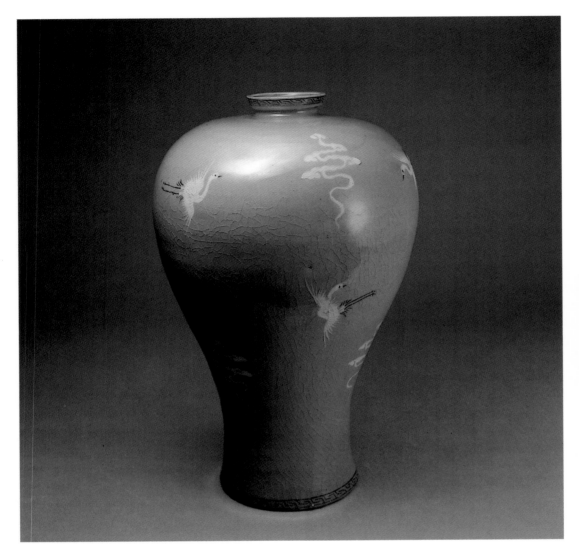

48 Celadon-maebyŏng met ingelegde versiering
Koryŏ: 12de eeuw
Grijs steengoed met inleg onder het celadon-glazuur H.30 D.18,3
Vindplaats onbekend
National Museum of Korea, Seoul

Met haar uitgesproken S-profiel oogt deze maebyŏng-vaas bijzonder elegant. De motiefjes zijn tot een minimum beperkt. Aan de voet is een band met in het zwart ingelegde meanders en bovenop de schouder, rond de opening verschijnt weerom de *ruyi*-band met wolkenkopjes, in het wit. De schaarse, gestileerde wolkjes en witte kraanvogels (snavel, ogen en poten met zwart ingelegd) zijn volledig in harmonie met de vormgeving en kleur van deze maebyŏng. Doorzichtig lichtgroen glazuur met craquelé.
Ingelegd celadon, *Sanggam-ch'ŏngja*.

Celadon Maebyong with inlaid decoration
Koryŏ: 12th century
Grey stoneware with inlay under celadon glaze. H.30 D.18.3
Provenance unknown
National Museum of Korea, Seoul

This maebyŏng vase looks particularly elegant with its outspoken S-profile. Motives have been restricted to a minimum. At the foot is a band with meanders inlaid in black and above the shoulder; the *ruyi* band once more appears around the mouth with white clouds. The scarce, stylized clouds and the white crane (beak, eyes and feet in black inlay) are completely in harmony with the design and colour of this maebyŏng.
Transparent light green crackled glaze.
Inlaid celadon, *Sanggam-ch'ŏngja*.

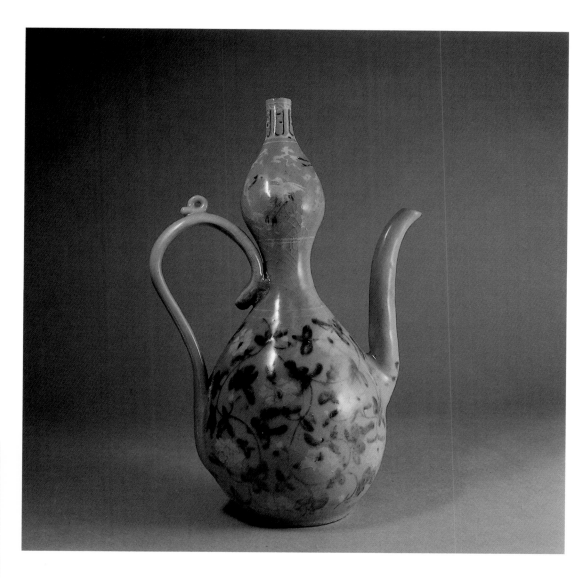

49 Celadon-wijnkruik in kalebas-vorm met ingelegde en geschilderde versiering
Koryŏ: 13de eeuw
Grijs steengoed met inleg en witte en ijzerzwarte beschildering onder het celadon-glazuur H.32 B.20
Vindplaats onbekend
Horim Museum of Art, Seoul

Schenkkannen in de vorm van een kalebas waren zeer populair in de Koryŏ-periode. De motieven op de peervormige buik zijn niet ingelegd maar geschilderd met een witte en zwarte (ijzer) engobe. De witte pioenbloesem is omgeven door zwarte bladerranken. De ajuinvormige hals is ingelegd met kraanvogels en gestileerde wolkjes. Het uiteinde van de vultuit is met geometrische motiefjes afgewerkt. Zowel het vraagtekenvormige oor als de giettuit zijn zeer slank gehouden.
Celadon met inleg, *Sanggam-ch'ŏngja* en beschildering.

Celadon gourd-shaped wine ewer with inlaid and painted decoration
Koryŏ: 13th century
Grey stoneware with inlay, white and iron-black painted design under celadon glaze. H.32 W.20
Provenance unknown
Horim Museum of Art, Seoul

Gourd-shaped ewers were very popular during the Koryŏ period. The motives on the pear-shaped belly are not inlaid, but painted with a white and black (iron) engobe. The white peony blossom is surrounded by black tendrils. The onion-shaped neck is inlaid with cranes and stylized clouds. The extremity of the mouth is decorated with geometrical motives. Both the question-mark ear and the spout were kept very slender.
Celadon with inlay, *Sanggam-ch'ŏngja* and painted decoration.

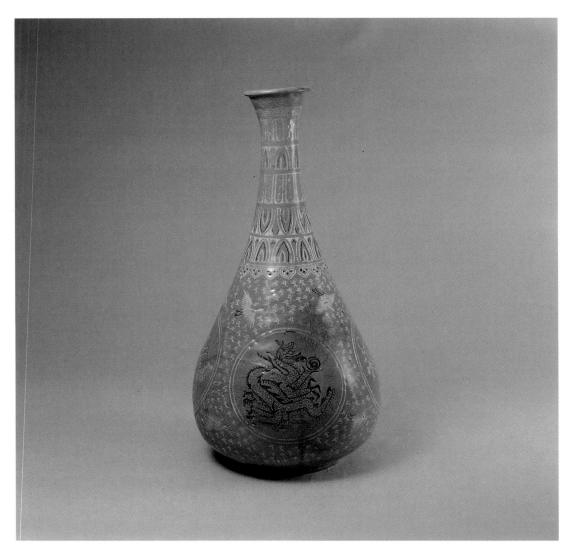

50 Celadon-fles met lange hals

Koryŏ: 13de eeuw
Grijs steengoed met witte en zwarte inleg en koperbeschildering
onder het celadon-glazuur H.37,9 D.18,2
Vindplaats: Kaesŏng
National Museum of Korea, Seoul

De peervormige fles is druk bezet met siermotieven. De
lange hals telt vijf banden met lotusblaadjes, een meander-
band en een band van *ruyi*-wolkenkopjes, alles ingelegd in
wit en zwart slip. De buik is versierd met vier medaillons
waarin telkens een draak zit met een parel in de hand. De
draken zijn wit en zwart ingelegd maar enkele details, zoals
in de parel, zijn met koper beschilderd. Dit laatste geeft een
rode kleur bij het bakken, maar was zeer moeilijk te beko-
men. Vandaar ook het schaarse voorkomen ervan. Rond de
medaillons vliegen kraanvogels tussen gestileerde wolken.
Ingelegd celadon, *Sanggam-ch'ŏngja*, met koperrode
beschildering.

Celadon bottle with long neck

Koryŏ: 13th century
Grey stoneware with white and black inlay and copper decoration
under celadon glaze. H.37.9 D.18.2
Provenance: Kaesŏng
National Museum of Korea, Seoul

The pear-shaped bottle is densely covered with decorative
motives. The long neck has five bands with lotus leaves, a
meander band and a band of *ruyi* clouds, all inlaid in white
and black slip. The body is decorated with four medallions
in which a dragon sits with a pearl in its hand. The dragons
are inlaid white and black, but some details, e.g. the pearl,
are inlaid with copper. This results in a red colour during
firing, but was very difficult to obtain. This is the reason
why there are so few of such specimens. Around the med-
allions cranes fly between stylized clouds. Inlaid celadon,
Sanggam-ch'ŏngja, with copper red painting.

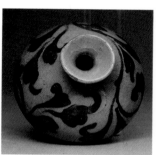

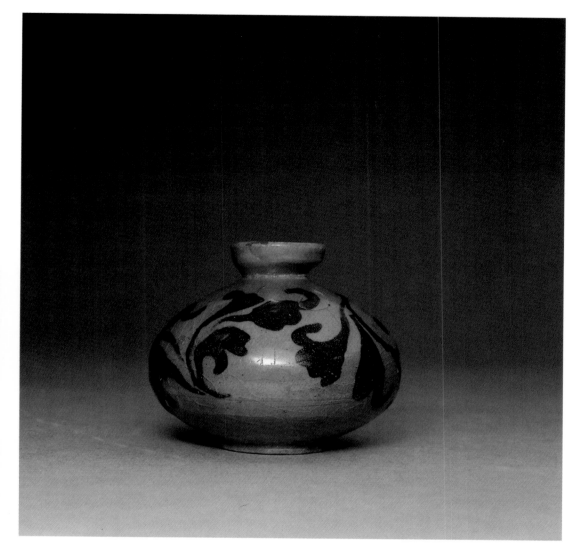

51 Celadon-olieflesje met ijzer-zwarte
 beschildering
Koryŏ: 11de eeuw
Grijs steengoed met ijzerzwarte beschildering onder het celadon-
glazuur H.5,9 D.7,4
Vindplaats onbekend
Haegang Ceramic Art Museum, Ich'ŏng

Dit flesje uit de vroege Koryŏ-tijd heeft nog trekjes van de
Chinese Song-keramiek. Maar de zwierige manier waarop
de pioenbladeren geschilderd zijn is zeer Koreaans. Beschil-
dering met ijzerzwart onder het celadon-glazuur werd in de
13de eeuw hernomen, vooral op maebyŏngs, vaak gecombi-
neerd met wit slip (zie Nr. 49).

Celadon oil bottle with iron-black painting
Koryŏ: 11th century
Grey stoneware with iron-black painting under celadon glaze.
H.5.9 D.7.4
Provenance unknown.
Haegang Ceramic Art Museum, Ich'ŏng

This flask from the early Koryŏ period still has some char-
acteristics of Chinese Song ceramics. However, the elegant
way in which the peony leaves are painted are very Korean.
Painting with iron-black under celadon glaze was taken up
again in the 13th century, especially on maebyŏngs, often in
combination with white slip (see No 49).

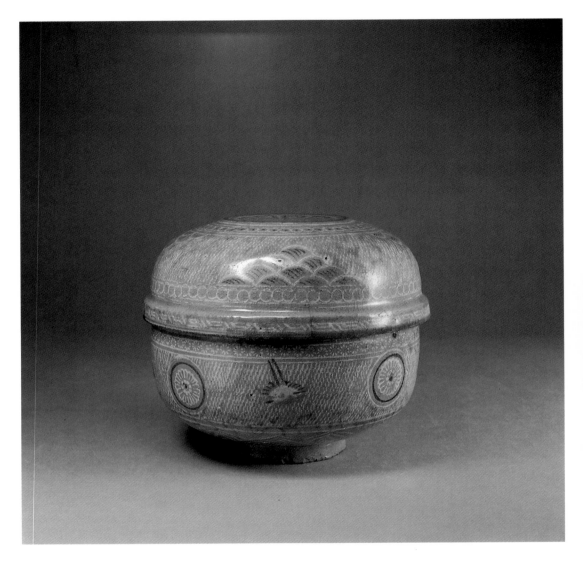

52 Punch'ŏng-kom met gestempelde motieven
Chosŏn: 15de eeuw
Grijs steengoed met gestempelde motieven in wit en zwart onder het glazuur. *Inhwa-punch'ŏng* met *sanggam*
Tot. H.14,7 H.kom 9,8 D.16,1 H.deksel 6 D.17,3
National Museum of Korea, Seoul

Aan de ronde basis van de kom zijn met de *sanggam*-techniek lotusblaadjes ingelegd. De opstaande zijde heeft een veld van ingedrukt 'touwmotief' of 'koordgordijn'. Hierop verschijnen medaillons met een gestempelde *(inhwa)*-chrysant in een zwarte cirkel. De medaillons zijn afgewisseld met een vliegende kraanvogel in *sanggam*. De binnenzijde heeft eveneens een gestempelde chrysant in het midden; deze is omgeven door een cirkel van gestileerde lotusblaadjes, met daarboven een volledige gestempelde wand in hetzelfde motief. Het deksel heeft centraal een medaillon met een grote achtbladige chrysant. Dit geheel is omgeven met een band van cirkeltjes, alles in wit en zwart. De wand draagt *inhwa*-touw-indrukken en *sanggam*-bergmotiefjes. De uitspringende rand is versierd met een meander in *sanggam*-techniek. Binnenin het deksel komen dezelfde motieven voor als in de kom, zij het in andere verhoudingen, en met een wand vol gestempelde chrysantjes.

Punch'ong bowl with stamped motives.
Chosŏn: 15th century
Grey stoneware with stamped underglaze motives in white and black. *Inhwa-punch'ŏng* with *sanggam*.
Total H. 14.7 H.bowl 9.8 D.16.1 H.cover 6 D.17.3
National Museum of Korea, Seoul

Lotus leaves have been inlaid at the round base of the bowl using the *sanggam* technique. The raised side has an area with impressed 'rope' motives or 'rope curtain pattern'. On these appear medallions with a stamped *(inhwa)* chrysanthemum in a black circle. The medallions are alternatively in *sanggam* with a flying crane. The inner-side also has a stamped chrysanthemum in the middle, surrounded by a circle of stylized lotus leaves, with on top a completely stamped side decorated with the same pattern. The cover has a central medallion with a large eight-leaved chrysanthemum. This whole is surrounded with a band with small circles, all in white and black. The side also has *inhwa* rope imprints and *sanggam* mountain patterns. The protruding edge is decorated with a meander in *sanggam* technique. Inside the cover appear the same patterns as inside the bowl, although in other proportions and with a side covered with stamped chrysanthemums.

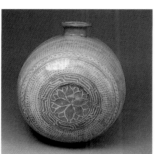

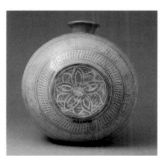

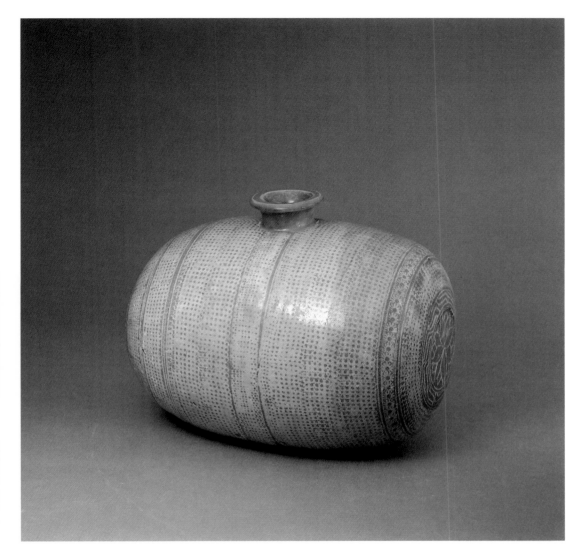

53 **Horizontale punch'ŏng-fles met gestempelde versiering**
Chosŏn: 15de eeuw
Grijs steengoed met gestempelde versiering onder het glazuur
Inhwa-punch'ŏng met *sanggam* H.14,2 L.20,9 D.15,7
Haegang Ceramic Art Museum, Ich'ŏn

De cilindervormige wand van deze horizontale wijnfles is versierd met banden van weefselachtige puntjesstempels, *inhwa punch'ŏng*. Dit motief wordt ook 'koordgordijn' genoemd. Het kops vlak dat in de oven omhoog stond, is centraal ingelegd (*sanggam*) met een opengebloeide lotus, omringd door een meanderband. Daarrond volgt een nieuwe *inhwa*-puntjesband om tenslotte met een cirkel van gestempelde chrysantjes terug bij de cilinderwand te komen. Het vlak dat onderaan stond in de oven mist het grijsgroene glazuur, zodat de ingelegde lotus op een bruin veld staat. Het geheel is voor de rest bedekt met grijsgroen glazuur.

Horizontal Punch'ŏng bottle with stamped decoration
Chosŏn: 15th century
Grey stoneware with stamped decoration under the glaze. *Inhwa-punch'ŏng* with *sanggam* H.14.2 L.20.9 D.15.7
Haegang Ceramic Art Museum, Ich'ŏn

The cylinder shaped side of this horizontal wine-flask is decorated with bands of textured dotted stamps, *inhwa punch'ŏng*. This pattern was also called 'rope curtain'. The cross surface, which stood upright in the kiln, is decorated with a central inlay (*sanggam*) with an open lotus surrounded by a meander band. This is followed by another *inhwa* dotted band, eventually ending with a circle of stamped chrysanthemums near the cylinder side. The surface which was turned down in the kiln is not covered with grey-green glaze, so that the inlaid lotus is on a brown field. The rest of the surface is covered with grey-green glaze.

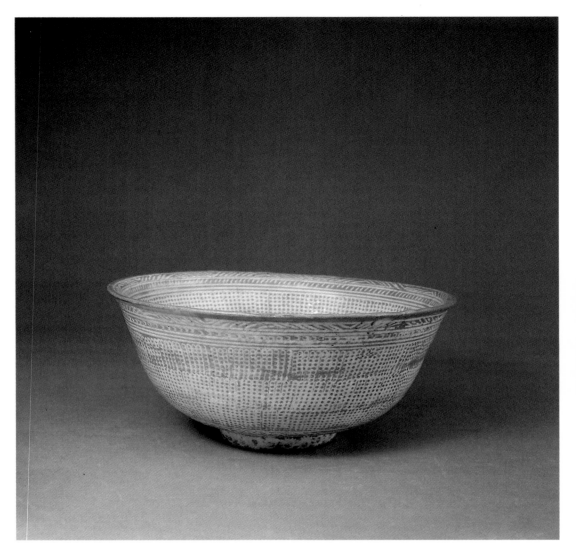

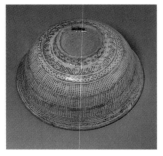

54 **Punch'ŏng-rijstkom met gestempelde versiering**
Chosŏn: 15de eeuw
Grijs steengoed met gestempelde witte versiering onder het glazuur. *Inhwa-punch'ŏng* H.8,8 D.19,1
Haegang Ceramic Art Museum, Ich'ŏn

De wand van deze kom is langs binnen- en buitenkant grotendeels met het 'koordgordijn' versierd door stempeltechniek, *inhwa*. De voetring is vol chrysantjes, dan volgt een ring met lotusblaadjes en weer een band chrysantenbloesems. De band onder de komrand is versierd met 'wuivende grashalmen'. Binnen in de kom is het medaillon op de bodem opvallend. Het draagt een inscriptie in Chinese karakters: 'Yangsan Jang Hueng Ko'. Dit is de naam van de opslagplaats van waaruit dit stuk aan het hof werd geleverd.

Punch'ŏng rice bowl with stamped decoration
Chosŏn: 15th century
Grey stoneware with stamped white decoration under the glaze. *Inhwa-punch'ŏng*. H.8.8 D.19.1
Haegang Ceramic Art Museum, Ich'ŏn.

The inside and outside of this bowl are mainly decorated with rope-curtain patterns applied in stamped technique, *inhwa*. The foot rim is filled with chrysanthemums, followed by a band of lotus leaves and another band of chrysanthemum blossoms. The band below the bowl edge is decorated with waving grass-stalks. Inside the bowl there is a striking medallion on the bottom with the Chinese inscription 'Yangsan Jang Hueng Ko'. This is the name of the factory warehouse from which this item was delivered to the royal palace.

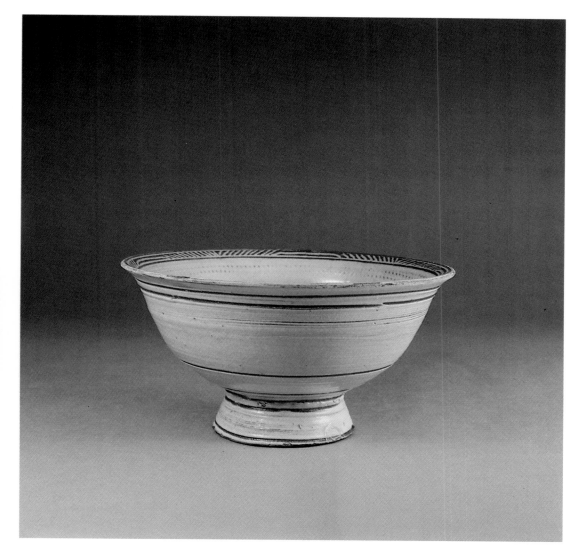

55 **Punch'ŏng-kom met gestempelde versiering binnenin**
Chosŏn: 16de eeuw
Grijs steengoed met witte engobe en gestempelde versiering onder het glazuur. *Inhwa-puch'ŏng* H.9,7 D.18,3
National Museum of Korea, Seoul

De 'bowl' werd eerst aan de binnenzijde met gestempelde motiefjes voorzien, zoals het 'wuivende gras' bij de rand en de banden met puntjes. Vervolgens werd de kom in wit slip ondergedompeld, *paekt'o punch'ŏng*, en op de gestempelde plaatsen zuiver gemaakt. De donkere ringen zijn nadien ingesneden in de witte laag.

Punch'ŏng bowl with stamped decoration on the inside
Chosŏn: 16th century
Grey stoneware with white engobe and stamped decoration under the glaze. *Inwha-punch'ŏng*. H.9.7 D.18.3
National Museum of Korea, Seoul.

The bowl was first decorated with stamped patterns on the inside, e.g. waving grass near the edge and the dotted bands. Then the bowl was dipped into white slip, *paekt'o punch'ŏng*, and cleaned on the stamped areas. The dark rings are later scraped out from the white layer.

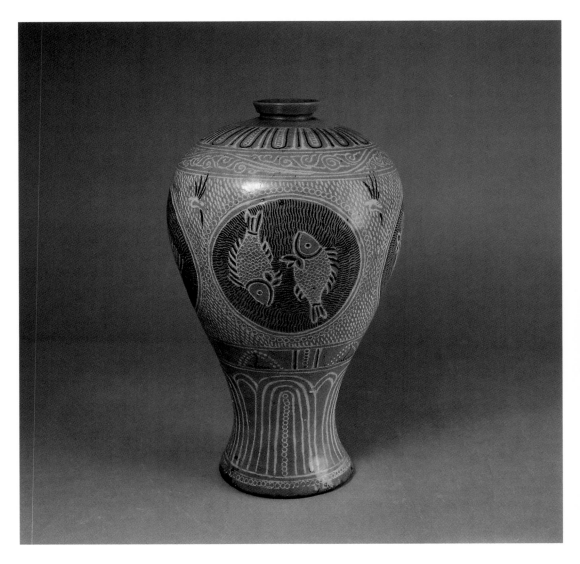

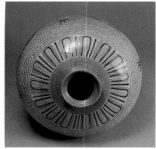

56 Punch'ŏng-maebyŏng met ingelegde
versiering
'Treasure Nr 347'
Chosŏn: 15de eeuw
Grijs steengoed met witte en zwarte inleg onder het glazuur.
Sanggam-punch'ŏng H.30 D.17
National Museum of Korea, Seoul

De vorm van deze maebyŏng (pruimvormige wijnkruik) is
typisch voor de late en post-Koryŏ-tijd. Zij werd, als een
ingelegde celadon, helemaal versierd met de *sanggam*-tech-
niek, met de losse hand. Het meest opvallend zijn de vissen-
paren in de vier donkere medaillons. Wit slip en ijzeroxyde
zorgen voor de kleurcontrasten. Rondom de medaillons is
het veld gevuld met zgn. 'rijstkorrels' en vier kraanvogels.
De langgerekte bladmotieven aan de voet en op de schouder
zijn afgeleid van lotusbladeren. De maker van deze pun-
ch'ŏng vaas kende ongetwijfeld celadon-voorbeelden uit de
Koryŏ-tijd.

Punch'ŏng maebyŏng with inlaid decoration
'Treasure No. 347'
Chosŏn: 15th century
Grey stoneware with white and black inlay under the glaze.
Anggam-punch'ŏng
H.30 D.17
National Museum of Korea, Seoul

The shape of this maebyŏng (plum-shaped wine jug) is char-
acteristic for the late- and post-Koryŏ period. It was com-
pletely decorated, like an inlaid celadon, with the *sanggam*-
technique, applied in an improvised way. The fish pairs in-
side the four dark medallions are most striking. White slip
and iron oxide enhance the colour contrasts. Around the
medallions the fields are filled with so-called 'rice grains'
and four cranes. The long-stretched leaf motives on the foot
and the shoulder are derived from lotus leaves. The maker of
this punch'ŏng vase was undoubtedly familiar with celadon
examples from the Koryŏ period.

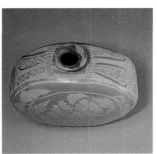

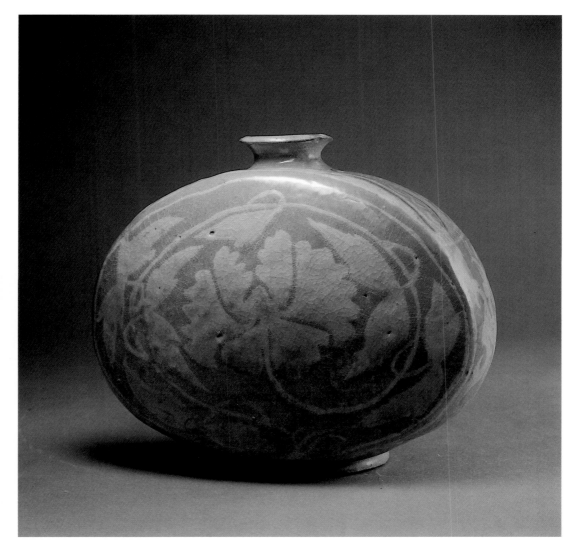

57 Platte punch'ŏng-fles met ingelegd motief
Chosŏn: 15de eeuw
Grijs steengoed met witte (en zwarte) inleg onder het glazuur.
Sanggam-punch'ŏng H.17,3 B.20 Dikte 11
National Museum of Korea, Seoul

Dit type fles met vlakke wanden en korte hals wordt vaak pelgrimsfles genoemd. Het vraagt technisch nogal wat vaardigheid om met deze vormen een solide geheel te maken. Hoewel de versieringstechniek op het eerste gezicht op *pagji-punch'ŏng* lijkt (met weggeschraapte slip-zones), blijkt hier de inlegtechniek, *sanggam*, gebruikt te zijn om de witte pioenranken aan te brengen. Enkel in de gestileerde bladmotieven op de bovenkant van de zijvlakken werd eventjes zwart (ijzeroxyde) gebruikt. Het geheel kreeg een grijsgroene glazuurlaag.

Flat punch'ŏng flask with inlaid motif
Chosŏn: 15th century
Grey stoneware with white (and black) inlay under the glaze.
Sanggam-punch'ŏng. H.17.3 W.20 Thickness 11
National Museum of Korea, Seoul

This type of bottle with flat sides and short neck is often called a pilgrim-flask. A considerable amount of technical dexterity is required to make a solid object with these shapes. Although the decorative technique at first sight resembles *pagji-punch'ŏng* (with scraped-off slip-areas), the *sanggam* technique seems to be used here to apply the white peony scrolls. Black (iron oxide) was only used slightly in the stylized leaf motives on the top of the sides. The bottle has an overall grey-green glaze.

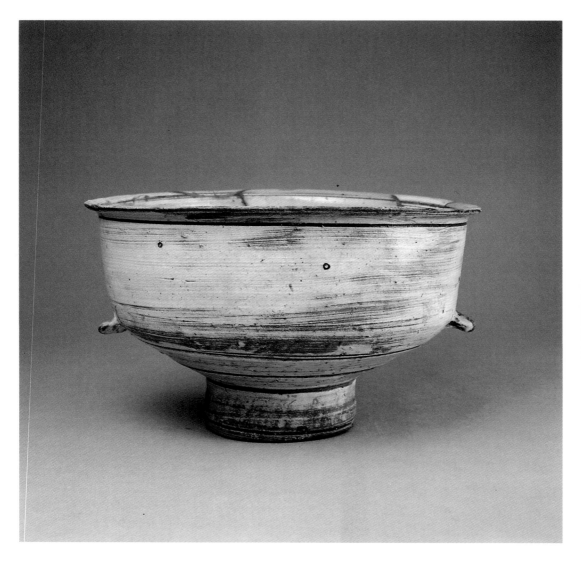

58 Punch'ŏng-placentapot

Choson: 16de eeuw
Grijs steengoed met grove borstel bestreken, onder het glazuur.
Kwiyal punch'ŏng H.14,8 D.15,3
National Museum of Korea, Seoul

Tijdens de Chosŏn-dynastie was het traditie om de placenta van mannelijke kinderen uit de aristocratie te bewaren in een met was verzegelde pot. Daarvoor werden aanvankelijk punch'ŏng-potten gebruikt, later wit porselein. Het deksel van deze placentapot ontbreekt. De kleine oren staan hier op een verrassend vreemde plaats, onderaan de buik, hoewel het dragen van zo'n vat op die wijze het handigst is. De versieringstechniek bestaat in het aanbrengen van wit slip met een grote ruwe borstel, *kwiyal*, ook wel behangerskwast genoemd. Voor de Japanners in de 16de eeuw was deze Koreaanse siertechniek het absolute einde. Hun bewerking hiervan werd het befaamde 'hakeme'.

Punch'ŏng placenta jar

Chosŏn: 16th century
Grey stoneware coated with coarse brush, under the glaze.
Kwiyal punch'ŏng H.14.8 D.15.3
National Museum of Korea, Seoul

During the Chosŏn dynasty it was a tradition to preserve the placenta of male children of the aristocracy in a jar sealed with wax. Initially punch'ŏng jars were used, later they were replaced by white porcelain. The cover of this placenta jar is missing. The small ears are surprisingly placed at the bottom of the body, although this is the most convenient way to carry this type of jar. Decorative technique consists in applying white slip with a large coarse brush, *kwiyal*, also sometimes called a paste brush. For the Japanese of the 16th century, this Korean ornamental technique was held in the utmost admiration. The Japanese version of this became the famous 'hakeme'.

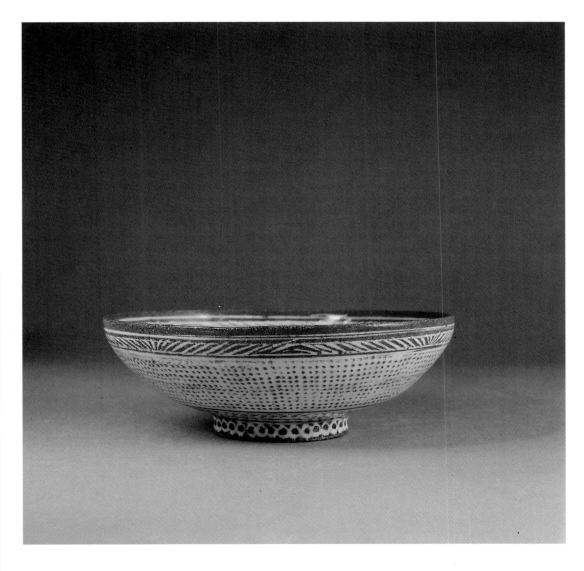

59 Lage punch'ŏng-kom met gestempelde
 versiering
 Chosŏn: 15de eeuw
 Grijs steengoed met gestempelde motieven en Chinese karakters
 onder het glazuur. *Inhwa-punch'ŏng*. H.5,3 D.15,2
 National Museum of Korea, Seoul

 Deze lage 'bowl' is een schoolvoorbeeld van een volledig
 beheerste en keurig uitgevoerde stempeltechniek. Het
 'koordgordijn'-patroon overheerst terwijl de 'wuivende
 grashalmen' steeds weer aan de rand van de kom voorko-
 men. De banden met ringetjes onderaan contrasteren sterk
 binnen de gehele opbouw. Zoals bij Nr.54 staan ook hier in
 het centrale medaillon de Chinese karakters die de kera-
 miek-opslagplaats voor het hof benoemen: 'Milyang Jang
 Heung Ko'.

Shallow punch'ŏng bowl with stamped
decoration
Chosŏn: 15th century
Grey stoneware with stamped motives and Chinese characters
under the glaze. *Inhwa-punch'ŏng* H.5.3 D.15.2
National Museum of Korea, Seoul

This shallow bowl is a textbook example of a fully con-
trolled and painstakingly executed stamping technique. The
rope-curtain pattern dominates, while the waving grass
stems continue to appear on the border of the bowl.
The bands with rings at the bottom are in strong contrast
within the whole structure. As in item No.54 we find the
Chinese characters in the central medallion, naming the
ceramics factory-warehouse for the royal palace: 'Milyang
Jang Heung Ko'.

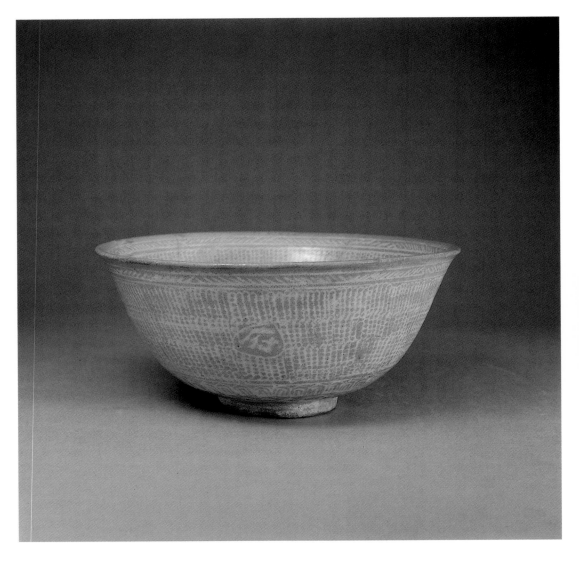

60 Punch'ŏng-kom met gestempelde versiering
Chosŏn: 15de eeuw
Grijs steengoed met gestempelde motieven en Chinese karakters
onder het glazuur. *Inhwa-punch'ŏng*. H.9,4 D.19
National Museum of Korea, Seoul

Zoals in Nr.59 overheerst ook hier het gestempelde 'koord-gordijn'-motief. Aan binnen- en buitenzijde is bij de aanzet van het grondvlak een band van lotusblaadjes. Aan de onderkant staan de chrysantenbloempjes wat minder orde-lijk geschikt. Op de buitenwand komen vier kleine cartou-ches voor met de Chinese karakters voor 'Kunwie In Su Bu'.

Punch'ong bowl with stamped decoration
Chosŏn: 15th century
Grey stoneware with stamped motives and Chinese characters
under the glaze. *Inhwa-punch'ŏng*. H.9.4 D.19
National Museum of Korea, Seoul.

As in No.59, here the stamped rope-curtain pattern also dominates. Both on the inside and outside a band of lotus leaves is applied above the foot rim. Below, the chrysanthe-mum flowers are less orderly arranged. On the outside there are four small cartouches for the Chinese characters for 'Kunwie In Su Bu'.

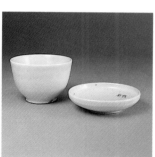

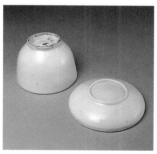

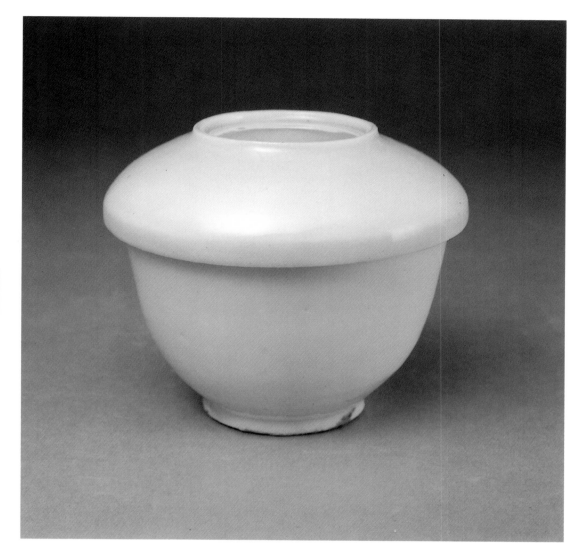

61 **Wit porseleinen kopje met schaaltje**
Chosŏn: 15de eeuw?
Wit porselein met helder glazuur
Totale H. 7 H.kopje 5,3 D.7,4 H.schaaltje 2,4 D.7,5
National Museum of Korea, Seoul

De eenvoud, strengheid en tegelijk harmonieuze vormge-
ving van dit kleine ensemble reflecteren de confucianistische
geest die de Chosŏn-tijd domineerde. In tegenstelling tot
het kopje vertoont de standring van het schaaltje geen spo-
ren van het plaatsen in de oven. Het was werkelijk bedoeld
als deksel. Een min of meer ruwe ring in het glazuur op de
binnenkant van het deksel, geeft een lichte slijtage aan, ver-
oorzaakt door het veelvuldig plaatsen van het schaaltje op
het kopje. Met uitzondering van enkele luchtblaasjes is het
glazuur smetteloos.

White porcelain cup with saucer
Chosŏn: 15th century?
White porcelain with clear glaze.
Total H. 7 H.cup 5.3 D.7.4 H.saucer 2.4 D.7.5
National Museum of Korea, Seoul

The simplicity, austerity and at the same time the harmo-
nious design of this small ensemble, all reflect the Confucian
spirit which dominated the Chosŏn period. In contrast with
the cup, the base ring of the saucer does not show any traces
of having been placed in the oven. It was actually intended
as a cover. A more or less rough ring in the glaze on the in-
side of the cover indicates some wear caused by placing the
saucer on the cup. The glaze is immaculate except for a very
few air-bubbles.

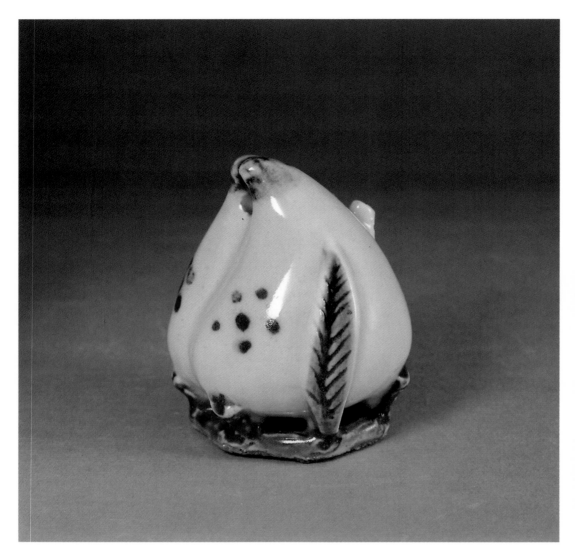

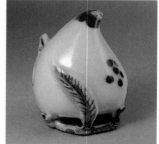

62 Porseleinen waterdruppelaar in de vorm van een perzik
Chosŏn: 18de eeuw?
Wit porselein met versiering in koperrood en kobaltblauw onder het glazuur. H.7,5 B.6,1
National Museum of Korea, Seoul

Waterdruppelaars dienden om de inktpasta in de juiste verhouding aan te lengen op de inktsteen. De Koreaanse pottenbakkers konden hun verbeelding op dit soort 'juweeltjes' uitwerken. De perzik, in dit geval, is een symbool voor het lange leven en heeft in taoïstische context een sexuele symboliek: de suggestie van de vulva die de potentie stimuleert. De perzik rust op enkele twijgjes die, evenals de top en de puntjes op de twee wangen, in koperrood zijn beschilderd. Beschildering met koperoxyde onder het glazuur was een Koreaanse inventie in de 12de eeuw. Twee blauwe blaadjes rijzen op uit de twijgen en zijn in kobalt gekleurd, wat zeer schaars was in Korea. Het geheel is met een helder glazuur bedekt.

Porcelain peach-shaped water-dropper
Chosŏn: 18th century?
White porcelain with decoration in copper red and cobalt blue under the glaze.
H.7.5 W.6.1
National Museum of Korea, Seoul

Water-droppers served to dilute the ink cake to the right concentration on the inkstone. Korean potters were able to use their imagination in designing this kind of 'gem'. The peach, in this case, is a symbol for long life and has sexual connotations in a Taostic context: the suggested vulva which stimulates potency. The peach rests on twiglets painted in copper red, as are the top and the dots on the two cheeks. Painting with copper oxide under the glaze was a Korean invention of the 12th century. Two blue leaves rise from the twiglets coloured in cobalt, a colour ingredient that was very rare in Korea. The whole is covered with a bright glaze.

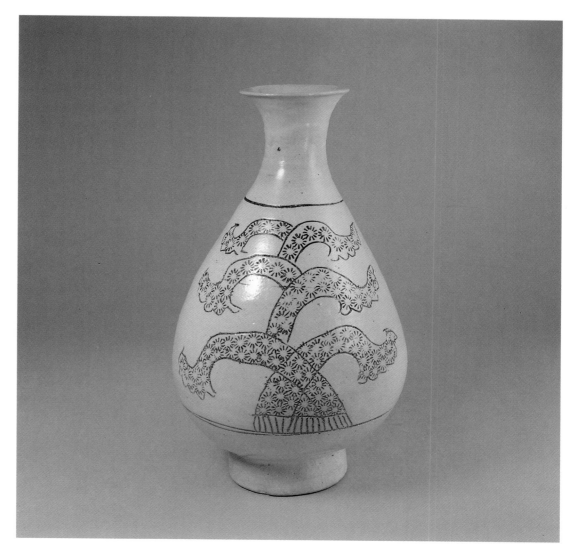

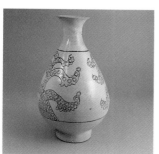

63 Porseleinen fles met ingelegde versiering
Chosŏn: 15de eeuw
Wit porselein met ijzerbruine inleg onder het
glazuur. H.30,6 D.18
National Museum of Korea, Seoul

Flessen van dit type komen enkel voor in de vroege Cho-
sŏn-tijd. De inlegtechniek is duidelijk van late Koryŏ-oor-
sprong. In de leerharde klei werden eerst de contouren van
het plantaardige motief ingesneden. Daarna werd met een
stempeltje, in de vorm van een chrysant, het motief verder
ingevuld. De insnijdingen zijn vervolgens gevuld met slip
van ijzeroxyde. Onder en boven de plant is tevens een inge-
legde dunne band. Dit alles is bedekt met een doorzichtig
glazuur. De eerder ruwe scherf en de losse tekening duiden
wellicht op een niet-officiële makelei, wat in de porselein-
produktie een normaal fenomeen was in tegenstelling tot de
celadon-produktie.

Porcelain bottle with inlaid decoration
Chosŏn: 15th century
White porcelain with iron brown inlay under the
glaze. H.30.6 D.18
National Museum of Korea, Seoul

This type of bottle is only found in the early Chosŏn period.
Inlay technique is clearly of late Koryŏ origin. The contours
of the plant motif were incised in the leather-hard clay. Lat-
er the motif was further filled with a stamp in the shape of a
chrysanthemum, after which the incisions were filled with
iron-oxide slip. Below and under the plant there is also an
inlaid thin band. All this is covered with a transparent glaze.
The rather rough shard and the fluid drawing probably indi-
cate that this is a non-official product, which was a current
procedure in porcelain production unlike in celadon pro-
duction.

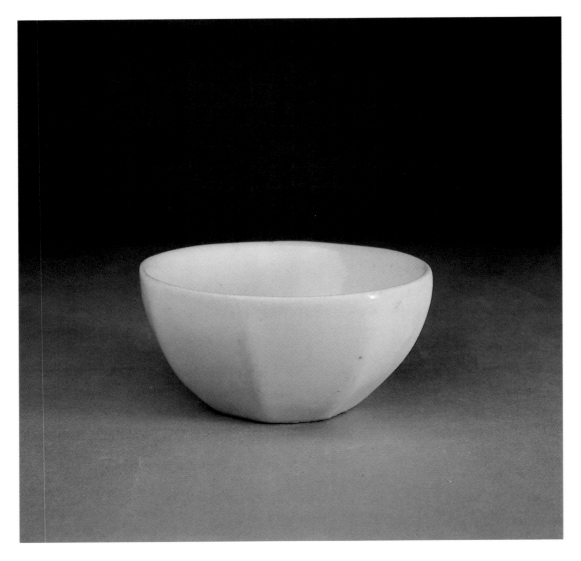

64 Witte porseleinen kom met octogonale wand
Chosŏn: 19de eeuw
Wit porselein met licht blauwig glazuur H.5,1 D.9,9
National Museum of Korea, Seoul

In de 18de eeuw groeide de tendens om het porseleinen vaatwerk facetten te geven. Deze tendens zette zich door in de 19de eeuw. Het voorwerp werd op het wiel gedraaid. Het kreeg extra dikke wanden om nadien met een schraper tot vlakken bijgesneden te worden. De facetten die aldus aan de buitenkant verkregen werden, liepen van de voet tot de rand of opening. Meestal gaat het om een octogonale uitvoering. Aan de binnenzijde van dit kommetje is een stempeltje met kobaltblauw ingelegd, onder het glazuur; het duidt wellicht het atelier aan.

White porcelain bowl with octagonal side
Chosŏn: 19th century
White porcelain with light blueish glaze H.5.1 D 9.9
National Museum of Korea, Seoul

In the 18th century there was a growing trend to give porcelain kitchen- and dinnerware facetted sides. This trend continued in the 19th century. The object was turned on the wheel. It was given very thick sides which were later cut into facets with a scraper knife. The facets thus obtained, ran from the foot to the edge of the opening. They were mostly octagonally-shaped. The inside of this bowl is decorated with a cobalt-blue inlay under glaze, which probably indicates the potter's mark.

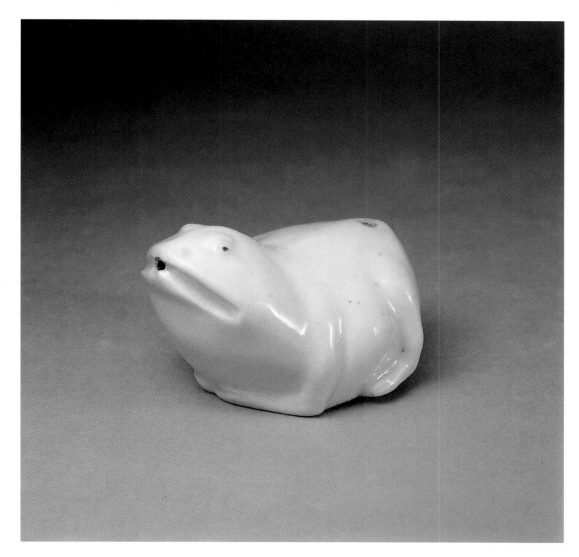

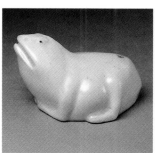

65 Porseleinen waterdruppelaar in de vorm van een kikker

Chosŏn: 19de eeuw
Wit porselein met twee puntjes ijzer-inleg onder het glazuur H.4,4 L.7,2 B.5,7
Ho-Am Art Museum, Yongin

Eens te meer wordt het belang van de waterdruppelaar als onmisbaar attribuut op de schrijftafel van intellectuelen hier aangetoond. Met een onuitputtelijke fantasie werden steeds weer nieuwe variaties op dit thema gecreëerd, wat van dit kleine gebruiksvoorwerp, al zeer vroeg een verzamelaarsobject maakte. Dit is het vandaag nog eens te meer. Deze witte kikker, met zijn kleine ingelegde oogjes, heeft een vulgaatje op het einde van de rug en een druppelgaatje in de mond.

Porcelain water-dropper in the shape of a frog

Chosŏn: 19th century
White porcelain with two dots of iron inlay under glaze H.4.4. L.7.2 W.5.7
Ho-Am Art Museum, Yongin

Once more the importance of the water-dropper as an essential attribute on the writing desk of intellectuals is demonstrated here. With inexhaustible fantasy, more new variations were created on this theme, and made this small utensil a collector's item from very early onwards. And such is still the case today. This white frog with its small inlaid eyes, has a filling-hole at the end of its back and a dropper at the mouth.

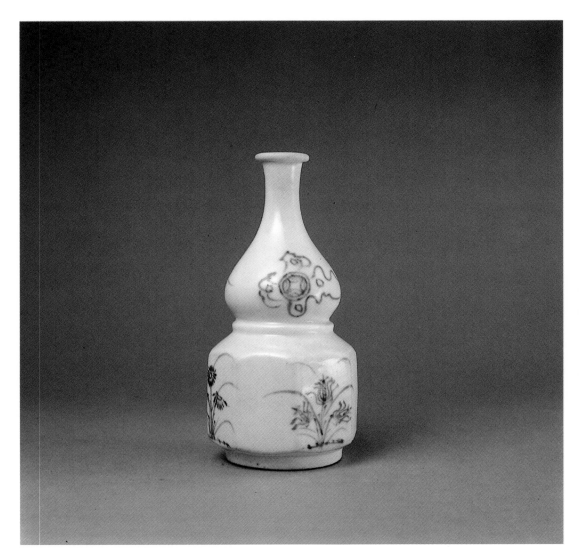

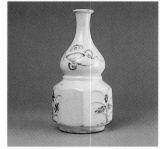

66 Porseleinen fles met blauwe beschildering
'Treasure Nr 1058'
Chosŏn: 17de eeuw?
Wit porselein met kobaltblauwe beschildering onder het glazuur H.21,1 D.9,5
National Museum of Korea

De vormgeving van deze fles is zeer origineel. Het is een combinatie van een octogonale pot met een peervormige fles erop. Men zou de hals ook als een herneming van de, in de Koryo-tijd populaire, kalebas-vorm kunnen beschouwen. Een periode werd hier niet opgegeven hoewel een Chinese bron 17de eeuw aangeeft. De octogonale basis en de losse uitvoering van de, in kobalt geschilderde, planten op een basislijntje doen evenwel een iets latere datering vermoeden.

Porcelain flask with blue painted decoration
'Treasure No. 1058'
Chosŏn: 17th century?
White porcelain with cobalt blue painted decoration under the glaze H.21.1 D.9.5
National Museum of Korea

The design of this bottle is very original. It is the combination of an octagonal jar with a pear-shaped flask on top. One could also interpret the neck as a version of the gourd-shape, popular during the Koryŏ period. (Although a Chinese source indicates 17th century, there was no period mentioned). The octagonal basis and the improvised design of the plants on the basal rim painted in cobalt blue, suggest a somewhat later period.

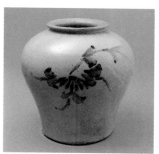

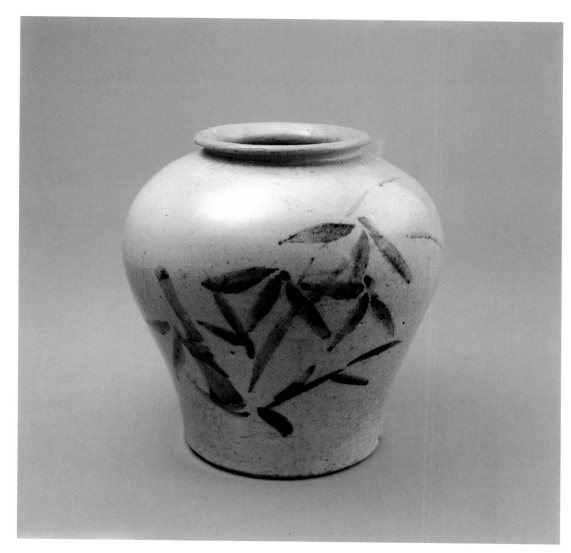

67 Porseleinen kruik met bamboe- en
 chrysantmotief
Chosŏn: 16de-17de eeuw
Wit porselein met ijzerbruine beschildering onder het
glazuur H.17.5 D.16.7
National Museum of Korea, Seoul

Deze kruik heeft een sterk profiel dat afwijkt van de Chi-
nese voorbeelden (Jiajing) die toen gangbaar waren. Met de
brede hoge schouder en de vernauwende voet neigt de vorm
naar een gedrongen maebyŏng uit de vroege Koryŏ-tijd.
Het bamboebosje aan de ene, en de chrysant aan de andere
zijde, typisch confucianistische symbolen, zijn met een
zwierige trefzekerheid op de kruik geschilderd. De afwezig-
heid van verdere siermotiefjes versterkt de vormgeving. Het
glazuur heeft veel craquelé en is lichtjes bruin.

Porcelain jar with bamboo and
chrysanthemum motif
Chosŏn: 16-17th century
White porcelain with iron-brown painted decoration under the
glaze H.17.5 D.16.7
National Museum of Korea, Seoul

This jar has a strong profile which differs strongly from the
the then current Chinese examples (Jiajing). With its broad
high shoulder and narrowed foot, the shape leans towards
the shape of a tapered maebyŏng from the early Koryŏ pe-
riod. The bamboo bush on the one and the chrysanthemum
on the other side, which are typically Confucian symbols,
are painted with an elegant accuracy on the jug. The absence
of any further ornamental motives enhances the design. The
glaze is intensely crackled and is slightly brownish.

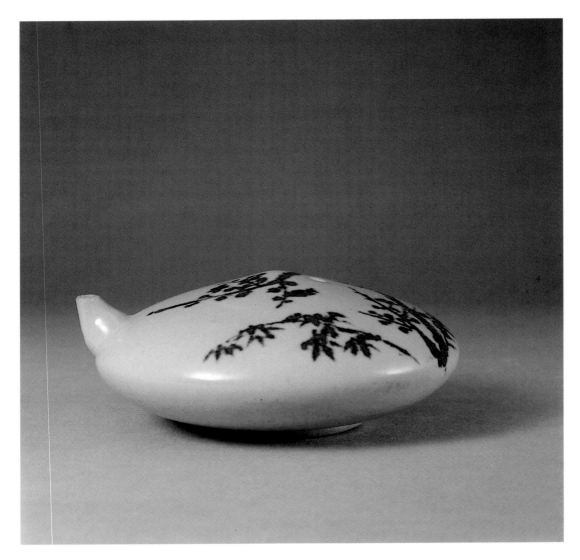

68 Porseleinen waterdruppelaar met pruimetak
Chosŏn: 15-16de eeuw
Wit porselein met ijzerbruine beschildering onder het
glazuur. H.4,5 D.10,3
Ho-Am Art Museum, Yongin

De waterdruppelaar bracht meestal een stukje natuur op de
schrijftafel; was het niet in de vorm van een dier of een
vrucht, dan was er nog steeds een meer abstracte vorm met
een geschilderd stukje natuur. De pruimetak en het riet-
twijgje zijn in ijzeroxyde geschilderd. Het vulgaatje staat
ongeveer centraal op de bolle bovenzijde. Het druppelgaatje
is met een tuitje verheven. Het glazuur aan de onderzijde is
bruinig.

Porcelain water-dropper with plum spray
Chosŏn: 15-16th century
White porcelain with iron brown painted decoration under the
glaze. H.4.5 D.10.3
Ho-Am Art Museum, Yongin

The water-dropper mostly brought a natural element to the
writing-desk. If it was not in the shape of an animal or fruit,
there was still a more abstract shape with a nature-inspired
decoration. The plum branch and reed are painted in iron-
oxide. The filling mouth is almost centrally located on the
spherical top side. The dropper is spout-shaped. The glaze is
brownish at the bottom.

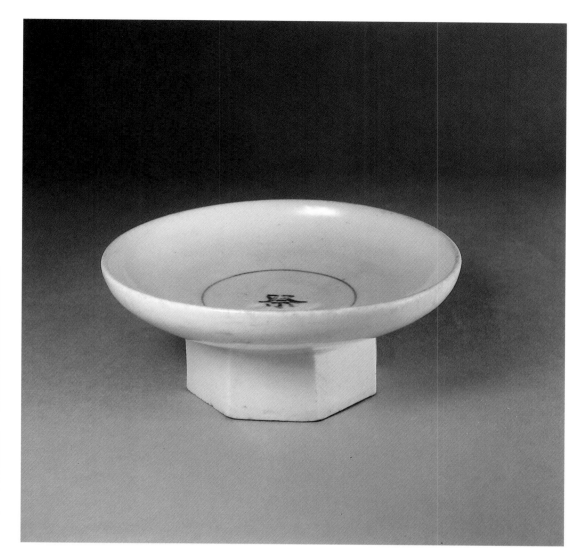

69 Porseleinen rituele schaal
Chosŏn: 19de eeuw
Wit porselein met kobaltbeschildering onder het
glazuur. H.6,9 D.15,9
National Museum of Korea, Seoul

In de late Chosŏn-tijd werden onder neo-confucianistische
invloed vele rituele voorwerpen in porselein gemaakt, vaak
met nieuwe vormen zoals concave rechthoeken op voet. De
schalen werden bij de rituelen gebruikt om offers in te leg-
gen (voor de voorouders enz.).
Deze ronde schaal heeft een hoge octogonale voet (om de
gedraaide basisvorm bij te snijden tot facetten was acht het
ideale aantal, ook in verband met de resterende dikte van de
scherf). Het Chinese karakter en de cirkel zijn in kobalt-
blauw.

Porcelain ritual dish
Chosŏn: 19th century
White porcelain with cobalt blue painted decoration under the
glaze H.6.9 D.15.9
National Museum of Korea, Seoul

In the late Chosŏn period many ritual objects were made in
porcelain under neo-Confucian influences, in many cases
with new shapes, such as concave rectangles on a foot. The
dishes were used in rituals for offers (for the ancestors, etc.).
This round dish stands on a high octagonal foot (to cut the
basic shape into facets, eight was the ideal number, also with
respect to the remaining thickness of the shard). The Chi-
nese character and the circle are in cobalt blue.

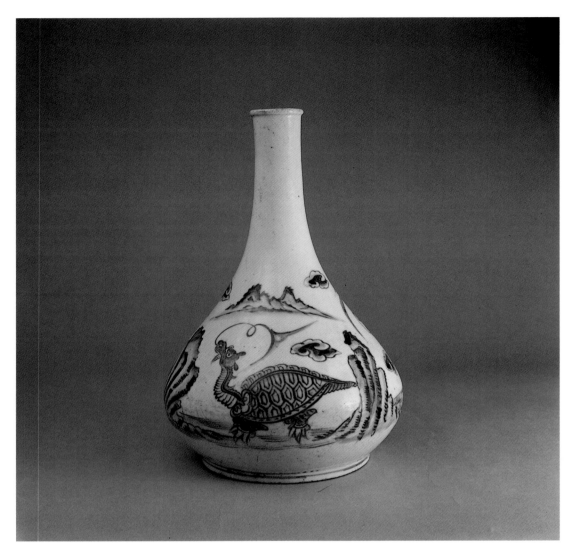

70 Porseleinen fles met de 'lang leven'-
 symbolen
Chosŏn: 18de eeuw
Wit porselein met kobaltbeschildering onder het
glazuur. H.29,4 D.18,7
National Museum of Korea, Seoul

De kobaltbeschildering onder het glazuur is hier uitvoerig
gebruikt om de tien symbolen van het lange leven (met het
taoïsme overgenomen uit China) af te beelden. De symbolen
zijn: zon, wolk, berg, rots, water, kraanvogel, hert, schild-
pad, pijnboom en de paddestoel van de eeuwige jeugd.

Porcelain flask with longevity symbols
Chosŏn: 18th century
White porcelain with cobalt painted decoration under the
glaze H.29.4 D.18.7
National Museum of Korea, Seoul

The cobalt painting under the glaze is used extensively to
illustrate the ten symbols of longevity (with Taoism
adopted from China). These symbols are: sun, cloud, moun-
tain, rock, water, crane, deer, turtle, pine tree, and the toad-
stool of eternal youth.

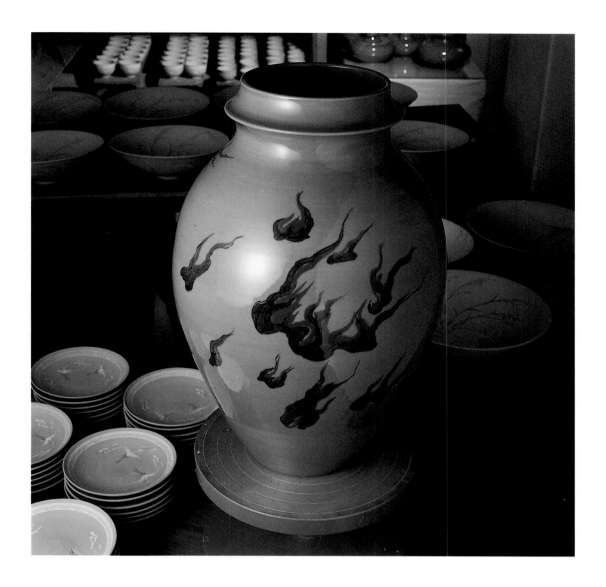

71 Hedendaagse celadon-kruik
H. 41,9 D.26,1
Keramist: Hwang Chong-gu
Collectie van de artiest

Hwang Chong-gu is de zoon van Hwang In-jun, die reeds
tijdens de kolonisatieperiode als meester beschouwd werd.
Hwang Chong-gu is professor aan de Ehwa Universiteit
waar hij sinds 1950 keramiek doceert. Hij richtte er het Cera-
mics Research Center op. Zoals uit bovenstaande bijdrage
blijkt, is celadon de specialiteit die hij bestudeerde en ver-
nieuwde.

Contemporary celadon jug
H. 41.9 D.26.1
Ceramist: Hwang Chong-gu
Artist's collection

Hwang Chong-gu is the son of Hwang In-jun, who was al-
ready considered a master during the colonization period.
Hwang Chong-gu lectures at the Ehwa University where he
has taught ceramics since 1950. He established the Ceramics
Research Centre. As can be seen from the above contribu-
tion, celadon is the speciality he has studied and innovated.

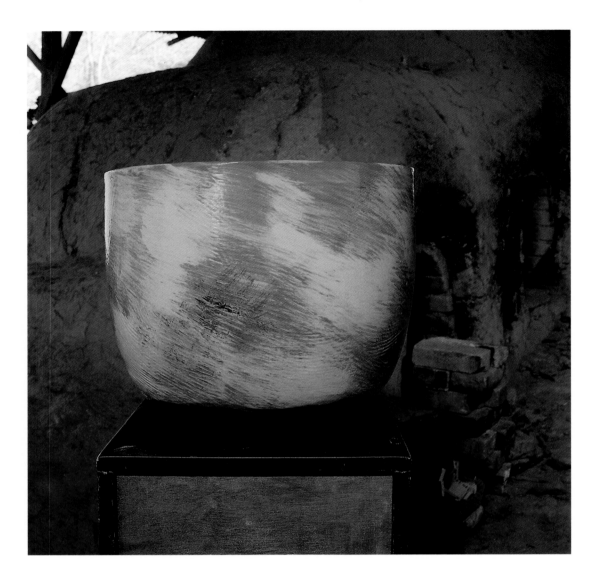

72　Hedendaags punch'ŏng-vat
H.40,5 D.40,5
Keramiste: Hwang Chong-nye
Collectie van de artiest

Hwang Chong-nye is de dochter van Hwang In-jun en de zuster van Hwang Chong-gu. Zij studeerde zowel schilderkunst als keramiek. Zij doceert aan de Kookmin Universiteit en is vice-president van de Korean Fine Arts Association. Het werken in de punch'ŏng-traditie laat haar een grote bewegingsvrijheid toe. Haar schilderstalent heeft zij op een creatieve wijze gepaard aan haar keramieken die steeds een aangename frisheid uitstralen en technisch perfect zijn.

Contemporary punch'ŏng vessel
H. 40.5
D 40.5
Ceramist: Hwang Chong-Nye
Artist's collection

Hwang Chong-Nye is the daughter of Hwang In-jun and the sister of Hwang Chong-ju. She studied both painting and ceramics. She lectures at Kookmin University and is Vice-President of the Korean Fine Arts Association. Working in the punch'ŏng tradition offers her great freedom of expression. She combined her talent as a painter with her ceramics which have always expressed a pleasing freshness embodied in technical perfection.

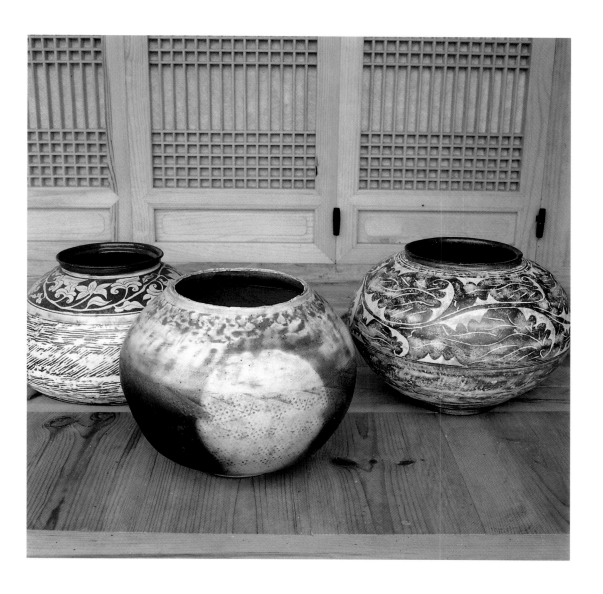

73 Hedendaagse punch'ŏng-pot
H.30,6 D.30,5
Keramist: Min Yong-ki
Collectie van de artiest

Min Yong-ki heeft vanuit de traditionele punch'ŏng een geheel eigen stijl ontwikkeld die in alle opzichten vernieuwend is en toch onmiskenbaar met de punch'ŏng verbonden blijft. Zijn experimenten doen nooit gekunsteld aan maar laten de toeschouwer op tastbare wijze meevoelen waartoe klei zich leent. Of zoals B. Van Gucht (hoofdstuk 8) schrijft: 'hij is één van die zeldzame kunstenaars bij wie de integratie van het leven en het werk van de pottenbakker leidt tot een echt 'geïntegreerde' pot.'

Contemporary punch'ŏng jar
H.30.6 D.30.5
Ceramist: Min Yong-ki
Artist's collection

Min Yong-ki has developed his own style from the traditional punch'ŏng which is innovating from all points of view while remaining unmistakably related to punch'ŏng. His experiments never appear to be artificial, but tangibly make the spectator experience what clay is capable of. Or as B. Van Gucht (Chapter 8) writes: he is one of these rare artists for whom integration of the life and the work of a potter results in an 'integrated' pot.

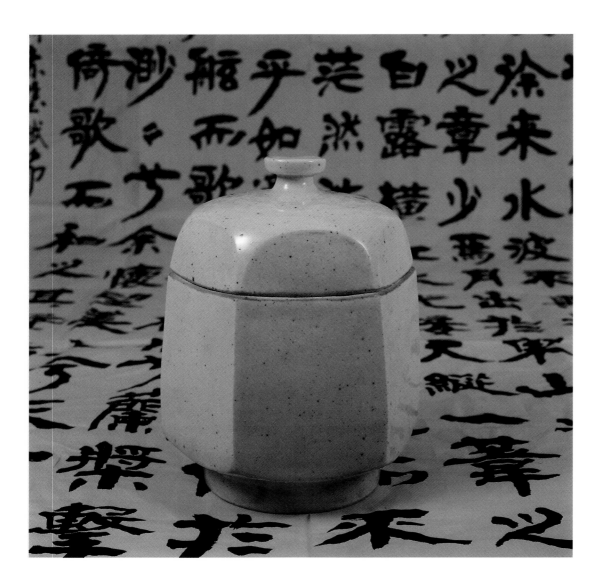

74 Hedendaagse porseleinen pot met deksel
Totale H. 17 H.deksel 6 H.pot 11 D.12
Keramiste: Kim Yikyung
Collectie De Fraeye-Van Gucht

Kim Yikyung werd tijdens haar studies in de Verenigde Sta-
ten van Amerika door Bernard Leach begeesterd voor haar
eigen Koreaanse keramiektraditie. Terug in Korea begon zij
een uitgebreide studie van de traditionele keramiekkunst en
werd zelf een gedreven pottenbakster. Zij doceert nu aan de
Kookmin Universiteit. In haar werk schuwt zij het functio-
nalisme geenszins. Bovenstaande porseleinen pot reflecteert
haar ideeën en kunde, met krachtige lijnen, functionaliteit en
openheid voor de traditie.

Contemporary porcelain pot with cover
Total H. 17 H.pot 11 H.lid 6 D.12
Ceramist: Kim Yikyung
Collection De Fraeye-Van Gucht

Kim Yikyung was inspired by Bernard Leach to investigate
her own Korean ceramics tradition while studying in the
United States of America. When she returned to Korea she
started an extensive survey of traditional ceramic ware and
even became an experienced potter. She now lectures at
Kookmin University. In her work she in no way shuns
functionalism. This porcelain pot illustrates her ideas and art
with powerful lines, functionalism, and openness for tradi-
tion.

BEKNOPTE BIBLIOGRAFIE / SELECTED BIBLIOGRAPHY

Adams, Edward B., *Korea's Pottery Heritage*, Vol. II, Seoul 1990

A Handbook of Korea, Seoul 1988

Bechert, Heinz & Richard Gombrich (eds.), *The World of Buddhism. Buddhist Monks and Nuns in Society and Culture*, New York & Bicester 1984

Bishop, Isabella Bird, *Korea and Her Neighbours*, Tokyo 1986

Buswell, Robert E., *The Korean Approach to Zen: The Collected Works of Chinul*, Honolulu 1983

Cheon Shi-kwon, *Selected Relics from the University Museum, Kyungpook National University*, (Cat.) Taegu 1988

Choi Sunu, National Museum of Korea, *5000 Years of Korean Arts*, Seoul 1976

Chung Byong-jo, Choi Rai-ok a.o., *Korean Buddhism: Toward Peace ad Tolerance*, in KOREANA, Vol 6 nr 4, Seoul 1992

Covell, John Carter & Alan Covell, *The world of Korean Ceramics*, Honolulu, Seoul 1986

Crane, Paul S., *Korean Patterns*, Seoul 1967

Deuchler, Martina, *Confucian Gentlemen and Barbarian Envoys: the Opening of Korea 1875-1885*, Seattle and London 1977

Eckardt, Andreas *Koreanische Keramik*, Bonn 1970

Eckert, C.J., Lee Ki-baik, a.o., *Korea, Old and New, A History*, Seoul 1990

Eliade, Mircea, *Shamanism, Archaic Techniques of Extasy*, New York 1964

De Fraye, Mark, *Korea Inside, Oudside*, Seoul 1990

Dege, Eckart, *Korea, eine Landeskundliche Eingührung*, Kiel 1992

Goepper, Roger and Roderick Whitfield, *Treasures from Korea* (cat.), British Museum, London 1984

Gompertz, G.St.G.M., *Korean Celadon and Other Wares of the Koryŏ Period*, New York 1964

Gompertz, G.St.G.M., *Korean Pottery and Porcelain of the Yi Period*, London 1968

Grayson, James Huntley, *Korea: A Religous History*, Oxford 1989

Han Byong Hwa (Ed.) *Korean Art Treasures*, Seoul 1986

Henderson, Gregory, *Korean Ceramics. An Art's Variety*, (Cat.) Ohio State University 1969

Henthorn, William E., *A History of Korea*, New York 1974

Ho-Am Art Museum, *Masterpieces of the Ho-Am Art Museum*, Yongin 1990

Huhm, Halla Pai, *Kut: Korean Shamanist Rituals*, Elizabeth New Jersey/ Seoul 1980

Hutt, Julia, *Understanding Far Eastern Art*, New York 1987

Itoh, Ikutarŏ, *Koreanization in Koryŏ Celadon*, in ORIENTATIONS, vol 23, nr. 12, Hong Kong 1992

Kendall, Laurel, *Shamanism, Housewives, and Other Restless Spirits*, Hawaii 1985

Kim Duk-whang, *A History of Religions in Korea*, Seoul 1963

Kim H. Edward, *The Korean Smile*, Seoul 1987

Kim Tae-gon, *Components of Korean Shamanism*, in KOREA JOURNAL, Unesco, Seoul Dec. 1972

Kim Tae-gon, *Shamanism in the Seoul Area*, ibid., Juni 1978

Kim Tae-gon, *Shamanism: the Spirit World Comes to Life*, in KOREANA, Seoul, summer 1992

Klein, Adalbert, *Japanische Keramik. Von der Jŏmon-Zeit bis zur Gegenwart*, München 1984

Kongju National Museum, *Kongju National Museum Collections*, (Cat.), Kongju 1989

Lancaster, Lewis R. & C.S. Yu (Eds.), *Introduction of Buddhism to Korea. New Cultural Patterns*, Berkeley 1989

Lautensach, Hermann, *Korea, A Geography Based on the Author's Travels and Literature*, Translated, supplemented and Edited by Katherine and Eckart Dege, Berlin 1988

Lee Ki-baik, *A New History of Korea*, Cambridge (Mass.) & London 1984

Lee Nan-Young, *Kyŏngju National Museum*, (Cat.), Kyŏngju 1989

McKillop, Beth, *The Samsung Gallery of Korean Art at the V&A*, in ORIENTATITIONS, Vol 23, nr. 12, Hong Kong 1992

Mc Cune, Evelyn, *The Arts of Korea*, Rutland and Tokyo, 1962

Moes, Robert J., *Korean Art* (cat.), The Brooklyn Museum, New York 1987

Mowry, Robert D., *First Under Heaven. The Hendersen Collection of Korean Ceramics*, (Cat.) Harvard 1992

Museum of Oriental Ceramics, *Glory of Korean Pottery and Porcelain of the Yi Dynasty*, Osaka 1988

National Museum of Korea, *Koryŏ Celadon Masterpieces*, Seoul 1989

Soontaek Choi-bae, *Seladon-Keramik der Koryŏ-Dynastie 918-1392*, (cat.), Museums für Ostasiatische Kunst, Köln 1984

Spencer, J. Palmer, *Confucian Rituals in Korea*, Religions of Asia Series nr. 3, Berkeley, Seoul n.d.

Victoria & Albert Museum, *Korean Art and Design, The Samsung Gallery of Korean Art*, (Cat.), London 1992

Violet, Renée, *Einführung in die Kunst Koreas*, Leipzig 1987

Vos, Frits, *Die Religionen Koreas*, Stuttgart, Berlin, Köln & Mainz 1977

Wood, Nigel, *Graciousnouss to Wild Austerity: Aesthetic Dimensions of Korean Ceramics Explored through Technology*, in ORIENTATIONS, Vol 23, nr. 12, Hong Kong 1992

Yoon Yong-i, Chung Yang-mo a.o., in "*All about Korean Pottery*" in KOREANA, Vol 5, No 3, Seoul 1991

Yu Chai-chin and R. Guisso, (Eds.), *Shamanism, the Spirit World of Korea*, Berkeley 1988

Yutaka, *The Radiance of Jade and the Clarity of Water: Korean Ceramics from the Ataka Collection*, (Cat.), New York 1991

DIT BOEK WERD GEZET IN
GARAMOND CORPS 10 EN
GEDRUKT OP SATIMAT 150 GRAM
DOOR DRUKKERIJ
SNOECK-DUCAJU & ZOON
TE GENT
DE LAY-OUT WERD VERZORGD
DOOR JEAN-JACQUES STIEFENHOFER

DATE DUE

GAYLORD	PRINTED IN U.S.A.